Just My Type,
A Book about Fonts

私の好きなタイプ
話したくなるフォントの話

サイモン・ガーフィールド 著　田代眞理、山崎秀貴 訳

Just My Type: A Book about Fonts by Simon Garfield
© 2010, 2011 Simon Garfield.
First published in 2010 by Profile Books.

Japanese translation rights arranged with Profile Books Limited
c/o Andrew Nurnberg Associates Ltd, London
through Tuttle-Mori Agency, Inc., Tokyo

Japanese Language edition published in 2020 by BNN, Inc.

BNN, Inc.
1-20-6, Ebisu-minami, Shibuya-ku,
Tokyo, 150-0022, Japan
www.bnn.co.jp

ブダペストの病院で、ある青年に手術が行われた。17歳の見習い印刷工、ジェルジ・サボーは、恋人の死に悲嘆するあまり、彼女の名前を活字で組み、その活字を飲み込んだという。

『タイム』誌　1936年12月28日号

目　次

書体コラム

＊本書に掲載されている各書体名は各社の登録商標、商標です。
　本書では商標表示は省略しています。

本書の使用書体

本文：筑紫明朝／Lyon／Minion　　　コラム：たづがね角ゴシック

Love Letters

ラブレター──愛しき文字（レター）たちへ

2005年6月12日、50歳のその男はアメリカ・スタンフォード大学で大勢の学生を目の前にしていた。彼の口から語られたのは、オレゴン州ポートランドのリード・カレッジで過ごした学生時代のことだった。「キャンパスの至る所、どのポスターにも、どの引き出しのラベルにも、カリグラフィが美しく施されていました。カレッジを退学し、もう授業をとる必要がなかった私は、カリグラフィを勉強してみたいと、クラスを聴講することにしたのです。セリフ書体とサンセリフ書体について学び、文字の組み合わせに応じて字間が変わることや、優れたタイポグラフィの条件とは何かを学びました。カリグラフィの美しさ、歴史の奥深さ、科学では捉え切れない芸術的な繊細さに、私はすっかりとりこになってしまったのです」

退学という道を選んだこの学生にとって、このとき学んだものが後の人生に役立つことになろうとは、まったく想像だにしていなかった。だが、そんな彼に転機が訪れる。この学生——スティーブ・ジョブズがマッキントッシュ・コンピューターを設計したのは、カレッジを辞めて10年後のことである。マッキントッシュはバラエティに富んだフォントを搭載した画期的なマシンだった。Times New RomanやHelveticaといったおなじみの書体だけでなく、見た目や名前にこだわったオリジナル書体も開発され、ChicagoやTorontoなど、ジョブズが好んだ都市の名がつけられた。ジョブズが書体デザインに込めたもの、それは10年前に彼が出合ったカリグラフィ文字のような明瞭さ、美しさであり、少なくともVeniceとLos Angelesという2つの書体には、その手書きの雰囲気が残されていた。

　マッキントッシュの誕生は、人間と文字・活字とのそれまでの関係に劇的な変化をもたらした。わずか10年ほどの間に、デザインや印刷など、一部の業界でしか使われてこなかった「フォント」という言葉が、コンピューターを使うすべての人たちに浸透していったのである。

　今ではジョブズが携わったオリジナルフォントを目にする機会はほとんどなくなった。もっとも、ピクセルの粗さが目立ち、扱いにくかったことを考えれば、かえってその方がいいのかもしれない。それでも、フォントを変えることができるというのは、どこか別の星からやってきたテクノロジーのようだった。コンピューターの黎明期、搭載されていたのは味も素っ気もないフォントが1種類だけ、イタリックにするなどまず無理だった。それが1984年のマッキントッシュの登場によって、現実世界の文字にできるだけ近づけたフォントが選べるようになったのである。中でも主役は**Chicago**で、メニューやダイアログボックスに使われ、iPodの初期モデルまで使われ続けた。このほかにも、チョーサーの写本で使われたブラックレターを

模した **London**、スイスの企業モダニズムを体現するようなすっきり
とした Geneva、背が高く、豪華客船のレストランメニューに使われ
そうな優雅な New York、極端なところでは、新聞の文字を切り取っ
たような、学校の退屈なレポート課題や身代金要求の手紙にでも使
えば重宝しそうな、**San Francisco** というフォントまであった。

　アップルの先行に負けじと、IBMとマイクロソフトは必死に開発
を進め、当時はまだ目新しかった家庭用プリンターは、印刷速度に
加えて対応フォントの充実ぶりを売りにするようになった〔昔はプリ
ンター本体にフォントをインストールする必要があった〕。DTPと聞けば、昨
今では怪しげなパーティーの招待状や面白味のないタウン誌が思い
浮かぶが、それまで組版工の独壇場であった文字組が誰にでもでき
るようになり、インスタントレタリングシートをこすって文字を転
写する煩わしさから解放されたことは、自由という栄光を手にした
に等しいものだった。自分で書体を変えられる、これはつまり表現
力、創造力の可能性が広がり、言葉を好きなように操れる自由を得
たということなのである。

　そして今の時代、日々の生活で表現の自由を味わうのに最も簡単
な方法といえば、プルダウンメニューでフォントを選ぶことだ。
キーを打つたびに、グーテンベルク以来の文字の変遷を感じとるこ
とができる。なじみ深い Helvetica、Times New Roman、Palatino、
Gill Sans。書物や写本の断片
に起源をもつ Bembo、
Baskerville、Caslon。洗
練さを演出する Bodoni、
Didot、Book Antiqua。
ともすれば冷笑されかね

初期の iPod で使われていた Chicago

ない Brush Script、Herculanum、Braggadocio——20年前にはまず知る由もなかったこうした書体を私たちは知り、今ではお気に入りまでもつようになった。コンピューターは私たちを文字の魔術師に変え、タイプライターの時代には想像もし得なかった特権を与えたのである。

　それでも、私たちが Century よりも Calibri を選ぶとき、広告デザイナーが Franklin Gothic よりも Centaur を選ぶとき、そこにはどういう基準があり、どういう印象を与えたいと考えるのだろう。書体を選ぶとき、私たちが本当に伝えたいこととは何なのだろう。書体は誰がつくり、どうやって使うのだろう。そもそも、なぜそんなにたくさん必要なのだろう。Alligators、Accolade、Amigo、Alpha Charlie、Acid Queen、Arbuckle、Art Gallery、Ashley Crawford、Arnold Böcklin、Andreena、Amorpheus、Angry、Anytime Now、Banjoman、Bannikova、Baylac、Binner、Bingo、Blacklight、Blippo、Bubble Bath（このネーミングはなかなかだ。つながった細かい泡が、今にもはじけてページを濡らしてしまいそうだ）——こうした書体を目の前に、私たちは一体どうしたらいいのだろう。

Bubble Bath のライト、レギュラー、ボールド

世界には10万種類を超える書体がある。たとえば Times New Roman、Helvetica、Calibri、Gill Sans、Frutiger、Palatino といった、よく知られたもの6種類ぐらいではだめなのだろうか。16世紀前半のパリで活躍した活字彫刻師、クロード・ガラモンの名を冠した古典書体の Garamond もある。ガラモンは、それまでのドイツの古めかしく重苦しい活字を吹き飛ばすような、非常に読みやすいオールド・ローマン体をつくった。

　書体は560年にも及ぶ長い歴史をもつ。それならば、1990年代にコンピューターで Verdana や Georgia を制作したマシュー・カーターは、A や B の形にどんな新しいことができたというのだろう。カーターの友人がデザインし、バラク・オバマのアメリカ大統領就任の陰の立役者となった **Gotham** はどのようにして生まれたのだろう。書体の一体何が大統領らしく、アメリカらしく、あるいはイギリス、フランス、ドイツ、スイス、そしてユダヤらしくするのだろうか。

　門外漢には理解しがたいこうした謎に迫ろうというのが、この本の目的である。だがまずはその前に、書体がコントロール不能になるとどうなってしまうのか、教訓めいた話から始めることにしよう。

We don't serve your type

あなたのようなタイプはお断り

A duck walks into a bar and says, 'I'll have a beer please!' And the barman says, 'Shall I put it on your bill?'

アヒルはバーに入ると「ビールをくれないか」と言った。
バーテンダーはこう聞いた「くちばしに乗せますか？（ツケ払いにしますか？）」
〔put it on someone's bill は「ツケ払いにする」という意味。Bill には「くちばし」の意味もある〕

どのくらい面白いジョークかって？ かなり面白い。ただ初めて聞いたときは、の話だが。覚えやすいし、冗談も言えないような堅物と思われているなら、このジョークでそんなイメージを払拭することができる。子どもでもおじさんでも使えるジョークだ。これがグリー

ティングカードに書かれていたなら、きっと上に出てくる Comic Sans で組まれるような類の笑い話だ。

　Comic Sans という名前をこれまで聞いたことがなくても、その文字に見覚えはあるだろう。11歳の子どもがちゃんと書こうと頑張ったような、なめらかで丸みのある文字。何の意外性もなく、アルファベットスープや冷蔵庫のマグネット、スー・タウンゼントの日記文学「エイドリアン・モール」シリーズにでも出てきそうな文字だ。もしどこかで色とりどりの単語を見かけたなら、その書体はたいてい Comic Sans だろう。

　Comic Sans は歩むべき道を誤ってしまった書体だ。グラフィックアートの理念が体に染み込んだデザイナーが明確な意図でつくり、やさしい心で世に送り出したものだ。嫌悪感を引き起こそうとも、ましてや救急車や墓石に使ってほしいとも（実際そうなってしまったのだが）思っていなかった。あくまでも楽しさを求めただけであり、なにより不思議なことに、人々が使える書体にすることはまったく考えていなかったのである。

　非難すべき人物（そう思うのはもちろん読者が初めてではない）とされたのは、ビンセント・コネア。コネアは Comic Sans に対するどんな辛辣な言葉も、穏やかに、肩をすくめながら受け入れてきた。1994年、コンピューターの前に座った彼は、自分なら人間の置かれた環境をよくすることができるのでは、と考えはじめる。いい書体が生まれるきっかけというのは大概こういうものだ。コネアの場合は、勤めていた会社が思わずつまずいてしまった問題の解決法を探していた。

　その会社とはマイクロソフトである。彼が入社したのは、マイクロソフトがデジタル業界で勢力を広めつつも、まだ「悪の帝国」としてその名を馳せる以前のことだ。彼に与えられた肩書は、旧世界のアーツ・アンド・クラフツ時代の木彫り椅子職人を思わせるよう

な「フォントデザイナー」ではなく、「タイポグラフィック・エンジニア」。大学で写真と絵を学んだコネアだが、マイクロソフトの前にいたアグファ・コンピュグラフィック社では多くの書体を手がけ、そのうちのいくつかはマイクロソフトのライバル企業、アップルがライセンスを取得している。

1994年初めのある日のこと、クリックをしながらコンピューター画面を見つめていたコネアは、不思議なことに気づく。彼が操作していたのは、ユーザーフレンドリー・インタフェースとして開発が進められていた Microsoft Bob のベータ版。財務管理やワードプロセッサー機能も備えていた Bob は、一時期メリンダ・フレンチ——後のビル・ゲイツ夫人——がプロジェクトマネジャーを務めていたこともある。

コネアは、Bob にひとつ大きな問題があることに気づいた。使用書体である。親しみやすいイラストとともにわかりやすく書かれていた指示（実際、Microsoft Bob は怖くてコンピューターに手を出せないような人のために開発された）が Times New Roman で組まれていたのである。温かくて人間味があり、手をやさしく取ってくれるような Bob が、堅く冷たい印象の Times New Roman ではどうにも面白くない。Bob だけではない。しっぽを振りながら親しげに話しかけてくる犬のセリフが Times New Roman で組まれているのを見ると、その違和感はさらに増した。

コネアは Bob の開発デザイナーに、教育用や子ども向けのソフトの開発経験がある自分な

Microsoft Bob のフォント探索犬

ら、Bobの外観を改良できるかもしれないと伝えた。そして、おそらくその必要はなかったかもしれないが、Times New Romanが不向きな理由として、普通すぎること、つまらないことを挙げた。Times New Romanは1930年代初頭、イギリス「タイムズ」紙の新しい専用書体として誕生した。手がけたのは、近代の出版に大きな影響を与えた偉大なタイポグラファ、スタンリー・モリスンである。Times New Romanの開発は、今日の新聞の紙面刷新の目的とはまったく違い、古くさい印象を取り払って、発行部数の減少に歯止めをかけることが主な目的だった。開発にあたって一番に目指したのは明瞭さである。モリスンはこう言う。「活字とは、今を、さらには未来を表現するものであり、非常に『異質な』ものにも非常に『楽しい』ものにもなるべきではない」

とはいえ、活字にもやはり潮流というものはある。デジタル時代の幕開け間もない1990年代半ば、コネアはモリスンのこの考えが誤りであることを証明しようと乗り出した。

Comic Sansというべきものは、コネアが名づけて正式なものにする前から、あるところには存在していた。言うまでもなく、コミック本である（事実、Comic Sansは最初はComic Bookという名前だった）。コネアが会社の机のそばに置いていたコミック本の中に、フランク・ミラー、クラウス・ジャンソン、リン・バーレイ作の「バットマン：ダークナイト・リターンズ」があった。年をとり、苦悩の中で引退した正義のヒーローが、再び悪と戦うために復活を遂げたものの、彼を待っていたのはゴッサム当局からの厳しい仕打ちだったというストーリーである。この作品は大ヒットし、大人の鑑賞にも堪えうる芸術の一形態、グラフィック小説として、それまでコミック本を手にすることを恥ずかしいと考えていた人々にも受け入れられた。コネアに影響を与えたもうひとつの作品、アラン・ムーアと

Comic Sansに闇のインスピレーションを与えた「ウォッチメン」

デイブ・ギボンの「ウォッチメン」は、コミックが文学にも芸術に
もなり得ることを示した。

「バットマン：ダークナイト・リターンズ」のヒーロー像は昔の
DCコミックスやマーベル・コミックスのものとさほど離れてはいな
かったが、だんだんと邪悪さを増し、登場人物は心の中の悪の部分
に翻弄されるようになっていく。コネアが注目したのは、ビジュア
ルとテキストが崇高なほどに融合し、どちらがどちらを圧倒するで
もなく、互いを同時に受け入れている点であった。それはまるで、
完璧な字幕つきの映画を観ているようだった。ジョーカーがいまわ
の際で「I'LL...SEE YOU...IN HELL—」（地獄で……会おう）と吐
き出すように言う。読者は息をのみながらセリフを目で追う。まさ
に完璧な書体だ。これがもし聖書に使われていたなら奇妙に感じる
だろうが、少なくともこのメディアにはぴったりである。

コネアが目指したのもこのような書体だった。だが同時に彼は、
コミックの文字がいつも何にでも使えるわけではないこともわかっ

ていた。長いことコミックから遠ざかっていた人々にとっては、おそらく 1950 年代のコミックと、音楽プロデューサー、フィル・スペクターが手がけたアルバムの詩に触発されたロイ・リキテンシュタインのポップアートの文字の方がなじみ深いだろう。リキテンシュタインが「WHAAM!」や「AAARRRGGGHHH!!!」といった擬音語を使うとき、そこには根源的な皮肉が込められ、黄色い髪の乙女たちが「That's the way it should have begun! But it's hopeless!」（最初からこうなるべきだったのよ! でももうだめ!）とむせび泣きながら言う作品には巧妙なユーモアが込められていた。だがこの書体もうるさくて目立つ。注意を引く書体だ。

　もちろん、リキテンスタインもフランク・ミラーの「バットマン」も、活字をまったく使わず、フキダシのひとつひとつが手書きだったことは、コネアも承知していた。手書きの文字は非常に柔軟で、バラエティ豊かだ。ひとつとしてまったく同じ形にはならない。言葉を強調したいときも、ペン先にやさしく力を入れればできる。コネアはこうした手書きの技を好んでいたが、Microfost Bob の問題解決には役に立たなかった。Bob に必要だったのは、これまでにない

Aa Bb Cc Dd Ee Ff Gg Hh Ii Jj Kk Ll Mm Nn Oo Pp Qq Rr Ss Tt Uu Vv Ww Xx Yy Zz

童心に返ったような Comic Sans

新しい文字のインタフェース、やさしくクリエイティブな手（ユーザーがクリックするたびに手ほどきしてくれるような手）で描かれたように見える新しい文字のインタフェースだった。毎回同じ形になりながらも人間味が感じられる文字、である。

　コネアは、当時フォント作成ソフトの定番だった Macromedia Fontographer を使って、自分が求める形になるまでグリッドの中に文字を描き続けた。彼がイメージした形は子ども用の鈍いハサミ。柔らかで丸みがあり、引っかかってしまうような尖った部分のない文字である。コネアは、大文字と小文字を描きあげて印刷すると、互いに並んだときの大きさのバランスを見た。デザイナーがよくそうするように、目の力を抜いて、文字の余白部分に集中し、字間、行間、文字のウェイト──細さや太さ、ページ全体の黒み、画面上のピクセル数──を確認した。

　そして、コネアは Microsoft Bob を開発している同僚にフォントを送ってみたが、反応はよくなかった。Bob のソフトウエアパッケージの中身はすべて、書体やサイズはもちろん、吹き出しの大きさに至るまで、Times New Roman に合わせて設計されていたからである。Times New Roman よりも若干大きかった Comic Sans は、まず収まる可能性はなかった。

　Microsoft Bob は正式にリリースはされたものの、結局成功しなかった。だが、その責任が書体選びのミスにあったと表立って批判する者はいなかった。その後間もなく、Comic Sans は大ヒットとしたソフトウエア、Microsoft Movie Maker に採用される。こうして、問題解決のためだけにつくられた書体は、人気を博すようになっていった。

Comic Sans は、Windows 95 Plus! に採用されたことで世界中に広まり、見るだけでなく、使えるフォントになった。生意気で幼い感

じの Comic Sans は、重厚で堅苦しい Clarendon（その歴史は1845年にまでさかのぼる）よりは、生徒のレポートのタイトルに向いていたかもしれない。Comic Sans はレストランのメニューからグリーティングカード、誕生日パーティーの招待状、自分で印刷して木に貼るようなポスターにまで使われだした。口コミが広告手法として成立する前から、そのようにして広まり、うまいジョークのようにまずは面白がられた。なぜ Comic Sans は受けたのか、コネアは言う。「Times New Roman よりもいいときがあるから。それが理由だ」

やがて、Comic Sans は救急車両の側面に、ポルノサイトに、バスケットボールのポルトガル代表チームのユニフォームの背中に、そして BBC や『タイム』誌、アディダスシューズの広告にと、いろんな場所で目にするようになる。何か Comic Sans が組織的に見えてきて、Times New Roman もそれほど悪くはないんじゃないかと、にわかに思えてくるようになった。

21世紀になると、人々は次第に Comic Sans を嫌うようになり、最初は冗談半分だったものが、だんだんと深刻さを増していった。ブロガーたちは Comic Sans を危険視して使用反対を訴え、コネアは、自分がネット上のヘイトキャンペーンの渦中にいることに気づいた。中には禁止を掲げて活動まで始める夫婦も出てきた。このホーリーとデイビッドのコームズ夫妻は「Ban Comic Sans」（Comic Sans 禁止）と書かれたマグカップ、キャップ、Tシャツを通販で売りはじめ、次のようなマニフェストを打ち出した。

> どのフォントを選ぶかは個人の好みの問題であり、この活動に賛同しない人も多くいることは理解している。われわれはタイポグラフィの神聖さを信じ、この工芸の伝統と築かれてきた規範はいつまでも守られるべきと考える。文字そのものの特性・特色は、単なる構文以上の意味を読者に伝えるものである。

「フェイは、皆さんが Comic Sans を使うたび、この愛らしい小さなウサギを叩きます」
「本当は叩きたくないのに」
罰を受けるウサギ──「Ban Comic Sans」ウェブサイトの痛烈なプロパガンダ

ステッカーの社会史をテーマにした本、『Peel』の共同執筆者でもあるコームズ夫妻が初めて出会ったのは、ある土曜日、インディアナポリスのシナゴーグでだった。ホーリーは、デイビッドとフォントの話を始めるや、すぐに彼に心を奪われたと言う。2人は目的をもった、信頼できるフォントが好きだという点で意気投合した。マニフェストでもこうはっきりと書いている。

　「立ち入り禁止」という看板をつくるときは、**Impact** や **Arial Black** といった、太く、人目を引くフォントを使うのがふさわしい。Comic Sans で組むというのは、ブラックタイのパーティーにピエロの格好で現れるようで、滑稽である。

そして、コームズ夫妻のマニフェストは、まるで未来派の芸術家がアブサンを大量にあおって書いたかのように、プロレタリアートたちに向かって「Comic Sans という邪悪に立ち向かうのだ。禁止の嘆願書に署名を!」と訴えるような様相になっていった。

　コームズ夫妻のサイトには国内外からコメントが寄せられ、デジタル世界でフォントが急速に普及していることを物語った。南アフリカからはこんな悲痛なメッセージも届いた。「フラマン語に似たアフリカーンス語という国語を勉強しなくてはいけないのに、その教科書が隅から隅までぜんぶ、Comic Sans なんです」

　キャンペーンはまた、書体デザイン界にいない一般の人たちも、毎日目に触れる文字の佇まいに一家言をもっていることをはっきり示した。「ウォール・ストリート・ジャーナル」紙は Comic Sans をコラムで取り上げ、一面には禁止キャンペーンの様子を（本文書体は頑固そうな Dow Text、見出しは明快な Retina で）掲載し、そのあまりの不人気さに、ラバライト〔水中に浮遊するオイルがさまざまな形を見せるインテリア照明〕のごとく、すでにレトロの領域に入りつつあると書いた。『デザインウィーク』誌では Comic Sans が表紙にまで登場し、「世界で愛されているフォント!?」とリキテンスタイン風の挑発的な吹き出しをつけた。

　だが、コームズ夫妻は Comic Sans を本気で現代の疫病とまで考えていたわけではない。インタビューでも2人の言葉は至極もっともに聞こえる。「Comic Sans はキャンディの袋にはぴったりですが、墓石にはまったくふさわしくありません」──デイビッドは言う。実際に墓石に使われているのを見たのかと尋ねると、彼はそうだと答えた。ほかに気になった例は？　という問いかけには、ホーリーが思い出したように、こう返した。「クリニックで見た過敏性腸症候群のパンフレットが、全部 Comic Sans でした」

コネアはこうした意見に対して反発することもできたが、彼が選んだやり方は、賢くもすべて受け入れるということだった。コネアはComic Sansを擁護したが、同時にその使い道には限界があることも認めた。サミュエル・ジョンソンの『英語辞典』の編纂者たちのように、書体デザイナーというのは、自分が称賛の対象になることはまず期待できないが、批判に対してはやり返さなければうまくやっていける。ましてや、一時期世界で最も有名なタイプデザイナーとなってしまったコネアのように、悪名高くなることはまずない。

Comic Sansの開発から16年を経て、コネアは注目の書体をいくつか発表した。中でも、ややフォーマルで丸みを帯びたヒューマニスト系のTrebuchetは、ウェブデザインに最適である。*とはいえ、コネアを有名にしたのは、やはりComic Sansである。「書体デザインに縁がない人でも、たいがいフォントは知っています」とコネアは言う。「私はComic Sansのデザイナーという紹介の仕方をされます。仕事を聞かれて書体デザイナーですって答えると、どんな書体をデザインしているのかまた聞かれます。『聞いたことがあるかもしれませんが、Comic Sansです』って答えると、『それなら知っています』ってみんな言うんです」

おそらくその理由のひとつは、Comic Sansの人間的な部分、特に温かみにあるのだろう。コネアは自身が書いた論文の中で、彼にとってのヒーロー、ウィリアム・アディソン・ドゥイギンズについて記している。ドゥイギンズは1935年にElectraをつくった。力強い本文書体で、機械化時代をほうふつとさせるそのデザインは、溶鉱炉の火花のようなエッジが、これまた人間味を感じさせる書体である。ドゥイギンズは、弘法大師との空想対話の中で自分が目指す

*Trebuchetも Comic Sansも、ディスレクシア（読み書き障害）の子どもに接している人たちからは高く評価されている。威圧感のない明快な形は、とげとげしさのある従来の書体に比べてはるかに読みやすい。

ことの正しさを、こう表現している。「書体に温かみをもたせなければ、温かみのある人間の考えを組むことはできない。温かみのない書体は、びょうが詰まった箱にすぎず、まったく役に立たない。ああ、私がつくりたいのは1935年らしい、1935年にふさわしい書体だ。血潮と個性にあふれた、飛びついてきそうな書体だ」（ドゥイギンズは人の心を捉える表現に秀でていた。「グラフィックデザイン」という用語は彼が生み出したと言われている）

　コネアは、自分が有名になったことに戸惑いを感じることがある。「Comic Sans を好きという人はタイポグラフィをよくわかっていないし、嫌いという人も、タイポグラフィのことを本当はよくわかっていません。何か別の趣味を見つけた方がいいと思います」。新しく誰かと知り合っても、Comic Sans の顛末を話して喜ばせる代わりに、PDF のスライドショーをメールで送って済ませることもある。スライドには Comic Sans の変わった使われ方や、Comic Sans 禁止キャンペーンを繰り広げたコームズから「話のわかる人」だと感謝された手紙、Comic Sans をテーマパークに使ったディズニーからの感謝の手紙（ミッキーマウスのサイン入り）もあった。なぜ Comic Sans が世界中でよく使われる書体になったのか、その理由に対して出した彼の結論は印象的である。「みんな Comic Sans の書体らしくないところが好きなんですよ」

　これは実に困ったことだ。デジタル時代の今にあっても、私たちは書体についてあまり知らないどころか、ともすれば怖さすら感じているのかもしれない。私たちの生活になくてはならないものでありながら、いざプルダウンメニューから自分の目的に合った書体を選ぶときは、一番、学校時代を思い起こさせるようなものを選ぶようだ。コンピューターは機会あるごとに Baskerville や Calibri、Century、Georgia、Gill Sans、Lucida、Palatino、Tahoma で一日を過ごしてはどうかと聞いてくるが、それでも私たちが選ぶのは、な

じみの Comic Sans なのである。

　おそらく、この現象は起こるべくして起こったものなのだろう。Comic Sans は手書きに似せることを目指したという点で、中世の書体にルーツがある。すべてを一変させた技術革新に対する当然の結果ともいえる。もちろん、ヨハネス・グーテンベルクも自分の最大の発明によって葬儀場におかしな看板がかかるようになると想像できていたなら、その汚れたぷっくりした手でヨーロッパ中の印刷インクをすべて集め、海に投げ捨てたかもしれない。

　だがまあ、ヨハネス、肩の力を抜いて、ジョークでも言ってくれ。「ウォール・ストリート・ジャーナル」も書いていたように、少なくとも Comic Sans はツールバーから飛び出て、ジョークにオチついたのだから。

Comic Sans walks into a bar and the bartender says,
'We don't serve your type.'

Comic Sans がバーに入ってきた。バーテンダーはこう言った。
「あなたのようなタイプはお断りいたします」

CAPITAL OFFENCE

大文字の大罪

2007年9月25日、ひとりの女性が文字に関するタブーを破ってしまったがために、仕事はおろか、正気も失いかねない悲惨な状況に陥った。その女性の名はヴィッキ・ウォーカー。ニュージーランドの医療サービス提供企業で経理をしていたウォーカーは、ある日メールを送ることになったが、そのとき残念なことに、メールを送信した経験がある者なら誰もが知っている唯一のルールを無視してしまったのである。CAPITAL LETTERS LOOK LIKE YOU HATE SOMEONE AND ARE SHOUTING（大文字だけの文章は、あなたが誰かを嫌い、叫んでいるように見える）というルールを。

　それはある火曜日の午後のことだった。ウォーカーはメールにこんな指示を書き、「送信」ボタンを押した。

TO ENSURE YOUR STAFF CLAIM IS PROCESSED AND PAID, PLEASE DO FOLLOW THE BELOW CHECKLIST.

社員経費の請求処理・支払いを円滑にするために、以下のチェックリストに必ず従ってください。

　申し分のない文章とはいろいろな点でとても言えるものではなかったが、かといって、クビにされるほど悪意が感じられるものでもなかった。文章は、この大文字だけの部分は青、後は黒と赤の太字で打たれていた。彼女が働いていたオークランドの企業、ProCure は、どうやら Caps Lock の使い方をわきまえていることが自慢だったらしい。もっとも、ウォーカーが大文字をふんだんに使ったメールを送ったときには、会社には e メールマナーの手引きなるものは存在していなかった。

　大文字と小文字はそれぞれ upper case（アッパーケース）、lower case（ロウアーケース）ともいうが、これは活版印刷の時代、活字を拾って単語を組む植字工が使っていた、金属や木の活字が収められたケースの位置に由来している。よく使われる小文字は拾いやすい下のケースに、大文字は上のケースにあり、出番を待つのである。ただ、こうした区別があったにしても、植字工は p と q に気をつける必要があった。印刷を終え、解版して活字をケースに戻すときに、混同しやすい p と q の場所を間違えないようにしなくてはいけなかったからだ〔このことから転じて、mind one's ps and qs には「注意深くする」という意味がある〕。

　文字の正しい使い方というのは時

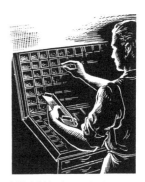

活字を収納したアッパーケース
（upper case）とロウアーケース
（lower case）

代とともに変化する。最近では、企業ルールという名のもと、「汝、社内外の連絡には Arial のみ使うべし」という具合に、十戒の石板ごとく指示が降りてくるようになった。だからといって、古代ローマ建築物のペディメントに書かれた碑文には、TRAJAN の大文字よりも 1982 年につくられた Arial の小文字の方が望ましいと誰が言うだろうか。どのようにして、私たちの目は大文字だけの文を頭痛や解雇の原因になるほどの不注意な選択であると見なすようになったのだろう。

　さて、ヴィッキ・ウォーカーはその 3 カ月後、不適切なメールで「職場の和を乱した」として会社から解雇されてしまう。笑い話ですんだはずが、とんだ苦痛を味わうことになってしまった。ウォーカーは解雇から 20 カ月後、自宅を抵当に入れ、家族から借金をすると、不当解雇を訴え裁判を起こした。結果は見事に勝訴。慰謝料 1 万 7000 ドルを手にしたのである。

文字にまつわるルールやマナーというのは、いつの時代も存在する。たとえば読者がジェーン・オースティンの『高慢と偏見』新装版のジャケットデザインを依頼されたとしよう。この作品は著作権が切れているので、費用はかからない。友人がジャケット用に秘密の庭の美しいイラストを描いてくれた。さて今やるべきことは、題名、作者、そして本文にふさわしい書体を探すことだ。ジャケット用の書体は、常識的に考えれば Didot のような書体だろう。オースティンが『高慢と偏見』を書いた頃に登場した Didot はとてもエレガントで、太線と極細線の大きなコントラストが、特にイタリック体では際立っている（*Pride and Prejudice*）。この書体ならぴったり合うし、古典好きには受けるだろう。だが、ケイト・アトキンソンやセバスチャン・フォークスを好むような読者をターゲットにしたいならば、あまり古くささを感じさせない書体、Didot のように洗練

されたフランスの系統を引く Ambroise Light を選ぶかもしれない。

　次に本文は、デジタル版の Bembo、おそらく Bembo Book あたりを考えるかもしれない。1490年代の金属活字に由来する Bembo は古典的ローマン体で、安定した読みやすさが特徴だ。Bembo は、日常生活の中でほとんど意識されないのがよい書体であるという重要な原則にも合っている。注目させるのではなく、情報や知識を伝えることがその目的である。それに対して、ジャケットに使用されるフォントは目を向けさせることが目的であり、パーティーのホスト役のごとく、雰囲気がうまく演出できたなら、すっと存在感を消していくものだ。

　もちろん例外もある。好例がジョン・グレイのベストセラー『Men Are From Mars、Women Are From Venus』（男は火星から、女は金星からやってきた）だ。デザイナーのアンドリュー・ニューマンは、表紙で男性の部分には Arquitectura を、女性の部分には Centaur を使っている。Arquitectura は背高、頑丈、やや先進的、強固、非情といったイメージで男性的、一方、手書きのような Centaur は線にコントラストがあり、「ケンタウルス」という強気の名前にもかかわらずエレガントで魅力的である（あまりにもステレオタイプな男女の描写だが、『Men Are From Mars、Women Are From Venus』は通俗心理学の本である）。

性別の固定観念はフォントにも存在する

　書体に性別が割り当てられることがあるというのも、もうひとつのルールだ。一般的に、極太でごつごつしたものは男性的（たとえば **Colossalis**）、気まぐれで軽やか、カールしたものは女性的（た

とえば Adobe Wedding Collection の *ITC Brioso Pro Italic Display*）
となる。こうした概念を壊す使い方はできても、無意識に連想され
るイメージを変えることは難しい。これは色と同じで、ピンクのベ
ビー服を着ている赤ちゃんなら女の子だと思うだろう。書体は誕生
してから私たちに決まった見方を植えつけ続け、私たちがその影響
から解放されはじめるまでに500年以上の歳月がかかったのである。

ヨハネス・グーテンベルクが1440年代に金属活字を発明したときは、
書体の性別など大して気にも留めなかったし、ましてやプロジェク
トごとにふさわしい書体を探すとか、活字が西洋史の流れを変える
ことになるとか、考えもしなかった。彼が気にかけていたこと、そ
れは稼ぐことだった。

　グーテンベルクはフランクフルト近郊のマインツに生まれた。彼
の父は地元の造幣所とも関わりのあった裕福な商人だった。若い頃
にグーテンベルクは家族とともにシュトラスブルク（現在のフラン
ス・ストラスブール）に移住したが、初期にどのような仕事をして
いたかは謎の部分が多い。宝石、金属細工、鏡の制作に携わってい
たという記録はあるが、1440年代後半までにはマインツに戻り、イ
ンクと印刷機の作製のために借金をしていたことがわかっている。

　グーテンベルクが思い描いていたのは、自動的に繰り返し行える一
貫した印刷法だった。これよりはるか以前に中国や韓国で誕生した
印刷技術（その多くは木版印刷や鋳造された銅活字を使った一度限
りの印刷であった）をグーテンベルクが知っていた可能性は低い。
いずれにしても、彼がヨーロッパで大量印刷の技術を会得した最初
の人物であることは間違いなく、繰り返し使用できる活字の鋳造法
を考案したことは、その後500年に及ぶ印刷技術の礎となった。グー
テンベルクの活版印刷術によって、それまで教会や富裕層だけのも
のであった書物が安価で手に入るようになり、やがて知識階級に喜

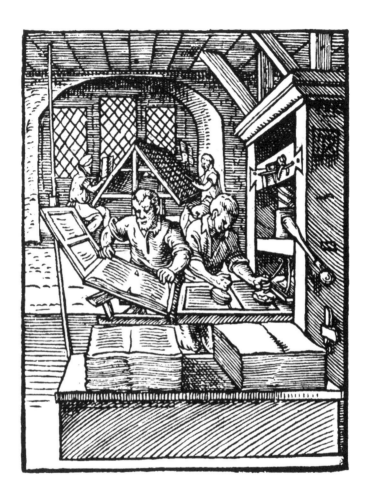

印刷工の作業風景を描いた1568年の木版画。奥では植字工が活字を拾って組版をしている

びをもたらし、啓蒙時代へとつながっていくのである。グーテンベルクはなんとも危険な道具を世に送り出してしまったものだ。

活版印刷技術はどのようにして完成したのか。一言で言うならば、器用さ、忍耐力、そして、いくらかの工夫である。硬質金属と軟質金属の原理や金や銀に刻印を打ち込む技術は、鍛冶師としての経験から培ったものだ。液体合金にも精通していたグーテンベルクは、1440年代後半のある時点で、この技術をすべて組み合わせて印刷に応用できないだろうかと考えたようだ。

それまでグーテンベルクが目にしてきたものは、すべて手書きの写本であっただろう。現代の目には、写本の文字は機械的のように映ることも多いが、実際これは、一巻の書物を何カ月もかけて筆写していく写字生の骨の折れるような作業のたまものである。金属版や木版の一枚一枚に文章を彫り込んでインクをのせることも可能だが、これでは本として完成するまでにさらに時間がかかる。そこでグーテンベルクは、アルファベット文字を鋳造した小さな可動活字を繰り返し使い、文書や本のページが変わるたびに組み直すことでこの作業を効率化できないかと考えた。

グーテンベルクがどのように活字を鋳造したのか、正確な方法はわかっていないが、少なくともその20年後に初めて文書化されたプロセスと類似しているというのが一般的な見方である（そして、それは1900年まで主流であった）。作業はまず活字の父型（パンチ）をつくることから始まる。父型は長さ数インチの鉄などの硬い金属棒の先端に凸型の文字を左右逆に彫り、それを銅などの柔らかい金属片にハンマーで打ち込み凹型の母型（マトリクス）をつくる。そして、その母型をバネの力を借りて手持ちの木製の鋳型にはめ込むのである。鉛・スズ・アンチモンの合金を柄杓のようなもので型に流し込み、素早く冷やすと単語を組むための文字ひとつが出来上がる。活字のひと揃い（フォント）はこうしたプロセスでつくられる。だが実際にはスペー

スの調整、鋳造、仕上げのプロセスはここで説明した以上の熟練技が用いられている。活字はひとつの文字について同じものが何本もつくられ、記号類やスペースも同様である。1454年から55年にグーテンベルクが手がけた初の活版印刷による聖書（上下2巻、1282ページ）では、このために約300種類の字形が鋳造されたと考えられている。

活字の準備が整うと次は植字作業である。左右反転で版を組み、出来上がった版面を木製の枠「チェイス」に固定する。十分な部数を印刷すると版を分解し、活字をまた別の版に使用する。印刷技術によって工程は迅速化され、活字ができたことで経済的にもなった。かくして、ここに大量生産のシステムが誕生したのである。

グーテンベルクが果たした功績は計り知れない。活版印刷術のみならず、油性インクの開発（それまでの薄い水性インクは金属になじまなかった）、さらには出版マーケティングの元祖ともいえるような手法まで生み出した。グーテンベルクは20人のアシスタントを雇ったが、その中には販

世界初のフォント、グーテンベルクによる Textura

売能力に長けた者たちがいて、1454年に開催されたフランクフルト・ブックフェアでは、彼らの手で180冊の聖書がすべて出版前に完売した。

　グーテンベルクが議論、科学、異議の広まりに果たした役割（印刷された書物は人間の知性と愚かさを同時に伝えることになった）は、グーテンベルクがこの世を去る1468年にはすでにその影響が現れていた（グーテンベルクは事業の出資者であったヨハネス・フストとの裁判に敗れ、印刷所と印刷機器を手放さざるを得なくなり、貧しさのうちに生涯を終えた）。だが活字制作に関しては、彼の役割はあまりはっきりしない。この点でグーテンベルクと同じくらい注目すべき人物がいる。ペーター・シェファーである。ソルボンヌで写本を学んだ後、マインツでグーテンベルクの印刷所に入ったシェファーは、活字彫刻技術の萌芽期に大きな役割を果たしたと考えられている。だが、その貢献は今ではほとんど忘れ去られている。

　グーテンベルクとシェファーが最初に印刷を手がけた書物は写本に似ていた、というよりは、実際に模倣したものであった。そうしたのは、写本が人々に慣れ親しまれてきたものであり、また、写本と同じ市場価格にするにはこの方法が唯一のものであるとグーテンベルクが考えていたからである。彼らの手による有名な聖書ではTextura という書体が使われた。その名前は当時の写本書体のひとつから取られたもので、教会の写字生が好んだシュバーバッハー（ブラックレター）系の書体に属する。だが、マインツ大司教の贖宥状（免罪符）に使われたのは、余白が広く人間味を感じさせる、後にバスタルダとして知られるようになる書体である。

　ロンドンの大英図書館の1階、薄暗い部屋の分厚いガラスケースにグーテンベルク聖書は収められている。静けさに包まれた展示室には、ほかにもマグナ・カルタ、リンディスファーンの福音書、シャーボーンの祈祷書、スコット南極探検隊長の日記、劇作家ハロ

ルド・ピンターの原稿、ビートルズの手書きの歌詞など、貴重な作品が置かれている。グーテンベルク聖書は手すき紙に印刷されたもので（大英図書館には羊皮紙に印刷されたものもある）、その出所は謎に包まれており、タイトルページもない。これは現存する48部のうちのひとつで（大半が不完全本で、完本は紙製が12部、羊皮紙製が4部のみである）、テキスト、行数、スペーシング、装飾にそれぞれ違いがある。分光法を使った分析で、装飾頭文字と冒頭の序文で使用されている顔料は、鉛錫黄、朱、緑青、白亜、石膏、鉛白、カーボンブラックであることがわかっている。

　今では、デジタル化のおかげで大英図書館まで足を運ばずともネットで見ることができる。だがそれは一方で、人生の大きな喜びのひとつを失うことでもある。重厚さと豪華さ、匂い、朽ちかけたその姿──西洋で初めて印刷された聖書は、まずiPhoneでは味わうことはできない。

フォントは英語ではfontだが、かつてはfountとして知られていた。ヨーロッパでは、1970年代までにはつづりがfountからfontへと変化している。これは言葉のアメリカ化を渋々受け入れた結果である。2つの単語は1920年代にはすでに同義に使われていたが、今でも一部の古めかしい英国の伝統主義者は、エリート主義的な態度で、fontではなくfountを主張している。イギリス初の印刷業者で、チョーサー作品を印刷したことで知られる偉大なウィリアム・キャクストンまで担ぎ出し、正当性を主張したいわけである。だが、大概の人はもうfountでもfontでもよいと思っている。その単語が実際に意味するところ、そこがより大事なのである。

　活版印刷の時代、「フォント」は大文字と小文字、ポンドやドルの記号、句読点を含めた「同一サイズ、同一書体の活字のひと揃い」という意味だった。文字数も使用される頻度に応じて異なり、Jよりは

Eが多いのが常だ。フォントという言葉の由来についてはいまだ議論が定まっていない。収蔵している活字の蓄えを意味する「fund」だとする者もいれば、鉛活字であることから、鋳造を意味するフランス語の「fonte」だと言う者もいる。今、フォントは書体をデジタル化したものを指すのが一般的である。書体はそれぞれ数種類のフォント（ボールド、イタリック、コンデンスト、セミボールド・イタリックなど）からなるファミリーをもち、ウェイトやスタイルも少しずつ違っている。だが、普通私たちはフォントも書体も同じ意味で使うし、罪深いことはもっとほかにある。

　定義が書体への関心の妨げになるのはよくないが、それでも何らかの分類はその歴史と使い方を知るには有効だ。確かに、芸術理論やその画家の美術界での立ち位置を知らなくても、美術館で気持ちのよい午後を過ごすことはまったく可能であり、また書体の歴史を知らなくても、看板や店に使われている文字を愛でながら街歩きをすることはできる。だが、誰が何の目的でその書体をつくったのか、背景がわかればもっと愛着が増すだろう。そのためには、タイポグラフィの用語をいくつかはっきり定義しておく必要がある。

1977年4月1日、「ガーディアン」紙は架空の島しょ国「サンセリフ共和国」の独立10周年を記念する、7ページの特集記事を組んだ。後に語り継がれることになる、エイプリルフールのいたずらである。インド洋に浮かぶサンセリフ国は、リン鉱石の埋蔵量が豊富にあったこともあり、急速な発展を遂げる。興味をそそる記事が満載で、労働組合間の対立を賢く解決した将軍の名はチェ・パイカ〔組版で使う単位〕、港の名はクラレンドン〔有名な書体〕、カスロン語を話す芝居好きな原住民はフロング〔昔の活版印刷の紙製の鋳型〕族という具合に、登場する地名はすべて書体名や印刷用語をもじったものという凝りようだった。

　サンセリフ共和国は、アメリカのコメディ映画「ウディ・アレン

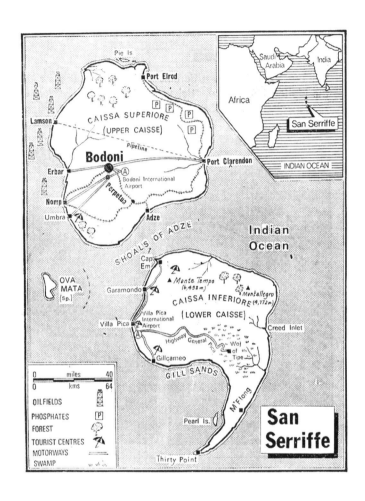

サンセリフ共和国：アッパー・カイッサ、ロウアー・カイッサの2島からなる。ロウアー・カイッサに広がる魅惑的なビーチの名はギル・サンズ（Gill Sands）

のバナナ」〔キューバ革命をネタにした風刺コメディで、架空のサンマルコ共和国が出てくる〕と BBC ラジオのゲーム番組「モーニントン・クレセント」〔ロンドンの地名を言っていくだけだが、いかに大げさな解説がつくかを楽しむ〕を足して2で割ったようなパロディである。このパラレルワールドの砂浜（ギル・サンズ）を汚すことができるのは、こうしたユーモアを冷笑する無情な人間だけだ。読者の中には実在の国と信じ、旅行の予約をしようとする者までいたという。もちろん、旅行代理店にはボドニ国際空港も、風光明媚なガラモン湾も、荒涼とした土地が広がるパーペチュアも、見つけることができなかった。それどころか、セミコロンのような形をしたカイッサ・スペリオーレ（アッパーケース）とカイッサ・インフェリオーレ（ロウアーケース）の2島すら探し当てることはできなかった。こうして海上をさまよえるサンセリフ共和国は、そのまま伝説となって流されていった。おそらく活字や印刷用語になじみのない一般読者にとっては、その言葉の意味を求めて辞書を開くきっかけにはなっただろう。

Bodoni と Baskerville はセリフ書体、Gill Sans はサンセリフ書体である。両者の違いは文字の先端の形にある。セリフ書体には終筆部分に装飾がつき、文字が足をつけたように見えることが多い。大文字のE、M、N、Pを支えている土台も、小文字 r の左上のハネも、k の屋根のような部分もセリフだ。セリフがついていることで、伝統的で誠実、実直な雰囲気となり、彫刻のような見た目になる。実際、その起源はローマ帝国皇帝トラヤヌスの栄誉をたたえて113年に完成した「トラヤヌスの記念柱」の碑文にまでさかのぼる。記念柱は無名の手による石彫刻としては2000年の歴史の中で最も影響を与えた作品である。

一方、サンセリフ書体はセリフ書体に比べるとカジュアルで現代的だが、金管楽団のような伝統的な雰囲気を演出することもできる。その多くは非常に古典的なローマ体の骨格をもち（サンセリフの文字は、実は古代から存在していた）、戦間期のファシズム下のイ

タリアで建築物に使われると、まるで何世紀も前からあったかのような雰囲気をつくり出した。色あせず、堂々とした佇まいを感じさせることもあるサンセリフ書体は、Futura、Helvetica、Gill Sans といった有名書体をはじめ、数限りない種類が今、私たちの周りに存在している。最古のサンセリフ活字は、おそらく1816年に制作されたCASLON EGYPTIANだろう。19世紀を通じてポスターの見出し用として人気を博した。

　しかし、20世紀のサンセリフは、新世代のデザイナーたちがローマン体と見出し書体の伝統に現代的なセンスを取り入れたことで、これまでとはまったく違う性格を帯びるようになる。先端的なマシンの側面や、エドワード・ジョンストンの書体のようにロンドンの地下鉄で使うにはぴったりだった。この新しい種類のサンセリフのルーツは、ドイツで1898年に発表された Akzidenz Grotesk である。その後、イギリスでジョンストンやエリック・ギルの Gill Sans によって新たな命が吹き込まれ、さらにはドイツやオランダ、そして世界のモダニズムを牽引した Univers や Helvetica を生み出した戦後のスイスへと広がりを見せた。こうした背景を考えれば、20世紀になって出てきたサンセリフは、ヨーロッパの書体と考えるのがよいだろう。

書体の種類は非常に多く、そのため、これまでにも分類法を確立する試みは何度もあった。だが、書体は生き物のごとく絶えず変化する。使い古されるまでは、カテゴリー化されることを拒むだろう。生

起筆・終筆部についたセリフ（黒の部分）。これを取るとサンセリフになる

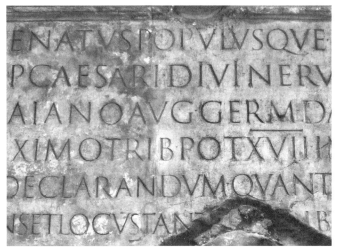

トラヤヌスの記念柱：古代ローマ時代の古典セリフ書体

き生きとした書体は、どんな箱に入れようとしてもそこに収まりき
らないエネルギーがある。とはいえ、いくつか大まかな分類を設け
ることで、書体のバリエーションを視覚化することができ、文字を
実際に見られない人に説明する際にも大いに役立つ（メールにファ
イルが添付できなかった時代には、本当に助けになった）。

　書体の重要な分類法に、考案したフランス人のマクシミリアン・
ヴォックスの名にちなんだ「Vox」がある。1950年代に登場し、1967
年にはこれをもとに英国標準書体分類法もできた。Voxでは、ヒュー
マニスト、ディドン〔Didone。Didot と Bodoni を掛け合わせた造語。モダ
ン・ローマ体を指す〕、スラブセリフからリニアル（サンセリフの別
称）、グラフィックに至る9種類に書体を分類している。しかし、そ
の定義を厳格に適用しようと試みても、あいまいに終わることが多
かった。「このグループの R は通常カーブしている」──これに当て
はまるのは〔リニアルの中の〕「グロテスク」だ。しかし「このグルー

プの曲線の終筆部は通常斜めになっている」――これに当てはまると「ネオグロテスク」になってしまう。

　近年では、アドビやITCなど、デジタルフォントの大手サプライヤーが独自の分類法の確立を試みてきた。ネットで検索しやすくし、販売につなげることが目的だが、総じて正確な分類はほぼ不可能（そして、おそらく非実用的）であることを証明するものになっている。

　書体の文字はひとつひとつ独自のエレメントの組み合わせでできている。これを説明するためには、魅力的な響きがありながら厳格に使える、正確な表現が必要だ。こうした専門用語は15世紀の父型彫刻師が使いはじめたもので、デジタル化の中でも廃れないよう徹底的に抵抗してきた。用語の中にはすでに私たちにも耳なじみのものがある。たとえば、カウンターはo、b、nの内部の、完全にまたは一部が閉じた空間を指し、ボウルはg、bなどの曲線で囲まれた部分をいう。ステムは文字の主要な画線を指し、線の太さはデザインによって太かったり細かったりする。

　ブラケットセリフは木の幹に似た曲線のエレメントで、ブラケットのないセリフは直線、ウェッジセリフは幾何学的な形をしてい

文字の構造の基礎の基礎：
アセンダーとディセンダー
（上）、合字とxハイト（下）

る。xハイトは、ベースライン（文字練習帳に書かれている線）からミーンライン（小文字 x の上端の線）までの距離を指す。アセンダーはミーンラインより上に出る線、ディセンダーはベースラインより下に出る線をいう。

　書体用語の中には、それ自体が本質的な美しさをもつものがある（特に金属活字の時代はそうであった）。文字を生き物にたとえ、そのつくりを擬人化している。たとえば金属活字では、活字全体をボ

活字スケール：組版工にとって重要な道具であった

ディ、凸起した文字の下の空白をベアード（ひげ）、凸起部分以外の平らな面をショルダー、凸起した文字全体をフェイス（字面）という具合だ。サンセリフ国の病院ではリガチャー、すなわち糸で縛る止血ができるらしいが、結果は往々にしてグロテスクだという。文字の世界でリガチャーは、伝統的には2つの文字をつなぐ細い飾り線を意味してきた。現代でリガチャーといえば、通常はつながった2つの文字そのものを指し（セリフにもサンセリフにもある）、合わせてひとつの文字のように使う（flやœなどで、合字ともいう。文字を個別に使うよりもスペースをとらない）。

　グロテスクなフェイス、といっても必ずしも醜いということではない。グロテスクは、特に19世紀につくられたサンセリフ体につけられた名前で、文字の太さにいくらかコントラストがある。ネオグロテスクはより形が均一で、グロテスクに見られた角張った表情が和らいでいる。小さいポイントサイズの小文字はとても読みやすい。

　そして次は数字の処理だ。ポイントサイズは文字の大きさの単位としても、字間の距離の単位としても使う。通常の新聞や書籍の本文サイズは普通、8ポイントから12ポイントで、1インチは72ポイント、1ポイントは0.013833インチである。組版工はそれらをパイカという単位にまとめる。1パイカは12ポイント、6パイカは1インチである。ポイントの長さは時代や国によって違いがあり、金属活字とデジタルフォントでも若干の差異はあるが、現在は米国で1ポイントが0.351ミリ、ヨーロッパで1ポイントが0.376ミリと、国際基準がほぼ確立している。

　だが、こうした数字の処理、文字の各エレメント、活字に関するさまざまな用語が、最も基本的なことを見えなくするのではいけない。レギュラーでもイタリックでも、ライトでもボールドでも、大文字でも小文字でも、目に負担をかけずに読ませるものがよい書体なのである。

Gill Sans

Eric Gill is remembered for many things: his engravings in wood and stone, his lifelong passion for lettering, his devotion to English craftsmanship – and his typefaces, notably Gill Sans, one of the twentieth century's earliest and classic sans serif fonts.

木版画、石彫、生涯にわたるレタリングへの情熱、イギリス美術工芸への傾倒、そして書体、中でも20世紀初期に登場した古典的サンセリフ体、Gill Sans——エリック・ギルは多くの点で人々の記憶に残る人物である。

　そしてギルをめぐってもうひとつ思い起こされるのが、ギルが繰り返し行った、スキャンダラスともいえる性的実験である。1989年にフィオナ・マッカーシーが世に放ったギルの伝記は、実の娘、姉妹、飼い犬とのおぞましくもゆがんだ奇行を白日の下にさらすことになった。写真に写る丈の長いスモックをまとったギルの表情は不安げそのものだったが、その後に書かれていたのが、近親相姦と獣姦の様子（「犬と実験を続け……人間と結合できることを発見す」）を克明に記録した日記の内容だったのである。

　マッカーシーは、ギルのみだらな行為は、精巧な職人技によって生み出される作品同様、彼の探究心の産物であるとし、「試したい、限界まで経験を突き詰めたいという衝動は彼の本性の一部であり、芸術家としての、

また社会や宗教を論評する者としての、彼の重要な一部分である」と論じる。おそらくこの見方は正しい。だが、ギルと聞くだけで身震いするほどの嫌悪感を覚える者がいるのも、また事実である。最近では、Typophileのフォーラムのページで、ギルの過去を理由にGill Sansをボイコットすることについて議論が繰り広げられた。ただ実際は、アメリカ人デザイナー、バリー・デック（1990年にサンセリフ書体 Template Gothicを発表し、その奇抜で不安定さを感じさせる形が人気を博した）が、GillへのゆるいオマージュとしてCanicopulusをデザインしたように、人々の反応はもっと複雑だった。

　不思議なことに、Gill Sansそれ自体は性的イメージのまったくない書体である。ギルがこの書体の制作に取りかかったのは1920年代半ば、ウェールズの山岳集落、カペル・イ・フィンに住んでいたときだった。ギルはノートにサンセリフの文字をデッサンしたり、集落にある修道院周辺の案内板をサンセリフでつくったりしていた。ギルは自叙伝で「先見の明があるブリストルの書店から店の看板を描いてくれと頼まれた」とき、サンセリフは当然の選択であったと書いている。後に作家やラジオプロデューサーとして活躍するダグラス・クレバードンの名を冠したこの書店の長い木製の

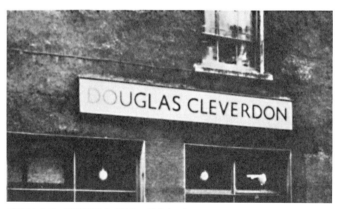

ブリストルの一軒の書店から Gill Sans は始まった

看板は、やがて新たな作品につながっていくことになる。ギルのデッサンを見た旧知のスタンリー・モリスンから、モノタイプのためにサンセリフ書体をデザインしてほしいと依頼されたのである。

　Gill Sansは登場するやすぐに反響を呼び、それは今に至るまで続いている。つくられたのは1928年、ギルが44歳の時だ。その見た目（端正で落ち着きがあり、静かな誇りを感じさせる）だけでなく、英国国教会、BBC、「ペンギン・ブックス」シリーズの初代の表紙、イギリス鉄道（時刻表からレストランのメニューまで）に採用されるなど、最もイギリスらしい、イギリスを代表する書体であった。実際にそれぞれの使用例を見ても、Gill Sansが大量生産を念頭に慎重に設計された、実用性に長けた本文書体であることを証明している。文芸小説に使うには魅力や輝きに最も欠け、おそらくは最も親しみやすさから離れた書体であるが、一方で、カタログや学術書には最適であった。本質的に信頼できる書体であり、決してうるさくなく、一貫して実用的であった。

　Gill Sansの大ヒットにもかかわらず、ギルは自分自身を書体デザイナーとは考えていなかった。訪れる者に「Pray For Me」（私のために祈ってほし

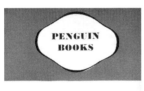

い）と請うメッセージが彫られたギルの墓石には、彼を説明するものとして、ただひとこと「stone carver」（石彫師）とだけある。グラフィックデザインの世界でこのように慎ましやかな表現をするのは極めて珍しい。実際にはギルが設計した書体は Gill Sansだけではない。古典的セリフ書

1935年に刊行された「ペンギン・ブックス」シリーズ最初の本。題名と著者名の書体はいかにもイギリスらしい Gill Sans。ロゴ部分は、ここでは Bodoni Ultra Bold だが、後に Gill Sans に変更されている。

体として人気のある Perpetua と Joanna のほか、Felicity、Solus、Golden Cockerel、Aries、Jubilee、Bunyan など、12書体を設計している。

Joanna という書体名は、ギルの末娘の名前にちなんでいる。マッカーシーは、この末娘とは、上の2人の娘たちとのような「疑わしき関係」はあまりなかったのではないかとしている。ギルは自著『An Essay on Typography』（タイポグラフィ論）を Joanna を使って美しい組版に仕上げている。機械化が魂の純粋さに与える影響について記した、まさに論文といえるこの本は、その厳密さが明確に表れ（「タイトルページは本文と同じスタイルの活字で、理想的には同じサイズで、組むべきで

スモックに身を包むエリック・ギル。1908年頃

ある」）、中で述べられているギルの考えは無粋なくらい現実的である。「文字の形は、官能的、感傷的に想起するものからその美しさを導き出すものではない」とギルは言う。「Oの丸みを魅力的に感じるのは、リンゴや少女の胸、満月の形に似ているからだと言うことはできない。文字とは物そのものであって、物のイメージではないのである」

ギルがこの世を去ったのは1940年。くしくもイギリス情報省の戦争プロパガンダ・ポスターにギルの代表的書体、Gill Sans が使われはじめたときであった。停電時の注意、不注意な会話を戒めるメッセージ、国防市民軍兵の募集を伝える役割を、Gill Sans は担っていったのである。

Legibility vs Readability

識別しやすさ vs 読みやすさ

**In a wood, somewhere in England, rifles in hand,
you have been watching**

 Arthur Lowe (proud, pompous walk)

 John Le Mesurier (leafy camouflaged helmet, looking nervous)

 Clive Dunn (brave gaze, cold steel)

 John Laurie (anxious, doomed)

 James Beck (crafty draw on cheeky fag)

 Arnold Ridley (may need to be excused)

 Ian Lavender (blue scarf, mum's insistence)

イギリスのとある森の中、ライフルを手に歩く国防市民軍の兵士たち
ただいまの出演――

アーサー・ロウ（偉そうな足取り）
ジョン・ル・メシュリエ（迷彩色のヘルメットをかぶり、緊張気味）
クライブ・ダン（銃剣を手にし、挑戦的な目つき）
ジョン・ローリー（不安げ、絶望気味）
ジェームズ・ベック（生意気、こっそりタバコを吸う）
アーノルド・リドリー（急に用足しが必要になることも）
イアン・ラベンダー（青いスカーフはママの命令）

これは、第二次世界大戦期のイギリスを舞台にしたテレビドラマ「ダッズ・アーミー」のエンディングクレジットである。「ダッズ・アーミー」は1960年代後半から1970年代初頭にかけて制作されたコメディで、イギリスでは何度も再放送されている人気番組だ。出演者の名前は **Cooper Black** という書体で組まれている。Cooper Blackは、フランスのシューズブランド **Kickers** や、子ども向けのボール玩具 **Spacehoppers** といった、レトロでクラシックなイメージの製品に使われるだけでなく、温かみ、柔らかさ、飾り気のなさ、信頼感、安心感といったブランドイメージをつくりたいときにも選ばれている。この例としては、イギリスの格安航空会社 **easyJet**（イージージェット）がある。

easyJet が登場するまでは、機体の文字で楽しさを演出する（「私たちと一緒に空の旅へ！」）という考えはまれだった。Cooper Blackを使ったブランディングの効果はあまりにも絶大だったため、ほかの企業がこれに追随しようとしてもなかなか成功しなかった（1社、easyJet の主要ライバル、アイルランドのライアンエアーは、コーポレート書体を導入する以前に一時期、その名前の響きにひかれたのか、**Arial Extra Bold** を使っている）

easyJet のブランディングは、ほどなくして easyGroup 全体で展開されることになる。その方針について、グループの企業理念にはこうある。

私たち easyJet グループのビジュアル・アイデンティティ「Get-up」は、easyJet ブランドライセンスにとって欠かせない部分であり、揺るぎないものです。その定義は次のとおりです。a）オレンジ色の背景に白抜き文字とする（光沢紙の場合は Pantone 021c、それ以外は最も近い色に置き換える）、b）フォントは Cooper Black を使用する（以下の使用は不可：太字、イタリック体、縁取り線、下線）、「easy」は小文字表記で、その後に（スペースを入れずに）単語を続ける——

　Cooper Black は掘り出し物だった。新興企業が自社ブランドのロゴにデジタル化以前のクラシック書体を選び、調整もせずにそのまま採用するというケースはめったにないが、easyJet はそのめったにない例である。多くのクラシック書体同様、Cooper Black は 1920 年代に発売されるやいなや大ヒットした。作者は、かつてシカゴで広告の仕事をしていたオズワルド・ブルース・クーパー。クーパーは、活字鋳造所のバーンハート・ブラザーズ＆スピンドラーから広告業界向けに書体の制作を依頼された。
　クーパーは当初、同じひねりや曲線をあまりにも繰り返しているので、単調で退屈に終わるのではないかと懸念していた。だが、Cooper Black の大ヒットはそんな心配を払拭した。それどころか、クーパーはサンセリフ体に見えるセリフ体という、驚くべきデザインをやってのけたのである。Cooper Black は、まるでインテリア照明のラバライトのオイルが底にぶつかったときのような形をしている。クーパーの言を借りれば「目先しか見えない顧客をもった、先を見据えた印刷業者」には理想的な書体だ。文字の上部と下部の小さな切れ目が安定感を与え、これがなければ転がっていきそうに見えただろう。がっしりとした形ながら威圧感は意外なほどない。その理由としては、太って丸々としたディセンダー、大文字に対して

abedg

カウンターをアピールする Cooper Black（dとgは Cooper Hilite）

大きめの小文字、そして、a、b、d、e、gの控えめな余白（カウンター）などがある。Cooper Blackは字間を狭めに組むのが普通である。文字同士の間隔が開きすぎると単語はすぐにまとまりを失い、視線を混乱させてしまうからだ。*

　easyJetが機体に取り入れたように、Cooper Blackは遠目からが一番見栄えがする。easyJet以前にCooper Blackが使われた最も有名な例といえば、ザ・ビーチ・ボーイズの往年のアルバム「ペット・サウンズ」だろう。アルバムジャケットの表に曲名が書かれているのは当時よくあったスタイルだが、このアルバムでも、動物園でヤギに餌をやるメンバーの写真の上に収録曲が出ている。Cooper Blackで組まれたバンド名とタイトル名は、文字同士がつながった象徴的なデザインで、当時流行していたロバート・インディアナのロゴ「LOVE」をほうふつとさせる。

　「ダッズ・アーミー」のエンディングは、まず主演俳優たちの映像とともに彼らの名前がCooper Blackで登場し、続けてそのほかの出演者「Uボート艦長：フィリップ・マドック……空襲警備隊長ホッジス：ビル・パートウィー……」が短い間隔で、背景に映像も

*書体の目利きが選ぶ究極の Cooper Black は、ATF Cooper Hilite だ。光沢感、立体感のあるその文字には、白のインラインが加えられている。車でいえばレーシングストライプにあたり、それぞれの文字はまるで中のチューブが筋肉増強剤で破裂寸前まで膨らんでしまったかのようだ。

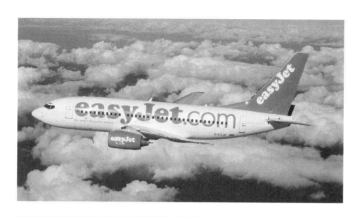

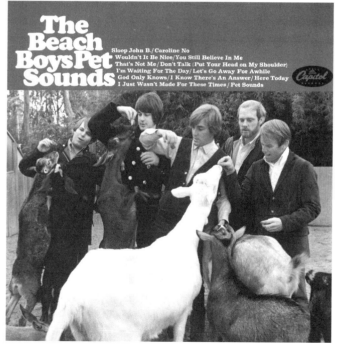

Cooper Black──遠目の方が見栄えがよく、大きければ大きいほどよい

入れずに出てくる。番組のグラフィック担当者は、この切り替わりに起きる問題を認識していた。42インチのワイドスクリーンがない時代、視聴者も、小さいサイズの Cooper Black の文字は読みづらかっただろう。そのため、この書体は俳優の名前だけに使われ、役名は Helvetica に似た書体になっている。

　これが、識別しやすさと読みやすさとの違いのひとつである。つまり、Cooper Black は小さいサイズでは何の文字か識別はできるが、あまり読みやすくはない（**Cooper Black is legible but not very readable.**）。だが、書体の中には読まれることよりも、見られることを目的としたものがある（ある書体デザイナーは服になぞらえて「ランウェイで栄えるようにデザインされたドレスは、風雨からは身を守れない」と言った）。書体を衣服に例えるのはよくあることだ。現代の人気書体のひとつ、Univers をデザインしたアドリアン・フルティガーは「書体デザイナーの仕事は、仕立屋の仕事に似ている。不変の人間の形に服を着せるのだ」と言った。グラフィックデザイナーのアラン・フレッチャーも「書体とは拘束衣に身を包んだアルファベットだ」と例えている。

　ファッションと同じく、書体デザインも固定されることを嫌う、驚くほどに生き生きとした芸術形態である。現代美術の中でも最も大胆なジャンルのように、伝統派をいら立たせるほどの新しさがある（彼らはまず認めることはせず、やれ、やり方が悪い、教育がなってないと非難する）。壁に飾るために書体を買う者などひとりもいないと言い、さらに保守的な考えに固執している者は、美術館での展示に値する美しい書体だけが印刷にも適しているとまで考える。

　ただ、確かに美しさにも規律は必要である。アマチュアでもコンピューターの力を借りて独創性を発揮し、美しいものをつくることは可能だが、それは果たしてページの上で実際に機能するだろうか。どの文字も、すべてが同じようによい形になっているだろうか。片

頭痛を起こしそうなスペーシングになっていないだろうか（文字の組み合わせに応じて字間調整することをカーニング［kerning］という。カーニングを行うことで、斜め線のある A や V などの文字と隣り合う文字との間を心地よい距離に保つことができる。カーニングの「カーン」［kern］とは、活字のボディから上または下に張り出して、隣の文字のスペースに入り込む部分を指す）。

　ありがたいことに、好みというのは変化する。文字や単語が互いにぶつかりそうに並び、詰まりすぎと思われていた書体も、広告と慣れの力で、今では最も現代的で読みやすいという印象に変わっている。ただ 10 年ぐらい経てば、今度は問題になりそうなほどスペースの開いた書体が登場して、この地位から追いやられてしまうかもしれない。小文字だけで組んだ看板やスローガン（たとえば、マクドナルドの「**i'm lovin' it**」）も昔はとんでもないことと考えられていたが、今では普通で面白みもなくなった。そして、20 世紀初頭、フランスの眼科医ルイ・エミール・ジャヴァルが厳格に定義し（そして、多くのデザイナーが無分別に従った）、よい書体の第一条件と考えられていた識別しやすさについての原則は、非常に時代遅れに感じる。私たちの目と脳は、文字を研究した最初の科学者たちが想像したよりも、はるかに多くのことを感じとっているのだ。

中でも、ジャヴァルが唱えた「一番識別しやすい文字が一番美しい」という理論は、今ではばかげているようにさえ思える。

　1940 年代、書体の識別性を検査する最も一般的な方法は「まばたきテスト」だった。まばたきは目の疲れを和らげる。ちょうど、重い買い物袋を下ろすと手のひらが楽になるのと同じだ。人間は疲れているときや緊張しているときほど目をしばたかせる。見慣れた書体であれば、疲れもあまり感じない。検査では、一定の明るさと文字サイズで被験者（読者）にさまざまな書体で組んだ同じ文章を見

せ、無意識にまばたきが何回行われたか、数取器で計測する。

　当時、ロンドン・カレッジ・オブ・プリンティングのジョン・ビッグスが行った連続講義によると、テストでよい結果を示した書体は、復刻とわずかな改良を重ねながら何世紀にもわたって生き延びてきたBembo、Bodoni、Garamondであった。もっとも、どの文章が読みやすく、目に負担が少なかったかというのは、被験者自身に尋ねた方が簡単だったかもしれない。いずれにしても、この検査方法は主観的であり、非科学的でもあった。

　幸いにも、もっと新しい調査結果もある。多くは1970年代にロイヤル・カレッジ・オブ・アートの「印刷可読性に関する研究ユニット」が行った調査である（ユニットの名称は、デジタル時代に入って、ややあか抜けた「グラフィック情報研究ユニット」に変わった）。主な結論としては、力強く特徴的な線を持った書体の方が、平坦なデザインのものよりも読みやすく感じ、文字同士に大きな違いがある方が、情報をはっきりと（そしてより速く）理解できるということであった。調査では、文字の区別に重要なのは上半分と右側

Bembo
Bodoni
Garamond

1940年代に科学的に証明された、古き忠実な書体たち

であり、目はこの２カ所を使いながら、次にくる文字が予想通りか確認していることがわかった。

　別の調査では、識別しやすさに違いはほとんどないものの、読者は標準よりも太いウェイトの文字を好むことも示した。セリフとサンセリフとでは、セリフが厚すぎないかぎりは、どちらも同じように読みやすい。Cooper Blackとは正反対のカウンターが大きい書体も、特にインクで文字がつぶれやすくなる小さいサイズでは読みやすいと考えられている。

識別しやすさは、もう少し身近な感覚によっても決まる。「好み」である。これは流行というよりは、多くの人たちが利用することで人気が証明されるという意味だ。人間の文化的な嗜好は年齢とともに洗練され成熟していくと考えがちだが、こと書体のデザインに関しては、ここにもうひとつの要素が加わってくる。単純に、あまりに使われすぎると飽きてしまうということだ。

　大胆な発想で知られる書体デザイナー、ズザーナ・リッコは、「最も読みやすいものは、最も多く読んだもの」という説をもっている。黒みの強いブラックレターも、かつてはカジュアルで柔らかい文字よりも読みやすいと考えられていたが、それは単に見慣れていたからである。「必ずしも読みやすくなくても、見慣れているものを使う必要がある」とリッコは考え、1940年代の調査結果に理解を示す。「Times Romanのような書体を好むのは、習慣がそうさせているのです。昔から存在していたからで、こうした書体も最初に登場したときは見慣れないものでしたが、慣れるにつれて、非常に読みやすいと感じるようになったのです」

　エリック・ギルも、ほぼ同じ考えをもっていた（「実際のところ、識別しやすいかどうかは、単純に慣れの問題である」）。この説をリッコが推したことは重要だ。なぜなら、リッコとパートナーのル

ディ・ヴァンダーランスは、ア
メリカで最も評価の高い現代の
書体デザイナーに名を連ねたか
らだ。2人が発行した雑誌『エ
ミグレ』は、グラフィックデザ
インの学生たちに大きな影響を
与えた。リッコは、書体をデザ
インするときには、マシュー・
カーターの言うように「不満を
超える魅力」を見つけることが
大事と考えている。コンセプト

ズザーナ・リッコとルディ・ヴァンダー
ランス

を考えていると「文字のディテールひとつひとつに疑問が沸いてき
ます」とリッコは言う。「でもこのプロセスこそが魅力的です。それ
ぞれのディテールが結果にどう影響するのかわかるのが面白いので
す。同じディテールが繰り返し使われて、印象がしっかりと形づく
られていく。ただ、不満がたまる一方になることもあります。この
プロセスは終わりがないように見えるので……」

　リッコにメールで質問をすると、こんな答えが返ってくる。だが、
リッコにも答えられない大きな疑問がある。なぜ書体デザイナーに
は女性が少ないのか。実際、リッコの答えも「ごめんなさい、それ
は私にもわかりません」だった。

　リッコも仲間のデザイナーたちも、読みやすさのためには、本文
書体の選択に関係なく、いくつかの条件があってすべて満たされて
いることが理想だと考えている（もしその条件の数々が当たり前に
思えるなら、それは私たちが当たり前のように受け止めているから
にほかならない）。アルファベットの文字はすべて、混同しないよう
互いに区別をつける必要がある。読み手に与える文字の効果という
のは、文章や段落といった文脈で判断されるべきだ。読みやすいか

It is the reader's familiarity
that accounts for legibility;
it is the reader's fa
with typefaces tha
IT IS THE READER'S FAM
WITH TYPEFACES THAT

リッコがデザインした Totally Gothic。1996年のエミグレのフォントカタログより

どうかは、組み合わされた文字の全体の形でのみわかるものだからである。

　読みやすさを支えるのは、整然とした段落に十分なマージン、適切な行の長さだ（テキストのサイズにもよるが、1行10～12ワードが理想とされている）。字間、そして文字同士の関係は、行間（レディング）と同じくらい重要だ。太線と細線にはコントラストがあり、文字は互いにバランスが取れている必要がある。文字ごとに幅に差があるのは特に重要であり、また文字は下半分よりも上半分が判別に大切だ。本文では、文字のウェイトは一般的に中くらいの太さにする必要がある。細すぎると文字は薄く見えてぼやけ、逆に太すぎると密集して見え、細部がつぶれ、背景も見えにくくなる。

　こうしたポイントは、単純ながら実行するのは簡単ではない。さらに難しいのは、本文書体を初めてデザインする者がぶつかる問題、つまり、同じ高さのように見える文字でも、実際には微妙に違う場合があることを理解することだ。

it it it it

ステムとドットの位置関係の比較。左から右に Baskerville、Goudy Old Style、Sabon、Times New Roman

　本やコンピューター画面を30センチぐらい離れて見たぐらいでは気づきにくいが、文字を5センチ四方以上に拡大して罫線の上に置いてみると、O、Sなどの丸い文字の上下がわずかにはみ出ていることがわかる。私たちの脳は、均一であること、確実であることを求めるが、それに対して目は私たちに錯覚を起こさせる。仮に文字の高さをすべてまったく同じにしても、目にはそう映らない。丸い文字や尖った文字は実際よりも短く見えてしまうのだ。

　こうした特性を見つけるのは面白い。たとえば、伝統的なセリフ書体では小文字iのドットは普通ステムの真上にはなく、わずかに左に寄っている。また、小文字tのステムは、頼りなげで後ろに倒れそうに見えないよう、下のベースラインに近い部分でわずかに太くなっている。書体デザインでは、美しく優雅に見えるかどうかは、錯視調整をいかにうまくできるかにかかっている。科学と芸術との、最も長く続き、最も実りをもたらした衝突といえるかもしれない。

活字にまつわる言葉で最も有名なものは、1932年にビアトリス・ウォードが書いた宣言書だ。ウォードは、1920年代から30年代にかけてモノタイプ社の顔であり声でもあったエリック・ギルの友人（そして一時は愛人）だった。

　興味深いウォードの1枚の写真がある。1923年のパーティーの場

で撮られたものだ。ウォードを囲んでいるのは、ダークスーツに身を包んだ30人ほどの活字工。その表情はみな一様に誇らしげだ。それもそのはず、彼らはアメリカの活字鋳造所の精鋭たちで、この国の活字の質を支えていた。だが、誰よりも自信に満ちた表情をしていたのはウォードだった。ひとりドレスを身にまとい、手を膝の上にのせ、ニヤリとした笑みを浮かべていた。その表情から、彼女が実際の主導権を握っているのは明らかだった。ウォードは20代の初めにして、すでに多忙を極めていた。イギリスのグラフィックデザインの有力誌『フルーロン』に活字について精力的に寄稿し、さらには、挑発的なエッセイも執筆している（印刷界では女性の意見は軽視されがちだったことから、最初は「ポール・ボージョン」という男性名のペンネームを使っていた）。

　1930年10月7日、ウォードはロンドンのフリート・ストリートのすぐ後ろにあるセントブライド協会の英国タイポグラファーズ・ギルドで講演をした。アメリカ出身のウォードは、コミュニケーションが得意だった。そんな彼女にとって、サリーにある自動鋳植機の製造と書体制作の大手企業、モノタイプの広報担当はまさに適任だった。おそらくウォードの最大の功績は、彼女にとっての顧客、つまり印刷業者やデザイナーたちに、その仕事の使命と崇高さを強く訴え、彼らの士気を高め、鼓舞したことかもしれない。「まったく準備なしで聴衆の前に立っても、50分間、自分の話に注目させることができます。彼らの足首ひとつだって動かさせない自信があります」──ウォードは晩年の1969年にこんなことを言っている。

　彼女は自らの教えに揺るぎない信念を持ち、それ自体に圧倒的な力があった。準備は不要と豪語していたウォードだが、その言葉とは裏腹に、タイポグラファーズ・ギルドの講演は「印刷は無色透明、クリスタルゴブレットのようであれ」というタイトルを含め、丹念な準備のたまものであった。

THIS IS A
PRINTING-OFFICE

CROSS-ROADS OF CIVILIZATION
REFUGE OF ALL THE ARTS
AGAINST THE RAVAGES OF TIME

ARMOURY OF FEARLESS TRUTH
AGAINST WHISPERING RUMOUR

INCESSANT TRUMPET OF TRADE

FROM THIS PLACE **WORDS** MAY FLY ABROAD

NOT TO PERISH AS WAVES OF SOUND BUT FIXED IN TIME
NOT CORRUPTED BY THE HURRYING HAND BUT VERIFIED IN PROOF

FRIEND, YOU STAND ON SACRED GROUND:

THIS IS A PRINTING-OFFICE

「ここは印刷所なり」──芯のある女性の力強いメッセージ（書体は Albertus）。アメリカのほぼすべての印刷所にウォードの言葉を記したポスターが貼られていた

ウォードの持論はシンプルで理にかなっていた。優れた書体は考え
を伝えるためにのみ存在するもので、読者に意識させるものでも、
ましてや称賛を受けるものでもない。読んでいて書体やレイアウト
が気になればなるほど、そのタイポグラフィの質はよくないという
ことになる。彼女のワインを使った例え——グラスが透明であれば
あるほど、中身をより堪能できる——は、当時は魅力的で円熟味を
感じさせたものの、現代ではやや陳腐かもしれない。豪華で中身の
見えない黄金のゴブレット、つまり、Ｅの形が鉄格子を思わせる古
めかしいブラックレターなどは、ウォードには向かなかった。

　識別しやすさと読みやすさについても、ウォードは的確な指摘を
している。大きいサイズの文字は必ずしも読みやすさが増すわけで
はない。もっとも、検眼用の椅子に座って見る場合は大きい文字の
方がわかりやすい。人の声も、怒鳴れば聞こえやすくなるかもしれ
ないが「よい話し声というのは、声としては耳に入ってこないもの
です。もし演台から聞こえてくる声の抑揚や話すリズムが耳に入り
はじめたら、それはもう眠りに落ちようとしている意味だというこ
とは言うまでもありません」

　同じことが印刷にもいえる。ウォードは言う。「最も重要なのは、
思考、アイデア、イメージを、ひとりの頭からもうひとりの頭へと
伝えることです。この声明は、科学としてのタイポグラフィへの扉
とも呼べるものです」

　ウォードは、本におけるタイポグラファの仕事とは、部屋にいる
読者と「著者の言葉で形成された風景」との間に窓を設けることだ
と説明した。「素晴らしく美しいステンドグラスの窓をつけても、
窓としての役割は果たせません。壮麗なブラックレターのような文
字を使っても、それは眺めるものであって、読むものではないので
す。一方で、私が『透明なタイポグラフィ』『目に見えないタイポグ
ラフィ』と呼ぶ方法をとるタイポグラファもいるでしょう。たとえ

ば、私の家にある一冊の本の組版がどのようなものだったか、私は覚えていません。その本を思い出そうとすると、頭に浮かぶのは、三銃士とその仲間たちがパリの街を縦横無尽に闊歩する姿だけです」

　拍手喝采を浴びるウォードの考えに賛成するのは簡単だ。読みづらく目も痛めそうな本を読みたいとは誰も思わない。しかし、80年経った今では、ウォードの考え方は厳しすぎるように思える。彼女の理論は、派手さをたしなめ、好奇なもの、実験的なものを評価しなかった。ウォードは、新しい芸術的な動きが伝統的なタイポグラフィに与える影響を恐れていたのかもしれない。もしそうであれば、これは一種のゼノフォービア、未知のものに対する恐怖症といえる。文字自体がメッセージになり得るという考えを否定すること（それ自体でも十分刺激的、魅力的であることを否定すること）によって、わくわくするような気持ちがそがれ、進歩を遅らせてしまうことになる。ウォードの厳しい考え方は長い年月の間に顧みられなくなり、現代では書体を選び評価する際の最も重要な問いはこう変化した。すなわち、意図した役割に合っているか、メッセージは伝わるか、そして、世界に美しいものをもたらすか、である。

Albertus

One of the glorious developments since Beatrice Warde's time is how easy it is to change fonts on a screen. See something you've written that isn't reading well? Try it in a new face and it will read differently; it may seem more fluent, more emphatic, less equivocal. No better? Try the one in this paragraph. Albertus. The most expressive font in town.

ビアトリス・ウォード時代以降の輝かしい発展といえば、画面上のフォントを容易に変更できるようになったことだ。打ち込んだ文章がちょっと読みにくいと感じたら、フォントを変えてみよう。印象が変わるはずだ。スムーズで、メリハリもつき、はっきり見えるようになるだろう。まだ満足しない？ ならば、このフォントを試してみるといい。街中で見かける最も表情豊かなフォント、Albertus だ。

　シティ・オブ・ロンドン、通称シティを見渡せば、Albertus が日常に深く溶け込んでいることがわかる。金融街を歩けば至るところで目にする。オールド・ローマンの伝統に個性が加わったシャープな表情、わずかなセリフ（頑丈な鋳物のような脚ではなく、小さな黒い膨らみ）が識別性を高めている。Albertus にはやや大仰さも感じられる。大きいサイズで見ると、

特に大文字の B（中央のバーが、ステムに向かって細く尖っている）と O（両サイドは細く、中央の円は非対称でぱっくりと開いている）、小文字の a（ステンシルのようなカットで、幾何学的でもあり、子どもっぽくも見える）が印象的だ。大きく丸い文字は、水平で幅の狭い大文字の E、F、L、T によって引き立ち、一緒に並ぶとその効果はさらに増す。大文字 S のカウンターは上よりも下の方が小さく、上下が逆さまになっているようにも見える。

　シティは夜や週末になると風が吹きすさび、居心地が悪い。セキュリティのためのフェンスやコンクリートは心を萎えさせる。そんなときに効果を発揮するのがサインだ。Albertus を使った標識は、公共空間に設置されるさまざまな物の中でも最も心地よい気分にさせてくれる。それだけでない。ここを訪れる人たちを何十年も悩ませてきたバービカン・センターの正確な場所も教えてくれるのだ。

　Albertus の作者は、まさに波瀾万丈を生き抜いたボヘミアン、ベルトルド・ウォルプである。ウォルプといえば、出版社フェイバー＆フェイバー時代に担当したブックジャケットが最も記憶に残る。純粋に文字だけを使ったデザインが多く、エドワード・ボーデン、レックス・ウィスラー、ポール・ナッシュが手がけたジャケットとともに、高い評価を得た。ウォルプが技術を身につけたのは生まれ故郷のドイツだったが、1930 年代半ばにナチス政権下のドイツからイギリスに逃れ、そこで自分の技術を十分に生かせる場所を得る。1980 年、75 歳の時に、ウォルプはビクトリア・アンド・アルバート（V&A）博物館で回顧展を開催するという名誉を得た。展示作品の中には T・S・エリオット、トム・ガン、ロバート・ローウェルの詩集の見事なジャケットデザインもあった（ウォルプの手がけた作品は 1500 点は下らないとされていた）。

　ウォルプが Albertus のデザインに着手したのは 1932 年のことである。その後、新進の詩人シェイマス・ヒーニーと小説家ウィリアム・ゴールディングのブックジャケットに使われ、作家が注目を浴びるきっかけとなった。ウォルプのデザイン以前は、小説家でも詩人でも、作者の名前がこれほどまでに視覚的なインパクトをもつことはなかった。表紙の半分を占めるほ

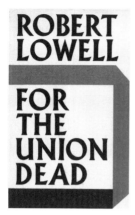

フェイバー社でウォルブが手がけた表紙

どの大きな文字。彼らがウォルプをたいそう気に入っていたのも不思議ではない。

Gill Sans と同じく、Albertus のルーツも製図板ではなく、現実の世界にあった。銅の記念碑である。ウォルプは銅の鋳造所で見習いをしていたときに、碑文をレリーフにする技術を習得していた。ノミを使って文字を浮き彫りにすることで、シンプルで力強い基本のアルファベットが出来上がった。ウォルプの言葉を借りれば「とげとげしさのない鋭さ」をもった文字である。

V&A での回顧展に気づかず見逃していたとしても、Coldplay の CD アルバム「**PARACHUTES**」や、マインド・コントロール対個人との闘いを描き、カルト的人気を誇ったテレビドラマ「プリズナー No. 6」の DVD 版に Albertus が使われていたことには気づいたかもしれない。なぜこの番組に Albertus が使われたのか。それは見た目にインパクトがあり、不安な心理描写に完璧に合っていること(オールド・ローマンの雰囲気とともに)、そして、1960 年代のリビングにあったテレビの小さな画面でも、見事なほどに読みやすかったからなのだ。

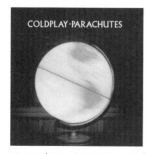
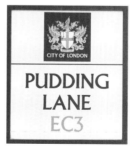

CD アルバムに、そしてシティ・オブ・ロンドンに息づく Albertus

Can a font make me popular?

フォントでモテる？

2009年5月、マシュー・カーターはロンドンのレスター・スクエアにあるプライベートクラブにいた。ガールフレンドのアーリーン・チュンと酒を飲みながら話していたのは、今回の短い滞在中に何の映画を見ようか、だった。イギリス出身ながらアメリカ生活の長いカーターは、マサチューセッツ州ケンブリッジの自宅からロンドンにやって来た。目的は子どもたちに会うため、そして書体の復刻、つまり500年以上前の書体を現代のニーズに合うようデザインし直すことについて講演をするためだった。人気のカーターが登壇するとあって講演には多くの申し込みがあり、結局、大きな会場に場所が変更されることになった。

　カーターにとっては仕事人生の大部分を占めてきた書体について

話すことは難しくなかった。それよりも何の映画を見るか決める方がよっぽど大変だった。理由は映画のテーマにではなく、時代考証にあった。スクリーンを見ていると、書体の細々としたことが気になって仕方がない。19世紀のペルーの物語で、なぜレストランの看板文字が1957年につくられたUniversなのか。1950年代が舞台の映画「エド・ウッド」で、スタジオ入口のサインになぜ1980年代のChicagoが使われているのか。極めつきは、第二次世界大戦の開戦時という設定で、なぜ小道具スタッフは印刷物にSnell Roundhand Boldを使ってよいと思ってしまったのか。映画館でその文字を見たカーターは、すぐに自分が1972年につくった書体であることに気づいた。

　カーター自身はこういう誤りに対して、怒るというよりはむしろ楽しんでいる。だが、中にはより深刻にとらえて、ストーリーのまずさと同じくらい、劇中の誤った書体の使われ方に憤慨する者もいる。書体デザイナー、マーク・サイモンソンのウェブサイト「Typecasting」には、映画製作者が書体を適切に選択しているか採点するページがある。最初に出てきたのが1950年代のフランスを舞台にした「ショコラ」。ある日、静かで活気のない村にやってきた主人公（ジュリエット・ビノシュ）が、チョコレート店を開き、チョコを通して人々に喜びを与えていくという話だ。この中で、主人公をよく思わない村長が、四旬節の断食期間中はパンとお茶以外、口にしてはならないという通知を掲示する場面が出てくる。ところがこの村長、どうも書体のことは詳しくなかったようだ。通知で使われていたのはITC Benguiat。1970年代後半に誕生した書体だ。つまり、1950年代の村長が一気に20年ほどの時空を超えて、この書体を選んだということになる。

　この種のことは、いつも決まったように起こる。1940年代が舞台の「スティーブ・マーティンの四つ数えろ」は、時代考証に関して

映画もパンフレットもよくできているが、時代錯誤のフォントは残念

は5つ星中3つ星にとどまった。残念な理由はクルーズ船のパンフレットに使われていた書体、Blippo。これは1970年代につくられたものだ。コーエン兄弟監督の「未来は今」も、同じく3つ星だ。ビートニクやフラフープといった、1950年代当時の雰囲気がよく再現されていたにもかかわらず、中に登場した会社のロゴが1991年につくられたBodega Sansだったことに書体ファンはがっかりした。「L.A.コンフィデンシャル」はさらに下がって2つ星にとどまった。ダニー・デヴィートが発行者に扮したゴシップ誌『ハッシュ・ハッシュ』の文字が、どうも1974年のHelvetica Compressedのように見える。

　今挙げた映画の上映時期は、美術学校でグラフィックデザイン教育がはやり出した頃と重なる。映画館の椅子に座り、あの雑誌の文字は何かおかしいと感じるだけでなく、その理由——派手すぎる、新しすぎる、精巧すぎる——まで言うことができるようになった。

そして今では、どの書体ならうまくいくか、どの書体が好きかということまで口にするようになった。マシュー・カーターは言う。「これまでは、洋服や車にはっきりした好みがある人でも、文字については自分の好みをどう表現していいかわかりませんでした。でも今は『Palatino よりも Bookman が好き』と、自分の気持ちを言えるようになったんです」

　カーター自身が重視しているのは、用途に適していること、そして依頼主の期待に答えることである。彼は書体デザイナーとして非常に尊敬を集め、また書体デザインという仕事で相応の暮らしができる数少ないひとりである。カーターは、自身を取り上げた雑誌『ニューヨーカー』で「世界でも最も読まれた男」と称されたことに満足げだ。「ちょっと大げさなようにも思いますが、このおかげで興味をもってもらえたのではないでしょうか」。このように語るカーター自身もまた、彼の書体を雄弁に物語る存在なのだ。彼の書体は、髪を後ろに束ね、古典学者のような雰囲気をたたえた彼自身の姿ともちょっと重なるところがある。

　カーターの書体で特に有名なのは、Verdana（マイクロソフトとグーグルが採用したことで普及した）、Georgia（スクリーン用に開発され、非常に読みやすく汎用性も高い）、*Snell Roundhand*（18世紀のカリグラフィに着想を得た華やかな書体。皮肉交じりのパーティー招待状には最適）、Bell Centennial（ベル電話会社、現 AT&T 社の電話帳誕生100周年を記念した書体）、ITC Galliard（16世紀の活字をベースにした背が高く優美な書体）、そして Tahoma（イケアでは、アラビア語とタイ語の表記には、標準フォントの Verdana に代わり、これが使われている）である。カリグラファのグンラウガール・SE・ブリームは、Bell Centennial を「『白鳥の湖』を踊れそうな頑丈なサイ」〔がっしりしたつくりだが、驚くべき繊細さを備えている〕と表現したが、これはカーターの書体ほぼすべてにいえる。

カーターが手がけた書体はこのほかに少なくとも20はあり、クライアントには、新聞の「ニューヨーク・タイムズ」「インターナショナル・ヘラルド・トリビューン」「ワシントン・ポスト」「ガーディアン」、雑誌の『タイム』『ニューズウィーク』などが名を連ねる。だがそれ以上に、カーターの書体は世界中にあるほぼすべてのコンピューターの中にあり、おそらく、欧米で目にする広告の半数には使われているだろう。

　「ディナーパーティーで職業を聞かれたらどうしようかとヒヤヒヤしていたときもありましたよ」とカーターは言う。「飛行機に乗ったときも、隣り合わせた人に仕事のことを細かく聞かれないように、脳外科医のふりをしようかといつも思っていました。20年前は、書体デザイナーがどういう職業か、想像できる人はまずいませんでした。奇跡的に聞いたことがあるという人に出会っても、『ああ、もうそんな職業の人はこの世にいないと思っていました』と言われるのが関の山だったんです」

　それが今では、6歳以上でフォントを知らない人を見つけること

金属活字時代の道具：父型（パンチ）、母型材（ストライク）、母型（マトリクス）

70　|　Can a Font Make Me Popular?

の方が難しいだろうとカーターは思う。「それでも、フォントに人間が関わっていることまでは知らないんです。まるで幽霊か何かのように、どこからともなくコンピューター上に現れる、ソフトウエア・エーテルの一部みたいに思っているんです。ですから、フォントは人間がつくっているんですよと話すと、すごく驚かれます」

「マイクロソフトのために書体をデザインするようになってから、とても面白い出会いがありました。自分の書体がWindowsに搭載されたということは、つまり地球全体に広まったということです。ですから今では、『Verdanaって知っていますか? これからはこのフォントを使うようにって社内で回覧が来たばかりなんです』と言われますし、使用が義務になって、もう上司への点数稼ぎに上司の好きな書体を使おうとする社員がいなくなった会社もあると耳にするようになりました」

ときどきカーターはこんな質問を受ける。「親しみやすさを強く出したいときは、どの書体がいいですか?」「フォントでモテるようになりますか?」。これに対する彼の答えは、自分にはわからない。自分は文字という素材をつくる側の人間であるし、いずれにしてもすべて主観的なことであるから、というものである。太くて厚みのあるブラックレターは真面目で陰鬱、悲しげで、手書きのような細く装飾的で華やかな書体は前向きで楽しげ、と言ってしまうのはあまりにも短絡的だ。カーターは長年の経験から、こういった見方にはすべて真実がある一方で、理屈を並べるよりも、どれならうまく収まるかを言う方が簡単であるとも思っている。よい文字は、経験からくる直感でわかるものなのだ。

文字をめぐるカーターの人生はユニークで、多くのことを教えてくれる。カーターは活字の3つの重要な時代を生き抜いてきた。タイポグラファであり活字研究家であった父、ハリーの口添えで、オラ

父、ハリー・カーター（左）と活字を彫る青年時代のマシュー・カーター

ンダで18世紀初頭から紙幣の印刷と活字の鋳造を手がけてきたエンスヘーデの見習いとなり、ここで活字彫刻の技術を身につけた。金属に文字を彫るプロセスを通じて、カーターはアルファベット文字の美しさを知った。

カーターはその後ロンドンに戻ったものの、そこでは1450年代に誕生した活字彫刻技術に対する需要はあまりなかった。そこで、彼はもうひとつの古めかしい技術、看板描きを始める。1960年代初めにはニューヨークを訪れ、この地から彼のモダン・タイポグラフィへの旅路が始まった（専門的には「タイポグラフィ」はページまたはスクリーン上の文字の見た目に関すること、「書体デザイン」は主に文字の形そのものに関することである）。しばらくしてカーターは、大手自動活字鋳植機メーカー、ブルックリンのマーゲンターラー・ライノタイプ社に職を得て、タイプライブラリの整備に着手した。

その後、カーターは技術の発展と歩を合わせるように、写植、デジタルへと進んでいく。1981年には、初の本格的な書体会社（タ

イプファウンドリー）となるビットストリーム社を共同設立、その10年後にはシェリー・コーンとカーター・アンド・コーン社をつくる。この時代に彼は、新聞から新聞へ、書体から書体へと次々に制作を依頼され、今日私たちが印刷や画面上で目にする文字の礎を築いていったのである。

　企業や組織がカーターに依頼する理由は、活字の複雑な歴史に詳しい書体デザイナーがそうはいないからである。特に、復刻に取り組むデザイナーにとっては、こうした知識は不可欠であり、同時にこれが、彼に続く世代に欠けていることが多い部分でもある。コンピューターの登場で、活字を手鋳込みする技術は消えてしまったが、消えたのはものづくりの技術だけでなく、技術がもたらすバランスの取れた世界観なのかもしれない。カーターは、以前あるフェアで1840年代のものという奴隷の販売宣伝ポスターを目にした。だが彼はすぐに、このポスターが偽物だと見破った。使われていた書体が1960年代のものだったからだ。繰り返しになるが、書体というのはページに並んだ言葉以上のものを伝えることができるのだ。

　2010年9月、マシュー・カーターはアメリカのマッカーサー・フェローシップ（別名「天才賞」）を受賞した。彼の知識の源流はどこにあったのか? それは、純粋に文字の形が好きだった母である。カーターは学校で読み書きを学ぶ以前から、リノリウムのシートからアルファベットを切り抜く母の姿を目にしていた。建築を学んだ母は、図面も描くのも得意だった。何年も経ってから、カーターは箱に収められた母の文字を見つけた。「Gill Sansでした」と彼は言う。「文字に歯形がついていましたよ」

Futura vs Verdana

Futura か Verdana か

At the end of August 2009, an unusual thing happened in the world: IKEA changed its typeface. This wasn't so strange in itself – big companies like to stay looking fresh, and this is often the easiest way to do it – but the odd thing was that people noticed.

2009年8月末、世界でいささか風変わりな出来事が起きた。スウェーデンの家具メーカー、イケアがカタログの書体を新しくしたのだ。もちろん、これ自体は珍しいことではない。大企業というのは常に自分たちを新鮮に見せたいもので、そのための最も簡単な方法として書体を変えることはよくある。この出来事が風変わりであった理由、それは人々がこの変更に反応したことだった。

　イケアの利用客のほとんどが、新しく採用された書体に不満を表明した。ネット上では辛辣な意見が相次ぎ、新聞も痛烈な記事を掲載、BBCのラジオ番組でも聴取者から率直な感想が寄せられた。グーテンベルク印刷機ほどの革命ではないものの、多くの人がそれまで気にしなかったことに目を向ける

ようになったという点では、時代が大きく転換した出来事といえるだろう。

　イケアの店内を歩くと、ちょっとした、というよりは、いつもと明らかに違う居心地の悪さがあった。店の中は相変わらずスウェーデン語の名のついた安価な商品が置かれ、レストランではミートボールが提供されている。建物の側面には、やはり変わらず青地に黄色でイケアのロゴが大きく描かれている。だが、看板やカタログを見た途端、違和感が襲ってくる。使われている書体が、エレガントな Futura からモダンな Verdana に変わったからだ。この変更は文字マニアのみならず、一般の人々をも驚かせた。そしてここに「フォント戦争」が勃発したのである。

　フォント戦争は、いつもならば専門家の間だけのささいな言い争いで、大いに歓迎されもする。話題にもなるし、しっかりした情報に基づいた議論だからである。だが今回の場合は、一部の限定的な範囲を超えて論争が広がっていった。少し前まで、イケアの買い物客たちといえば、香りつきティーライトキャンドルの話題でもちきりだった。お買い得と思って買ってみたけれど、長持ちしないことが多いといった話だ。だが2009年8月になると、人々の関心は、ある書体に対する愛着と別の書体に対する不信へと移っていった。

　さかのぼること数カ月前、イケアはエルムフルトの本社で行われた会議で、書体を Verdana に変更することが得策であると判断した。ウェブサイトと印刷物で書体を揃えることがその考えの中心にあった。当時 Verdana は数少ない「ウェブセーフフォント」のひとつで（皮肉なことに、それから1年も経たないうちに Futura もウェブフォントになった）、ディスプレイ上で小さいサイズでも読めるようデザインされていた（イケアの使い方で怒りを買った理由のひとつは、大きいサイズでは不格好に見えることだった。もともと Verdana は大きなサイズ、高解像度での使用は想定されていなかった）。

　この書体変更に気づく人はしばらくいなかったが、やがて、Verdana を使った新しいカタログ（Thud! The new Ektorp Tullsta armchair cover only £49!!［なんと！　新しい Ektorp Tullsta のアームチェアカバーが驚きのたった49ポンド!!］）が書体デザイナーたちの手元にも届くようになる。

それまでのインダストリアルでタフな印象は薄れ、手づくり感のある、全体的に丸みを帯びた印象になった。オリジナルデザインを是とするスカンジナビア企業のようには見えず、二度と意識することもない、それこそ家具の一部のように目立たない会社のパンフレットのようになってしまった。

　これがオンライン・ディスカッショングループに格好のテーマを提供することになる。「ありきたり。退屈。横並び的。Futuraに戻して!」と悲痛な声を上げる者もいれば、「Futuraの○の丸い形は、まさにスウェーデンのミートボールだった。今となってはイケアが文字と肉製品の密接な関係を大事にしていたあの栄光の日々が懐かしい」と、巧妙なユーモアで表現する者もいた。

　新しい書体か古い書体か、純粋な目的なのか「悪の帝国」の仕事か、利益優先のために老舗企業が原点を捨てたのか、最高に美しい書体と最高に機能的な書体との戦いだ──こうした発言は、書体をめぐって昔から続く論争の典型的な例を示している。だが今回の場合は、メディアもこれに関心を寄せた。「ニューヨーク・タイムズ」紙は「スウェーデン初のおそらく史上最大の論争」と面白がって取り上げ、ウィキペディアには早速、「ウォーターゲート」事件ならぬ「ベルダーナゲート」と題した記事が登場した。Graphic Tweetsでも「fontroversy」としてホットな話題になった。文字に対して一部の人たちが注ぐ情熱は、スポーツファンの情熱と似て、何か部族意識のようでもあった。

　問題の2つの書体もこれに大きく関係している。Futura（後述）は1920年代の政治的芸術運動と結びつき、Verdanaにはない風変わりな感じがある。かたやVerdanaは、マシュー・カーターが手がけた優れた書体にもかかわらず、現代的で世間ではあまり評判のよくないマイクロソフトと結びついている。そのため、VerdanaはWindowsでもMacでも使え、世界で最も普及した書体のひとつとして、そのほかのひと握りの有名書体とともに、言語景観の均質化に直接的な役割を果たしてきた。今や映画館の看板も銀行や病院の看板にますます似てくるようになり、かつては独創的に見えた雑誌も、オンラインと同じようなレイアウト・デザインでつくられることも珍しくない。IKEAで起きていることも、まさにそれである。新し

Verdana（下）に取って代わられる Futura（上）

い見た目は、66 年の伝統を誇る企業によってではなく、規模の経済性とデジタル時代の要求に応える形で決定されたのである。

　もちろん、そのことに何の問題もない。ビジネスというのはそういうものだ。新しい書体が売り上げに悪影響を与えることもないだろう。価格が適正であれば、Billy シリーズの本棚の説明ラベルが Futura で書かれていようと、Verdana で書かれていようと、もっと言えば「バナナ」という名の書体で書かれていようと、何も気にすることはないだろう。Verdana も本棚のようにどの家にもまずあって、ほとんど気づかれない存在になりつつあった。反対派にとっては、まさにそこが問題だった。それまでもどこにでもあった Verdana が、さらにもうひとつの居場所を得たのである。Verdana は、もはや書体であることを意識させないぐらい当たり前の存在になった。この書体が効果的な理由はそこにあり、まさにそれが、選ばれた理由なのだ。

The HANDS *of* UNLETTERED MEN

無学の者たちの手へ

マシュー・カーターの父、ハリー・カーターが1969年に出版した『A View of Early Typography Up to About 1600』（1600年頃までの初期タイポグラフィの概観）は、読み出したら止まらないというものではないが、活字史の重要な部分に光を当て、分析を試みた本である。Monotype Bemboを使った組版も美しい。ハリー自身、自分のタイプ（好み）を熟知していた人物だった。キャリアのスタートは弁護士だったが、その後デザインの道へと転身、印刷、彫刻を学び、活字父型彫刻の技術を身につけた（パレスチナで兵役中にはヘブライ語の活字もつくっている）。戦後は英国印刷庁の主任デザイナーとなった。

　歴史家でもあるカーターが特に注目したのは、15世紀の「豊かな

対立」、すなわち、活字鋳造業者や印刷所の専門知識・能力が飛躍的に向上する一方で、出版社や読者からの要求も高まってきた時代である。『A View of Early Typography』の最後には、1476年当時のヨーロッパの印刷所を示した地図が載っている。グーテンベルクからわずか20年あまりで、オックスフォード、アントワープ、シュトラスブルク（現ストラスブール）、リューベック、ロストック、ニュルンベルク、ジュネーブ、リヨン、トゥールーズ、ミラノ、ローマ、ナポリのほか、約40の町や都市で本やパンフレットが印刷されるようになった。秘密の知識ですら急速に広まり、裁判所という裁判所、大学という大学が、最新の出版物のみならず、それを製作する手段まで求めるようになった。母型、鋳型、活字と、新しい商品が突如として市場に出回るようになり、その取引の中心地であり印刷の中心地がベネチアだったのである。

　ベネチアでは、50を超える印刷業者が街行く商人の目を引こうと競い合っていた。顧客獲得の強力なセールスポイントとなったのが、文字の読みやすさである。ドイツからベネチアに来たヨハンと

読みやすい組版：スピラ兄弟（左）とニコラス・ジェンソン（右）によるベネチア活版印刷

ヴェンデリンのスピラ兄弟は、1460年代にベネチアン・ローマン体をつくった。グーテンベルク、シェファー、フストがつくったブラックレター活字から完全に脱却した流麗で整然とした表情で、読んでいても視線の動きを妨げず、滑らかである。現代の私たちにも読みやすい、真の意味での初の近代的な印刷活字であった。1470年代になると、あるベネチアの写字生は本が街にあふれている状況を憂い、自分が職を失うのも間近だろうと恐れた。だが現実はもっと深刻だった。15世紀末までには約150台の印刷機から4000種類以上の版がつくられることになる。これはベネチアの最大のライバル、パリのおよそ2倍であった。

　新しくできる印刷所すべてが繁盛したわけではなく、印刷の質にも大きなばらつきがあった。だが15世紀のゴールドラッシュともいうべき活況の中で、印刷業を始めるのに障害となるものは何もなかった。オランダの人文学者エラスムスはこの状況を評して、今はパン屋になるよりも印刷屋になる方が簡単だと表現した。

　印刷業の経営で最も出費がかさんだのは、すでに国際商品となっていた金属活字の製造である。活字のスタイルはフランス人のニコラス・ジェンソンによってさらに洗練度を増していた。ジェンソンは1458年にマインツに渡り、このときにグーテンベルクの技術を習得したと思われるが、ブラックレター特有の込み入ったエレメントを取り入れることはなかった。こうして完成した古典的なベネチアン書体（力強く堂々としたスラブセリフ書体）だが、これも来たるべき近代的発展のための足がかりにすぎなかった。

　ジェンソンの死から15年後、ベネチアン・ローマン体はイタリアの人文主義者である出版人、アルダス・マヌティウスによって、細身で丸みのあるオールドフェイスへと変化する。マヌティウスはセミコロンを発明した人物とされ、またイタリア盛期ルネサンスを代表する古典であるギリシャ哲学と文語ラテン語の本をもち歩けるよ

う小型化し、近代出版業の礎を築いたことでも知られている。

　こうした本に使われた活字の多くは、実際には金細工師フランチェスコ・グリフォが彫刻したものである。このグリフォこそ、古典書体 Bembo のルーツとなった、ベネチアの枢機卿ピエトロ・ベンボのエトナ山登山記を組むための活字を設計した人物である。グリフォは1500年頃にイタリック体を発明したことでも知られている。その目的は文字を強調するためではなく、紙面スペースを節約するためであった。*

　こうした新しい書体は誰にでも受け入れられ、使われた訳ではない。リアルト橋からサン・マルコへと続く通りは、それまで手の届かなかった知識の発信地となった。手頃な価格になったギリシャ語やラテン語の本に加え、民衆語や口語ラテン語による知的、官能的な概念を記した本も手に入るようになった。ベストセラーとなるのはもはや宗教本だけでなく、その対極にあるようなウェルギリウスやオウィディウスの欲情的な詩集まであった。この状況に、それまで印刷物という形での知識の普及を支持していた者でさえ、人々の知的レベルの低下を嘆いた。マヌティウスと仕事をしていた編集者のヒエロニモ・スクアシアフィコは「本が豊富にあることで、かえって人間は学ばなくなるのではないか」と危惧し、偉大な作家たちがギリシャ神話のエリュシオンの野で「印刷は無学の者たちの手に落ち、彼らはほぼすべてを堕落させてしまった」と嘆く夢を見た。中でも懸念されたのは、読書による知識の吸収と身近になった歴史である。本の登場で、以前ならばまず行き渡ることがなかった人々にまで知識が到達するようになった。

＊その後、マヌティウスとグリフォは、最初のイタリック体活字はどちらのものかをめぐって争いとなった。イタリック体の着想の源は、同時代のベネチアの人文主義者、ニッコロ・ニッコリが素早く書きたいときや躍動感を表現したいときに書いた斜体文字にあると広く考えられている。しかし、後にフィレンツェの活字彫刻師たちは、この説に異を唱えている。

「The fount of all knowledge」（あらゆる知識の源泉）という表現はこの頃に生まれたが、その由来には2つの説がある。まず、ひとつの泉（foundまたはfont）からこの世にあるすべての知識を明らかにできると考えられていたこと、もうひとつは、1508年に数学者ルカ・パチオリがベネチアでの講演で使ったように、fountはfountainの略であったと考えられていたことである。パチオリは、ユークリッドの『幾何学原論』の第5巻に触れ、読者が「この無尽蔵の泉、比例の知識」を心に留めさえすれば、必ずや芸術と科学の世界で成功するだろうと述べた。

ロンドンの商人ウィリアム・キャクストンは、長らく過ごしたベルギーのブリュージュから帰国後、1476年にウェストミンスターで印刷業を始めた（世界で初めて英語で印刷された本は、キャクストンが1473年頃にブリュージュで出版したルフェーヴルの『トロイ歴史集成』の英語版とされている）。実務家であったキャクストンは、現代のインターネットの先駆者たちと同様、情報伝達や商業の分野で新しい技術を取り入れることに熱心だった。有能な翻訳者でもあったが（『トロイ歴史集成』の英訳は彼自身が手がけた）、言語や組版の面では欠点があることを自覚していたようである。キャクストンは頻繁に（おそらく遠回しに）「間違いがあれば訂正、修正してほしい」と読者に頼んでいる。

　1480年頃に出版されたキャクストン著の『Vocabulary in French and English』（フランス語・英語語彙集）では、キャクストン自身または植字工が、pとqだけでなく、小さいサイズでは見分けがつきにくいbとd、uとnをかなり頻繁に混同している。この語彙集には、その多さに思わず出版社に苦情を書きたくなるくらい誤植が多い。ケンブリッジ大学図書館のJ・C・Tオーツは、1964年に出版されたファクシミリ版の序文の中にフランス語の誤植を177カ所見

つけたが、そのうち102カ所はuとnの混同であった。一方、英語の誤植は38カ所で、うち17カ所はaud、dnchesse、bntといった単語に見られるようなuとnとの取り違えである。とはいえ、キャクストンが英語の標準化に与えた影響は決して小さくはない。また、Ghentやnoughtのように発音しない文字「黙字」を取り入れたことから、キャクストンの周りにはフラマン語の訓練を受けた活字彫刻師もいたことがわかる。

　キャクストンが使用していた活字は、当初はフランドルからの輸入であったが、1490年頃にはルーアンとパリでつくられた活字に切り替えたようである。このことは、従来のブラックレターのrの代わりに「半分のr」〔大文字Rの右半分だけ残したような形。南ヨーロッパで使われていたブラックレターの一種、ロトゥンダ体に由来する〕が見られるようになったことからもわかり、フランスの活字鋳造所とのつながりがうかがわれる。人気活字の母型が、スパイスやレース、ワイン、

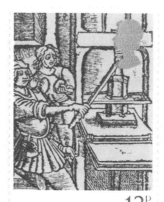

イングランド印刷500周年記念切手

紙などと肩を並べる貿易品となったことは明らかだった。

キャクストンのビジネス感覚は相変わらず鋭かった。ウェストミンスターに臨時店舗を構え、その前を通る貴族院議員を呼び込んでは、輸入本や写本、自分の出版物を販売した。キャクストンはおよそ100点の作品を印刷したが、最大の成功はチョーサーの『カンタベリー物語』である。『カンタベリー物語』には多くの写本版があり、商人や貴族の間であまりにも人気が高かったため、いざキャクストンが印刷版をつくろうとしても、滑稽話を集めたこの作品にふさわしく、写本の原本を見つけることは難しかった。キャクストンは二つ折りの大型本で1478年に初版を、1483年に第2版を刊行したが、それぞれの書体はやや慌てて書いたような、手書き文字にも見間違えそうなものだった。だがこの書体こそ、ブラックレターからできるだけ離れたスタイルの文字を求める人々の嗜好の高まりを示すものであった。

キャクストンは印刷工としては優秀とはいえなかった。印刷所で働いていた若手のウィンキン・デ・ウォードを後継者として一目置いていたのは、それが大きな理由である。デ・ウォードは、フリート・ストリートで最初に知られた印刷工であった。1500年頃にこの地に印刷所を設立、ヨーロッパ各地の言語の書体を取り揃え、彼の組む印刷物はどんどん人気を博していった。デ・ウォードは、ラテン語の文法書を学校に販売する一方、安価な出版物に対する需要の高まりに乗じて、小説や詩、楽譜、絵本を印刷し、セント・ポール大聖堂の売店で販売もしていた。16世紀に入ると、デ・ウォードの革新的な技術はヨーロッパ中で模倣された。グーテンベルクからちょうど50年後、可動活字の革命は市井の読者を喜ばせ、教会には嫌悪感を与えることとなった。

Doves

よい書体は決して廃れることはない。だがここにひとつ、明らかな例外がある。川底に沈められた活字、Dovesである。

　ニコラス・ジェンソンのベネチアン書体は、多くの者にインスピレーションを与え、格調高い書体が誕生するきっかけとなった。その中でも1900年頃にダブズ・プレスのためにつくられたDovesは、最も洗練され、そして最も謎に包まれている。製本家のトーマス・コブデン＝サンダーソンがロンドン西部のハマースミスに開いた印刷工房、ダブズ・プレスは近所のパブの名前にちなんでいるが、その志はもっと高いところにあった。彼の信念、それは「美しい本」（The Book Beautiful）をつくるまではやめない、というものだった。

　ウィリアム・モリスの有名な言葉「役に立たないもの、美しいと思わないものを家に置いてはならない」は、Dovesにも当てはまる。もっとも、この活字を使った印刷物というのはほとんど存在しない。最も知られているのは、1902年に刊行された『欽定訳聖書』、通称『ダブズ聖書』である。赤のラインに黒の文字という伝統的な組版スタイルで、そのセリフ書体は、まるで営業時間後に印刷所に侵入した何者かが誤って版にぶつかってしまったかのような、ややガタガタとした形をしていた。

　活字を彫刻したのは、ロンドンのエドワード・プリンスである。プリンスは以前、ウィリアム・モリスの印刷工房、ケルムスコット・プレスで活

IN THE BEGINNING

GOD CREATED THE HEAVEN AND THE EARTH. ⁋AND
THE EARTH WAS WITHOUT FORM, AND VOID; AND
DARKNESS WAS UPON THE FACE OF THE DEEP, & THE
SPIRIT OF GOD MOVED UPON THE FACE OF THE WATERS.
⁋And God said, Let there be light: & there was light. And God saw the light,
that it was good: & God divided the light from the darkness. And God called
the light Day, and the darkness he called Night. And the evening and the
morning were the first day. ⁋And God said, Let there be a firmament in the
midst of the waters, & let it divide the waters from the waters. And God made
the firmament, and divided the waters which were under the firmament from
the waters which were above the firmament: & it was so. And God called the
firmament Heaven. And the evening & the morning were the second day.
⁋And God said, Let the waters under the heaven be gathered together unto
one place, and let the dry land appear: and it was so. And God called the dry
land Earth; and the gathering together of the waters called he Seas: and God
saw that it was good. And God said, Let the earth bring forth grass, the herb
yielding seed, and the fruit tree yielding fruit after his kind, whose seed is in
itself, upon the earth: & it was so. And the earth brought forth grass, & herb
yielding seed after his kind, & the tree yielding fruit, whose seed was in itself,
after his kind: and God saw that it was good. And the evening & the morning
were the third day. ⁋And God said, Let there be lights in the firmament of
the heaven to divide the day from the night; and let them be for signs, and for
seasons, and for days, & years: and let them be for lights in the firmament of
the heaven to give light upon the earth: & it was so. And God made two great
lights; the greater light to rule the day, and the lesser light to rule the night: he
made the stars also. And God set them in the firmament of the heaven to give
light upon the earth, and to rule over the day and over the night, & to divide
the light from the darkness: and God saw that it was good. And the evening
and the morning were the fourth day. ⁋And God said, Let the waters bring
forth abundantly the moving creature that hath life, and fowl that may fly
above the earth in the open firmament of heaven. And God created great
whales, & every living creature that moveth, which the waters brought forth
abundantly, after their kind, & every winged fowl after his kind: & God saw
that it was good. And God blessed them, saying, Be fruitful, & multiply, and
fill the waters in the seas, and let fowl multiply in the earth. And the evening
& the morning were the fifth day. ⁋And God said, Let the earth bring forth
the living creature after his kind, cattle, and creeping thing, and beast of the
earth after his kind: and it was so. And God made the beast of the earth after
his kind, and cattle after their kind, and every thing that creepeth upon the

27

コブデン＝サンダーソンの傑作、ダブズ聖書

字を彫っていた（1891年につくった Golden Type は、その当時のすっきりとモダンな線をもつ文字に対して、贅沢、重厚で華やかな表情をしていた）。聖書の冒頭の手書き文字「IN THE BEGINNING」は、後にロンドン地下鉄書体をデザインしたカリグラファ、エドワード・ジョンストンによるものである。

Doves の最もわかりやすい特徴は、文字と文字との間の十分なスペース、小文字 y の真っすぐな先端、ct 合字、そして、離陸時に傾くヘリコプターのような、動きを感じさせる二階建て g の下のボウルである。絵本作家のエドワード・ゴーリーや映画監督のティム・バートンが使用している手書き文字は、Doves に大きなヒントを得ているように見える。

Doves には、その美しさ以外に有名になった理由がもうひとつある。1908年、コブデン＝サンダーソンが事業パートナーであったエメリー・ウォーカーと別れ、ダブズ・プレスを解散したとき、2人は法的合意書を作成した。その内容は、父型と母型を含むすべての活字はコブデン＝サンダーソンが死ぬまで所有し、その後はウォーカーが引き継ぐというものであった。だが、コブデン＝サンダーソンは心変わりをする。粗悪な印刷や好ましくない題材に活字が使われることを恐れた彼は、すべての活字をハマースミス橋に運び、テムズ川に投げ込んでしまったのである。

果たしてこれは衝動的な行為だったのか？　いや、むしろ逆だ。コブデン＝サンダーソンは何週間もかけて、周到に実行計画を練っていた。彼の遺言書には、Doves が大海を行き来し、永遠に漂流を続けるよう、川に「遺贈」する方法まで書かれていた。その動機は彼の美学からだけではなく、意地の悪さもあった。コブデン＝サンダーソンは、Doves をつくったのは自分だと、パートナーに強い不満を抱いていたのである。

彼が処分したのは、まず母型だった。これは簡単な作業だったが、金属活字そのものの処分には、さらに3年がかかっている。1914年に勃発した第一次世界大戦にコブデン＝サンダーソンは絶望し、健康も害したが、それでも彼自身によるこの破壊行為は衰えることがなかった。1916年8月末の日記にはこう書かれている。「ザ・マルを歩いているときに、まさにこの夜、この時間だと思い立ち、中に入る。まず1枚、次に2枚、そして3枚

コブデン＝サンダーソン（左下）と将来の妻アニー（右端）、その姉ジェーン（左上）、
ジェーン・モリス（中央、ウィリアム・モリスの妻）。1881年、イタリア・シエナを訪れ
た際に撮影

まで処分に成功。すべて処分するまでやり続けよう」

　コブデン＝サンダーソンが処分したのは、ダブズ・プレスの最後となる
本の印刷に使われたばかりの版だ。数週間の間に、彼はもてるだけの版を
抱え、紙に包んでひもで縛り、印刷所から800メートルほど歩いて投げ
るのにちょうどいい場所を見つけ、日暮れを待って実行に移した。落とす
ときの水音を聞かれないよう、交通量の多いタイミングを待つこともよく
あった。

　それからの5カ月間、彼は活字を携えて100回以上にもわたって橋に通っ
た。76歳の衰えた体には大仕事だった。処分はすべてスムーズに進んだわ

けではない。1916年11月の日記にはこうある。「金曜日の晩、包みを2つ、橋から投げる。南端の桟橋の突き出た部分に次々と落ちてしまう。そこにずっと見えたままだが、私は近づくことも、動かすこともできない」。

　コブデン＝サンダーソンが恐れていたのは、警察や新聞社に活字が発見されることであった。だが最後の最後まで——死後、彼の遺書と日記が見つかるまで——発見されることはなかった。これが気に入らなかったのがエメリー・ウォーカーである。ウォーカーは、コブデン＝サンダーソンの妻アニー（急進派自由主義者リチャード・コブデンの娘で、女性参政権運動の戦闘的な活動家であった）を相手に訴訟を起こした。ウォーカーは、すべての活字を復刻しようとしたが、エドワード・プリンスはすでに腕が衰えてしまい、彼に代わる者も見つけることができないと訴えた。結局、訴訟は和解が成立、アニー・コブデン＝サンダーソンは700ポンドの支払いに同意する。Dovesは、少なくともアルファベットが全部揃った形としては、復活することはなかった、今でも、バラバラになった活字が水底に根を下ろし、しゅんせつにもデジタル化にも抵抗しながら、時には運に、そして金属の溶融のように流れに任せて自由に単語や文をつづっていることだろう。

The Ampersand's Final Twist

アンパサンドの
最後のひとひねり

書体の歴史と美しさについて知るべきことの多くはアンパサンドに
詰まっているといってもよいかもしれない。見事な形の「&」は、
キャラクター（文字）というよりはクリーチャー（創造物）、深海の
動物のようでもあり、あるいはいつも楽しませてくれる、手品好き
の親戚のおじさんのようなキャラクター（性格）も感じさせる。

　アンパサンドは長い間、ひとつの文字・グリフとして扱われてき
たが、実際にはラテン語「et」のeとtが組み合わさったものである
（「アンパサンド」という単語は「et, per se and」〔etというこの記号自
体がandを表す、という意味〕の合成語である）。その形は文字を速く書
くことによって生まれた。アンパサンドが最初に使われたのは、紀
元前63年、マルクス・ティロが発明した速記法でというのが一般的

な説である。

　最も見事なアンパサンドはウィリアム・カスロンが彫ったものだが、およそ300年を経た今でもその素晴らしさは現役である。多くの復刻版が出たものの、どれひとつとしてオリジナルに勝るものはない。とにかく描くのが非常に難しく、下手をするとただの走り書きにしか見えなくなる。だが、上手く描ければ、普通の文字にはまず許されない大胆なフリーハンドの芸術作品が完成する。アンパサンドは書体に高級な雰囲気をもたせることができるため、書体について文をしたためる作家は、度を超えて華美にならないよう、アンパサンドの使用を控える努力をしなければならない。

　アンパサンドに特に傾倒していたのがアルドゥス・マヌティウスである。1499年に刊行した『ポリフィルス狂恋夢』では、1ページにおよそ25ものアンパサンドを使っている。カスロンのものほど美しさはないものの、マヌティウスのもとで活字彫刻を手がけていたフランチェスコ・グリフォは、前世紀に人気を博し、今もよく使用されている形にそっくりなアンパサンドを考案している。

　さて、アンパサンドの世界に足を踏み入れるには、まず革命的な功績を残したフランス人デザイナー、クロード・ガラモンに注目する必要がある。ガラモンは16世紀のパリに明快なローマ体活字の美しさを定着させた人物であるが、アンパサンドに関しては、活字から芸術へと自らが向かうことを許した。Garamondのアンパサンドは、左にe、右

クロード・ガラモンと…

This & That

…彼のデザインしたイタリックのアンパサンド

にtと、この記号の由来がはっきりわかる。ただし、この2つの文字はゆりかごのような形でつながっている。線は始まりは太く、次第に細くなっていき、tのクロスバーの両端には墨だまりのような球形がついている。

　Garamondのアンパサンドにはカリグラフィの影響が強く感じられる。特徴的なのは、eの部分の右上がりのストロークである。文字を横切るベルトのように普通に始まったかと思うと、伸びやかに上昇していく。まるでトカゲがハエを捕まえるときの舌のようだ。原図を描くのは楽しかったに違いないが、金属に彫るのには、さぞや苦労したに違いない。

　Garamond活字はヨーロッパで200年近くもの間、人気を保ってきた。現代の目から見て凝った感じに映るのは、アンパサンドとQ、そしてVを2つ並べたWのみで、それ以外の文字はただ明快で、生き生きとした魅力がある。多くの復刻版があるが、そのほぼすべてにしっかりしたセリフとストロークのバリエーションがあり、繊細で開放的な魅力がある。それが特にわかるのが大文字EとFの中央のバーだ。また、ほかの書体と比べて最も特徴的なのは、小文字eの上部の小ささである。Garamondはシンプル、素朴で単純な一面があるが、ガラモンの意識的なテクニックのおかげで、コンピューターに搭載された古典書体として今も根強い人気がある。

　Garamond活字は「オールドフェイス」に分類されるが、1540年代にフランソワ1世の命により誕生した当時は、その1世紀前にマヌ

オリジナルの Garamond 活字の見本

ティウスとベネチアの職人たちが生み出したローマン体活字が洗練され、ついにブラックレターがその座を明け渡す最後の時期であった。ガラモンと同じくフランス人の彫刻師であったニコラス・ジェンソンの活字のように、写本文字を模倣したものではなく、それ自体が活字として独立していた。コントラストと動きに満ちた形ながら精密な線とエレガントなセリフで構成され、今の時代においても敬意と温かみを表現したいときには最適の書体だ。実際、Garamondは児童文学作家ドクター・スースの本や『ハリー・ポッター』の米国版に使われるなど、もしかしたら私たちの多くが初めて出合う書体かもしれない。

イギリスにガラモンに匹敵する書体デザイナーが登場するまでには200年近くかかった。1720年代のウィリアム・カスロンの活字は現代ではあまり使用例を見ないこともあり、後世にまで続く影響というのはあまりないかもしれないが、それでもイギリスの活字スタイル

——力強いセリフ、小文字に比べて太い大文字、中心からアルファベットを支える幅広で堂々とした大文字のM——を確立したという点では、その重要性は決して低くない。

Caslon活字は、おそらくベルギー・アントワープのプランタン印刷工房やフランスの活字彫刻師ロベール・グランジョンのものを参考にしたと思われる。その魅力の一端は、特にドイツらしさがないことにあった。だが、印刷の質やインクのにじみ具合によっては、なにか海賊版のような粗さが出てしまうこともあった。

ウィリアム・カスロンが、最初は鉄砲鍛冶としてライフルに渦巻きの装飾やイニシャルを彫り、後にそれがスワッシュキャピタル（ループとテールの装飾がついた大文字。通常は単語の最初と最後の文字に施される）のデザインに活かされたと知っても驚きはない。だが、アンパサンドについては、遊園地やはたまた酒場のような、幻覚でも引き起こしそうな場所から来ているようにも思える。

現在手に入るアンパサンドで最も見事なものは、インターナショナル・タイプフェイス・コーポレーション（ITC）の540 Caslon Italicで、これだけで十分さまになる。貫禄たっぷりのeがtを飲み込まんとしているかのようで、両者はどちらのループが最高か、絶えず争ってきた。それは、設計者ががんじがらめのTやVのデザインから解放されて自由を謳歌しているようでもある。CaslonのアンパサンドはTシャツの鮮やかなモチーフとなり、街行く人々を魅了し、時には愛好の士の共感を得ている。メジャーになる前から目をつけていたバンドの活躍に悦に入るファンのようだ（カスロン一族のビジネスは今なお隆盛で、最近ではデジタル印刷機のフィーダーやFoilTech［箔押機］用のサプライ品などを扱っている）。

アンパサンドは世界に広まり、ドイツ語では「und」、イタリア語やポルトガル語では「e」、デンマーク語やノルウェー語では「og」を使わなくともアンパサンドで意味が通じる。だがこのアンパサン

ドはときおり道を踏み外すこと
がある。Albertus の中では唯一
アンパサンドだけが荒削りで奇
妙に見え、Univers の不格好な
アンパサンドは、まるで「委員
会による設計」〔指図する人間が多
すぎて統一が図れず、結果的に見当違
いの方向に行くこと〕のようだ。エ
リック・ギルは、アンパサンド
はビジネス文書だけで使うには
（昔はそれが慣例であった）便利
すぎてもったいないと語ってい
た。実際彼は、自分のエッセイ

MyFonts の T シャツに Caslon のアン
パサンドがよく映える（書体は Adobe
Caslon Italic）

で and で事足りるところにアンパサンドを多用していた（12 ポイン
トの本文ではいつも見栄えがよいわけではないが）。

　アンパサンドは、もっと現代らしくシンプルな形であっても、省
略記号という枠を大きく超えた存在である。その独創性は、書体デ
ザインに羽ペンの伝統がしっかり息づいていることを物語ってい
る。アンパサンドが示すのは単なるつながり以上のものだ。特にプ
ロフェショナルの世界では永遠、不変を表現するために使われるこ
ともある。食料品チェーンの Dean & Deluca に使われているアンパ
サンドは明らかにその意味が込められているし、アイスクリームの
Ben & Jerry's、スーパーの Marks & Spencer、『House & Garden』
誌や『Town & Country』誌もそうだ。では、アンパサンドを使わな
かった Simon and Garfunkel は？──2 人が別れたままでいたのも
無理はない。Tom and Jerry?──どのみちネコとネズミは仲が悪い
ものだ。

　2010 年初め、アンパサンドが結集し、その力を発揮するときがき

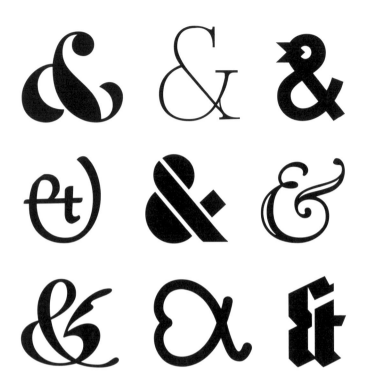

熱狂のアンパサンド──チャリティープロジェクト「Coming Together」より

た。国際的なタイポグラフィ団体である SOTA が立ち上げた Font Aid「Coming Together」チャリティープロジェクトは、その規模も壮大なら目的も崇高であった。483種類のアンパサンドが収録されたフォントを 20 ドルで販売し、その売り上げを全額、ハイチ地震で緊急援助活動を行っていた国境なき医師団に寄付したのである。Caslon 風のものからアンパサンドかどうかよくわからないものまで、37 カ国、約 400 人のデザイナーが 1 点以上を提供した。Font

Aidはこれで4回目で、第1回（26文字のペア）はユニセフを通して戦争や自然災害の被害者に、第2回（クエスチョンマークのコレクション）は2001年9月の米国同時多発テロの犠牲者の遺族に、第3回（400種類の「フルーロン」と言われる花形装飾）は2004年末のスマトラ島沖地震と津波の被害者に向けてチャリティーを行った。

　「Coming Together」は、フォント販売サイトで売り出されると、瞬く間にベストセラーとなった。じっとしていられないほどのエネルギー、これがアンパサンドの最大の魅力である。形を意識せずに見ること、自由を意識せずに描くことはまず不可能である。

7

Baskerville is Dead
(Long Live Baskerville)

バスカービル死すとも
Baskerville は死せず

1775年10月、ヨーロッパを旅していたドイツの物理学者でせむし男のゲオルク・クリストフ・リヒテンベルクは、バーミンガムに住むジョン・バスカービルという男のもとを訪れた。だが、そこで待ち受けていたのは予想外の事実だった。バスカービルはすでに前年の1月、この世を去っていたのである。同世代の傑出した書体デザイナーであるバスカービルに会いたいと願っていたリヒテンベルクは、がっくりと肩を落とした。

バスカービルは、主に漆器の塗装や墓石の彫刻で生計を立てていたが、彼が情熱を傾けていたのは印刷と書体制作だった。書体史に偉大な足跡を残したひとりとして記憶されるバスカービルだが、不思議なことに、その人生はあまり恵まれたものではなかった。彼が手

がけた本、中でもウェルギリウスの著作集とミルトンの『失楽園』は、欠陥だらけだった。紙質も光沢が強く、テキストにはあちこちに修正が入っていた（「まるで小学生の直しのようだ」というのはある評論家の言である）。

だが、Baskerville活字は当時としては珍しく細身、繊細で、安定感があり、味わいもあった。モダンな雰囲気があったが、現代では18世紀に登場した「トランジショナル」、つまりCaslonに代表される肉筆感がやや強い「イングリッシュ・オールド」からフランスのDidotに代表される繊細なヘアラインが特徴の「モダン」へと移行する間（transitional）の書体と位置づけられている。

バスカービルと、彼のもとで働いていた活字彫刻師ジョン・ハンディは、複数のサイズと字形をもつ活字を制作した。この活字には、Baskervilleと一目で認識できると同時に、時代を超越した美しさをもつ特徴がある。大文字のQである。ボディの幅を大きく超えて伸びるテールはカリグラフィ以外ではまずお目にかかれない見事な曲

華麗なる BaskervilleのQ

線上の飾り、フローリッシュである。また、小文字 g はクラシックな装いで、耳はカールし、下のボウルは開いている。まるで Q のためにインクを温存していたかのようだ。

　Baskerville の M と N は伝統的なブラケットセリフで、楕円の O は通常そうであるように、上下よりも左右に厚みがある。だがバスカービルは Q のデザインに取りかかる頃には、普通のデザインに飽きてきたらしい。リスの尻尾のようなテールはちょっと左に行ったかと思えば、すぐに右にぐっと伸び、それに合わせて太さも変化している。Queen や Quest といった単語では、テールが u を優しく包み込むように接近している。

ゲオルク・リヒテンベルクにとって、Baskerville の Q の使い道はおそらく Quire（紙の一帖の意）という言葉だったのだろう。というのも、リヒテンベルクの興味の対象はさまざま（水素気球や樹状の図形など）だったが、その中のひとつがヨーロッパの紙の寸法の標準化だったからである。バスカービルに会うという目的はかなわなかったものの、ゲッティンゲン大学からイングランド・ミッドランド地方のバスカービル家までの旅は、イギリスのジョージ 3 世の勧めによるものだった。リヒテンベルクが国王をグリニッジ王立天文台に案内したときに話題が書籍のことになり、そこで国王はバスカービルに興味を示したのである。また、ドイツの出版人、書籍商でバスカービルの印刷のファンでもあったヨハネス・クリスチャン・ディーテリッヒの後押しもあった。リヒテンベルクはロンドンへの帰路の途中、セントポール大聖堂に隣接するコーヒーハウスでディーテリッヒにバスカービルの死を伝える手紙を書いた。

　　到着早々、氏が半年以上前に埋葬されたことを知りました。夫人と話をしましたが、とても素晴らしい方でした。活字の鋳造

は続けているものの、印刷所を続けることはほぼ諦めたようです。

　ある意味、リヒテンベルクは絶妙なタイミングでバスカービル家を訪れた。ちょうど妻サラが、今でいう「カー・ブート・セール」、ガラクタ市をしていたのである。サラは仕立てのよい喪服に身を包み、夫の死に悲嘆にくれながらも、いやな顔ひとつせず、来訪者に進んで作業場の中を案内していた。リヒテンベルクはディーテリッヒにこう書いている。「夫人は活字工場の奥の奥、一番汚れている場所まで案内してくださいました。そこには、私たちがよく素晴らしいと話題にしていた美しい活字の父型や母型がありました」

　リヒテンベルクは続けて、サラ・バスカービルは「このような生活には喜びを感じない」のですべて処分したいと言っているとも書いている。「ここにある印刷道具のすべて——父型、母型も含めて、活字の鋳造に必要な機材のすべて——を……これまでバスカービル氏が提示していた5000ポンドよりも下げて、4000ポンドで売却したいと話しています」。この4000ポンドにはロンドンまでの輸送費まで含まれていると、リヒテンベルクは書いている。「資金さえあれば、こんなチャンスはありません。想像してみてください。母型から活字をつくることができ、父型から母型をつくることができるのです。うまくいけば一財産を築けますが、失敗すれば破産してしまう、そんな取引になるでしょう」

　リヒテンベルクの見方はもっともだ。金属活字というのは常に入念な手入れが必要で、そのためコストがかかる。金属はやがて消耗し、折れやすくなるので、特にBaskervilleの繊細な縦線は神経をつかう。場合によっては鋳込み直す必要もあった。紙も活字に適したものでなくてはならず（バスカービルが使用していたのは、透かしがなく均一な地合の網目漉き紙である）、インクも載りやすく明瞭

に印字できるよう、適切な濃度を保たなければならなかった。製本やマーケティングといった面も考慮する必要があった。さらには、バスカービルは革新者でもあった。彼が使っていた木製印刷機は印圧を弱くでき、インクは黒みが強く、乾燥するのも早かった。こうした技術と精巧な活字にもかかわらず、バスカービルは割に合わない仕事だとよく不満を口にしていた。というのも、Baskerville活字の利用者はバスカービルの手がけたものを購入するのではなく、複製をつくって使っていることに気づいたからだ。1762年、彼はこう言っている。「活字の鋳造と印刷以外に頼るものがなかったなら、私は飢え死にしていただろう」。現代の書体デザイナーも、状況は当時とあまり変わっていないと文句を言うかもしれない。だが実際Baskervilleは、250年にもわたってさまざまな場所で、ほぼ途切れることなく使い続けられてきたのである。

では、この活字の天才ともいえるバスカービル、自分が情熱を注いだものを、妻に一刻も早く処分したいと思わせるバスカービルとは一体どんな人物だったのか？　その見方はさまざまだ。バスカービル自身によると、ややのめり込みやすい性格だったという。彼は『失楽園』の序文でこのように書いている。「私の興味をとらえた機械的技術の中で、活字の鋳造ほど変わることなく喜びをもって続けてこられたものはない。文字の美しさに早くから心奪われた私は、ふと気づけば、理想の活字を追い求めるようになっていた」

　バスカービルのこの熱望は最初から叶っていたと考える者もいる。イギリスの歴史家、トーマス・マコーリー卿は、バスカービルが初めて手がけたウェルギリウスの著作集を「ヨーロッパのすべての図書館を驚愕させた」と評している。活字のポイントシステムを考案したことで知られるフランスの活字鋳造者、ピエール・シモン・フルニエは、バスカービルの活字について「労も費用も惜しまず最

高の完成度に仕上げている。文字は大胆に彫られ、イタリックはイギリスの活字鋳造所の中でも一番の出来だ。だが、ローマンは少々幅が広すぎる」と記している。

1760年、バスカービルはロンドンにいる友人、ベンジャミン・フランクリンから「あなたの活字に対する偏見の愉快な例」を記した手紙を受け取った。フランクリンは後にアメリカで科学者、政治家として道を進むことになるが、若い頃はフリート・ストリートで印刷工として働き、

最晩年に描かれたバスカービルの肖像画

アメリカに戻った後も印刷業を続け、Baskerville活字の普及に一役買った。フランクリンによれば、ある紳士が彼にこう言った。「全国の読者を盲目にさせる気か。活字の線が細くて幅も狭くて、1行たりとも楽に読めない。これでは目を痛めてしまう」

フランクリンは Baskerville 活字を擁護しようとしたが無駄だった。「この紳士は目が肥えていた」とフランクリンは書いている。しかし、彼はそこでこの紳士にちょっとしたトリックを仕掛けた。一見 Baskerville に見える活字見本帳を見せたのだ。紳士は再度、この文字の「耐えられないバランスの悪さ」を指摘する。だが本当は、この見本帳の活字は Baskerville ではなく Caslon だった（Baskerville が登場し、アメリカでフランクリンが熱心に売り込んだにもかかわらず、1776年、最初に大量印刷されたアメリカ独立宣言は、Caslon

で組まれた）。

　1835年に出版されたバーミンガムの歴史に関する書物には、バスカービルは「ユーモアがあり、極端に怠け者だった。デザインには長けていたが、実行はいつも別の者に任せていた」とある。彼を訪ねた者は「非常に世俗的で、文学には驚くほど無知だった。バスカービルの書いた手紙をたくさん見たが、彼の遺書同様、文法やつづりの間違いがあった」と振り返っている。

結局、バスカービルの父型と母型を手に入れたのはリヒテンベルクではなかった。「フィガロの結婚」や「セビリアの理髪師」の劇作家、ピエール・ド・ボーマルシェである。ボーマルシェは1779年、ヴォルテール著作集全168巻を Baskerville で組もうと考えていた文学・タイポグラフィ協会に代わって活字を購入した。これ以外にも、Baskerville はパリで革命のプロパガンダによく使われたようである。その後、活字と鋳型はフランスの鋳造所に売却され、現在はケンブリッジ大学出版局の所有になっている（皮肉なことに、1907年にこの出版局から刊行された最初のバスカービルの伝記は、Baskerville ではなく Caslon で組まれている）。

　バスカービルの遺体もまた、波乱の運命をたどった。無神論者であったバスカービルは教会に友人がほとんどいなかったため、自分の霊廟を家の敷地内に建てるよう手配して

ジョン・ハンディが彫った Baskerville の父型

いた。ここでも伝統を無視し、バスカービルは縦に埋葬された。だが彼は、自らの体で可動活字を実証することになる。その死から半世紀たった1827年、ある作業員が砂利山の下で横になっている彼の遺体を発見した。どうやら新しい土地の所有者が霊廟を破壊し、バスカービルを近くに放り投げていたらしかった。

　遺体はリネンに包まれ、月桂樹とその小枝で覆われた形で発見された。顔の皮膚は地元の新聞によれば「乾燥しているものの、完璧」な状態であった。目はなくなっていたが、眉毛、まつ毛、唇、歯は残っていた。新聞にはこうも書かれていた。「遺体は腐敗したチーズのような、非常に不快で耐えがたい悪臭を放っていたため、棺を一刻も早く閉じる必要があった」。そして、このように威厳のない姿であっても、バスカービルには「その手から生み出されたものすべてを際立たせている天性の優雅さがあった」と締めくくっている。

　この発見の後、バスカービルの遺体はバーミンガムの教会の地下墓地に埋葬される。だがその後再び、この敷地に店が建つことになり、移動せざるを得なくなる。最終的には同じバーミンガムのウォーストーン・レーンにある地下墓地に埋葬されたが、今度はしっかりとレンガで塞がれ、破壊から守られている。これこそ、われらが活字の英雄を称える方法である。

幸いなことに、有名な Baskerville 書体は腐ることがない。バスカービルのつくった活字をもとに1920年代に復刻された書体は、デジタル時代が到来する前から、すでに豊富な種類を誇っていた。1950年代にアメリカで広告用書体として人気を博した Baskerville は、権威や伝統を表すときだけでなく、庶民的なものやイギリスらしさを表現したいときにも選ばれるようになっていった。

　バスカービルが書体につけた名前は Great Primcr（18ポイント）、Double Pica Roman Capitals（24ポイント）、Brevier Number 1 Roman

（8ポイント）、Two-Line Double Pica Italic Caps（44ポイント）というように、そのサイズを指していた。現在は一般的ではないが、何世代にもわたって組版工や印刷工にとっては馴染みのものだった。今ではコーヒーチェーンのメニューのように複雑になり、種類もミディアムやボールドなど、私たちがよく知る名前で分類されている。しかし、かつて主な活字鋳造所には、1920年代にはモノタイプやライノタイプの自動鋳植機用に、1950年代後半には写植用に、特別につくられた書体が存在していた。そして、2010年4月にアップルからiPadが発売されたとき、Baskervilleは電子書籍アプリiBooksで利用できる5書体の中に入ることになった。

iPadのBaskerville。ほかにTimes New Roman、Palatino、Cochin、Verdanaがあった

Mrs Eaves
& Mr Eaves

Mrs Baskerville had been married before, and it was not a happy tale. At the age of sixteen she wed one Richard Eaves, with whom she bore five children, before he deserted her. She was then working as John Baskerville's live-in housekeeper – and later became his lover. But she was unable to marry Baskerville until Eaves's death in 1764 and it may be that some of the society disapproval of Baskerville's work was fired by their unorthodox relationship.

ミセス・バスカービルは以前に結婚していたが、幸せからは程遠い生活だった。16歳でリチャード・イーブスと結婚、5人の子どもを授かったが、夫は彼女のもとを去ってしまう。その後、彼女はジョン・バスカービルの家で住み込みの家政婦として働きはじめ、やがて彼の恋人となる。だが、バスカービルとは1764年にイーブスが亡くなるまで結婚はできなかった。バスカービルの仕事に対する社会からの厳しい評価の一端は、この2人の道ならぬ関係が影響しているのかもしれない。

Gleeful Romp–Back Alley

Æ LOVE LUMP

claſp such cheeky a giggler

Sticky Sweets

in red as beet, *chills to feet*

Chocolate Brown

Aquamarine

LIGHT DELPHINIUM

Reddish Purple

Strawberry

ズザーナ・リッコの Mrs Eaves（上）と Mr Eaves（下）

この話は現代に生きる書体デザイナー、ズザーナ・リッコの興味をそそった。「新しい書体の名前を相談していて、このミセス・イーブスの話をしたときに、名前が印象に残ったんです」と彼女は振り返る。リッコは以前にもバスカービルが同業者から受けた批判について読んだことがあり、「自分の経験からも、バスカービルに共感できました」と語っている。だが今では書店に入って、Mrs Eaves が本の表紙によく使われているのを見ると、誇らしさがこみ上げてくる。

1996年に登場した Mrs Eaves は、ストロークのコントラストは Baskerville よりも控えめだが、後にリリースしたサンセリフ版の Mr Eaves と同様、伸びやかで読みやすい書体である。Mr Eaves は Baskerville からセリフを取ったデザインだが、羽のようなテールをもつ Q、押しの強い R、下部分がネコの尾のような g など、18世紀のスタイルを残しつつ、明快な形とゆったりとした字間が特徴である。Mr Eaves には Mr Eaves Modern もあるが、こちらはより幾何学的で、その字形についてはわからないが、精密さと洗練されたスタイルは、バスカービルも評価したかもしれない。

TYPOベルリンでデモンストレーションする「ミセス・イーブス」

オーストラリアに自らをミセス・イーブスと名乗り、黒のマーカーペンで体中に文字を描き、YouTubeに投稿することを何よりも楽しんでいる若い女性がいる。バスカービルがこの世にいたら、これも同じくらい喜んだかもしれない。一番人気を集めたビデオでは、ジムウェアを着たミセス・イーブス（本名ジェマ・オブライエン）が、ファットボーイ・スリムの曲「Right Here, Right Now」にあわせて肌の露出部分にいろいろな文字スタイルでひたすら「Write Here, Right Now」と描いていく。「描くのに8時間、マーカーペンが5本、お風呂3回にシャワー2回」——このパフォーマンスを彼女はこんな表現で総括した。

Tunnel Visions

トンネルの先の未来

「取り扱い注意」スケッチの下部にはこう書かれている。
「非耐水性インク使用」

こうして第一次世界大戦のただ中、世界で最も象徴的で、長く使われ愛されてきた書体、エドワード・ジョンストンのロンドン地下鉄書体が誕生した。それから数年のうちに、JOHNSTON SANS はエレファント＆キャッスル駅やゴールダーズ・グリーン駅だけではなく、駅の壁に貼られたポスターの至る所で目にするようになる。3月にはパットニーでのオックスフォード大学対ケンブリッジ大学のボートレース、5月にはウェンブリーでのサッカーFAカップ決勝戦、11月にはハムステッド・ヒースの花火大会、そしてセント・

ジェームズ・パークのダリアやキュー植物園のクロッカス、ケンジントン・ガーデンのピーターパン像やハイドパークのスピーカーズコーナーに立つ演説家たち——エドワード・ジョンストンの文字は、美しさを感じるものから非情さを感じるものまで(「THE LAST NORTHBOUND TRAIN HAS GONE」本日の北行き列車は終了)、すべての告知を彩っていた。

　ジョンストンは、ロンドンの象徴となる文字をつくったことで、メトロポリタン線の西の終点アマーシャムからディストリクト線の東の終点アップミンスターに至る首都に君臨することになった。ハマースミスにあるジョンストンを記念したブループラーク(銘板)には、不思議なことにロンドンのシンボルをつくった人物という記述はなく、「カリグラファの大家」と刻まれている。だが、そこに使われている書体はジョンストン自身の書体で、ブループラークには唯一、ここだけに使われている(大半のプラークは、ビクトリア朝

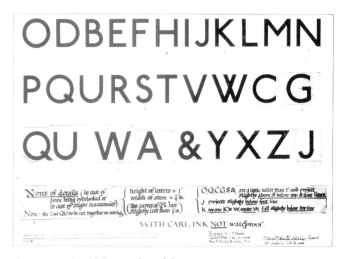

ジョンストンの地下鉄書体のオリジナルデザイン

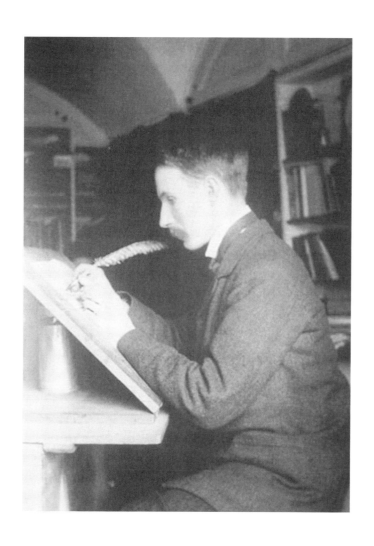

文字を書くジョンストン。立派な羽ペンに口ひげである

時代の墓石の文字に似た、手彫りでセリフが軽くついたクラシックなイギリス風の書体である）。

　ジョンストンは痩せ型で、口ひげを生やしていた。作家のイーブリン・ウォーは、1959年発行の『スペクテーター』誌で彼を「非常に純粋で愛すべき芸術家」であり、われわれは皆、彼に感謝しているとして、こう記している。「イタリック体を学ぶ生徒、地下鉄の告知を読む市民、旅行ガイドブックの付録の地図を調べる者、誰もが皆、ジョンストンの光に照らして見ているのだ」。ウォーがジョンストンと出会ったのは14歳のとき、美術展で賞をもらったことがきっかけだった。ジョンストンは彼をサセックス州ディッチリングの工房に迎え入れ、七面鳥の羽でつくったペンで一節を書いた。そのときウォーは「畏敬の念と高揚感」を覚えたという。ジョンストンの教え子のひとり、エリック・ギルも同じような感覚を経験している。

　ジョンストン自身は、エジンバラ大学で医学を学んでいたが、大英図書館で写本研究を行ったことがきっかけで、自分の本当の天職と出合う。1899年からロンドンのセントラル・スクール・オブ・アーツ・アンド・クラフツでカリグラフィを教え、ギルはジョンストンの才能に「雷に打たれたような」衝撃を受け、ジョンストンの書いた文字を初めて目にし、「興奮で心が打ち震えた」と語っている（やがて2人は互いに友情を深め、住まいも共にするようになる）。ジョンストンのもうひとりの崇拝者、ダブズ・プレスで有名なT・J・コブデン゠サンダーソンは、自身の「Book Beautiful」宣言をベラム（上質皮紙）に清書するようジョンストンに依頼した。

　ジョンストンのロンドン地下鉄（Underground）書体は、現代サンセリフの先駆けと見なされることが多く、その後に続くヤコブ・エルバーの Erbar（1926年）、ポール・レナーの Futura（1927年）、ルドルフ・コッホの Kabel（1927年）に着想を与えたとも考えられる。エリック・ギルの Gill Sans（1928年）も間違いなく、ロンドン

地下鉄書体に大きな影響を受けており、これについてはギル自身も喜んで認めている。また、地下鉄書体は初の「人々のための書体」ともいえる。つまり、学問や政治綱領、階級とは関係のない、移動や旅といった日常生活での必要性から生み出された初めての書体であり、社会や人々の暮らしに大きく貢献するデザインであった。「タイムズ」紙の新しい専用書体の開発者であり、大げさな表現を好まなかった人物、スタンリー・モリスンも次のように書いている。「地下鉄の書体が Johnston Sans で統一されたことは、レタリングが市民と商業から認められたことを意味する。これはシャルルマーニュ（カール大帝）時代のアルファベット以来のことだ」〔8世紀末、フランク王国のカール大帝の命により、アルファベット小文字のもととなるカロリンジャン体がつくられた〕

ジョンストンは1915年に地下鉄書体のデザインに着手したが、アイデア自体はすでにその2年前には提案されていた。精細印刷を手がけ、ロンドン地下鉄のポスター制作を請け負っていたウェストミンスター・プレスの社長ジェラルド・メイネルが、ジョンストンをロンドン地下鉄道の商業部長であったフランク・ピックに紹介したことがきっかけである。イギリスのデザイン界で影響力のあったピックは、ブランディングという比較的新しいコンセプトについて考えはじめていた。彼の頭には地下鉄だけでなく、ロンドンという都市全体の構想があった。

　デザインに関しては反ビクトリア朝主義であったピックは、「紛れもなくわれわれの時代のもの」と思える書体を探していた。ピックは、エリック・ギルがトラヤヌスの碑文をモデルに W・H・スミスの小売店舗用にデザインした文字を使うことも考えたが、平面に使うにはあまりにも単調であるし、駅のプラットフォームにはすでに W・H・スミスの売店が多くあったので、混同しやすいと考えた。ピック

は、アルファベットの文字ひとつひとつが「力強く、間違えようのない記号」となる、「明快で雄々しい」ものを求めていると述べた。

　ジョンストンがピックと再会し、デザインの依頼を受けたときはエリック・ギルも同行していた。ギルは最初はジョンストンを手伝っていたが、ほかの仕事もあり手を引いた（ギルは報酬の1割を受け取っている）。ジョンストンは1915年末に最初のアルファベットを制作した。高さ5センチ程度の大文字B、D、E、N、O、Uで、最初は小さなセリフがあった。小文字のカギとなるのはoで、そのカウンター（文字内部の余白）はステムの幅の2倍に相当し、「理想的な大きさと空き」を確保している。最も特徴的なのは先端が上を向いたブーツのような形の小文字のlで、これは大文字のIや数字の1と区別するためのものであった。最も美しい文字は小文字のiで、棒の上にはひし形のドットが置かれ、今見ても楽しい気分になる。

　このブロック体のアルファベットがすべて揃うのは1916年のことである。ジョンストンが行った下書きはごくわずかで（カリグラフィの経験からくる自信であった）、その制作は比較的容易なもので

Johnstonの
特徴的な
アルファベット3文字

あったように思われる。デザインにあたっての大原則は、卓越さを追求することであった。ジョンストンはプロジェクトに着手したときに「アルファベットの文字には、ある種の本質的な形がある」と書いている。「家を建てるときになるべく最高のレンガを使うのと同じように、本を書いたり印刷したりするときには最高の文字を使う権利がある」

　Johnston Sans が使われた最も早い例は、戦時下、地下鉄が最も安全な移動手段であることを伝えるポスターの草案だった（結局、使われることはなかった）。

OUR TRAINS ARE RUN BY LIGHTNING
OUR TUBE LIKE THUNDER SOUND
BUT YOU CAN DODGE THE THUNDERBOLT
BY GOING UNDERGROUND.

　われらの列車は電光で走る
　われらの地下鉄は雷鳴のように轟く
　だが地下に潜れば
　われらは雷電から身を守ることができる

　そして、その下に手書き文字でこうあった。*Travel by the bomb-proof Railway!*（防弾鉄道を使おう!）

　Johnston Sans は1916年、ハマースミスからトゥイッケナムまでの運賃（4ペンス）の情報や、ロイヤル・アカデミーで開催されるアーツ・アンド・クラフツ展の宣伝（「最寄り駅ドーバー・ストリート」とあるが、今はこの名称の駅はない）といった巧みな技が光るポスターのシリーズに使われ、正式にデビューした。ここから、色鮮やかで想像力にあふれた、美しいポスターが生まれていくことになる。

SEE THE SHOW OF DAHLIAS NEAR
QUEEN ANNE'S GATE
クイーン・アンズ・ゲートの近く
ダリア展を見に行こう

THE FILM-LOVER TRAVELS UNDERGROUND
映画好きは地下鉄で旅をする

IN THE COOL OF THE EVENING SEEK OUT
A FRESH AND AIRY SPACE FOR PLEASURE BY
LONDON'S UNDERGROUND
涼しい夜
爽やかな空気流れるくつろぎの場所へ
ロンドン地下鉄で

グラハム・サザーランド、エドワード・ボーデン、ポール・ナッシュ、シビル・アンドリュースによる洗練されたイラストが入ったこれらのグラフィック広告は、これまでにないほど魅力的にロンドンの宝を宣伝している。それは単なる交通機関の広告ではなく、ロンドンの伝統と文化的幸福をたたえるものだった。それだけではない。これは機知に富んだ宣伝戦略でもあった。地下鉄の混雑を抜け、すすけて湿った空気から解放された後には、野外の空間や子どもたちが駆け回る公園すべてが、純粋な安堵感を与えてくれるだろうという演出である。

　ジョンストンの文字はまずトレーシングペーパーに描かれ、それをもとに木に彫られた。だが、ジョンストン自身はこの書体がポスターや情報表示の役割を超えて使用されることは想定していなかったであろうし、ましてや息の長い書体になることなど考えも及ばなかっただろう。1935年、自分の作品を振り返ったジョンストンは、国内よ

Johnstonで書かれた文字の入った円形看板を磨く

りも海外で評価されたことを残念だと語った。「このデザインは（ア
ルファベットの世界において）かなりの歴史的意義があるらしい。中
央ヨーロッパの一部にも強い影響を与えたようで、私の国が日常的す
ぎて気づかない評価を私は彼らから与えられたと理解している」。だ
が、1944年に彼が亡くなる頃には、この状況は変化しはじめていた。
今日では、ジョンストンの功績はコーポレート・アイデンティティの
大きな成功例のひとつとして広く認められるところとなった。

書体デザインによくあるように、ジョンストンの文字も長い年月をか
けて少しずつ手が加えられてきた。だが、そのすべてがうまくいっ
たわけではない。戦後、細身のウェイトの Johnston Light が電照看
板用に制作され、1973年にはベルトルド・ウォルプが Johnston と

調和する人間味のあるコンデンスト・イタリックをデザインしている。ウォルター・トレーシーは、小文字 a の幅を広げる、g を細くする、l のテールを短くする（これは物議を醸した）など、一部の文字の形を変更した。だが 1970 年代の終わりを迎える頃には、ロンドン交通局の広報・営業担当者らは、第一次世界大戦中、つまり、デジタル化以前に設計された制約の多い Johnston に不満を抱くようになっていた。ウェイトの種類が少ないうえ、新しいデザインや印刷方法にもなじまず、次第に Gill Sans や Univers、そして Bembo のイタリックを好むようになっていく。

　ここで登場するのが、光学の専門家、河野英一である。ロンドンで 5 年間学んだ後、デザイン会社のバンクス・アンド・マイルズに入社した河野は、ここで Johnston のリニューアルという大役を任されることになる。1979 年、出勤初日早々、彼は木版印刷された大きな原図のシートと対峙することになった。「初めてロンドンのヒースロー空港に降り立ち、どっちへ行っていいのかわからない、そのときの気分のようでした」と振り返る。河野は、東京から凹面レンズ、顕微鏡、カメラを取り寄せるまでは、黒い紙にメス、細いロットリングペン、マスキングテープ、3M スプレーマウント、ピンセットなど、原始的な道具で文字の下書きをしていた。

　オリジナルの Johnston Sans には、レギュラーとボールドの 2 ウェイトしかなかった。河野は、細めのウェイトを足したり小文字を太くしたりする工夫をしながら、全 8 種類の書体ファミリーにした。そのほかにも、一部の文字の先端を短くし、小文字 h、m、n のカウンターを狭めるなど、慣れ親しまれた字形にも一部手を加えている。これについては河野は 2 つのリスクがあることを認識していた。ひとつは、Johnston のもつ曲線の流れを損なってしまわないか、もうひとつは、結局 Univers のまずいクローンに終わってしまうのではないかということである。だが、闘いは勝利した。そして河野は、

「旧」と「新」Johnston

ロンドンの象徴となる書体を東アジアからやって来たデザイナーが手がけたことを示すよい方法を思いついた。New Johnstonの初のプレゼンテーションの場で、このさまざまなスタイルが揃った書体をある単語を使ってお披露目したのだ。それは〔rとlを間違う東アジア人らしい〕「Underglound」であった。

　バンクス・アンド・マイルズのコリン・バンクスは、河野とともに仕事をしながら、プロの手によらないJohnstonがこれほどまでに長く使われてきたことがいかに特別なことか、あらためて実感した。バンクスはオリジナルのJohnstonを「20世紀の書体の中で最も革命的で、最もインスピレーションを与えた」としているが、それには理由があった。ジョンストンがこの書体をつくった当時はまだ羽ペンで、つまりカリグラファとしての頭で考えていたのである。ジョンストンは文字幅をすべて同じにし、「正しい」スペーシングの

一般ルールを無視していたという点で、見事な初心者であった。

　Johnstonの登場と同じ1916年、ルシアン・アルフォンス・レグロスとジョン・キャメロン・グラントは視覚調整に関する詳細な研究の成果を発表した。視覚調整は、その書体を読みやすく、見た目にもバランスのとれた形にするための方法である（この研究によると、小文字tは少し後ろに傾ける必要があることが多く、小文字iのドットはやや左にずらす必要がある）。おそらくこれが、Johnstonが今でも極端に見える理由である。目立ち、調和もせず、目を引きつけるその形は、ジョンストンがマニュアルを一度も読まなかったことに一因があるのだろう。その後、何年にもわたって微調整が施されてきたが、それでも書体デザインの常識に従わないJohnstonの特徴は変わらない。

　河野が完成させたNew Johnstonには、厳しい使用ガイドラインが設けられていた。ロンドン交通局の社内デザイナーに送られた書類にはこのように書かれている。「このルールに必ず従い、いかなる方法によっても変更を試みてはならない。New Johnstonは、いかなる方法であれ、描き直し、変形、変更をしてはならない。可能なかぎりNew Johnstonを使用し、実用的な理由から難しい場合は、Gill Sansを使用する」

Johnstonがロンドン地下鉄の表示を統一してから60年、世界の地下鉄の多くは、乗り換えることや、再び地上へ出られることが不思議なくらい、混乱した状況のままだった。

　パリのメトロは、アールヌーボー調のほうろう看板、タイル、金属細工など、魅惑的な装飾に彩られながらも、驚くほど混沌としていた。1900年の開業時に建築家エクトール・ギマールが手がけた看板は、誇らしげな曲線と膨らみが連続したフランス人ならではの手の込んだデザインだった。だが世紀が進み、路線網が郊外に広がっていくにつれ、それぞれの駅の建築家はその時代に最も映えるレタリ

ギマールが手がけた、パリらしさの典型が表れたメトロ駅のサイン

ングスタイルを自由に選べるようになっていたようだ。地下鉄のサインはポン・ドゥ・ヌイイやペール・ラシェーズの雰囲気には合ってはいたが、互いに外観を統一しようという試みはなかった。

1970年代初頭にアドリアン・フルティガーがデザインした書体が採用されると、パリの人々にとって状況は少し好転した。フルティガーの Alphabet Metro は、統一感を図るだけでなく視認性の向上も目的としていた。Univers の新たな形であり、青地に白抜きで表示される、大文字のみの書体であった。導入は極めて慎重に行われた。「メトロは老婦人のようなものだ。単純に現代的な姿に変えればいいというものではない」とフルティガーは説き、この考えに従って、主に古い看板が壊れた場合に Alphabet Metro を使った新しい看板に差し替えられた。

1990年代半ばには、さらに大きな変化が訪れる。ジャン・フランソワ・ポルシェが大文字と小文字を揃えたモダンで柔軟性のある書体ファミリー、Parisine を発表したのだ。

パリ・メトロの新しい顔、ジャン・フランソワ・ポルシェの Parisine

似たような話はニューヨークにもある。地下鉄網の発達とともに、ホーロー看板やモザイクのタイルで装飾された駅は、魅力的ながらも次第に混沌とした様相を呈していった。書体も同じようにさまざまで、基本は Franklin Gothic か Bookman だったが、時にはアールデコ調やオールドスタイル・ローマンの文字もあった。こうした無秩序さは、ニューヨーク市地下鉄が3つの鉄道会社の合併によってできたことが背景にある。もっともロンドン地下鉄も、1933年にロンドン交通局として統合されるまでは6つの鉄道会社によって運営されていた。

　ニューヨーク市地下鉄当局が駅サインの統一計画に乗りだしたのは、1967年のことである。そのとき選ばれた書体は Standard Medium（通称 Akzidenz Grotesk）、19世紀末にドイツで誕生した力強く、実直なサンセリフである。サイン計画はこれで順調に進むはずであったが、実際は新システムへの移行はまちまちであった。既存の多くのサインがそのまま残されていたり、一番よく使われていたサイン

は、まるでヒップホップの走りの時代に地下鉄を制圧していた落書きのように見えた。1979年、「ニューヨーク・タイムズ」紙は「多くの駅ではサインがあまりにも紛らわしく、いっそない方がよいくらいである。事実、実に多くの駅や車両がこの願いの通りになっている」と報じている。

だが、そこに解決策が浮上する。ある現代的な書体が、アメリカで普及しはじめてまもなくの1960年代半ばから地下鉄用として提案されていた。その書体は1972年には新しい地下鉄路線図に採用され、1989年にはミディアムウェイトも加わって路線網全体が統一された。地上と同じように、地下にも広がっていくその書体。ついに、ニューヨークの地下鉄は Helvetica に屈してしまうのである。

1966年にヴィネッリ・アソシエイツが手がけた、ニューヨーク市都市交通局のサインデザイン

What is it about the Swiss?

スイスのどこがいいの？

正確に言えば、どうしてスイス人によるスイスのサンセリフ書体が
こんなに人気なのか、ということである。Helvetica と Univers はと
もに1957年にスイスで誕生し、現代社会を形づくってきた。交通網
だけでなく都市全体の問題を解決し、自らに、そして自らの役割に
これほどまでに自信があるように見える書体はない。2つの書体が
登場したのはヨーロッパが戦後の緊縮財政の呪縛から解き放たれ、
ミッドセンチュリー・モダニズムにすでに大きな影響を与えていた
ときである。近代化、機能化していく都市の街並みを見ながら、ハ
リー・ベルトイアのダイヤモンドチェア（1952年）に腰かけ、イケ
ア（1958年）という斬新なコンセプトに関する記事を読む、そんな
時代だ。Helvetica と Univers はこの時代にふさわしい書体であった

ニューヨーク市地下鉄は Helvetica を選んだ

と同時に、別の大きな力の広がりを映し出してもいた——大量輸送と近代消費主義社会の到来である。

Helveticaは実用的な書体であり、その信奉者であれば、美しさも兼ね備えていると言うだろう。いつでも、どこにでも存在しながら、何かカルト的な雰囲気も漂う。ついには映画の題材にまでなった。思わず引き込まれるその内容が話題を呼んだ、ゲイリー・ハストウィット監督の「ヘルベチカ」はこの書体について、酸素のように世界の街に存在し、もうそれを吸うしかないのだと言っている。

　数年前、サイラス・ハイスミスがニューヨークで丸一日Helveticaを見ずに過ごせるか、というシミュレーションに挑戦してみた。自身も書体デザイナーとして、これはかなり大変であろうことは想像できた。Helveticaを見たらすぐに目をそらすというルールで、Helveticaが使われている交通機関も利用しなければ、Helveticaが使われているブランドの製品も買わないことにする。こうなると、まず郊外からニューヨーク市内へは歩いていかなければならなくなりそうだし、下手をしたら一日中、空腹のままで過ごすことになりかねない。

　まず朝。ベッドから降りて早速、問題にぶつかる。服選びだ。ほとんどの服の洗濯表示にはHelvetica。Helveticaが使われていない服を探すのは一苦労で、結局、古いTシャツにアーミーパンツという格好に収まる。朝食はラベルがHelveticaのいつものヨーグルトはあきらめ、日本茶とフルーツ。新聞「ニューヨーク・タイムズ」は記事の中に出てくる表にHelveticaが使われているから読めない。地下鉄はもちろん問題外。なんとかHelveticaが使われていないバスを見つけることができ、ホッとする。

　ランチはチャイナタウンでと思ったが、最初に見つけたレストランのメニューで「あの」見慣れた文字を見つけたので、違うレスト

ランに変更。仕事場では事前にパソコンから Helvetica を削除して
いたので、当然のことながらインターネットは閲覧できない。時刻
表も Helvetica なので見ることができず、家に帰るのが遅くなる。
新しい米ドル紙幣には Helvetica が使われているので、紙幣を選ぶ
にも神経をつかう。もちろん、クレジットカードにも Helvetica は
ある。夜、テレビを見ようと思ったが、リモコンに Helvetica が使
われていたのでテレビはあきらめ、Electra で組まれたレイモンド・
チャンドラーの『The Long Goodbye』を読む。

　「Helvetica を見ない1日」をシミュレーションしてみたハイスミス
に、ある哲学的な問いが浮かんだ。生きるために書体は必要か？　答
えはもちろん「ノー」である。やはり食べ物や水とは違う。だが、
現代の都市生活に Helvetica は必要か？　これはなかなか答えにくい
問いだ。

しかし、ゲイリー・ハストウィットの「ヘルベチカ」を見ると、必
要だと思えてくる。この映画はどのように Helvetica が世界を席巻
していったのかを検証している。オープニングシーンはマンハッタ
ンのタイムズスクエアのチケット売り場（tkts）、百貨店ブルーミン
グデールズ（Bloomingdale's）、アパレルのギャップ（Gap）、家具
のノル（Knoll）、地下鉄、郵便ポストなどに使われている Helvetica
のショットである。そしてそれに続くのが、BMW、Jeep、Toyota、
Kawasaki、Panasonic、Urban Outfitters、Nestlé、Verizon、Lufthan-
sa、Saab、Oral B、The North Face、Energizer といったロゴである。
映画では Helvetica 誕生の軌跡を追い、主なクリエイターたちに話
を聞いている。その誰もが語っていたのが、この小さくすっきりと
したアルファベットがどうしてこれほどまでに大きな存在になった
のか、わからないということだ。

　見どころは途中3分の1ほどのところでやってくる。グラフィッ

クデザイナーのマイケル・ビエルトが、なぜHelveticaが1960年代の広告や企業のブランディングに深い影響を与えたのか説明している場面である。たとえば、アマルガメイテッド・ウィジェットという伝統企業のレターヘッドが、風変わりなスクリプト書体と煙突から煙を吐く工場が描かれたデザインから、Helveticaでたった一語WIDGCOと書かれたデザインに変わることが、CIコンサルタントにとってどれほど画期的なことであったかと語っている。「どんなに刺激的でわくわくするようなことだったか、想像できるでしょうか」とビエルトは言う。「砂漠を這いずりまわり、口の中はもうほこりだらけ。そのとき誰かがすっと自分の目の前にキンキンに冷えた蒸留水を差し出す。そんな感じなんです。ただ一言、最高だったに違いありません」

ビエルトは続けて、コカコーラの2つの対照的な広告を見せた。

Helveticaでデザインが一変。
「どんなに刺激的でわくわくするようなことだったか、想像できる？」

Helveticaを使う前と後である。最初の広告は笑顔の家族に手書き文字のキャッチフレーズだ。次の広告はコーラと氷の入った大きなグラスがただひとつあり、コーラは泡立っている。グラスの下には「It's the real thing. Coke.」とHelveticaで書かれた文字。ビエルトの言い方を再現するならば、「本物の味、ピリオド。コーク、ピリオド。文字はHelvetica、ピリオド。質問は？——もちろんない。コーラを飲もう！ ピリオド」という感じだ。

　Helveticaは1957年、バーゼル近郊のミュンヘンシュタインにあったハース活字鋳造所でNeue Haas Groteskという名で誕生した。その形は1898年にできたAkzidenz Groteskを全面的に近代化させたものである。考案者はエドアード・ホフマン、デザインはマックス・ミーディンガーである。1960年にはスイスのラテン語国名であるヘルベティア（Helvetia）にちなんで「Helvetica」に改名された。Helveticaはドイツのステンペル、アメリカのマーゲンターラー・ライノタイプといった大規模な活字鋳造所にライセンスを供与し、1960年代半ばからは海外でも評価が高まりはじめた。特に人気だったのは、ニューヨークのマディソンアベニューにオフィスを構えるデザイン会社の幹部たちにである。当初はライトとミディアムの2ウェイトしかなかったが、やがてイタリックやボールドなどスタイルも増え、今日私たちが知るような、世界を席巻する顔になっていく。

　Helveticaに衰退の兆しはまったく見られない。2010年の春、経営難などの問題を抱えていた衣料品メーカー、アメリカン・アパレルが大がかりなキャンペーンを展開し、売り出したのがユニセックス・ビスコース・セクシュアリ・タンクという商品だった。色はダーク・オーキッドで、価格は24ドル。このチュニック丈のタンクトップのサイズや洗濯表示に使われた書体はもちろん、Helveticaだ。1平方メートルあたりのHelveticaの使用量が地球上のどこよりも多いアメリカン・アパレルは、ひとつの紛れもない真実に気づいてい

た。自分たちの商品を売るのに妙な小細工で心理に訴える必要はない。私たちが生まれたときから慣れ親しんできたヨーロッパの太い書体さえあればよいのだ。

『ヘルベチカ・フォーエバー』を著したノルウェー人デザイナー、ラース・ミュラーは Helvetica を「この街を包み込む香水」と呼んだ。また、1960年代に初めてニューヨーク市地下鉄に Helvetica の導入を提案した（実現したのはそれから20年以上経ってのことだが）マッシモ・ヴィネッリは「I Love You」という言葉を例にとり、「しゃれた雰囲気を出したいなら Helvetica Extra Light、激しく情熱的に表現したい場合は **Extra Bold**」というようにいろいろな表現が可能だ、と Helvetica の汎用性の高さを評価している。Helvetica の魅力は世界にも広がっている。ブリュッセルでは市内の交通機関に採用され、ロンドンのロイヤル・ナショナル・シアターもポスター、プログラムから広告、看板に至るまで全面的に Helvetica で、その広がり方はロンドンで最も存在感を放つエドワード・ジョンストンの地下鉄書体に匹敵するほどである。

ただパリだけは、Helvetica の魅力に（ささやかに）抵抗しているように見えた。街の至るところで目にはするが、地下まではその勢力は広げられなかったようだ。メトロでは一時期、Alphabet Metro から Parisine に変わるまでの間に Helvetica が導入された。だが新旧のウェイトが入り混じった寄せ集めのスタイルであり、また人気も出なかった。書体の統一に特に慣れている都市で明らかになった Helvetica の問題点は、フランス生まれではないということだった。

Helvetica を指して「どこにでもある」と表現するのは、今は車はどこででも見られると言うのと同じぐらい陳腐だ。Helvetica がどこにでもあるようになった理由、それは現代の文字に求められる多くの要素を持ち合わせているからと考える方がより的確である。では、

Helveticaはほかの書体とどこが違うのだろうか。

心理的な観点から見ると、Helveticaはいくつかの役割を果たしている。スイスの伝統である公平性、中立性、新鮮さといったイメージがあり、地域性を感じさせる（この点では、薬物問題を抱えていたチューリヒではなく、アルプスやカウベル、春の草花のイメージのスイスを思い浮かべるとよい）。Helveticaは、その特性から威圧的な印象を与えるものとは一線を画し、誠実さ、信頼感を出すことができる。ビジネスの場面でさえ、気取らない親しみやすさが表現できる。だがHelvetica自体はこうした意図をもってデザインされた訳ではない。すっきりと実用的な文字、重要な情報を最もわかりやすく示すことができる文字を目指していた。つまり、家庭用品を扱うCrate&Barrel社のロゴ（スペーシングはかなり狭い）よりは、インペリアル・ケミカル・インダストリーズ社がつくった教育用の元素周期表のポスター向けだったのである（ここでは完璧にスペーシングされた大文字と小文字のボールドで、palladium［パラジウム］はPd、mercury［水銀］はHgと載っている）。

技術的な面では、Helveticaのデザインは、何らかのひらめきとともに、間違いなく人間の手でデザインされたような姿をしている。スイスのデザインによくあるように、内側の余白がその周りの黒い部分へとしっかり導いてくれるようだ。あるデザイナーはこれを「固定された正しさ」（a locked-in rightness）＊と呼んだ。Helveticaの特徴がよく表れているのが小文字である。aは、やや膨らみのあるしずく型のボウルにテールがつき、b、d、g、m、n、p、q、r、uのテールはかなり短いが、それでもサンセリフ体の中では目を引く存在で

＊マイク・パーカーの言葉。パーカーはアメリカでHelveticaが飛躍的に普及した立役者といえる。1959年、デザインディレクターとしてマーゲンターラー・ライノタイプ社に入った彼は早速、汎用性が高く、ウェイトも豊富な新しい欧文書体を探しはじめた。そして、監督者としてスイス書体のデザインを金属活字向けに修正していく中で「金鉱」を発見した。

ある。c、e、sの先端は水平で、iとjのドットは四角い。大文字では Gの横線と縦線が直角に交わり、Qは短い棒が灰皿にかかるタバコのように円と交差している。Rは右のレッグの先端が少し跳ねている。

　1980年代になると、ライノタイプ社はこれまでバラバラに存在していた金属活字、写植活字（使われていたのはわずかな期間だった）、デジタル活字の Helvetica を Neue Helvetica としてひとつのファミリーにまとめた。Neue Helvetica は、今私たちが目にする確率が最も高いものだが、場合によってはウェイトの種類など、オリジナルの Helvetica と結びつきにくいこともある。Linotype.com では50以上のスタイルから選ぶことができるが、中にはオリジナルの面影をまったく感じさせない *Neue Helvetica Ultra Light Italic*、*Neue Helvetica Condensed Ultra Light Oblique*、Neue Helvetica Bold Outline などもある。

大英博物館のお膝元、ブルームズベリーにあるサイモン・リアマンのオフィスには Helvetica があふれている。リアマンは、マッキャンエリクソンの共同エグゼクティブ・クリエイティブ・ディレクターであり 2006年にこのポストに就いて以来、American Airlines（アメリカン航空）のキャンペーンを手がけてきた。アメリカン航空はロゴを 40年以上も変更していない唯一の航空会社だったが、そのロゴに使われていたのはもちろん Helvetica だ。基本的に American が赤、Airlines が青で表現されている。パンアメリカン航空も一時期 Helvetica を使っていたが、今や Helvetica といえば、そのライバル企業であったアメリカン航空の方が連想されるようになっている。

　リアマンのオフィスの壁の一面には、最近のヒットした広告ポスターが飾られている。ハインツ・サラダクリームには1950年代にルーツをもつ書体が使われているが、そのやや色あせた感じは、当時の終わりなき夏の日々と戦後の緊縮財政を思い起こさせる。その横に

あるハインツ・ビッグスープのロゴは、かみ応え十分のスープを食べて膨らんだかのようだ。こうした文字はオンラインカタログから厳選されたプロ向けの書体だ。しかし、その隣にある広告に使われているのは Helvetica のボールドの大文字だ。幅広のレザーシートの写真の上に置かれた「SOLITARY REFINEMENT」（孤高の優越）、そして、雲ひとつない空が広がる窓と2本のワインの写真の上に載った「THE RED THE WHITE AND THE BLUE」（赤、白そして青）。この2つは新聞広告だが、広告にしては珍しく多い文章量で、摩天楼の形にレイアウトされている。「Ahhh … Blissful solitude」（ああ……至福のひとり時間）という文から始まり、こう続く。「Imagine floating high above the earth cocooned in your own perfect little world…」（天空の上、自分だけの完璧な小さな世界に包まれ、浮かんでいる様子を想像してください……）。人間工学に基づいて設計されたシート、細やかなサービスを提供する客室乗務員、「long stretch」というしゃれ〔長時間という意味と、足が伸ばせるという意味〕——魅惑的な言葉が続いたその下には、ボールド・イタリックの書体で1日のフライト数、就航都市、ウェブサイトのアドレスが載っていた。

　Helvetica は親しみやすさがあるが、やはりハードな旅を商品にする場合は、もともとの実用的な役割が生きてくる。リアマンはこう語る。「考えたのは『最高の英国』を堂々と体現しているブリティッシュ・エアウェイズと、『ロックンロールとロックスターのライフスタイル』のヴァージンに対抗することでした。そこでこのキャンペーンでは、かつて旅とはどのようなものであったのか、いま一度

AmericanAirlines®

Helvetica はロックではないかもしれないが、メッセージ力はある

思い起こさせるようなものにしたのです。1950年代から60年代初めにかけての贅沢感、ちょっとした『Mad Men』〔1960年代のニューヨークの広告業界を描いたテレビドラマ〕のような感じです。当時アメリカン航空はどの航空会社よりもニューヨーカーを運んでいました。気難し屋のニューヨーカーを幸せな気分にさせることができれば、みんなを幸せにすることができます」。やがて Helvetica には効率よく仕事をこなすイメージがついた。「時間通りに到着し、打ち合わせをして取引を成立させるイメージだけでなく、非常にプロフェッショナルな雰囲気を広告に与えることができるのです」

　リアマンはキャビネットから別のポスターを何枚か取り出してきた。実現しなかったキャンペーンのものだ。「これには本当に切ない思い出があるんです」と言って見せたのは、文字自体がメッセージになっているものだった。Aがぐっと伸びてベンチのようになったものや、2つの A を架台テーブルの脚に見立て、出張でも機内で十分に仕事ができることをアピールするものもあった。「アメリカン航空はとても気に入ってくれましたが、この広告がきっかけでロゴがパロディに使われて、結果的に会社の評判を落とすようなことがあってはならないと神経質になっていました」

1957年、まだ Helvetica が Neue Haas Grotesk と呼ばれ、世界にその名を轟かせる前のこと、フランスのデベルニ・エ・ペイニョ活字鋳造所は、期待とともにひとつの革命的な書体を発表した。Univers である。名前の由来を問われた作者であるスイスの書体デザイナー、アドリアン・フルティガーは、当初は Galaxy や Universal という案もあったと答えている。最終的に決まった Univers は、色あせつつあった Futura に代わる新生ヨーロッパの究極のシンボルとして、また「THE BEST TYPEFACE IN THE WORLD」（世界一の書体）であると主張するに、これ以上ない名前だった。Univers は今も素晴ら

しい。古くなることも衰えることもなく、Universで組まれた言葉はすべて「ring of authority」、すなわち威厳のある響きを帯びるようになる。

　1928年、風光明媚なスイス・ベルン州のオーバーラント（高地）地方に生まれたフルティガーは、優れた書体デザインの理論家である。書体には「同じ形の文字を何度も位置を変えて繰り返し使うだけで、思想の世界全体を読みやすくする」力があると唱え、そんな彼の最初の傑作がUniversであった。1957年、デベルニ・エ・ペイニョはマディソンアベニュー・スタイル、つまりアメリカの広告風にスローガン「Univers: a synthesis of Swiss thoroughness, French elegance and British precision in pattern manufacture.」（Univers：スイスの徹底さ、フランスの優雅さ、文字盤製作における英国の精密さの融合）を掲げた。この言葉はまさにこの書体を如実に表している。Univers以前、ほとんどの書体デザイナーは自分たちは文字をつくっていると考えていた。だが写植の時代の到来とともに、文字を組んだときのテクスチャーをつくっているのだと考えるようになったのである。

　Universは長い年月と苦心の末に生まれた。1952年、デベルニ・エ・ペイニョは画期的な自動写植機「ルミタイプ」用の新書体の開発者としてフルティガーを招いた。ルミタイプの仕組みはキーボード入力を2進数に変換してメモリに保存したのち、回転式ディスクの文字を感光紙に印字するというものであった。多くの点でDTPの先駆けともいえるルミタイプは、組版作業を迅速化し、精度も高まったことでデザイナーの選択肢を広げた。ライバル企業の写植機ほどは成功しなかったとはいえ、ルミタイプは素晴らしい書体も世に送り出している。この写植機ではさまざまな書体が交換可能なディスクに搭載されていた。当時弱冠24歳ながらすでにスイスで若手デザイナーとして評価を得ていたフルティガーは、新書体の開発のた

め、列車でフランスへと向かった。

　デベルニ・エ・ペイニョに入社してほどなく、フルティガー
は PRESIDENT や Ondine など、書体をいくつか制作した。
PRESIDENT は先の鋭い、ややゴシック風の大文字のセリフ体
（POINTED SLIGHTLY GOTHIC SERIF）で、Ondine
は先の太いペンで書かれたような、アラビア文字のニュアンスもあ
るスクリプト体（thick-nibbed calligraphic font with Arabic
overtones）である。その後、フルティガーは4年の歳月をかけて
Univers を開発する。Univers は、素晴らしきヨーロッパ・モダニ
ズムの最高の表現とされている特徴、つまり、ローマン体大文字が
ベースのサンセリフ体、なめらかさと調和、大文字と小文字の高さ
の均一性、水平にカットされた曲線の先端を完璧に備えていた（こ
の先端は「ファイナル」と呼ばれ、Helvetica にも同様の特徴があ
る。最もわかりやすいのは C と S である。初期のサンセリフ体では
先端が斜めのものが多かった）。

　Times New Roman を手がけた英国の書体デザイナー、スタン
リー・モリスンは、Univers を「一番ましな」（the least bad）サン
セリフ体と呼んだが、そのほかの者たちは、そのやや冷淡な雰囲気に
不満をもっていた。中には小文字 g の下の曲線の終わりが上のボウ
ルに近すぎると「間違い」を指摘する者もいた。だが、大戦を経て
激動する1950年代の新しいヨーロッパを安全に移動するためには、
Univers はまさにぴったりの書体だったのである。

　ここに1枚の印象的な写真がある。パリの明るく大きな一室で、
フルティガーがカメラに背を向けて丸椅子に座り、大きなボードに
貼られた Univers を見ている。ボードのそばには白衣を着た男性。
フルティガーの指示を待っているようだ。視力検査のようでもある
が、この「患者」はリラックスしているのか、A と B の文字には目
をやらず、文字の内部や文字と文字との間の空白、M や S、V との

丸椅子に座り、Universをチェックするフルティガー

組み合わさり具合に目をやっている。

この写真は、書体デザインが主に目と手を使って行うものから、科学的な根拠を伴うものへと変化したことを物語っている。妙技や美しさはもはやポイントではなくなった。今や視認性や識別性を正確に把握するための測定表が存在するようになった。アルファベットを決めるのは、白衣を着てクリップボードをもった者たちである。グーテンベルクやカスロン、バスカービルの時代ははるか遠い昔のこととなった。

科学的に有効であるとわかると、フルティガーは Univers で「monde」（世界）と組んでみた。この単語の選択から、Univers に対して大望を抱いていたようにも感じられる。Univers は看板や使用説明書、広告に使用され、書体ファミリーは Extra Light Condensed から **Extra Black Extended** まで、21 ものバリエーションで構成された。最初はルミタイプ用の写植活字として誕生した Univers だが、その後、モノタイプ自動鋳植機用の活字に、さらには手組み

用の金属活字にもなった（このときは3万5000個もの父型が彫刻された）。

　Univers はそれから半世紀にわたってヨーロッパ全土に普及した。特にロンドンではウェストミンスター市が **UNIVERS BOLD CONDENSED** を街路標識に採用し、ミュンヘンでは1972年のオリンピックの公式書体となった。パリではフランス由来の書体であることから当然、メトロの新書体にも採用された。この時の選択が、後のモントリオール地下鉄やサンフランシスコ・ベイエリア高速鉄道での採用へとつながっていく。

　Univers は今も広く使われている。ランドマクナリーや英国陸地測量部の地図、ゼネラル・エレクトリック社にドイツ銀行、そしてアップル社のキーボード（2007年には VAG Rounded に変更）と、その明瞭さで長い間重宝されてきた。だが、読みやすさとコントラストの点で Helvetica よりも優れていると多くから評価されている

Zeitplan
Calendrier
Schedule

26.8.–10.9.1972

	Sa Sa Sa 26.	So Di Su 27.	Mo Lu Mo 28.	Di Ma Tu 29.	Mi Me We 30.	Do Je Th 31.	Fr Ve Fr 1.	Sa Sa Sa 2.	So Di Su 3.	Mo Lu Mo 4.	Di Ma Tu 5.	Mi Me We 6.	Do Je Th 7.	Fr Ve Fr 8.	Sa Sa Sa 9.	So Di Su 10.
Leichtathletik Athlétisme Track and Field						●	●	●	●	●		●	●	●	●	
Rudern Aviron Rowing		●		●		●	●	●								
Basketball Basketball Basketball		●	●	●			●	●		●	●	●	●			
Boxen Boxe Boxing		●	●	●	●	●	●	●	●	●	●				●	
Kanu Canoe Canoeing			●	●					●	●	●	●				
Radfahren Cyclisme Cycling			●		●	●	●	●	●		●					
Fechten Escrime Fencing			●	●	●	●	●	●	●		●	●	●			

1972年ミュンヘン・オリンピックの競技日程

にもかかわらず、Univers は Helvetica のように永続的な名声やスーパースターの地位を得るには至らず、T シャツやドキュメンタリー映画の題材にもなっていない。

　フルティガー自身は、Univers の（相対的な）衰退は、その制作方法に原因があるとしている。Univers は出発点である金属活字では最高の結果を得たが、写真植字、レーザー写植といった現代の組版用にデザインし直されたものは、オリジナルを忠実に反映したものとはいえなかった。だが、衰退の理由はそれ以外にもある。人々の嗜好に見られる雪だるま現象である。Helvetica は頂点を極め、その勢いは今も衰える気配はない。後にも先にもこのような書体は Helvetica だけである。行く先々に必ずある。それが Helvetica なのだ。

Frutiger

Mention your admiration of Univers – or even Helvetica – to a font enthusiast and they are quite likely to respond by talking about Frutiger. Frutiger is the typeface that many typographers believe is the finest ever made for signs and directions. And the reason Frutiger is better than Adrian Frutiger's previous exceptional sans serif, Univers? Because Univers, although a milestone in font design, can be a little rigid and strict: a Univers lower-case e, for example, is almost a circle with a cut in it, both precise and scary. Whereas Frutiger is perfect.

書体マニアに Univers（Helvetica でもよい）が好きだと話してみよう。彼らはかなりの確率で Frutiger の話をしてくるはずだ。Frutiger は案内看板・標識用の書体として史上最高だと、多くのタイポグラファは言う。Frutiger が、同じ作者であるアドリアン・フルティガーの傑作、Univers よりもさらに素晴らしいのはなぜか。それは、Univers には書体デザインの金字塔ながら、厳格さ、堅苦しさがやや感じられることにある。たとえば小文字の e は、切り込みの入った円といった感じで、精密だが怖さも感じる。それに対して Frutiger は非の打ち所がない、完璧な姿をしている。

　フルティガーが Univers をデザインしたとき、彼はまだ 28 歳だったが、すでにその書体には知的試みの片りんが見えていた。Frutiger を制作する頃には 50 代に入り、世界での自分の立ち位置に自信をもち、デザインに

ロワシー空港：「フルティガーランド」発祥の地

も余裕が感じられる。Frutigerは、数値に基づく論理を考えていない、目を楽しませることだけを目的としたディテールが取り入れられていて、より人間味のある形になった。情報表示を主な目的とする書体にしては珍しく、温かみや親しみやすさがある。

　Frutigerは1970年代初頭にフランスのロワシー空港（開業時にパリ=シャルル・ド・ゴール空港に改名）のためにデザインされた書体である。デザインの条件は、黄色地の電照ボードや看板に明瞭・コンパクトに表示されること。フルティガーは制作に取りかかると、まず黒い紙を使って文字を切り抜き、Départs と Departures の2つの単語を組んでみた。特に注意したのは、単語が斜めからでも読みやすいことと、使用サイズの想定だった。10センチの高さの文字は20メートル離れた距離からでも無理なく読めなければならない。Frutigerの矢印は勢いがあって角張り、ほぼ正方形に近かった。フルティガーは、空港建設プロジェクト全体を「到着・出発マシン」を製造するプロジェクトと捉えていた。

フルティガーは、書体デザインでは美しさを重視したが、それ以外に最も大切にしていることがあった。「昼食のときに使ったスプーンの形をありありと思い出せるようなら、そのスプーンの形は悪かったということです」──1990年、フルティガーは書体カンファレンスの場で自身の書体ファンたちにこう話している。「スプーンも文字も道具です。スプーンはボウルから食べ物を取り出すため、文字はページから情報を取り出すためにあるのです。デザインがよい文字は、読み手を心地よくさせます。ありふれていながら、美しさもある文字だからです」

　HelveticaやUniversのように、Frutigerも危ういほどに避けがたい書体になりつつある。特に大学のような大規模な施設では情報表示のスタンダード書体となっている。Frutigerはその後ウェイトが増え、イタリックも加わり、大きな書体ファミリーに発展した。ほかにも、セリフのついたFrutiger SerifやFrutiger Stonesのファミリーもつくられている。Frutiger Stonesは不規則な小石のような図形の中に太くて遊び心のある文字が入り、まるでポップキャンディーにでもなることを望んでいるようだ。さらにFrutigerは、スポーツ解説者の助っ人になっていることも忘れてはならない。

　いかり肩のアメリカンフットボールの選手たちがフィールドへと駆け出していく。ユニフォームの背中にはCollegiateやVarsityで組んだ文字。どちらの書体も選手のいかつい体格に見合うかのように太めで長方形である。一方、ヨーロッパに目を転じてみると、サッカーのナショナルチーム

Antique Oive、Univers、ITC Bauhaus──悪くない布陣だ

のユニフォームにその国で生まれた書体が使われることはまずない。ドイツチームは **𝕱𝖗𝖆𝖐𝖙𝖚𝖗** や Futura ではなく **Serpentine**（アメリカ）が一般的。フランスチームは Pᴇɪɢɴᴏᴛ と同じくらい Optima（ドイツ）がお気に入り。ポルトガルとブラジルのチームは Univers（スイス）に近い書体でゴールを決め、アルゼンチンは **ITC Bauhaus**（アメリカだが元はドイツ）をマークした。イングランドは Gill Sans（イギリス）だったが、近年では **Antique Olive**（フランス）に近い書体に落ち着いた。次は Comic Sans を試すのはどうだろう。

　こうした書体の採用を決めるのは、チームの司令塔ではなく、ユニフォームを製作するアディダスやナイキ、アンブロといったメーカーであることが多い。彼らは有名書体を購入し、それをカスタマイズする。2010 年に南アフリカで開催された FIFA ワールドカップでは、優勝したスペインチームが着ていたユニフォームはアディダス製で、書体はヨマール・アウグストがデザインした Unity だった。だが国内リーグに関しては、東スタンド上段の奥からでも名前を読みやすい **Arial Black** や Frutiger を使うチームが増えてきている。

　同じような均一化は、ヨーロッパ内の旅にも広がってきた。Frutiger は World Airport（世界の空港）という書体名で呼ばれてもよいくらい普及している。2000年、ヒースロー空港に到着すると、入国審査のサインは非常にイギリスらしい、大きなセリフのついた **Bembo** のカスタマイズ版だった。もうそれだけでイギリスに着いたことを十分実感できた。だが今は、ヒースロー空港に降り立てば、そこに広がるのは Frutigerland（フルティガーランド）、または少し手を加えた Frutiger のカスタマイズ版の世界である。アメリカは今のところ Frutiger の魅力に屈することなく、Helvetica にしがみついているが、ヨーロッパではもうほとんどの国に Frutiger が浸透している。

　だが、標準規格があることには利点もある。特にロストバゲージを取り戻すときには。

Road
Akzidenz

事故なき道路に Akzidenz

スイスで Helvetica と Univers が誕生した頃、イギリスでもジョック・キネアーとマーガレット・カルバートという2人のグラフィックデザイナーが革命を起こそうとしていた。イギリス、アイルランド、スペイン、ポルトガル、デンマーク、そしてアイスランドと、ヨーロッパを車で移動することがあれば、この2人の仕事はよく目にするはずだ。こうした国々の、ほぼすべての高速道路標識に彼らの書体、**Transport** が使われているからである。ヨーロッパだけではない。遠く離れた中国、エジプト、ドバイなどでも、Transport は標識の英語用書体に採用されている。そして、キネアーとカルバートにはもうひとつ重要な功績がある。それは、高速走行時には大文字よりも小文字のほうがはるかに読みやすいということを立証したことだ。

カルバートは1936年に南アフリカのダーバンで生まれた。イギリスに10代で移り住んだ頃の思い出のひとつが、1951年、未来を象徴する博覧会「フェスティバル・オブ・ブリテン」を見にロンドンのサウスバンクに連れて行ってもらったことである。現在、彼女はロンドン北部、イズリントン地区にあるタウンハウスに暮らしている。ここは静かでいい場所だ。ただ難点は、訪れる者たちが道路を横切る子どもや道路工事だけでなく、時には牛にも気をつけなくてはいけないというところだ。彼女の家の玄関や居間には三角形の交通標識があちらこちらに置かれている。少女が少年の手を取っているピクトグラム——これはカルバート自身の子ども時代がモチーフになっている。道路工事中を示す土を掘る男性のピクトグラム（傘を開こうと必死になっている、という見方もある）——これもカルバートの仕事だ。カルバートは、オリジナルの標識と現在のデジタ

マーガレット・カルバート。自宅にて、デザインした道路標識とともに

ル版との子どもの描き方の違いを私に見せながら、「今の担当者が
すっかり変な風にしてしまって」と言う。

　カルバートがこの仕事と出合ったのはまったくの偶然である。チェ
ルシー美術学校に通っていた彼女は、絵画かイラストレーションかど
ちらの道に進むか迷っていた。そんなとき、ひとりの客員講師が彼
女の熱心さ、勤勉さに目を留めた。有名なイギリスのグラフィック
デザイナーで、自身のデザイン事務所を立ち上げたばかりのジョッ
ク・キネアーである。カルバートは授業でのキネアーの課題、中で
も遊園地バタシー・ファン・フェアの宣伝用パンフレットをつくる
という課題が特に好きだった。1951年、戦後復興を目的に開催され
たフェスティバル・オブ・ブリテンの一環として、優雅な公園、バ
タシー・プレジャー・ガーデンズが誕生した。その一角にあったの
がこの遊園地である。どこか安っぽい雰囲気があったが、木製ロー
ラーコースターのビッグ・ディッパーや、ホイール・オブ・デスと
いったアトラクションのほか、回転するキャンバスに絵を描くスピ
ン・ペインティングを体験できる場所もあった。開園してから施設
はいくらか変わったものの、思い切り楽しめる場所として人気は健
在であった（少なくとも1970年代にビッグ・ディッパーで子どもの
死亡事故が起きるまでは）。その主な売りは速さと大きさだった。そ
して、若い芸術家にとっては創造性を表現できる場所でもあった。

　学生時代のカルバートの仕事に感銘を受けたキネアーは、1957
年、似たようなテーマだが、よりスケールの大きいプロジェクトで
ある、ガトウィック新空港のサインシステムの設計を手伝ってほし
いとカルバートに頼んだ。キネアーは、この分野ではフェスティバ
ル・オブ・ブリテンのパビリオンやウェンブリーで展示スタンドの
設計をするなど経験があった。だが、このプロジェクトへの参加は
自ら応募したわけではない。通勤途中のバス停で、ガトウィック新
空港の建築家のひとりであったデイビッド・オールフォードと話し

たことがきっかけである。それにしても、「Departures」（出発）というサインをデザインするのは、一体どれだけ大変な作業なのだろうか。

最初の企画書で、キネアーはうまくいきそうな書体をいくつか挙げた。その中には Gill Sans も含まれていた。しかし、どれも理想には届かなかったため、エドワード・ジョンストンのロンドン地下鉄書体から大きなヒントを得て、一から書きはじめることにした。カルバートは、こうして出来上がった書体について、Johnston と Monotype Grotesque 216 との「やや洗練さに欠けるものの、非常に明快な」ハイブリッドだったと振り返った。

　ガトウィック空港は無事に開港した。サインとしての理想通り、緑地に白抜き文字のデザインを気に留める者はほとんどいなかった。だがひとり、注目した人物がいた。船舶会社 P&O オリエント会長のコリン・アンダーソンである。彼は自社のクルーズ船の乗客の荷物につけるラベルのデザインをキネアーに依頼した。カルバートは言う。「サインが注目されると、自分自身も注目されるようになります。仕事は雪だるま式に増えていきました。荷物ラベルは読み書きができないポーターのために特別にデザインしたもので、色と形で荷物を簡単に見分けることができます」

　しかし、キネアーとカルバートの名が知れ渡ったのは、アンダーソンから来た次の依頼だった。1957年、アンダーソンは高速道路標識に関する諮問委員会の委員長に就任した。当時は第1段階として、M1と呼ばれることになるロンドン・ヨークシャー間の高速道路の建設が行われていた。高速道路ではさまざまな新しい情報を素早く見せる必要があった。そこでアンダーソン率いる委員会は、キネアーをデザインコンサルタントに任命した。

　キネアーとカルバートは、ここでちょっとした要請を受けること

になる。アンダーソンは1958年6月、彼らに宛てた手紙の中でこう書いている。「私はあなた方がまったく『新しい』文字を生み出そうとするのではないかと心配しています。これまで委員会では書体を決める際、ドイツの文字の線の太さと見た目を基準にしてきました」

カルバートはそのときを振り返って「私たちはこの要請を無視することにしたんです」と言った。手紙にあった「ドイツの文字」とは、当時のドイツ工業標準化委員会〔現・ドイツ規格協会〕が定めたDIN（Deutsche Industrie-Norm）書体のことで、アウトバーンや旧西ドイツの車のナンバープレートに使用されている最もシンプルな文字である。1920年代に開発され、読みやすさを考慮して線の太さが均一になっている。技術者たちはDINについて、芸術性を追求せず、あくまでも目的地までの道のりを淡々と、だが着実に示してくれるところが気に入っていた。しかし、キネアーとカルバートは、イギリスの落ち着いた穏やかな風景の中に置くにはDINは武骨すぎると考えていた。

そこで2人は別の可能性を探ることにした。注目したのはもうひとつのドイツの書体、19世紀末に誕生した初期のサンセリフ体Akzidenz Groteskである。現代のあるデザイナーは「親しみやすさと強さが共存している」と表現したが、これこそまさにサイン書体に求められる資質なのかもしれない。つまり、明快で遠くからでもよく見える

Grotesk

Akzidenz Grotesk：親しみやすさと強さが共存

文字、細身で均一、単調であまり想像力をかき立てない文字である。

　イギリスやアメリカでは、Akzidenz Grotesk は Standard と呼ばれていた。個性を抑えたこの書体にふさわしい名前である。Helvetica に重要なインスピレーションを与えた Akzidenz Grotesk だが、20世紀前半は主に商品カタログや価格表に使われていた。デザイナーがはっきりわからない有名書体のひとつで、ベルトルド活字鋳造所の複数の人間が開発に関わったようである。その後、1950年代になってギュンター・ゲルハルト・ランゲが改刻と拡張を行っている。

　キネアーとカルバートが開発した書体はすぐに Transport と名づけられた。世界中のドライバーをうまく導いてくれそうなこの文字の特徴は、小文字 l の先端のカーブ（Johnston を参考にしている）と、a、c、e、f、g、j、s、t、y の斜めの先端である。字形は、特にドライバーが地名を素早く読み取ることができるよう考えられている。そして2人はあるひとつの単純な真実に行き着く。言葉は大文字と小文字の組み合わせの方が認識しやすく、早く読むことができるということである。これは識別性の問題だけではない。私たちは内容を理解するときに単語の中の文字をすべて見ることはまずない。本と同じように、流れがスムーズな文字の方がさっと読むことができる。だが、文字の設計自体は戦いのまだ半分にすぎない。標識にいかに適切に使用していくか、それもまた同じくらいに重要な課題だった。

　キネアーとカルバートはイギリス運輸省の機関である道路研究所のメンバーや運輸省の担当者らに幾度となくプレゼンテーションを行った。そしてヘッドライトやハレーションの影響、光の拡散効果（黒地に白い文字を表示する場合は、白地に黒い文字のときよりも線をわずかに細くする必要がある）などについて話した。話し合いの結果、標識は600フィート（約180メートル）離れた場所からでも情報を読めるようにすることで意見が一致した。色についても議論が

交わされた。カルバートは、イギリス・デザインの第一人者とされる建築家、ヒュー・カッソン卿のもとを訪ねたときのことを覚えている。カッソンは、標識は「昔のディナージャケットのように黒く」すべきと語った。だが、キネアーとカルバートはアメリカの州間高速道路の標識にヒントを得て、青地に白抜き文字にすることを決めた。

　天気がよいときには、2人はナイツブリッジのオフィスを出て、外の中庭やハイドパークにある木の幹に試作の標識を設置し、少しずつ距離を開けていきながら可読距離を調べた。そして、最初の開通道路となるプレストン・バイパスでテストをしたところ、伐採途中の木々や新しいレストランチェーン「リトルシェフ」の店舗とともに、すぐに景観の一部に収まった。1959年に高速道路M1の最初の区間が開通してから間もなく、この青く大きな案内標識の効果は実証された。振り返って内容を見直す者が誰もいなかったのである。

　そして、すぐに次の大きな課題が与えられた。今度は運輸省の別の有力委員会が担当していた一般道の標識と文字の整備である。これは長年試みてはうまくいかなかったプロジェクトだった。最後に成功したのは、おそらく軟らかい石柱に当時のロンドンの名「ロンディニウム」と刻んだ古代ローマ人だろう。

1961年7月、タイポグラファのハーバート・スペンサーは、ロンドンのハイドパークにあるマーブル・アーチから、当時はロンドン空港と呼ばれていたヒースロー空港まで20マイル（約32キロ）の旅をした。スペンサーはカメラで旅の様子を記録し、その詳細を自身が編集する雑誌『タイポグラフィカ』に掲載している。デザインの統一感と完璧な書体選びに感心することはまったく期待していなかったが、驚いたのが目の当たりにした標識の混乱ぶりである。スペンサー曰く「散文の集中砲撃」で、運転手は小説のような大量の文章にさらされる。目に入ってくる標識は「禁止、義務、指示、説明、

警告……と、本来、統制と抑制を与えることが適切であり、危険を減らすことになる分野で、文章表現と視覚表現の独創性が著しく発揮されている」と記している。

　後にロイヤル・カレッジ・オブ・アートでマーガレット・カルバートの同僚となるスペンサーは、モダニティの擁護者であり、ヤン・チヒョルトがミュンヘンで提唱したアシンメトリック・タイポグラフィ（非対称の組版）やバウハウスが試みたサンセリフ体の淀みのなさ、明快さを称賛していた。ロンドンの道路標識に対する彼の強い嫌悪感は、「ガーディアン」紙や書評紙「タイムズ文芸付録」での批評を引き起こし、それが使い勝手のよい道路標識システムの構築を使命とするウォーボーイズ委員会の目にも留まったことだろう。キネアーは明らかにこの仕事の適任者だったが、彼の提案──Transport書体を再び使い、幹線のAルートでは緑地に白い文字と黄色の数字、一般道のBルートでは白地に黒い文字とし、タイルを並べていくように構成する方式に基づき厳格なルールのもとで設計する──に対しては、異論がまったくないわけではなかった。

　もうひとりのデザイナー、デイビッド・キンダーズリーは、キネアーとカルバートが自分の専門領域に無理やり入り込んできたと考えていた。キンダーズリーは長年、文字とそのスペーシングを探究してきた人物である。シェル石油の映画班が製作したドキュメンタリーの題字も手がけてきた。彼は国内の道路標識用に、すべて大文字ながらもスペースを取らない、より伝統的なセリフ書体、MOT Serifをつくっていた。だが時代は変化する。キンダーズリーのセリフ書体は、近郊のダチェットやウィンザーに行くには心強い味方だったが、道路研究機関の科学的な厳密さにはとても耐えられそうになかった。

　キネアーとカルバートの仕事での重要なポイントは、タイル方式のもとで、単語の形を損なわないよう、慎重にスペーシングを行う

見え方の比較：大文字だけのキンダーズリー案（上）と、採用されたキネアー・カルバートによる大文字・小文字のサンセリフ体を使ったデザインの初期案

ことだった。高速道路の標識と同様、システム全体がドライバーの視点で設計されている。「大事なことは、ドライバーが状況に応じた対応ができる時間を確保することです」とカルバートは言う。「単語のひと文字ひと文字を読ませるのではなく、単語全体を認識させるのです。ジョック〔キネアー〕は、それをスーラの点描画のようなものだと言っていました。私はいつもアムステルダムのレンブラントの肖像画に例えていました。近くで見ると意味をなさなくても、適切な位置まで下がると全体がまとまって見えてきます」。キネアーとカルバートのシステムは、言葉、数字、方向、ピクトグラムの普遍的な組み合わせでもあり、キンダーズリーの美しく練り上げられた文字理論よりも、GPSカーナビの表示に近い形になっていた。

　キンダーズリー対キネアー・カルバートの理論の衝突は、キンダーズリーが「タイムズ」紙へ怒りの投書を送ったことで公然のものとなった。次第に、キンダーズリーが文字の新奇さに対してだけでなく、この2人の新参者に立場を追いやられつつあることにも抵抗しているように見えてきた。まさに旧世界と新世界との戦い、セリフとサンセリフとの戦いであった。キンダーズリーはカリグラファであり、優れた石工であり、エリック・ギルの弟子でもあり、工房作業の美徳を信じていた。伝統的な文字の形を好み、その彼の技巧が最も生かされているのが、ケンブリッジ近郊のアメリカ軍人墓地にある石彫である。キンダーズリーが必ずしも好きでなかったのは、キネアーとカルバートが目指していた、明快な効率性を追求するスイススタイルであった。この両者の対立を解決する方法はただひとつ、決闘だ。

　その場所に選ばれたのは、オックスフォードシャー州にあるベンソン空軍基地。カルバートはその時のことをこう振り返る。「何人かのパイロットを台の上の椅子に座らせて、古いフォード・アングリアのルーフに2つの目的地が書かれたテスト用の標識を固定して走

走行車に取りつけた標識の読みやすさを測るテスト

らせます。パイロットたちはこちらに走ってくる車についている標識のどちらが先に見えたか、つまり読めたかを答えるのです」。結果はキンダーズリーの文字の方がわずかに読みやすいと出た（カルバートは「3パーセント! 本当にわずかの差でした」と言った）。だが審美的観点からは、委員会にとってどちらの書体を選ぶかに迷いはなかった。

Transport を開発した後、カルバートはイギリスの国民保健サービス（NHS）の病院向けに Helvetica をベースにした書体を制作し、後にこれをもとに当時のイギリス国鉄用に Rail Alphabet を、さらに英国空港運営公団（BAA）のすべての空港向けに書体を制作した。ジョック・キネアーは1994年に、デイビッド・キンダーズリーはその翌年にこの世を去った。今、マーガレット・カルバートは粗雑な

標識が氾濫している現状を嘆きながらも、標識に対する自らの貢献が認められてきていることを喜んでいる。彼女は言う。「この展開は自分でも不思議です。これまですべてジョックの功績とされてきたものが、今や私になっているんですから。私が世界の道しるべをつくったなんて言う人まで出てきて。もちろん、それはばかげた話です」

彼女の名前が生き続けるのにはもうひとつ理由がある。1970年代、キネアーとカルバートはフランスに新しくできたサン゠カンタン゠アン゠イヴリーヌの都市デザインコンペで優勝し、グラフィックとコミュニケーションデザインのすべてを担当することになった。カルバートは、この頃には Gill Sans や Helvetica といったサンセリフ書体に飽きてフランスらしさを感じさせるものが欲しくなり、セリフ書体の試作を始めている。

彼女が考えたデザインは、19世紀初頭の「エジプシャン」といわれるスラブセリフ書体に少し似ていて、頑丈ながらも生き生きとした表情をもっていたが、フランス人には「イギリス的すぎる」と却下されてしまった。すると、この書体に新たな用途が見つかることになる。イギリス北東部を走るタイン・アンド・ウィア・メトロのサイン計画だ。このニューカッスル建築史の記念碑的な存在のメトロにカルバートのスラブセリフはぴったりのように思われた。その後、デジタルフォントとしてモノタイプ社から販売されることになったとき、Metro という名はすでにほかのフォントに使われていたので、彼女の名にちなんで Calvert とした。現在、サウス・ケンジントンのロイヤル・カレッジ・オブ・アートの入り口には、Calvert で組まれたステンレス製の校名が光り輝いている。50年以上前、キネアーとカルバートが道路標識のテストを行っていたのは、ここからそう遠くない場所であった。

11

DIY

私たちは生まれながらにして書体デザイナーのようなものだ。最も
自由奔放な時代であろう、よちよち歩きの頃からいたずら書きを始
め、やがてお手本に従って点線の上下にペンを動かし、うまくかける
と褒められるようになる。20世紀のイギリスでは、子どもたちとそ
の教師にとっての古典的なお手本は、マリオン・リチャードソンと
トム・ゴーディだった。ゴーディは「レディーバード・ブックス・
シリーズ」から出ている習字帳『Ladybird Book of Handwriting』
の著者としても知られている。「字を書くときは無理のない姿勢で座
りましょう」──ゴーディはこう説明してくれる。「足は床につけ、
机は少し傾けます。……鉛筆は先端から4センチあたりに人差し指
を置き、紙に対して45度の角度でもちます」。「ブラックプリンスの

鉛筆またはプラティグナムの万年筆（ペン先はミディアム）」をもっている子どもには、よいアドバイスばかりだ。

　ゴーディは習字教育に対する功績が認められ、1959年には大英帝国五等勲爵士（MBE）を授与されている。まだ美しい手書き文字の最大の敵がコンピューターではなく、ボールペンであった1970年代には習字に関する数々の著作を出版し、世界的な人気を得た。ボールペンの使用には断固反対と彼は本の中で言っている。ゴーディの教えはごくわずかの修正のみで今の時代にしっかりと受け継がれている。子どもたちに文字の書き方を教えるにあたって、ゴーディはまず文字を書くという考えから離れさせ、直線やギザギザの線、円の描き方を教える。次に、左から右へ移動する時計回りの文字（m、n、h、k、b、p、r）、右から左へ移動する反時計回りの文字（ほかのすべての文字）を練習する。文字を組み合わせて書く練習をするときによいのが自分のファーストネーム（George、Hugh、Ian、James、

文字の書き方の基本を見せるトム・ゴーディ

Kate など）である。そして、文字同士をつなぎ合わせ、tea、toe、rope、ride といった単語を書くことで、t の下と r の上にある曲線の役割がはっきりわかってくる。こうした練習を経て、最も重要な練習である、2 つの同じ文字の間に n を挟んで書く（ana、bnb、cnc、dnd など）ことをする。ゴーディは最後にまとめとして、ゆるやかなイタリック体で次のような一節を書かせる。

One, two, three, four, five
Once I caught a fish alive

1、2、3、4、5
あるとき魚を釣り上げた
〔子どもの数え歌「Once I Caught a Fish Alive」の一節〕

　ここまで練習をし、すべて習得したら、ようやく誕生日プレゼントにジョン・ブル・プリンティング・アウトフィット（John Bull Printing Outfit）をもらえるのだ。
　ジョン・ブル・プリンティング・アウトフィットは、1930 年代の発売から 40 年間にわたって親しまれた、子ども向けの活版印刷キットである。中身はピンセット、ゴム製の活字、活字をセットする木製またはプラスチック製の枠、スタンプ台と紙である。出来上がるのは 15 世紀のグーテンベルク聖書のやや薄汚れたミニチュア版という感じである。中の活字は、カーペットの中に紛れ込んで行方不明になってしまうまで繰り返し使われた。種類はコンパクトで番号のついていないオリジナルから No. 155 まであり、番号が大きいものには絵が描かれたゴム製のスタンプもついていた（番号はランダムにつけられていたようだ。No. 11 は存在しなかったし、大きな番号は必ずしも箱の大きさや中身の充実さを示すものではなかった）。
　No. 4 の説明書にはイギリス初の印刷者、キャクストンになるため

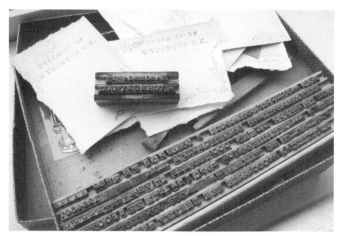

慎重に、平らにもって……
1950年代に発売された、ジョン・ブル・プリンティング・アウトフィットの木活字版

　の方法が書かれている。といっても中身は簡単だった。「ゴム活字を
ゆっくり取り出します。活字を枠にはめます。単語や文章を組んだ
ら、活字の表面が平らになっていることを確認します。印刷するとき
きは、活字をスタンプ台に慎重につけてください。……台の表面が
乾いたら、水で少し湿らせてください」。この当時イギリスに、この
やり方がわからなかった子どもがいただろうか。そして、初めて印
刷する言葉に自分の名前を選ばなかった子どもがいただろうか。
　ジョン・ブル・プリンティング・アウトフィットは、ジョン・ブ
ルという名前のみならず、中身も素晴らしいイギリス製品だった。
かっぷくがよく、頼りになる赤ら顔のジョン・ブル——典型的なイ
ギリス人像を表現したこのキャラクターは、その昔は禁欲と抵抗の
象徴だった。ジョン・ブルは、丸々としたポークソーセージのパッ
クに描かれなかったとしても〔ブル［bull］には雄牛という意味もある〕、
泡立つトビージャグ〔人物の上半身や腰掛けた姿を模した陶器製ジャグ〕に

はその姿があった。半ズボンをはき、脇には撫でようものなら吠えてきそうな犬を従え、イギリスという国家を支えていた。ジョン・ブル・プリンティング・アウトフィットは玩具産業とゴム産業の双方に恩恵を与えたという点で、戦間期の製品としては完璧だった。クインク・インク〔パーカーが開発した速乾性のインク〕の製造業者にもよい影響があったし、親たちからも教育玩具として喜ばれた。子どもたちにとっても、悪い言葉や秘密のメッセージを何度も何度も組むことができるのは魅力的だった。当時はみんな何かをつくっていたし、1960年代の自尊心をもった中流階級の家庭では、スピログラフ定規とともに繰り返し発揮できる創造性のシンボルであった。

　ジョン・ブル・プリンティング・アウトフィットには、その名前を聞いただけで大の大人をeBayへと駆り立てる力がある。中にはいささか極端な例まである。アーティストのジョン・ジレットは2004年、バークシャー州のブラックネル・ギャラリーで「ジョン・ブル戦争と平和」と題したビデオを上映した。その中で彼はジョン・ブル・プリンティング・アウトフィットを使って、トルストイの『戦争と平和』の一節をひたすらピンセットで活字を拾い、組み、印刷している。本をまるごと印刷したわけではないが、ジレットは芸術がいかに時間をかけてつくられるものであるかを伝えている。その数年後には、BBCでグーテンベルクをテーマにした非常に興味をそそるテレビ番組が放送され、その冒頭では案内役の俳優スティーブン・フライが、プリンティング・アウトフィット No. 30 で印刷の実演をしている。

　ジョン・ブルのキットは単語のつづり方を教えてくれるわけでも、書体について詳しく教えてくれるわけでもなかった。大切にされたのは文字の扱い方と鑑賞の仕方であり、後の人生に役立つようなことを実践的に私たちに教えてくれた。

もうひとつ、楽しさは少ないながら、より実用的な道具としてあったのが、アメリカ・ダイモ社のラベルメーカーである。自分の持ち物が盗まれないよう、パリパリしたプラスチックテープに自分の名前を打ち込み、持ち物に貼っておく。作業には時間と、そしていくらかの力が必要だった。ラベルメーカーに裏がシール状のテープを通し、文字盤の文字を選んでレバーを握り、白い文字を打ち出す。ねじったり、押したり、カットしたりすると、数分後

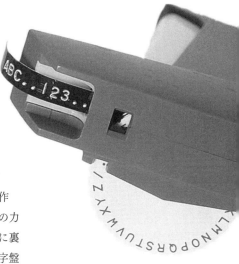

ダイモ──画期的な発明品。
ときおり動かなくなってしまうが…

には1、2単語が出来上がり、それを本やファイル、LPジャケットに貼るのだ。貼った後は2つの問題が出てくる可能性があった。ひとつはラベルが剥がれて二度とつかなくなってしまうか、逆に粘着力が強すぎて、持ち物に永遠に傷が残ってしまうかである。

　ダイモ社は1958年、カリフォルニア州で創業した。今の製品には小さいモーターがつき、粘着ステッカーも内蔵されている。初期のダイモで使われていた書体は1種類（DYMO ROMAN）だったが、さまざまな色のテープリールでバラエティを出していた。

やがて個人印刷の世界は、レトラセットの登場で一変する。レトラセットは単なるパーティー招待状用のツールでも子ども向けのおもちゃでもなく、世界のグラフィックデザイン界で重要な製品だった。印刷業界以外の誰もが机の上で好きな書体を選べるようになっ

たのも初めてのことである。Compacta、Pump、Premier Shaded、Octopus Shaded、Stack、Optex、Frankfurter、InterCity、Nice One Cyril──その豊富なラインアップは、プロの世界に表現の幅をもたらした。まだ「デスクトップパブリッシング」という言い方は存在していなかったが、レトラセットはその最初の波だった。1970年代後半から1980年代前半にかけて、パンク・ファンジン（ファン雑誌）や学生誌にはレトラセットを使った見出しが踊った。それは10年後にコンピューター時代のDTPがもたらす大いなる自由を予見するものだった。

　レトラセット社は1959年にロンドンで創業した。1961年までには創業者のダイ・デイビーズが活版印刷や写植の制約から「文字を解放する」方法を生み出している。雑誌やポスターのデザイナーだけでなく、エンジニア、教師、情報管理者も、それまでのように書体リストと一部分が空白のままの紙を携えて印刷所に行き、空白部分に見出しをつけてもらう必要はなくなった。突如として自らが組版工となり、一晩中、小文字のeを使い切るまでシートをこすり続けるようになったのである。

　レトラセット社のインスタントレタリングは、乾式転写法を用いて、文字を好きな場所に転写する。プラスチックフィルムに印刷されている接着剤つきの文字を転写したい部分に当て、フィルムの上からこするのである。しわができないよう全体が均されるまでこする。この動作を繰り返し、（ほぼ）まっすぐ文字が並んだ単語をつくるのである。忍耐力があればこれをマスターすることができ、満足のいく結果も得られる。インスタントレタリングは従来の組版業界からは嫌われていた。組版工たちも最初は笑いものにしていたが、やがて逃れられない脅威と捉えるようになる（レトラセットは人々が製品に飢えているこの市場を支配してはいたが、こすって転写というやり方自体は以前から存在していた。最初に販売されたのはフ

完璧な技──レトラセットのプロによる作業

ランスで、デベルニ・エ・ペイニョ活字鋳造所から出たタイポフェイン転写シートである。同社の有名活字が粘着性のフィルムに印刷されていたが、この製品は文字をこする前にひとつひとつ切り取らなければならず、文字の端が見えてしまうこともよくあった。このやり方を簡素化したのがレトラセットである。そしてレトラセットにはもうひとつ、大きな武器があった。強力なマーケティングである）。

　年月を経た今、レトラセットがいかに画期的であったか思い出すのは難しい。レトラセットの登場は、家庭やオフィスにレタリングアーティストを誕生させた。それは65年前に自動鋳植機による組版がタイポグラフィにもたらした変革に近いものがある。レトラセットの説明書には、シンプルなものと思われないように月面着陸の科

レトラセットのガタガタ文字とタイプライターの怪しげな文字──パンク・ファンジンと学生誌にとっての最高の組み合わせ

学的な雰囲気を醸し出しながら、こんな指示が書かれていた。「表面をこすっていきます。転写されるにつれて、シート上の文字が半透明になっていきます」

今、どこにその名残を見るのだろう。子ども時代のノスタルジー、アークティック・モンキーズの曲「コーナーストーン」の中での一瞬の登場、そして未来を発見したと思っていた者たちのたまの再会──1970年代半ばの全盛期から20年後、ロンドンのセントブライド図書館とニューヨークのインターナショナル・タイプフェイス・コーポレーション（ITC）が共同出版した冊子の中で、レトラセットのデザインスタジオにいた原紙をつくるステンシル・カッターたちが当時を回想している。彼らがもち続けていたビジョンは、かなりとっぴなものであったが、それでも少なくとも彼らにとっては恋しく懐かしい世界であった。ウラノ社製のマスキング・フィルムから原字の形を切り抜くために、木製の棒、セロテープ、カミソリの刃を使って専用の道具を手づくりしたこと、この道具を使っての作業がいかに難しかったか、特に「恐ろしいピーナッツ」と彼らが呼んでいた、直線と曲線との間に見えるつなぎ目を避けたいときが、いかに大変だったかが語られていた。

そんな作業も、熟練のカッターの手にかかると文字が一筆書きで切り抜かれたかのように見える。アルファベットをすべて切り取り、写真複製に耐えうる品質に仕上げ、薄いプラスチックシートに大量印刷されるまでには6週間もかかることもあった。フリーダ・サックは、2年間のトレーニングを経て、2日間かけて装飾書体 Masquerade をひと文字ひと文字カットしていった思い出を語り、もうひとりのプロカッターであるマイク・デインズは、入社した1967年当時を振り返った。デインズは、当時オフィスはビートルズとマリファナに酔っていたと話し、その後何年も、ビーチで休日を過ごすときですら、上司から首を横に振られダメ出しをされる姿を思い浮かべ、砂

浜に文字を楽しんで描けなかったと話している。

　レトラセットによる恩恵にあずかったのはグラフィックデザイナーだけではない。書体もである。1961年の発売から2年後、定番書体35種類がレトラセットで利用できるようになった。さらにその10年後には96カ国で販売され、書体も120書体になり、さらにレトラグラフィカ用に40種類以上がそろった。レトラグラフィカはサブスクリプションでのみ手に入るもので、最先端にいると自負するデザイナーが登録し、当時のレトラセットの重役アンソニー・ウェンマン曰く「誕生ほやほやの書体」を利用できるようになっていた。

　レトラセットが究極ともいうべき称賛を受けたのは、世界の著名書体デザイナーたち——ヘルマン＆グドルン・ツァップ（代表作Palatino、Optima、Zapfino、Diotima、Zapf Dingbats）、ハーブ・ルバーリン（代表作Eros、Fact）、アーロン・バーンズ（ITC共同設立者）——が、はるばるケント州アッシュフォードのレトラセット本社まで表敬訪問にやってきたときである。彼らが驚いたのは工場にまったく窓がないことだった。シートの表面にほこりがつかないようにするためで、工場では男性も女性も時計職人のように緻密な作業をしていた。誰の手にもインクがつかない未来がそこにあった。

　レトラセット社は昔からある代表的な書体60種類の使用権利を得た。1960年代初頭にはHelveticaを中心に、Garamond、Times Bold、Futura、Caslon、Plantinも人気があった。自社書体の開発も目指してスタッフを雇い、1973年には国際書体デザインコンペティションを開催、2500点の応募を集めた。賞金は1000ポンドで、最終的に商品化される17書体が選ばれた。選ばれた書体は伝統的なスクリプト体をベースにしたものが多く、MagnificatやLe Griffeといった名前がつけられた。

　乾式転写シートの分野ではレトラセットが圧倒的な強さを誇っていたが、ほかにも参入を試みる企業はいた。中でもハートフォードシャー

州チェスハントにあるクラフト・クリエイションズ社は、文字単体で
はなく単語や文章が印刷されたシートを制作し、スペーシングという
悪夢のような作業を不要にした。たとえば、シート103には *Happy*
Anniversary Love Anniversary Wishes Anniversary Congratulations
Engagement といった単語やフレーズが並ぶ。すべて *Harlequin* と
いう書体で組まれている。大文字の精巧なデザインは、ハエ叩きに
使われる馬毛のような細さである。説明書を見ると、冷静、控えめ
な言葉が並ぶ。「仕上がりは腕次第です。練習こそ、上達の道です」

レトラセットが登場する前に、デザイン業界以外で何か書体の名前
を知っている人がいたとしたら、おそらくオフィスで働いていた女
性たちだろう。1961年に誕生したIBMセレクトリック・タイプライ
ターは、ビジネス文書の見た目だけでなく、デスクの外観をも変え
た。まずキーボードからして往年のレミントンやオリベッティとは
違う。キーが埋め込まれたそのデザインは、現代のラップトップコ
ンピューターをほうふつとさせる。印字結果も同様だ。もし発想力
と忍耐力があれば、販売注文書の1行目はPrestige Pica 72、2行目
はOratorまたはDelegate、それ以外はCourier 12 Italicで打つこと
もできた。

　これを可能にしたのが、表面に活字が鋳込まれた金属製の球体、
「ゴルフボール」または「タイプボール」と言われる印字部分であ
る。中央のコンソールで簡単に着脱ができ、インクもリボンを交換
するときよりも手につきにくかった。IBMは20種類の書体を揃え、
そのほとんどは地味で派手さはなかったが、小規模企業でもブラン
ディングを導入するに十分なバラエティだった。IBMはボールを
「フォント」ではなく「タイピング・エレメント」と呼び、ユーザー
ズ・マニュアルには「どんな文書をタイプするにも適した文字が見
つかります」と自信たっぷりに書いてあった。文字が選べるように

IBMセレクトリックの秘密兵器、はめ込み型のゴルフボール。およそ2ポンドコインの大きさ（直径約28ミリ）

なったタイプライターはセレクトリックが最初ではなく、1890年代に発売されたポータブルタイプライター「ブリッケンズダーファー」だった。だが、書体の切り替えを容易にしたのはセレクトリックである。1980年代の全盛期には、セレクトリックは世界のプロ市場を席巻していた。だが文字を打つ作業は常に進化する。ボールをつけ替える、スタンプを押す、切り取る、打ち出す、こする——これができるようになったら、さらにあともうひとつマスターしなければならないことがあった。初めてのコンピューターに電源を入れることだ。

　緑の画面に低容量メモリ、フロッピーディスクといった最も基本的なコンピューター、たとえばイギリスのアムストラッド PCW シリーズのローエンドタイプであっても、それまでの文字に関わるすべてのものを時代遅れにさせてしまっただろう。コンピューターの

キーボードを使って入力し、印刷のボタンを押すことができるようになった今、まだプラティグナム万年筆やゴルフボールの未来を期待するだろうか。電卓がある今、掛け算表で大騒ぎしていたのは一体何だったのか。電子メールがあるのに、郵便局でメッセージを電報用紙に貼りつけてもらう必要があるだろうか。デジタル音楽の時代、手刷りとレトラセットのライナーノーツに勝ち目はない。チャールズ皇太子も熱心なファンとされるカリグラフィもほぼ姿を消し、今やガラスの向こうでいかめしい雰囲気を漂わせる建築積算士やカイロプラクターの資格証明書の中に見るぐらいである。

　今、私たちが必要とするものはほぼすべて、LEDやプラズマスクリーンの向こうにある。鉛筆やペンの感覚、丁寧に印刷された本の冒頭ページに人差し指を走らせることで得られるはかない喜びは、急速に遺物となりつつある。だが書体は、その優位性と創意工夫のおかげで、これほどの衰退には直面していない。それどころか無数に増え続け、その多さが問題になってきているのである。

What the Font?

一体このフォントはなんだ？

1953年に『The Encyclopaedia of Type Faces』（書体百科事典）が発売されたとき、デザイン界は衝撃と歓喜に包まれた。衝撃、そして歓喜――それはこの本に非常にたくさんの書体が収められていたからだ。Achtung から Zilver Type まで、その数は膨大である。編さん者はセントブライド印刷図書館司書の W・ターナー・ベリーと大英博物館書籍管理官の A・F・ジョンソン。増補改訂された次の版からは、著述家であり出版人でもあった W・ピンカス・ジャスパートが加わっている。『The Encyclopaedia of Type Faces』は500年にわたる書体史を概観する貴重な一冊である。のちの版では、掲載書体のそれぞれに簡単な解説もつくようになった。たとえば K の項目を見ると、Kumlien は幅の狭いローマン体で1943年にアッケ・クムリ

エンが手がけたとか、1934年の Krimhilde はシュバーバッハー体の大文字の造形に詳しいアルバート・アウクスプルクによるものだ、などと書いてある。

初版から55年を記念した最新版では、当時の編さん者の中で残っているのはジャスパートだけとなった。新しく書体を追加して注釈を加えているが、その内容を見ていると、2000もの書体をまとめるこの仕事に振り回されている様子がうかがえる。「43ページの Ceska Unicals と229ページの Unicala は同じ書体である」「65ページの Della Robbia のもととなっている文字は

フィレンツェの碑文で、ローマの碑文ではない」「158ページに掲載の Monastic は、本当は Erasmus Initials だ」などなど、謝罪と訂正をするジャスパートには同情するしかない。Empiriana（1920年）と Bodoni（18世紀後半）を見分けるだけでもかなり難しいのに、2000種類のアルファベットを前にすれば、仕事はいばらの道だ。

そもそもこの記念版の表紙からすでに難問が降りかかってくる。紫の地に赤で描かれているのは巨大な小文字の g だ。上下2つボウルがあり、ストロークはなめらか、完璧なバランスをたずさえ、水分をたっぷり含んだコンマのような耳は取っ手に使えそうなほど大きい。だが、この美しい g の書体は一体なんだろうか。カバーの袖には手がかりがない一方、本の中には2000もの可能性が潜んでいる。

書体の特定は非常にいらだたしい作業にもなる。通りがかったショーウィンドウで見た名前のわからない書体を調べるのに、デザイナー

の丸1日が消えることだってある。これは断片的な歌詞やメロディから曲を見つけ出すよりも、もっと大変なことだ。

　小文字のgには特別に注意した方がよいだろう。というのも書体名を教えてくれることが多いのが、この文字だからだ。gはデザイナーが遊べる場所である。文字のデザインはたいていa、n、h、pから始まり、gから始まることはあまりない。だが、歴史や表現の点で重要な決断が下されるのがgなのだ。たとえば1階建てか（Futura）2階建てか（Franklin Gothic）。2階建ての場合、手書きのように線の太さに変化があるか（Goudy Old Style）変化がなく均一か（Gill Sans）。耳は水平か（Jenson）垂れ下がったしずく形か（Century Schoolbook）。耳の幅に変化があるか（Bembo）まっすぐか（Garamond）。上のボウルが下よりも大きいか（Century Old

gを並べると間違い探しのようだ：上段左から Futura、Franklin Gothic、Goudy Old Style、Gill Sans、Jenson、下段左から Century Schoolbook、Bembo、Garamond、Century Old Style、Walbaum〔Garamond と Walbaum は本文で参照されているものとは違うバージョン〕

Style）その逆か（Walbaum）。そして2つのボウルの間のつながり
はどうなっているか、といったことである。

　こうしたディテールはまったく自由に決められたのではなく、そ
の書体が誕生した背景と結びついている。トランジショナル・ロー
マン体のBaskerville系統の書体、たとえばITC Cheltenhamの独特
な形をした下のボウルは左上が少し空いているが、もしここが閉じ
ていたら変に見えるだろう。スクリプト書体や大きいサイズで使う
ディスプレイ書体であれば、守らなければならないことはあるもの
の、形を自由に思い描くデザイナーの能力も発揮しやすい。たとえ
ばBroadwayのgの下部分は太い下線のようだし、Snell Roundhand
のgの下部分はストロークが惜しげもなく伸び、Nicolas Cochinの
gの下のボウルは特大サイズだ。

さて『Encyclopaedia』の表紙を飾っているgはどれなのか。絞り込む
ためにもう1冊、信頼できる大著『Rookledge's Classic International
Type Finder』を見てみよう。この本では何百もの書体が、線の抑
揚、エレメントの角度、軸の傾き、セリフによって分類されてお
り、書体の特定にも選択にも役立つ。問題のgを、そのボウル、バ
ランス、耳の形から調べてみると、およそ670の候補が消えて30ほ
どに絞られる。その中にはAurora、Century Schoolbook、Bodoni
Book、Corona、Columbia、Iridium、Bell、Madison、Walbaum
が入っている。私の中ではWalbaumがしばらく本命だったが、ペー
ジを行ったり来たりしてよく観察するうちに確信がもてなくなって
きた。ひょっとしたらIridiumかBodoni 135かMonotype Fournier
の可能性もある。

　そこで、もっと新しい調査方法を試すことにした。期待した通り、
iPhoneには書体を判別してくれるアプリがある。WhatTheFontだ。
ある文字や単語の写真を撮って、アプリに見てほしい箇所（ここで

は g）を切り取る。アプリはそれをどこかにアップロードして、可能性のあるフォントの一覧をもってきてくれるので、そこからひとつを選べばよい。『Encyclopaedia』の g を入れてみると、ものすごい種類のフォントが出てきた。その中には Gloriola Display Standard Fat、Zebron、Absara Sans Head OT-Black、Deliscript Italic、Down Under Heavy など、最近の美しい書体も含まれている。しかし、どれも明らかに違う。もう一度やってみよう。今度は違う g、コンピューターで打った Georgia の 72 ポイントの g を使ってみる。ところが「一体このフォントはなんだ」という名前の WhatTheFont、古今東西あらゆるフォントを提示する割には、最後まで Georgia の名前だけは出してくれず、一体このアプリはなんだ、という結果になった。この推測によれば Phantasmagoria Headless か、そうでなければ Imperial Long Spike か、はたまた Two Fisted Alt BB かもしれないという。

　アプリに失望した私は、より伝統ある方法で新しい情報を手に入れようとした。インターネットである。MyFonts.com というサイトには書体専用の「WhatTheFont フォーラム」というのがあって、そこで質問することができる。listlessBean、Eyehawk といったハンドルネームを使う人々の投稿は、広大な知識、人助けへの熱意、そして数々の憤怒に満ちている。その多くはアニメ「ザ・シンプソンズ」の登場人物、コミックブックガイをハーバート・スペンサーの雑誌『タイポグラフィカ』の分厚い束で殴ったらこうなるのでは、という雰囲気だ。毎日、フォントの名前を知りたいと 100 件もの投稿

が寄せられ、それに対して誰かが回答する。投稿にはそれぞれ「解決済み」や「未解決」の表示がつき、時には（たとえばロゴや手書き文字の場合に）「これはフォントではありません」という結論が下ることもある。私自身、このフォーラムに何時間も釘づけになってしまったことがある。その日はちょっと例を挙げるだけでも、「バットマン・ゴシックナイト」、写真家ボニー・ツァンのウェブサイト、テレビドラマ「弁護士ペリー・メイスン」シリーズのエピソードタイトル、ザ・リトル・ボルダー・スイーツ・ショップに使われた書体など、大量の質問が届いていた。

digitallydraftedという投稿者からの難問もあった。アメリカのサンドイッチチェーン、クイズノス・サブのキャッチコピー「SUBS SOUPS SALADS」（サンドイッチとスープとサラダ）の書体が知りたいという。この質問には11もの回答が寄せられた。たとえば、

Luce AvérousのVerveine（別名Trash Hand）の、数文字カスタマイズしたやつじゃないかって思いはじめたよ（Gincis）

Tempus Sans ITCのSを180度回してみたらとんでもなく近くなったよ……PとBは自分で整えたけど（digitallydrafted）

Tempus Sans????????　TrashHandはよく見てみた方がいいね、それ以上言えることは今のところはないな……（Gincis）

Good Dogみたい（Jessica39180）

Jessica、悪いけどGood Dog Fontsフォントのどれにも（Bad DogにもFamily Dogにも）見えないよ。投稿する前によく見た？（Gincis）

このように続いたやりとりだったが、次の評決が下ってあっけなく幕切れを迎えた。「これはフォントではありません」

　多くの注目を集めた難問は、スターバックスについても出てきた。緑色の円形ロゴの縁に白抜きで入っている太くがっしりとした「STARBUCKS COFFEE」の文字、この書体は一体何か、というものだ。世界で最も有名なロゴのひとつだが、このために特別につくられたフォントなのか、それとも誰でも買えるものなのか。実はスターバックスについて寄せられた質問はこのロゴだけではなかった。扱っているスマトラコーヒー豆のパッケージからクリスマス広告、シナモン・ドルチェ・ラテの店内広告に至るまで、ほかに34件の質問があった。ロゴの質問はmacmaniactttというハンドルネームの人物によって投稿され、有力な回答として最初に来たのはterranrichという名前の者からだった。terranrichは、とりあえずSG Today Sans Serif SH Ultraではないかと思ったようだが、自信はなさそうだった。

　　どの特徴も合ってるんだけど、まったく同じかと言われるとそうじゃないような。そう見えているのは自分だけかな？

　　Heron 2001という投稿者がその通りだと答える。「Cが全然違うよ……ほかの文字もね……」

　　するとTerranrichは急に大興奮して「見つけたよ!!!　ハハ!!　ついに!　BrandsOfTheWorld.comからロゴのベクターデータを拾ってきて、自分で文字をまっすぐに整えて、WhatTheFontにかけてみた。Freight Sans Blackだって :-D 解決済みだ」

　しかし **Freight Sans Black** はジョシュア・ダーデンが2005年にデザインしたもので、スターバックスが誕生してからはるか後のこ

とである。したがって、残念ながらこの質問は Guess77 によって
「未解決」とされ、別のフォントコミュニティ「Typophile」へのリ
ンクが貼られた。そこにはスティーブン・コールズからのとどめの
一撃があった。

> スターバックスのロゴは、ジョシュア・ダーデンが Freight の構
> 想を思いつく何年も前につくられたものだ。Freight Sans Black
> はかなり似ているけれども、スターバックスのロゴの文字はこ
> のために描かれたレタリングで、フォントではない。B と S の
> 違いをよく見てほしい。

その通りだった。ロゴの方が B は中が詰まっているし、S は真ん
中のカーブが強くてしっかりと巻いている。ああ、なるほど。コ
ミックブックガイ風に言えば「書体の謎を解く以外のことは何もし
なかった人生……最後の最後に言いたいことはやっぱり……いい人
生だったな!」という感じだ。ちなみにスターバックスの書体の探索
は2011年に入って一層意味を失った。あの丸いロゴからブランド名
が消え、人魚セイレーンだけになったのである。

さて、そろそろ私の『Encyclopaedia』の g を質問しなくては。よ
し、ゆっくり座って議論が盛り上がるのを待とう。と思いきや、そ
うはならず、わずか数分で Eyehawk という人物から答えが来た。

> この書体は ACaslon〔Adobe Caslon〕Pro の Regular です。この質
> 問は解決済みです。

13

Can a Font be German, or Jewish?

ドイツの書体、ユダヤの書体？

最近では『Encyclopaedia of Type Faces』よりももっと網羅的な書体名鑑が複数ある。その中でも一番は『FontBook』——ドアストッパーに使えそうなぐらい分厚い、明るい黄色の本だ。出版しているのは、1988年にフロッピーでデジタル書体を売りはじめ、今ではオンライン販売を担っている FontShop である。この本には熱狂的な支持者がいる。グーグルの画像検索で「FontBook」を調べると、マッシュアップでつくられたさまざまな映画ポスターが見つかる。そこでは FontBook がまるで「ブレイブハート」や「ロード・オブ・ザ・リング」のメインアイテムかのように合成されている。ONE BOOK TO RULE THEM ALL, ONE BOOK TO FIND THEM. 「一冊の本は、すべてを統べ、一冊の本は、すべてを見つける」のだ。

エリック・シュピーカーマンのベルリンのオフィスの棚にも、この書体名鑑が置いてある。彼は FontShop の共同創業者のひとりで、グラフィックデザインの世界ではレジェンドに数えられる。これはよく引用される話だが、女性のヒップのとりこになる世の男性に対し、シュピーカーマンが見惚れるのは書体だという。この FontShop の名鑑には、そんな彼を幸せにし続けられるだけの量、81の書体会社による10万を超える書体が掲載されている。想定される（そして、誰も想定しないような）どんな場面や用途にも対応できるラインナップだ。締め切りに追われている広告マンやアートディレクターを少しでも助けるために大雑把なカテゴリー分けがされている。さながらワインリストのようだ。Meta、**DIN**、**Profile** のようなサンセリフの「実用的な機能性」、Scala、Quadraat のような「現代的なネオトラディショナル・ローマン」、あるいは Hands や Blur といった「ストリート風の新しさ」。「おかしな風合い」もある——𝕾𝕿𝕬𝕲𝕹𝕰𝕯（stoned は麻薬でハイな状態をいう。グレイトフル・デッドの延々と続くサイケデリックなライブをほうふつとさせる）や Falafel（中東の屋台の車の側面に描かれているサイン風）や Trixie（10営業日前にすでに交換の時期がきているインクリボンをまだ使っているタイプライター）などだ。

　ディスプレイ書体のセクションには、さらに奇抜なものがある。Kiddo Caps は、子どもがいろんなことをしている様子（たとえば、インコの鳥かごの下をきれいにしているところや、旗を立てているところ）をアルファベットに見立てたもの。NOOD.less は、アルファベットスープのボウルからスープがなくなった状態を模したもの。BANANA.strip Regular はバナナの皮で文字を描いたもの。Old Dreadful No 7 は、バネ、魚、ヘビ、ダーツ、猫の背中などをアルファベットに見立てた、目も当てられないコレクション。F2F Prototipa Multipla に至ってはまったく読めないし、まったく意味不明だ。名前

書体の世界の大きな黄色いバイブル

だけで見る気が失せるようなものもある。Elliott's Blue Eyeshadow（「青い目と茶色い目」の実験授業で知られるジェーン・エリオットの青いアイシャドー）、Monster Droppings（怪獣のふん）、Bollocks（クズ、ばか、金玉）、OldStyle Chewed（食われたオールドスタイル）、Hounslow（治安の悪さで有名だったロンドンの地区）などだ。

　もちろんオーソドックスな書体も掲載されていて、その中にはシュピーカーマン自らがデザインした**FF Meta**、ITC Officina Sans、ITC Officina Serif、FF Infoなども含まれている（ITCは International Typeface Corporationの、FFは FontFontの頭文字である）。いずれも明快で効率的な情報伝達を体現する書体で、シュピーカーマンの活動拠点であるベルリンの外観をつくるのにも一役買っている。美術史を学んだシュピーカーマンは、書体とグラフィックシステムに対する熱意で、自らの生き方のみならず、出会う人ほぼすべてに影響を与えるデザイナーだ。書体の世界において最も有名な教育者であり、また伝道者である。彼は目新しい言葉で自分の仕事を描写する。初めて使ったのは彼かもしれないという言葉だ。文化的

人工物がテーマの BBC のインタビューで、シュピーカーマンはこのように語っていた。「言葉がどう見えているか、ほとんどの人は気にしません。言葉は読まれるためにそこにある——それで終わりです。しかし、『タイポマニア（Typomania）』が入ってくると、様子は変わってきます」

シュピーカーマンが有名になりだしたのは、デジタル書体の台頭とまったく同じ時期だった。東西ドイツが統一されたのもその頃である。彼の書体はベルリン交通局やドイツ鉄道を彩っている。オフィスから少し歩くとベルリン・フィルハーモニー管弦楽団のコンサートホールがあるが、そのブランディングを担当したのも彼だ。しかし、数年経った今、シュピーカーマンには不満がある。「彼らはあっという間にダメにしましたね」。プロモーションとマーケティング部門で使えるように、彼はグリッドシステムに基づいたデザインを用意した。そのテンプレートは「文字を自由に使うことができ、同時に文字のもつリズムが消えないようにしたんです。音楽と同じで、文字にもリズムがありますからね。ただ、料理のようなもので——グラム単位まできっちりレシピに沿っても、愛がないと単調でつまらないものになってしまうんです」

　新しいポスターもあまり気に入っていない。納品した風景のイメージを使ってほしかったのだという。「クライアントからは、風景が音楽と何の関係があるのかと聞かれました。文字と同じで、風景も音楽も、結局のところ感情に訴えるものです。これこそ、この仕事の抱える問題ですよね。グラフィックデザインの仕事は好きです。でも、このクライアントという存在からなんとか逃れることはできないものでしょうか?」

　シュピーカーマンは、アウディ、Sky TV、ボッシュ、ノキアのコーポレート・アイデンティティの構築にも書体を活用してきた。

タイポグラフィ狂を自認するエリック・シュピーカーマン――映画「ヘルベチカ」より

企業名やロゴより前に、まず書体でその製品が連想できれば、と彼は考えている。一方、『エコノミスト』誌のリデザインでは逆の効果、つまり目に見えない書体を設計しようとした。「手にした人が『なんて素晴らしい書体だろう』と言うのでは困るんです。『なんて素晴らしい記事だろう』とならないと。私が設計しているのは音楽ではなく――それは記者のやることですね――音響なのです。音響はクリアでないといけません」。ドイツ鉄道のプロジェクトでは、シュピーカーマン率いるチームは、広告に使う見出し用書体と食堂車のメニューなどに小さなサイズで使う本文用書体の両方を備えた書体ファミリーをつくらなければならなかった。そして、この場合もスタイルにバリエーションをつけた。「普通、ワインメニューはスナックメニューと違う見た目ですよね。ワインは高級なのでセリフ書体、スナックメニューにはサンセリフでしょう」

　シュピーカーマンは、gで何の書体か見分けられないと深刻な自

己不信に陥るタイプの人間だ。「だけど昔よりはオタクではなくなりましたよ。年齢のせいかもしれませんが。同世代の中では私が一番オタクでしたね。でも今の若い世代にはもっとたくさんのオタクがいますよ」。彼は6歳で文字の「病に感染した」という。ニーダーザクセン州のとある印刷所のすぐ近くに住んでいて、「汚い金属活字と油でギトギトのインクがそこにあったんですが、じっと見ていると、誰かが真っ白な紙を上に置くんです。そうしたら、文章がきれいにはっきりと読めるようになるわけですよ——魔法みたいでした。もうすっかり夢中になりました」。裁断された紙の切れ端をもらって、そこに電車や、父親がイギリス軍を支援するために運転していた狭いトラックをよく描いた。やがて思春期になると「好きな子ができたんですが、手紙を書いて封筒に彼女の住所を刷ってました。周りの子どもたちはレゴで遊んでいたけれど、私にはFuturaやGillがあったんです」

彼のキャリアは17歳で始まった。兵役を逃れるためにベルリンへ引っ越し、活字を手組みする印刷工として働いた。初めて書体をデザインしたのは、1970年代後半、ロンドンでタイポグラファとして働いていたときだ。木活字や金属活字でコレクションしていた有名な書体をもとにし、尊敬する人たちに手紙を書いてアドバイスを求めた。その中にはマシュー・カーター、アドリアン・フルティガー、ギュンター・ゲルハルト・ランゲもいた。「マシューやアドリアンとの関係は、ほとんどフリーメイソンのような感じでした。あの人たちと、あと数えられるぐらいの人間しかいなかったんですよ。私みたいな生意気な若造が来てくれて嬉しかったみたいですね。ほとんど興味をもつ人がいなかったですから。今ではもう正反対ですよ。格好いい書体をつくりたいとみんな思っているわけですから」

ベルリンの大学で教壇に立つシュピーカーマンが何よりもまず学生に伝えるのは、デジタル書体が冷淡になりすぎる危険性だ。「金属

Twenty years from now you will be more disappointed by the things that you didn't do than by the ones you did do. So throw off the bowlines. Sail away from the safe harbor. Catch the trade winds in your sails. Explore. Dream. Discover. – Mark Twain

シュビーカーマンの書体 Meta

や木を彫ってつくられた文字を使っていた頃は、刷るとあいまいな部分を含んで、自ずとぬくもりが生まれていました。今の時代は意図的に文字にぬくもりを与えないといけない。しかし、印刷の工程でそれを実現することはできません。だから私は、書体を完璧に設計しすぎないようにしています。そのままにして、数値で設計しない箇所をつくる。そうして、未完成でハンドメイドな雰囲気を出しています。ナイロンは完璧な素材かもしれないけれど、私が好んで着るのはウールです。身体のあちこちで肌触りの違いを感じるので」

彼は自分の書体 Meta を例に挙げる。「元のデータを見ると汚いです。太さはぐちゃぐちゃで、同じところがない。しかし、きれいにしたいという思いは抑えました。もしそうしたら、もはやそれは Metaではなく、何かを機械的に複製したようなものになるでしょう。私たち全員にとって、デジタルの世界でぬくもりを出すのはチャレンジでした。できる人はそんなに多くないですから。素晴らしい見た目なのに響いてこないというものはたくさんあります。これはシン

セサイザーで作曲するのに似ています。よいドラム音を得るのがすごく難しい。本物のドラムを演奏するのと同じくらい難しいかもしれません。私たち人間はずっとアナログの存在で、脳も眼もアナログなのです」

「シュピーカーブログ」というシュピーカーマンのブログには、移動先で見かけた書体にまつわる遠慮のないコメントの数々がある。彼のオフィスはベルリンのほかにロンドンとサンフランシスコにもあり、飛び回る中で、どのように書体が都市だけではなく、国の特徴を形づくるかを観察している。そして建築との対応関係も見ている。たとえばバウハウスは幾何学的な Futura（有名なドイツのサンセリフ）に影響し、背の高いイギリスのビクトリア様式のテラスハウスはセリフ書体の伝統を反映している。そして、商業の世界でも同じことがいえる。「今、イギリスは何をつくっているのか。ジャム、マーマレード、リンゴ酒、ちょっとした贈り物によいもの。イギリスのセリフ書体はお茶のパッケージに強い影響を与えている。フランスは香水、イタリアはファッション、われわれドイツは車に対してだ。フランスにあるものもみんな、車の形をしている。彼らの書体はシトロエン・2CVのようだ」

ドイツ生まれのエリック・シュピーカーマンは、同世代の人々が皆そうであるように、2種類の文字を読み書きしながら育った。古いドイツのゴシック体（**old German gothic script**）、すなわちブラックレターと、普通のローマ体だ。そしてこの二重性は、書体の誕生以来、この国と書体との間に生じてきた暗く厄介な関係性を浮き彫りにした。

初めグーテンベルクによって使われたブラックレターには、互いに少しずつ異なる複数の種類がある——テクストゥーラあるいはテクストゥアリス（**Textura / Textualis**）、ロトゥンダ（**Rotunda**）、バスタ

The New York Times
Los Angeles Times
Irish Examiner
The Sydney Morning Herald
The Daily Telegraph

世界中から届くブラックレターのニュース

ブラックレターを1杯お願い──シュティーグルのビールに使われているのはモダンなリ
バイバル

ルダ (𝔅𝔞𝔰𝔱𝔞𝔯𝔡𝔞)、シュバーバッハー (𝔖𝔠𝔥𝔴𝔞𝔟𝔞𝔠𝔥𝔢𝔯)、そしてフラ
クトゥール (𝔉𝔯𝔞𝔨𝔱𝔲𝔯) だ（日常語としてはブラックレター全体を指
して「フラクトゥール」という言葉が使われる場合もある）。16世紀
を通してローマン体が地位を確立してゆく中で、これらのほとんど
は一般の文章には使われなくなった。しかしブラックレターの中で
も最も太くて黒い書体は、宮廷の書記官が使うものとして残った。
精巧な大文字は渦巻く波のような形でその中を線が横切り、紙より
も鉄の門に似合う姿だ。小文字は鋭く尖り、曲線や人間味がまった
くない。これを読むのはまさに目に針を刺す行為のようだ。

　今日使われるのは、由緒正しき伝統に則っていることを示したい
場面にほとんど限られる。特にピルスナー・ビール（メキシコの
ものやドイツの伝統的なもの）
や新聞の題字だ（「ニューヨー
ク・タイムズ」「デイリー・テレ
グラフ」「デイリー・メール」
の類、ほかにも欧米にはたくさ
んある）。また、尊大であるこ
と、壮大であること、観光客が
いること（𝔜𝔢 𝔒𝔩𝔡𝔢 𝔓𝔲𝔟 [The Old
Pub] という看板や、シェイクス
ピアの故郷である観光地、スト
ラトフォード・アポン・エイボ
ン 𝕾𝖙𝖗𝖆𝖙𝖋𝖔𝖗𝖉-𝖚𝖕𝖔𝖓-𝕬𝖛𝖔𝖓 のあれ
これ）などをにおわせる演出の
材料にもなる。第3の使い道とし

ブラックレター・メタル、
モーターヘッド

ては特殊な世界を示すとき、たとえばヘビーメタルだ（もし、モー
ターヘッド 𝖒𝖔𝖙𝖔̈𝖗𝖍𝖊𝖆𝖉 やクリスチャン・デスメタル 𝕮𝖍𝖗𝖎𝖘𝖙𝖎𝖆𝖓 𝕯𝖊𝖆𝖙𝖍
𝕸𝖊𝖙𝖆𝖑 が Lucida Bright でスマートに書かれていたら、果たして T

シャツの売り上げはどうなるだろう）。さらにタトゥーという使い道もある。Old English で書かれた言葉ほど苦痛（**Menace**）をよく表すものはない。

しかし、ドイツが経験したのはこれらと違って、非常に政治的な出来事だ。**Fraktur**（**Schwabacher** よりも派手さがやや控えめだ）の使用は、ドイツでは20世紀に入っても続いた。1928年の時点でも、出版された本のうちまだ半分以上がブラックレターで組まれていた。不確実な経済状況の下で、あるいは、ドイツが外交の舞台で足場を固めるのに苦労したとき、それは最も熱狂的に愛された。1520年代のマルティン・ルターのドイツ語訳聖書に強い文化的ルーツをもつ「ドイツ書体」は、旗や広告塔のように強い力をもち、反対する声はすべてかき消された。文学的な評価を気にしてフラクトゥールを「野蛮だ」と訴えたグリム兄弟の声さえも、である。

　だが、20世紀初めには、国際貿易上の便宜からブラックレターに反対する動きも勢いを得ていた。イギリスのジョンストンやギル、イタリアの未来派、ロシアのボリシェビキに影響を受けた芸術家たちも、創作や政治の思想からそれに加わった。1927年の力強いサンセリフ、Futura の設計を担い、モダニズム運動に指針を与えた書体デザイナーのパウル・レナーは、この動きの中心に立っていた。そしてナチスがブラックレターを利用したとき、彼は拒絶の意思をいよいよ明確に示した（ナチスはローマ体を退廃的なものとし、伝統的なブラックレターのみが国家の純粋性を十分に表現できると信じた。これはイタリアのファシストたちには支持されなかった）。1933年、彼は同僚の教員ヤン・チヒョルトの拘束に抗議し、逮捕されてしまう。逮捕直前には書体史の授業をしていたが、その内容はローマ体への賛意が強すぎるものだとナチスに断じられた。この逮捕は驚くような事件ではなかった。なぜなら彼は、グラフィック

デザインに対する考えを雑誌の取材で聞かれたとき、次のように語るほどだったからだ。「政治的愚行は日に日に暴力性と卑劣さを増しています。いずれはその泥まみれの袖で西洋の文化全体を地に払い落とし、あらゆるものを汚してしまうかもしれません」

　ドイツ第三帝国のプロパガンダの文言に使われたブラックレターは、文字そのものもメッセージとして機能した。「真のドイツ人だと自ら感じ、真のドイツ人として思考し、真のドイツ人として話し、真のドイツ人たれ。使う文字においても」というスローガンだ。この強烈な動きに圧倒されてか、レナーはブラックレターとローマン体を組み合わせる試みをしたこともあった。一方、第二次世界大戦の前までに、ナチスはより野性的で鋭く勇ましいブラックレターを自らのものとして導入した。これは通称「軍隊靴グロテスク」と呼ばれ、鉤十字との見た目の相性もよかった。

　ところが1941年1月、すべてがひっくり返された。突如ブラックレターは「シュバーバッハー・ユダヤ体」の烙印を押され〔本文前述の通り、実際にはシュバーバッハー体はブラックレターの一種だが、ナチスの通達ではこのようにまとめられた〕使ってはならないと定められたのだ。何世紀も続いてきた伝統は一晩のうちに捨て去られ、ユダヤ人の銀行書類やユダヤ人の印刷所と新たにイメージの上で結びつけられた。

　しかし、真の理由は現実的なものだった。「占領地の人たちは読めませんでしたからね」とエリック・シュピーカーマンは言う。「あなたがフランス人で、ブラックレターで **Verboten**（禁止）と書かれたサインを読むことを想像してみてください。すごくわかりづらいでしょう。だけど、本当の理由はドイツ側が十分な資材をもっていなかったというだけ。活字が不足していたんですよ」。ドイツ国外で印刷しなければならなくなったとき、ナチスはフランスやオランダにほとんどブラックレターの活字がないことに気づいたのだ。そして、ローマン体への切り替えにはさらなる利点があった。ヒトラー

Deutſche Schrift
iſt für die Auslandsdeutſchen eine unentbehrliche Schußwehr gegen die drohende Entdeutſchung

第三帝国のスローガン「ドイツ書体──脅威たる非ドイツ化に対抗すべく、外国に住むドイツ人に与えられた不可欠なる防塁」

に寵愛された建築家、アルバート・シュペーアが古代ローマの要素を取り入れて設計した壮大な建築物の柱に、ついにトラヤヌス碑文のような銘を入れられるようになったのだ。

　ローマン体への切り替えはそのまま継続し、契機となったイデオロギーを思い出す人は減った。戦後パウル・レナーは次のように述べている。「動機は忌まわしいものだったかもしれないが、この布告自体は不相応にも天が恵んだ贈り物だ。善いことが悪意をもった人々から生まれてくるということもある」

　レナーの初期の書体デザインは次第に影響力を増していったが、ナチスに反感を抱きながらもドイツに留まった「内的亡命」をしている間は、ほとんど新しい作品は生み出さなかった。そして興味深いことに、1950年代になって新しい国際的な書体、HelveticaとUniversが生まれたのはスイスだった。つまり権力の場が移行したのだ。これからの時代には、政治にも歴史にも結びついていない、クリーンな線が合う。新しいヨーロッパのどこでも同じ見た目の文字、書体百科を見なくてもそれとわかるシンプルな g が合うのだ。

第三帝国の話を考えれば、書体と国家の結びつきがなくなったのは間違いなくよいことだろう。しかし、世界的に均質化されるのが残念だというのもまた、多くのデザイナーが抱く気持ちだ。こんなマシュー・カーターの回想がある。「昔なら目隠しをしてパラシュートで世界のどこかに降り立っても、目隠しを外して周りにある店の看板や新聞に使われている書体を見れば、どこの国かを当てられたでしょう。ロジェ・エクスコフォン（Banco、Mistral、Antique Olive のデザイナー）の書体が見えたらフランスだ、などです。しかし、今は書体の発売される場所が東京でもベルリンでもロンドンでも、一晩で世界に広まるので、その土地ならではという感覚は生まれませんね」

Futura

Futura – Paul Renner's most enduring work – is the best known of all German fonts. Commissioned in 1924, it belongs to an era before the Nazis, and still looks modern, more than eighty years on. It is a font that type fans feel passionate about: witness the controversy when IKEA dumped it in favour of Verdana.

パウル・レナーの不朽の名作、Futura は、ドイツの書体の中では世間に最も知られているものだ。1924年に開発が始まったこの書体は、ナチス以前の時代の作品にもかかわらず、80年以上たった今でもなお新しく見える。文字ファンに特に愛されている書体のひとつで、IKEA が Verdana に切り替えたときには論争の的にもなった。

　画家・タイポグラファであり教師でもあったレナーは、出版に従事するヤコブ・ヘグナーの依頼で Futura の設計を始めた。何か芸術的に解放されているようなものが欲しいというのがヘグナーの希望だった。彼がやってきた次の日から、レナーはスケッチを描きはじめる。そこでテストに使ったフレーズは、偶然選ばれたようなものではなかった――「die Schrift unserer Zeit」（われわれの時代の書体）。もっと単純な「Zeitgeist」（時代精神）でもよかったはずなのに。

　レナーは書体のひとつの黄金期に活動した。Futura で彼が実現したのは、時を超えた書体、揺るぎない伝統と未来への展望との間を漂い続ける書体だ。発売された後も、彼は完成度を高めるためにさらに4年をかけて

FUTURA
die Schrift unserer Zeit
BEGLEITE
das Bild unserer Zeit

Futuraの販促品より

改良を施している。だが、この書体の影響はすでに最初の開発段階から現れていた。レナーは1925年の時点で、フランクフルトの街のさまざまなところに、すでにFuturaが使われていると記した。導入を決定したのは都市計画の担当部署だった。また、すでに似た書体が登場しはじめたとも書いている。彼は開発途中のものを「軽率にも」スライドでほかのデザイナーに見せ、「何が私をこの新しい書体に導いたか、世界中に」語ってしまったらしく、そのせいだと考えていたようだ。

　この書体は不屈だ。社会主義的な未来への理想を掲げていたフォルクスワーゲンは、広告でずっと使い続けた。書体を変えることがブレーキの不正改造と同じくらいの危険性を帯びるほどの長期間だ。だが、このレナーの未来への展望がつまった書体、幾何学的に解釈された文字と数字の最も有名な使用例は、これ以上ない場所——宇宙にある。アポロ11号の宇宙飛行士は、月で石を集めて旗を立てただけではなく、Futuraの大文字が彫られた記念銘板も残してきたのだ。ヒューストンのミッション管制センターにいたあの半袖のスタッフたちがFuturaを選んだのは、タイポグラフィの観点からだったのか、それとも名前がミッションに合っていたからだったのか。誰にもわからない。だが結果的に、その選択は正しかったように見える。

宇宙飛行士の署名は宇宙人には読みづらいだろうが、Futuraなら問題なさそうだ。
「西暦1969年7月、惑星地球より来たる人類、ここ月面に降り立つ。我ら全人類の平和のために来たれり」

American Scottish

アメリカン・スコティッシュ

ある意味でアメリカは、書体に関してはずっとイギリスの支配下にある。独立宣言書は Caslon で組まれ、雑誌『ニューヨーカー』も Caslon を使い続けている。「ニューヨーク・タイムズ」紙はいまだに Times Roman と **Bookman** で、その題字は古いイギリスのブラックレターだ。しかし19世紀のアメリカの活字鋳造所は、これに対抗する非常によい風を巻き起こしていた。

　最も大きな役割を果たしたのは、1790年代にフィラデルフィアに誕生した鋳造所群だった。彼らはイギリスの影響を完全に排除した。なぜならスコットランド人だったからである。その中心にいたのはビニー&ロナルドソン社だ。創業からさかのぼること20年前、印刷業で成功を収め、政治家・発明家としても活躍したベンジャミン・

フランクリンは、孫のためにフランスのフルニエ社から印刷機を購入した。それを受け継いで始まったのがこの会社である。2人の創業者のうち、アーチボルド・ビニーは文字を手彫りするレターカッティングをエディンバラで学んでいたが、もうひとりのジェームズ・ロナルドソンは、火事ですべてを失うまではパン職人だった。ロナルドソンが経営を担当し、ビニーはその時代のどの職人よりも、印刷におけるアメリカらしさを形にすることに心血を注いだ。重要な発明のひとつにドル記号（$）がある。それまで印刷工は長いSを使っていた。

　ビニー＆ロナルドソンの書体で最も有名なのはMonticelloだ。彼らがPica No1と呼んでいたこの作品は、BaskervilleとCaslonを新しさが出るように掛け合わせたデザインで、線に細い箇所と太い箇所があるトランジショナル・ローマン体だった。革新的とまではいかなかったものの、すぐに人気を獲得し、アメリカ製として喜ばれた。1810年にはイザヤ・トーマスの『The History of Printing in America』（アメリカ印刷史）に使われるという栄誉にも浴した。

　19世紀末に差しかかる頃、ビニー＆ロナルドソンは、23の鋳造所が合わさって誕生したアメリカン・タイプ・ファウンダーズ（ATF）社の要となった。Pica No1も再び表舞台に出てきたが、しばらくの間は、妙なことにOxfordと名づけられてイギリス感を漂わせていた。しかし、1940年代に『The Papers of Thomas Jefferson』（トーマス・ジェファーソン著作集）に採用されたのを機に、彼の邸宅の名にあやかったMonticelloと改名された。近年、マシュー・カーターがデジタルでのリバイバルを発表したため、再び人気となった。オリジナルの活字母型は、現在スミソニアン博物館に収められている。

スクリブナーズ社や後にはサイモン＆シュスター社など、アメリカの出版社の多くは、Scotch Romanという名で知られる書体を好

トーマス・ジェファーソンがジェームス・ロナルドソンに宛てた手紙。「科学と芸術のたゆまぬ進歩、その帰結としての人類の幸福の増進」を担う一端として、ロナルドソンのつくった書体を称賛している

んで本に使った。Bodoni や Didot の影響を強く受けたもので、モダン・ローマン体にもう少し寄ったトランジショナル体といえる。1907年のデ・ヴィネ・プレスの活字見本帳は、Scotch Roman を使いながら、その人気の理由を説明している。

> 'Books are not made for show. Books are written to be read and read easily, without discomfort or annoyance. The conditions of printing that favour easy reading are plain types, clear print and freedom from surprises.'

本は飾りになるためにつくられるのではない。本は読まれること、不便やわずらしさなく滑らかに読まれることを目指して書かれるのである。読みやすさのための好ましい印刷の条件とは、普通の活字、鮮明な印刷、奇をてらわないこと、である。

　20世紀の初め、また別の書体がアメリカの新たな顔となった。だが、その名前は明らかにイギリスのものだった——イングランド南西部の町の名に由来するCheltenhamである（印刷工にはCheltとして知られた）。1896年にバートラム・グローブナー・グッドヒューとインガルス・キンボールによって、ニューヨークの出版社チェルトナム・プレスのためにデザインされたこの書体は、その後50年にわたり、アメリカの広告を席巻した。非常に力のあるしっかりとしたセリフ書体で、ストロークの太さの変化は比較的小さい。大文字Aの頂点は線がずれて合わさり、Gの右下部分は半端に飛び出している。小文字gの下のボウルは形が崩れているが、大文字Qはきれいなままだ。この書体は、新たに登場した自動活字鋳植機、モノタイプとライノタイプの両方に取り入れられたおかげもあって広まった。曲が何度も流されるうちに人気を獲得するのと同じ仕組みだ。1906年に印刷業者に向けて打たれた広告では、タバコや怪しい塗り薬にも使えそうな文言が使われた。

A happy face is a face that gives joy, and the Cheltenham – so *apt*, so *fitting* – is this kind.

幸せな顔、それは喜びを与えてくれる顔。Cheltenhamとは——まさにぴったり、まさにうってつけ——そんな書体。

デジタル版の Cheltenham（ITC Cheltenham）。2003 年には、マシュー・カーターが
「ニューヨーク・タイムズ」紙の専用書体として Times Cheltenham を開発している

　ATF の広告では「今年の最もセンセーショナルな活字」と銘打たれた。「優れた出版物で Cheltenham Old Style と Cheltenham Italic のシリーズ一式を使っていないものを見つけ出すのは、もはや不可能となった……」

　ヒット曲がそうであるように、Cheltenham の輝きもやがて色あせてしまう。もともと魅力がある方ではなく、売りは信頼感や使いやすさだったが、やはり美しさに欠けていた。1950 年代になると、ニューヨークのマディソン・アベニューの洗練された広告人たちは、どうやら市民よりもいち早くこれに飽きてしまったようだ。しかし 2003 年の「ニューヨーク・タイムズ」のリデザインにおいて、マシュー・カーターが専用書体としてデジタル版を開発したことで、Cheltenham は再び脚光を浴びることになる。新しくできたボールド・コンデンストで見出しも組めるようになった。

　1950 年代に Cheltenham の代わりに表舞台に立ったものは、さらに醜かった。それは派手なスクリプト書体で、広告代理店のサラリー

マンが酔って書いたか、エリザベス朝時代の華美な人物が書いたかのような雰囲気だった。しかし、幸いなことにやがてスイス書体の時代が到来し、1950年代の終わりにはアメリカはHelveticaと非常に親密な関係となった。

近代アメリカの書体で最も長く親しまれているものは、コンピューターのドロップダウンメニューに間違いなく入っているであろうFranklin Gothicだ。ベンジャミン・フランクリンから名づけられ、20世紀の初めに発売されたサンセリフ書体で、そのスタイルはジョンストンやギルの書体がイギリスで大人気となる前の時代のものだ。「ゴシック」というと、アメリカではヨーロッパと違うものを意味する。がっしりとした書体のことであり、古い写字生やドイツのブラックレター、ましてやヘビメタバンドとは関係がない。

　この書体はATFの若手のホープだったモリス・フラー・ベントンによってつくられた。彼の手がけた書体ファミリーは今でも新聞や雑誌でよく見かける。Franklin GothicはドイツのAkzidenz Groteskにルーツがあり、移り変わりの激しい政治の波を生き抜いてきた。幾何学的でも、数学的でも、未来志向でもない。ゆったりずんぐりとし、自信を感じさせるデザインで、Universをやや武骨にしたような雰囲気だ。アメリカの書体の中では最もスイスに近く、これでついにイギリスの呪縛から解き放たれたのだ。映画「ロッキー」シリーズのタイトルや、レディ・ガガの大文字のアルバム名「**THE FAME MONSTER**」など、「典型的なアメリカ」の演出には、その強調のためにFranklin Gothicを使うのが習慣になっているようだ。

　ベントンはフレデリック・ガウディの書体の拡張も手がけた。ガウディは20世紀前半のアメリカのタイポグラフィに最も大きな影響を与えた書体デザイナーだ。影響力は彼の多作ぶりによるところもある。100を超える書体をデザインし、その中には老舗高級百貨店

サックス・フィフス・アベニューのための Saks、カリフォルニア大学出版局のための Californian など、カスタム書体も含まれる。また、その影響力はちょっとした自己演出のおかげかもしれない。ガウディには放蕩な生活（車と女）にふけっているという評判が立っていたという。そうであれば、逸脱と享楽の人生の中で多くの書体を世に残した、実に稀有なデザイナーということになる。

　しかし、これは作品からはほとんど見てとれない。彼の書体は保守的な傾向があった。ガウディは新しい造形に取り組むというより、過去のデザインを集めてくるタイプの人物だった。とはいえ、伝統的な書体をもとに独自のひねりを加えようとしていた。最も有名な作品は Goudy Old Style。繊細に描かれた線がもろささえ感じさせる書体だ。ベースラインでの揃い方は不安定で、細かい装飾と精巧なセリフをもち、ルネサンスを意識している。『ハーパーズバザー』誌をはじめ、今でも広く使われているものだ。

　最も珍しいガウディの書体といえば1928年の Goudy Text だ。グーテンベルク聖書を核とした、アメリカの趨勢からはかなり離れたブラックレターだ。ガウディはこの新しいブラックレターの設計という挑戦に熱中し、結果にひどくこだわった。毒舌も有名で、彼はブラックレターのデフォルトのスペーシングをいじる者たちを「羊を犯している」（ぐらい頭がおかしい）と評している。このフレーズは、デザイン界では「ブラックレター」を「小文字」に置き換えても使われてきた（ドイツ人デザイナーで FontShop を立ち上げたエリック・シュピーカーマンの共著に『Stop Stealing Sheep & Find Out How Type Works』（羊泥棒をやめて文字の仕組みを知ろう）〔このタイトルではガウディの使った「犯す（shag）」が「盗む」に変えてある〕というのがある）。しかし、なぜ不適切なスペーシングをそれほど卑しい行為と見なすのだろうか。理由はまず、見た目が醜くなること、そしてタイポグラフィに熟達した人間にとっては、自分たちの美的感覚

Goudy Text と Goudy Italic の文字——ウィリアム・
バレットは「My Type of People」というイラストシ
リーズで、遊び心たっぷりに組み合わせた

を辱める行為はあまりにも許しがたいからだ。なるほど、もっとも
である。

　ガウディはほかにも鋭い洞察を残している。そのひとつが、彼が
仕事で抱えるジレンマ、ひらめき、悲嘆の大部分をまとめた、この
書体デザインに関する記述だ。「これまでに確立された形からかけ離
れてよい書体をつくることは、ほとんど不可能だ」と、1940年の自
著『タイポロジア』にはある。「字形の完璧なモデルというのはまっ
たく実在しない。今日のデザイナーに与えられている手本は、先人
の芸術家がつくったものだけだ。デザイナーの仕事が素晴らしくな
るかどうかは、その伝統的な造形を自分で表現するときに、どれほ
ど創造力と感性を働かせられるかにかかっている」

仕事をするフレデリック・ガウディ

　面白いことに、およそ200年前のイタリアの書体デザイナー、ジャンバティスタ・ボドニも似た考えを残している。「急いで仕方なくつくられた文字に真の美は宿らない。苦痛を感じながら励んでも同じだ。それが可能になるのは、愛と情熱があるときだけだ」

Moderns, Egyptians and Fat Faces

モダン、エジプシャン、ファットフェイス

Was the TIGER WOODS scandal a little too grubby for the glossy magazines? Not if his first name was set in a huge capitalized version of BODONI on the cover of *Vanity Fair*. Then the story would look sophisticated, classy and refined.

タイガー・ウッズのスキャンダルだなんて、おしゃれで高級感のあるグラビア誌には少し低俗すぎる？　いや、『ヴァニティ・フェア』の表紙に「TIGER」という名が Bodoni で大きく大文字で組まれたのを見れば、そうは思わない。ストーリーは上品でエレガント、洗練された印象だ。

　イタリア・パルマのジャンバティスタ・ボドニとフランス・パリのファルマン・ディドは18世紀、「トランジショナル・ローマン体」Baskerville の系譜の上に、太線と細線のコントラストを強めてセリフを細く長くした「モダン・ローマン体」をつくったとされている。この書体が登場した時代には、活字彫刻師も印刷技術と紙質の向上のおかげで、刷ったときに途切れたり消えたりするリスクを心配せずに、極細の線を彫ることができるよ

うになっていた。大文字Jや小文字kの先に球形をつけても、Aの頂点を鋭くしても、欠けないという確信がもてた。ディドとボドニが制作した書体も、極端なコントラスト（特に大文字UとVはデリケートに見える）、直線状のセリフ、幅が狭く背が高い大文字が特徴であった。

モダン・ローマン体は第一に本文用書体としてつくられた。ゆったりとした行間を与えれば、印象的な見た目になる。さらに大きな見出しサイズのものは、活字彫刻の芸術性の高さを知るのに最も適した実例かも

Bodoni——いつでもぴったり

しれない。とても簡単に高級感を演出することができ、それが『エル』や『ヴォーグ』などの洗練されたファッション誌で存在感を示し続けている理由である。

数ある優れたモダン・ローマン体の中でも、19世紀ドイツのWalbaumは、今なおロマンティックに感じられる素晴らしい書体だ。作者のユストゥス・エーリヒ・バルバウムから名づけられたこの書体は、ほかのモダン・ローマン体と同じく気取った佇まいだが、より柔らかで親しみやすい雰囲気もある。また、小文字のkはまるで別の書体が混ざってしまったかのような、非常に凝った形をしている。FairfieldやDe Vinneもディドン（Didone）系の要素を多く取り入れた書体だが、デジタル版では、縦線と横線のコントラストをわずかに弱くした小さいサイズで使う本文用が加わっている。

では、極端なモダン・ローマンのデザインが登場した後、文字の形はどう展開したのだろうか。面白いことに、真逆の方へ向かったのである。幅も線もより太くなり、インクを吸い上げたその不恰好な姿は、暴食と傲慢さをひけらかすようにも見える。産業革命は蒸気とスピードだけではなく、

ファットフェイスとエジプシャンが詰め込まれたビクトリア朝時代のポスター。これはジョン・レノンが「Being for the Benefit of Mr. Kite!」を作詞した際に参照したもの

汚れと苦しみももたらしたが、書体はたいてい後者を映し出していた。産業と技術の進歩は、繊細さを追い求める余裕すら与えない規模で進み、それ以前の世紀に存在した洗練された書体は切り捨てられることになる。それに代わって登場したのが、素手で闘うベアナックル・ボクシングの宣伝にでも使われそうな、ボクサーの手と同じぐらいに分厚い文字だった。当時のこうした書体は Thorowgood、Falstaff、Figgins Antique といった真面目なイギリス風の名前で販売されていたが、その姿は太ったタウンクライヤー（ニュースを触れ回る町の係）が市民の注目を引き寄せようと叫んでいるようであった。

「ファットフェイス」「エジプシャン」と呼ばれていたこのような書体には、新しい工場から響いてくる機械音はもちろん（特にポンプエンジンの側面にはよく似合っていた）、遊園地やビクトリア朝初期の大衆演芸場の騒音にも合うようなたくましさがあった。そしてこうしたデザインは、華やかで装飾的な木活字の多くにインスピレーションを与えることになるが、現代の私たちの目からみると、そのほとんどがシルクハットをかぶり、懐中時計のチェーンをぶらぶらさせた男性のよう――一言で言えば、近代化にあらがう大きく太った文字に映るのである。

GOTHAM IS GO

GOTHAM、出番だ

「私は勝とうとしているのではなく、偽りなくあろうとしているのです」──2010年3月、バラク・オバマは歴史的な医療保険制度改革法案の採決前夜、この第16代大統領リンカーンの言葉を引用し、演説を行った。それはまるで**WRITTEN IN GOTHAM**──Gothamで書かれているような響きをもっていた。

　書いてあることすべてが誠実そうに、あるいは少なくとも公正であるかのように見える書体がある。私たちはそのように Times New Roman を見るよう慣らされているが、同じことは Gotham にも当てはまる。2000年、トビアス・フレア゠ジョーンズが、ニューヨーク（バットマン・フリークならゴッサム・シティと呼びたいところだろう）の大手書体会社ヘフラー＆フレア゠ジョーンズ社〔現ヘフラー

社〕で制作した書体だ。発売からしばらくはよい意味で地味に浸透していった。落ち着きと新鮮さを併せもつ書体として人気を集めていったのだ。そして2008年の初め、書体デザイナーの誰もが夢見る勇気ももてないようなある出来事によって、爆発的なブームを巻き起こすことになった。

　「実は、テレビで見て初めて、オバマのキャンペーンに使われていることを知りました」。フレア＝ジョーンズはいまだに信じられないという風だ。「アイオワで集会があって、演説台に彼が立っていました。支持者たちがボードを振っていたんですが、そこにあった書体はとても見覚えのあるものでした」。そのときオバマは唯一の候補者ではなく、まだ予備選挙で7、8人の候補がいた。その中のジョン・エドワーズもまた、Gotham を使っていた。しかし、エドワーズは撤退し、やがてヒラリー・クリントンも抜けた。フレア＝ジョーンズはだんだんと、自分の書体がオバマのキャンペーンで使われ続けていることに加えて、グラフィック戦略の核に据えられていることに興奮を覚えるようになった。彼はこう説明してくれた。「昔はキャンペーンにはひとつロゴがあるくらいでした。そして書体をいくつか選んで、広告や横断幕、ウェブサイトに使っていくという感じだったのです。ところが、オバマのキャンペーンは大企業のコーポレート・アイデンティティのように、ビジュアル戦略全体に同じ枠組みを使うというものでした。選挙当日のキャンペーンも、18カ月前の党員集会でのキャンペーンも、同じ見た目をしていたのです」

　オバマのキャンペーンは勢いを増し、フレア＝ジョーンズのもとには、大舞台で Gotham が使われているのを見たかと、友人たちからメールが届くようになった。映画「ヘルベチカ」の監督ゲイリー・ハストウィットからは写真が送られてきた。オバマがマイクを手に横断幕の前に立っている。そこには大文字で「**CHANGE WE CAN BELIEVE IN**」とあった。次の年には、オバマの力強いスローガン

信頼すべき書体？ Gothamなら Yes We Can

──**CHANGE, HOPE, YES WE CAN**──がすべてこのシンプル
なサンセリフで組まれ、揺るぎない信頼感を印象づけた。だがこの
書体からは、同時に控えめさと謙虚さも感じられた。オバマを先駆
的な人物と印象づけつつも、有権者を怯ませないように、計算の上
で書体が選択されていたのだ。オバマの選挙対策チームは初め Gill
Sans を選んでいたが、真面目すぎるし使いづらい（Gotham が 40
以上のスタイルを揃えていたのに対し、Gill Sans は 15 スタイルだっ
た）ということで Gotham に変更された。「ニューヨーク・タイム
ズ」紙のアリス・ローソーンは「見事な選択でした」と評価する。
「躍動的でありながら誠実で、アメリカのために尽くす人物というイ
メージにこれ以上合っている書体はないでしょう」。さらに「（オバ
マのスーツのような）現代的な洗練と、古きよきアメリカ、責任感

とが共存しているというのが、語らずとも伝わってくる」と感じた
という。

「それこそ私たちが生み出したいと思っていた雰囲気のひとつでし
た。権威を感じさせるということです」とフレア゠ジョーンズは語っ
た（彼自身も権威ある風格を漂わせている。メガネ、小ぎれいな身
なり、きっちりした髪の分け目は、書体〔タイプ〕デザイナーのアー
キタイプのようだ）。「開発の時点で、非常に現代的でありながらク
ラシカルさも備えた、かなりシンプルな書体になりそうだと感じて
いました」。少なくともこの点では Helvetica と類似性がある。「あ
の書体のように、幅広い声色を出せるようにしたいと思いました。
一曲しか歌えないパフォーマーのようにはしたくなかったのです」

だが、もしこのパフォーマーが相手方についていたらどうしたの
だろうか。Gotham が作者の支持しない候補者のキャンペーンに使
われたら、抵抗する手段はあるのだろうか。「お金を払ってもらっ
た以上は、抵抗できません。実際に経験があります。ミネソタ州の
共和党上院議員候補のノーム・コールマンが、票の再集計を求める
キャンペーンで資金集めのウェブサイトを開設したとき、Gotham
Medium と Gotham Bold の大文字が使われていました。オバマの
ウェブサイトとまったく同じでしたね。個人的にはむっとしました
が、結局は落選したので、まあ……」

もともと Gotham は雑誌『GQ』のためにつくられたもので、デザイ
ンの着想はニューヨークのポート・オーソリティ・バスターミナ
ルの入口に掲げられている文字から得た。それぞれの土地に昔から
ある個性的な立体サインの多くは、風雨と歳月にさらされ、デジタ
ル技術がもたらした安価で容易に使える画一的な書体たちの脅威の
もとで、絶滅しそうになっている。この文字もそのひとつだった。
フレア゠ジョーンズは、こうした文字の由緒と実用性を「ほかに代

もともと Gotham は雑誌『GQ』のためにつくられた。というわけで、この表紙は書体（ロゴの下）、雑誌、大統領と三拍子揃って完璧だ

えられない」ものだと考えている。しかし、次々と姿を消しつつあるため、遅きに失する前にひとつでも多く写真に収めておこうとしており、これが彼の週末の趣味となっている。この4年間に、マンハッタン島最南端のバッテリー・パークから14丁目まで、面白い文字やサインはすべて撮った。その数はおよそ3600枚にのぼる。楽しみは、チャイナタウンのエリアにしかない特別な幾何学サンセリフのように、地域や国に根ざした文字をたくさん見つけることだ。フレア＝ジョーンズの経験上、古いサインが残される場合はただひとつ、その上に新しいサインが取りつけられるときだけだという。

オバマが大統領になって1年以上が経った今、フレア＝ジョーンズと同僚のジョナサン・ヘフラーは、Gothamにまとわりつくイメージについてようやく落ち着いた態度を取れるようになった。選挙キャンペーン中はもっと神経質だった。彼らのウェブサイトにあるブログで、ヘフラーは2008年2月にこうつづっている。「Gothamは、もともとそうである以外の何かを装おうとはしない書体なのだ。……Gothamは Gothamであろうとしているだけだ」。しかし、こうした話は、オバマのライバル2人に関しては問題にならなかった。彼らの選択した書体のイメージは、もとから傷ついていたからだ。ヒラリー・クリントンが指名争いのポスターで自らの名前を組むのに使ったのは、法的にお墨つきを与える際によく使われる **New Baskerville Bold**だった。そしてジョン・マケインは、ベトナム戦争の英雄である自分を有権者にアピールするためか、1950年代のサンセリフ書体、Optimaを使った（Optimaは首都ワシントンにあるベトナム戦争戦没者慰霊碑に使われている）。

ヘフラーはこう書いている。「ヒラリーの眠気を誘う退屈なセリフ書体は、心臓病予防をうたうシリアルの箱や、店頭で手に取るのが少し恥ずかしくなる類の軟膏に使われるようなものだ。好意的に連想しようとしても、思い浮かぶのはせいぜい教育委員会からの手紙

や、よくわからない学術雑誌だ。マケイン上院議員の書体に至っては
まったく謎だ。このサンセリフはここ30年間、安っぽい商品が高級感を出そうと頑張るときに使われてきて、今ではスーパーの衛生用品の棚で見るようになっている」

では昔はどうだったのだろうか。1948年、イギリスは革新的な医療保障制度NHS（国民保健サービス）を導入した。当時は、与党の労働党が書体に関心をもつなど思いもよらない時代だ。重要課題として住宅改革に教育改革、新たな食料配給計画が存在していた。そんな中、ある影響力のある人物が意見を表明した。こうした抜本的な政策を国民に好意的に受けとめてもらうには、十分な検討の上でまったく面白味のない書体を選び、それでもって訴えるしかないというのがその人物の考えだった。

　名前はマイケル・ミドルトン——労働党を支持するグラフィックデザイナーだ。彼は、正しい書体を選ぶことが選挙を勝利に導くと信じていた。終戦から3年経ったこの年、ミドルトンは図版をふんだんに取り入れたデザイン提言書『Soldiers of Lead』（鉛の兵隊）を刊行した。統一感のある書体の使用を求め、派手なもの、だらしのないものすべてを厳しく批判している。書体は質素な日常を反映していなければならない——しっかりとした伝統的なセリフ書体を使うとなおさらよい。この冊子は書名までもが歴史を感じさせる。省略部分を含めた全体のフレーズはこうだ。「25の鉛の兵隊で世界を征服した！」活字の力を褒めたたえた数百年前のものであり、Jが最後のアルファベットの文字としてまだ加わっていないのである。

　ミドルトンが労働党のデザインに関わる前は、党が作成した印刷物のほとんどは、異論の声があちらこちらから飛んでくる、人であふれた窮屈な会議室を模したようだった。1946年の「進歩のために労働党に投票を」と訴えるポスターには、6つの書体がバラバラの大

What do these letters represent ? They have their origins in medieval hand-drawn characters – have they any place in the twentieth century ?

これらは何の文字だろうか。中世の手書き文字がもとになっているが――果たして20世紀に活躍の場があるだろうか

What happens to the 'recognition characteristics' of individual letters when they are elongated or squashed ? Can you distinguish these at a slight distance ?

「その文字だと判別できる要素」は、縦長や扁平にされるとどうなるか。少し離れても文字を見分けることができるだろうか

The top line of letters here are Victorian, the remainder are more recent. Are they beautiful or are they ridiculous? Is it 'clever' to depart from the essential basic shape of a letter as much as these do ?

一番上はビクトリア朝時代の文字で、それ以外はもっと新しいものだ。美しいだろうか、それともばかげているだろうか。基本の字形からできるだけ離れることが「賢い」選択なのだろうか

『Soldiers of Lead』より。マイケル・ミドルトンが不適切な書体について戒める

きさで使われていた。まるで印刷所の床に捨てられた活字を拾い集めて組んだかのような有様だった。Johnston、Futura、Gill Sans のような素晴らしい書体の登場にもかかわらず、イギリスの1940年代のポスターにおけるタイポグラフィは、いまだにビクトリア朝時代のがっしりしたファットフェイスを使うのが主流であり、先の「書体コラム」で見たように、その時代の人々はタイポグラフィへの配慮がまったくなかった。

　ミドルトンの提言は、すべてを明るく簡潔にわかりやすくしておくべきだ、ということだった。「『斬新だ』と感じるデザインの書体は信用するな」と彼は真摯に党に訴える。「縞模様の壁紙のように見える」ほど幅の狭い文字は使うな。使うべき書体は Bembo、Caslon、Times New Roman、Baskerville、Goudy、Perpetua、Bodoni といった、絶対に安全なものだ。これらなら行間が十分にとれていれば、まずどんな組み合わせで使っても大丈夫だ。

　さて、『Soldiers of Lead』は労働党への支持を増やすのに効果があったのか、判断は難しい。1950年にガソリンの配給制度がいくらかの歓迎とともに廃止されたとき、それを知らせるポスターは平易な Times Roman で組まれていた。それまで似たような出来事には Chisel（墓石を深くノミで彫ったようなデザイン）や Thorne Shaded（騙し絵のように影がついて浮き出て見える堂々とした書体。〔長期戦の末にイギリスが勝利した〕第二次ボーア戦争の終結を知らせる用途の方が向いていそうだ）が使われていたのとは対照的だ。しかしいずれにせよ、選挙で労働党がかろうじて過半数を得たこの1950年の翌年には再び選挙が行われ、老いた保守党のチャーチルに首相としての花道をつくることに注目が移ると、効果はあったとしても帳消しになってしまった。

　20世紀半ばの保守党は、書体に革新的な政策を行うことにはほとんど関心がなかったようだ。Caslon や Baskerville でさえ、セリフ

の形がまだ少し派手すぎる、落ち着きが足りないと感じていた可能性もある。しかし、書体の普遍的な真実には行き着いていた。私たちは昔からある見慣れたものを信頼する傾向にある。個性をことさら見せつけてくる書体、頑張りすぎているような書体をいかがわしく思う。ものを押しつけがましく売られることも、必要性を感じない突飛なデザインにお金を払うことも、好きではないのだ。

それからかなりの年月が経ったが、方向性は大きくは変わっていない。そして今日、公約集は各政党がますます神経を尖らせるものになっている。2010年の総選挙のマニフェストを見ると、まず労働党は、表紙には進歩的な Neo Sans Pro を選んだが、中身は意外性の薄いセリフ書体で妥協している。一方、保守党はまたもシンプルな手法に立ち返り、デイビッド・キャメロンが生まれる前の金属活字の組版を思い起こさせる、古めかしく退屈な書体一式を用いた（興味深いことに、この冊子の中の「We're all in this together」[みんな一緒だ、頑張ろう] と1ページ全面を使って訴えるグラフィックイメージには、大戦中のロンドン大空襲を思わせるビンテージ風のかすれた書体が使われている）。どこかで見覚えがあるものばかりだと思いながら、私たちはもちろんシニカルにこれらを見ている。自由民主党は世界一どこにでも使える書体 Helvetica を、マニフェストにも iPhone のアプリにも採用した。

　アメリカに目を向けると、**Gotham** は「change」を示す以上の意味をもつようになった。ニューヨークの世界貿易センタービル跡地、グラウンド・ゼロに新しく建ったフリーダム・タワー〔2009年に「ワン・ワールド・トレードセンター」に改称〕の石碑にも使われている。Gotham は Gotham でしかないというヘフラーの主張とは裏腹に、勝利や正義による成功というイメージを内包するようになった。日頃映画ポスターの書体を観察している人ならば、特にアカデミー賞候

フリーダム・タワーにある Gotham で彫られた石碑

補になるような作品で、Trajan や Gill Sans の大きなライバルになっていることにも気づいているだろう。ほかにも注目すべき書体、刺激的な書体がたくさんヘフラー＆フレア＝ジョーンズ社のカタログには載っているが（特に Vitesse、Tungsten、ヘフラー＆フレア＝ジョーンズ版の Didot）、彼らのオフィスにも飾ってある「シングルマン」（**A Single Man**）、「ラブリーボーン」（**The Lovely Bones**）、「インビクタス／負けざる者たち」（**Invictus**）のポスターに使われた書体はひとつだけだ。リーマンショック後の新たな緊縮の時代を表現する文字として Gotham は選ばれたのだ。

　そして Gotham には、ついに書体の殿堂入りを示す最高の栄誉が与えられた。Gotham は使いたいがお金は払いたくないという人々の出現だ。Gotham は 8 ウェイトのパッケージにコンピューター1台のライセンスをつけて 199 ドルである。台数が増えれば割引もされる。しかし、この金額を払わずになんとか見た目を似せようとする人々がいる。当たり前だが、コンピューターに入っている無料の

フォントを使う方が安上がりだ。トビアス・フレア＝ジョーンズが eBay でオバマにまつわる記念品を検索すると、「Hope – Stand With Obama」や「Be The Change」といった有名な文言のポスターが見つかった。見知ったレイアウトと色だが、書体が Gill Sans や Lucida で、微妙におかしいのだ。〔リンカーンは「すべての人を一時的にだますことはできるし、一部の人をずっとだますこともできる。しかしすべての人をずっとだまし通すことはできない」という言葉を残したが〕きっと一部の人を一時的にだますことができただけだろう。

　Gotham には殿堂入りの証がさらにもうひとつ与えられたが、これはフレア＝ジョーンズにとっては嬉しい話ではなかった。2010年末、保守派による反オバマ集会「ティーパーティ」の中に Gotham を推す人々が出てきたのだ。たとえば共和党のサラ・ペイリンは、ウェブサイトでこの書体を盛大に使った。新しいことをしようとする創造力が欠けているのか、少し便乗しようと思ったのか、はたまた書体が勝利をもたらすと本気で信じているのか（この3つすべてかもしれないが）、いずれにせよ、すべてはこれから有権者が判断する。

Pirates and Clones

海賊版と複製品

世界で最も有名な書体 Helvetica のオリジナル版をデザインしたマックス・ミーディンガーは 1976 年、デザイン料を 1 回受け取ったきりで、そのあとはロイヤリティを受け取っていないことを明かした。それは当時、書体デザイナーのほとんどが経験していることだった。「ステンペル社はこの書体で大金を得ているのに、私は恩恵にあずかれません。だまされた気分です」と彼は語った。その 4 年後、このスイス人デザイナーはほとんど一文無しでこの世を去った。

　Helvetica を所有したステンペル社は間違いなくそれで利益を得ていた。しかし、その額はおそらく読者が思うほどではない。書体の権利をもっていても、たとえばマイクロソフトとプログラムのライセンス契約を結ぶのに比べたら儲からない。理由は単純で、よい書

体はコピーされてしまうからだ。そうなるとできることはほとんど
ない。Helvetica の複製品は、多くはほんのわずかだけ変えられた形
で、何十年にもわたって出回り続けている。Akzidenz Grotesk Book
や **Nimbus Sans Bold** は Helvetica によく似ている。複製品のひと
つは Swiss という名前さえ与えられている。しかし一番罪が深いの
は、世界的な広がり方から考えて Arial だ。

　Arial は Helvetica のそっくりさんで、これを重用したのは何といっ
ても――読者もきっと察しがついているように――マイクロソフト
だ。オリジナルの Helverica よりも頻繁に文書や書類で目にするので
はないだろうか。しかも、Helvetica より少し柔らかく丸い感じがす
るため、こちらを好む人の方が多いと思われる。Arial は Helvetica
の名前を出すことなしに、ゆったりしたカーブと斜めに切った先端
で注目を引き、機械的、工業的な雰囲気がほかのサンセリフよりも
抑えられていることをアピールしながら自らを売ってきた。こうし
た「人間味のある」特徴は「20世紀末の雰囲気によりマッチしてい
る」印象を与えた。

　Arial で目を引くことのひとつは、Helvetica と違う部分が意図的に
多く与えられている点だ。慣れてくれば、パイナップルとマンゴー
ほどの違いが Arial と Helvetica にはあるとわかる。Helvetica の a に
は Arial よりはっきりとした尻尾がつき、それは縦線の一部というよ
りも横線だ。Arial の G の縦線は下に突き抜けていない。Arial の Q
のバーはまっすぐではなくカーブしている。

　とはいえ、Arial は Helvetica のパクリと見なされており、事実そ
の通りだ。1980年代の初めに Helvetica の代替品として意図的につ
くられた書体だからだ。最初はアドビの PostScript 対応プリンター
用書体に対抗するためのものとして開発され、その後、Windows に
バンドルされた。Helvetica はライノタイプが所有していたので、
モノタイプがその代替書体を提供したのは当然のことであった。デ

ザイン業界を不快にさせたのは、見た目が似ていることだけではなく、実際に Helvetica とまったく同じグリッドに合わせて、グリフ幅をはじめとした重要な要素が設定されているという点である。すなわち、文書の量や印刷と表示に使うソフトに関係なく、両者が入れ替わっても問題が起きないように設計されているのだ。

マイクロソフトはこの点に目をつけて Windows 3.1で Arial を採用した。なぜなら Helvetica よりも安く、ライセンス料の出費を抑えるのによかったからだ。非常に堅実な経営判断といえる——ほかのデザイナーの芸術的才能を利用しているという点を除けば。モノタイプとしては、違法なことをしたのではないし、Arial は100年以上前の自社のサンセリフを刷新した書体だという立場を取っている。その主張はまったく不当とも言えないだろう。

数え切れないほどいる Arial のユーザーのうち、この点を気にする人はほとんどいない。しかしデザインの世界では、Arial は悪感情を

Helvetica

CGRart

Arial

CGRart

起こし続けている。「カレッジユーモア」というインターネットのコメディーサイトには、Arial と Helvetica の譲らないバトルをネタにした動画まである（「Font Fight」で検索を）。これはとある倉庫を舞台にした、かなり凝ったストーリーだ。まず、ギャングの Helvetica団として、Helvetica自身（頭のよい女）が、**Playbill**（無精ひげのカウボーイ）、**STENCIL**（パットン陸軍大将）、**Braggadoccio**（イタリアのテノール歌手）、**Jazz LET**（黒人のクールガイ）、American Typewriter（報道記者）など多様な男たちを従えて登場する。すると今度は Arial団がやって来て張り合う。こちらはグラマラスで自信に満ちた Arial、インディアンの Tahoma、お高くとまった *Vivaldi*、ゲイの古代エジプト人 Papyrus、ビールを愛する *Party LET* といった面々だ。

　「Arial!」と Helvetica が言う。「ずっと顔を見なかったわね。あれから……あなたが私をコピーしてアイデンティティを奪ってから!」ほかにも因縁がいろいろあるらしい。「Playbill、お前は俺の土地を奪い、家族を殺した」「お前はどうするつもりだ、Tahoma。雨乞いか?」——とうとう殴り合いが始まり、Helvetica のパンチで Arial が地面に倒れた。と思ったら、遅れてやって来たのは、鮮やかなスーパーヒーローの格好をした奴だ。「Comic Sans ここに参上!」しかし誰も反応しない。みんなもう死んでしまった。「もし僕を必要とする人がいたら……」ばつが悪そうに彼は言う。「Comic Sans がすぐに駆けつけるよ……」

別のカレッジユーモアのビデオ「Font Conference」（書体会議）では、同じ役者たちが別の書体になって（Baskerville Old Face や **Old English** など）、Zapf Dingbats に会員の地位を与えるかを議論している。

　ヘルマン・ツァップは、「ディンバット」と呼ばれるその記号・装

Zapf Dingbatsに収録されている記号のほんの一部

飾文字たち（矢印、ハサミ、十字、星型など数多くある）をつくっ
た実在の人物だ。彼は自分の作品の海賊版を面白いとは特に思えな
かったが、それはもっともだ。1970年代、ツァップは電算写植〔コ
ンピューターが制御する写真植字〕の台頭を機に、守られていない孤立し
た書体デザイナーの福利を求めて動き、不法なコピーの脅威を訴え
た。コンピューター時代が自身の作品にどのような影響を及ぼすか、
まだ見通しきれていない中で保護の強化を呼びかけたのだから、先
見の明があった。しかし、彼のその訴えには誰も耳を傾けなかった。

　1974年10月、ツァップはワシントンにあるアメリカ議会図書館著
作権局に対し、保護の強化を真剣に申し立てた。およそ450年もの
間、書体のコピーは非常に時間と金のかかる行為だった。オリジナ
ルと同じように活字を手彫りしないといけなかったからだ。確かな
複製をつくるためには大変な技術が必要であり、偽物を製作できる
のはわずかな数の職人に限られていた。

　19世紀にニューヨークで電鋳法（電胎法）が登場すると、盗用は
少し容易になった。父型彫刻のプロセスを経なくても、鋳型がつく
れるようになったのだ。とはいえ、高い技術が必要であることに変

わりはなく、幅広いウェイトをつくるにはまだ非常に大きなコスト
がかかった（思い出してほしい。1ウェイトに基本的な文字をつく
るのはほんの始まりにすぎない。ミディアム、ボールド、イタリッ
クといったスタイルを加え、アクセント、合字、数字、約物を含め
最低でも150文字〔グリフ〕はつくるのだ）。パリの活字鋳造所のオー
ナー、シャルル・ペイニョの1963年の見積もりを見ても、21ウェ
イトからなる書体ファミリーをつくるのに約330万フラン（約2億
4000万円〔1963年当時の年平均レート約73円で計算〕）というから、この
時代でもまだ大変な金額だ。

　ヘルマン・ツァップによれば、裁判でデザイナーに有利な判決が
下ることはほとんどなかった。1905年、アメリカン・タイプファウ
ンダーズ・カンパニー（ATF）は、活版印刷会社のデイモン＆ピー
ツが一連のCheltenham書体（製作に10万ドルを要した）を複製し
たとワシントンの合衆国連邦裁判所に告訴したが、棄却された。そ
の少し後、今度はCaslon Boldをめぐり、フィラデルフィアのキース
トーン鋳造所が海賊版に対する保護を求めたが、失敗に終わった。
さらに、多作で知られたフレデリック・W・ガウディは、ライセン
スの外で（つまり、ロイヤリティが受け取れない形で）自身の書体
が使われているのを見続け、業を煮やして訴えを起こしたが、これ
も敗れて裁判費用だけがのしかかった。これらすべての判決におけ
る裁判所の見解は、書体は公有のものであり、公益に与する以外の
特徴を有していないということだった。ガウディの裁判では「ある
活字ひとつに対するデザインは、特許を与えられるものとは認めら
れない」とされた。

　これは今でもそうだ。ヨーロッパではほんの少しだけ改善された
が、最大の単一市場であるアメリカでは、アルファベットのまとま
りは保護されない。実は、個々の文字や記号——イタリック・コン
デンストの「a」、アンパサンド、ウムラウト、分数、装飾記号の

書体の権利を求めた運動家、ヘルマン・ツァップ

ひとつひとつ――に対してであれば、特許の申請・取得の可能性があるのだが、多くのデジタルフォントには600以上のグリフが含まれているので、時間と費用の観点から考えてほとんど不可能だ。つまり、Helveticaのような書体でのみ、そのコストを回収できる可能性が出てくる。そのほかの10万種類ほどある、あまり有名でない書体は、せいぜい書体の名前や、その書体をつくるのに使用したコンピュータープログラムのコードを保護するぐらいしかできない。*

　ツァップのこうした運動は1970年代半ばのことだったが、その内容には今でもうなずける。彼はニューヨーク市立大学で次のように語った。「フリーランスのデザイナーとして生計を立てるためには、信じてほしいのですが、頭と手を使って一生懸命働かなければならないのです。愛する妻にきれいな服を着せるため、毎日子どもにお腹いっぱい食べさせるため、設計台に雨水が落ちてこない家に住むため、最低限必要なお金を自分で稼がないといけないのです」。こうした必要なものを得ることがだんだん難しくなっていると彼は言う。ほかの芸術分野で認められている基本的な金銭的取り決めが、ツァップのいる書体デザインの分野では認められていないからだ。彼はレナード・バーンスタインを例に出した。バーンスタインは、コロンビア・レコードから「ウエスト・サイド物語」の新録音を出し、ロ

* 書体の保護が成功した数少ない例として、1998年の、サザン・ソフトウェア社に対するアドビの訴訟が挙げられる。アドビは、フォントだけでなく、それをつくったUtopiaというソフトもコピーされたと主張し、これを禁じる新たな法律の制定につながった。

イヤリティを受け取る。もし、モラルの欠けた小規模のレコード会社がその録音を自分たちのものだと偽り、別のオーケストラと指揮者の名前を冠して発売したら、著作権保護と法律制度の枠組みの中で深刻な事態に巻き込まれるだろう。一方、書体デザイナーは、保護柵が設置できないところで見事な果実を育てているリンゴ農家に近い。泥棒は盗んだリンゴを、太陽と雨と万人に等しく与えられる神様の恵みの結果だと言い張ることができる。

アルファベットを誰でも使えるものにしておくという考えは、とりわけ表現の自由への規制（そして、いろいろな小文字「g」を見分けなくてはいけないという煩わしさ）を恐れる立法機関の人々にとっては、魅力的に映る。ツァップは当時、7000から8000ぐらいの書体が存在していると考えていて、「無断でコピーされた書体デザインの世界記録保持者は私です」と語っている。2010年現在、書体の数はずいぶんと増えたが、世界記録はまだ彼のものという可能性がある。ところが、ここで強力な異論が現れた。マシュー・カーターは、昔の書体をもとに設計した定評ある数々の書体それ自体が「復活」であり、複製品だというのだ。このような大らかな立場を取れるのは、彼を含めた一部の非常に成功した人物だけかもしれないが。

　カーターは語る。「ええ、ひどい争いや対立はありますね。でも、全体的に見れば皆かなり仲良くやっていると思います。ファッション業界の友人がいるのですが、おそらく私の6倍は稼いでいると思います。しかし、あの業界には本当に嫌な感じの人もたくさんいるでしょう。それは大金が動いているからです。書体デザイン業界にはそんなお金はありません。お金がモチベーションではないのです。誰かが誰かにデザインを盗まれたと思って喧嘩が起きることもあります。そして、その場合にはだいたいその通りです。私たちの業界

にもモラルの欠けた人はいます。しかし、ほとんどの人は基本的に穏やかで冷静です」

カーターは、たとえば Helvetica の複製品について、分別をもつべき会社、たとえばモノタイプなどから世に出ることと、550年の書体の歴史から無意識のうちに受けた影響に縛られているデザイナーから世に出ることとは区別するべきだと考えている。「仕事をしているとき、突然ふと疑問に思って、じっと眺めて『待てよ、トラブルになりそうだ』とほかのデザイナーに電話し、『まったく違うものをつくろうとしていたんだけど、ふと気づいたら君がつくったものに似てきたような感じがして――どうだろう、ダメかな?』と聞くこともあります。すると、たいがい『構わないよ』という答えが返ってきます。ほとんどの書体デザイナーは、何かにあまりにも似てきたら、自分でそれに気づきます。私のところにもデザイナーが問い合わせてくることがありますが、たいていの場合は問題にしません」

数年前、ロンドンの老舗ジャズクラブであるロニー・スコッツを訪れたとき、彼は大切なことを学んだという。ジョン・コルトレーンとの共演歴もあるドラマー、エルビン・ジョーンズ目当てで行った。「彼も〔コルトレーンと同じ〕聖者のひとりでした。あの夜、彼は演奏前にドラムセットの前に立ち、バディ・リッチが今日亡くなったと言いました。私は自分が音楽に詳しいと思っていましたから、『バディ・リッチといえば神童、ボードビリアン、道化役、白人、ビッグバンド、目立ちたがり屋――一体、エルビン・ジョーンズとどこに接点があるのか』と思ったのです。しかし、ジョーンズは私たちの前に出てきて、非常に感動的な話を披露してくれました。それで学んだのです。2人のドラマーには分かち合うものがあったのだと」

サンフランシスコの FontShop では、応募のあった書体について、宣伝と販売に足るオリジナリティを備えているかを判断するのに、よく

2つの方法を使う。自分たちの目と書体制作ソフトだ。見覚えがあると思ったら、両方のフォントファイルを開いて、その書体と新しいものとを比較する。それぞれの文字を拡大して座標を確認し、いくつかの文字の描画点が一致した場合はさらに調査を続ける。「まったく新しいことをするというのは本当に難しいですね」と話すのは、FontShopのタイプディレクター、スティーブン・コールズだ。「書体の世界に何か新しさを加えてくれる作品でないと、私たちが売りたいものにはならないんです。常に議論は起きますけどね」

　最近の例だと、モノタイプが開発してマイクロソフトにライセンスが与えられているSegoeが、Frutigerに近いと問題になった。主な用途は違うし（Segoeはスクリーン上に小さなサイズでの使用、Frutigerはサインでの使用）、HelveticaとArialのように同じグリフ幅でもない。しかし両者はどう見ても似ているため、デザイン業界はざわついた。マイク

Segoe UI
The quick brown
fox jumped over
the lazy dog.

ロソフトが引き起こしたという点も火に油を注いだ。マイクロソフトはクリエイターによってスケープゴートにされやすい会社だ（マシュー・カーターのGeorgiaなど、世の中で使われている優れたスクリーン用フォントもマイクロソフトが発注したものだが、批判の際には忘れられている）。

　しかし、スティーブン・コールズをはじめ、書体会社の人々が抱いている懸念はもっと差し迫ったことについてだ。すなわち、模造や違法コピーされたフォントが、怪しい経路の数々を通して、安価で売られたり無料配布されたりしているという事実である。一見まともそうな会社が使用許諾のないフォントを売っているという話だけではない。ファイル共有サイトを通じて、音楽や映画と同じようにダウンロードできるようになっているのだ。モノタイプで「言葉

とレタリングのディレクター」という役職に就いているアラン・ヘイリーによると、ほとんどのグラフィックデザイナーはフォントを盗もうとは思っていないものの、同僚から、出どころの確認やライセンス料の支払いをすることなくフォントを借りることがあるのだという（正規のデジタルフォント販売サイトのほとんどは、指定台数のコンピューターで使用するためのライセンスを与えている。台数が増えれば金額も増えるしくみだ。企業との取引になると、ライセンスはさらに高額で複雑になる）。彼はfonts.comのブログでこのように述べている。「残念ながら、おそらく合法的なサイトの数よりも、違法フォントや海賊版フォントを配布するサイトの数の方が多いだろう。他人の知的財産権などお構いなしという者たちが運営しているのである。海賊版サイトを撲滅するのは、有毒な細菌と戦うようなものだ。……トレーラーで輸送中のテレビを荷台から下ろして買おうなど、まず考えもしないことだろうが、フォントの海賊版を買うというのは本質的には同じことなのである」

　これよりもさらにひどい話があるとすれば、海賊版撲滅の推進キャンペーンに海賊版フォントが使われるという事態ではないだろうか。そんなのあまりに何も考えていないと思いませんか、皆さん。

2010年1月の第2週、インターネット上での著作権保護を推進するフランスの独立行政機関HADOPIは、キャンペーンの不幸な大失敗に気がついた。そのとんでもなくひどくばかげた出来事に、自分たちでさえも、にわかには信じ難かったかもしれない。ポスターや動画をはじめとしたキャンペーンのコミュニケーション用に選んだ書体Bienvenueが、実は彼らに使用権のないものだとわかったのだ。合法的にライセンスを得ることもできなかった。なぜなら、この書体はフランス・テレコムのために制作されたカスタム書体で、ほかに使うことが許されていなかったからである。

Bienvenueはジャン・フランソワ・ポルシェが2000年にデザインした。精力的に活動するポルシェは、自身の会社ポルシェ・ティポフォンドリー〔現在の名称はティポフォンドリー〕で、デジタル時代におけるフランスのメディアや企業のブランディングの数多くに携わってきた。現在のパリ地下鉄の書体（Parisine）をデザインしたほか、Parisine Office、Le Monde Sans、Le Monde Livre、Apollineといった書体の販売もしている。書体名を見るだけで、コンコルド広場でカフェクレームを飲んでいる気分になる。今日の多くの書体と同じように、どのフォントにも最低600グリフは入っており、仕上げるまでに何カ月もかかっている。ライセンスはコンピューター1台から8台までの使用で210ユーロ、5000台までの使用で8640ユーロだ。小さなデザインスタジオから国をまたぐ大企業まで、あらゆるクライアントの要望に応えている。

　悲しいかな、海賊版対策機関HADOPIは、金額にかかわらずBienvenueの使用許諾は得られない。この数ウェイトからなる書体はジャン・フランソワ・ポルシェが2000年にフランス・テレコムのためにつくったもので、社内やブランディングで使われはじめてから、いろいろな場所で見るようになった。文字が柔らかく調和し合い、曲線的なストロークが温かみを演出しているところも人気の理由だ。

　HADOPIのロゴ制作を担ったデザイン・コンサルタント会社プラン・クレアティフも、この書体を大いに気に入っていたようだ。それがわかったのはフランス文化・通信省がHADOPIのロゴをお披露目したときである。ロゴの文字がBienvenueに似ていることは、まずティポフォンドリーに勤めていたことがあるデザイナーによって指摘され、デザイン業界で瞬く間に広がり、ついに主要メディアにまで届いた。プラン・クレアティフは撤回を試みたものの、その方法がまずかった。下図用として使うつもりだったのになぜか「コン

ピューター上の誤った操作」が起きてしまったと説明したのだ。そしてロゴ発表の3日後、彼らは別の正しいバージョンのロゴを公開できる状態にあると発表した。それはほんの小さな変更が加えられていただけで、書体はロンドンの会社フォントスミスの **FS Lola** になっていた。

　疑問は、プラン・クレアティフは本当に間違ったのか、それともマズイことがバレたのに気づいて急に方向転換したのか、ということだ。これについてはフランス知的財産庁の記録から有力な推測ができた。ロゴは発表の6週間前に、正式に（つまり下図ではなく）登録されていた。さらにグラフィックデザインライターのイブ・ピータースらブロガーたちは、自らフォントスミスに電話し、プラン・クレアティフが FS Lola を購入した正確な日付を問い合わせた。その回答は、ロゴが公表されたその日に「急いで注文された」というものだった。

　さらに新たな事実も判明する。ロゴには赤字で Haute Autorité pour la diffusion des œuvres et la protection des droits sur Internet（インターネットにおける著作物の頒布及び権利の保護のための高等機関）と、HADOPI の頭文字の説明が添えられていた。これは元のロゴと新しいロゴの両方にあり、変更されていなかった。書体はロンドンのデザイナー、ジェレミー・タンカードの **Bliss** だが、購入日はいつだろうか。なんと FS Lola と同じ日だった。つまり、元のロゴで使われていたときには使用許諾を得ていなかったのだ。

　ある程度は皮肉な事態を楽しめる人間だというのが、ジャン・フランソワ・ポルシェの自己分析だ。「ニヤリとしました」。しかし、それもある程度は、だ。「同時に、最善の解決策を見つけないといけないと思いました」──すでに彼の弁護士が対応に当たっていた。

Optima

Hermann Zapf will always be remembered for his dingbats. But the German designer is also responsible for some of the twentieth century's most exacting typefaces, among them Palatino, Melior, **SAPHIR** and *Zapfino* – the latter one of the most fluid and effective calligraphic fonts. But it is his Optima typeface that stands out.

ドイツ人デザイナー、ヘルマン・ツァップといえば、思い出されるのはいつも彼がつくったディンバットだ。だがツァップは Palatino、Melior、**SAPHIR** や、その流麗さが極めて印象的なカリグラフィ書体 *Zapfino* など、20世紀屈指の精巧な書体を手がけた人物でもある。その中でも彼の書体としてひときわ抜きん出ているのが、Optima だ。

　ニュルンベルクに生まれたツァップは、手を汚すような仕事が好きで、子どもの頃は煙突掃除人になりたかった。戦時中は軍隊で地図製作の任務にあたり、その後、フランクフルトのステンペル活字鋳造所でデザイナーとしての評価を確立する。彼の最初のヒット作は 1949 年に発表された Palatino で、イタリア・ルネサンス期の活字に影響を受け、石工と書家の文字の特徴を取り入れている。標準的なセリフと幅の変化が小さいストロークから構成されているが、大文字 P のループは完全には閉じず、小文

Optima──香水との完璧な組み合わせ

字 e の真ん中の線の右端は面取りされている。Palatino は一貫して明快で人間味も感じさせる、安心感ある書体だ。デジタル版は Georgia の代わりにもなる日常づかいの魅力的な書体として、今も活躍している。

　一方その9年後に登場した Optima は、まるで別の惑星からやって来たようだった。デザインに3年以上を要し、最初の活字がステンペル社の見本帳に掲載されるまでにはさらに3年かかった。Optima はローマン体のプロポーションを大切にしながら、形に現代的なサンセリフの要素を取り入れた独創性あふれる書体だ。Futura と Optima との間には30年の開きがあるが、ともにドイツ・モダニズムに特徴的なシャープさがある。もともとは見出し用としてデザインされたが、本文用としても非常に読みやすい。小さいサイズで見たときに唯一残念なのは、画線の先端の繊細な処理──微妙な広がりとくぼみ──が見えないことである。だが、この細かなディテールこそが Optima の姿を美しくしている。長い年月にわたって高い評価を受け続けてきたという点で、Albertus に匹敵する書体である。

The Clamour from the Past

過去からの喧騒

「どのページも本当に神業です」。事務所でスーザン・ショーは言い切った。ここはタイプ・アーカイブ。ロンドン南部のランベスにある、もともと馬の病院だった建物だ。グーテンベルクが聖書を印刷するために使ったと考えられる鋳型の入ったガラスケースを前に、彼女は座っている。目の前のテーブルには請求書、小切手帳、そして建築設計図が置かれている。

　彼女が手にしているのは18世紀のドイツの法律書だ。厚さは約20センチ、索引だけで314ページもある。おそろしく小さい活字が幅の狭いコラムの中にぎゅうぎゅう詰めだ。これらの文字はひとつずつ手で鋳込まれ、何千個も一緒にされてページごとに活字ケースに振り分けられた。全部で3000ページだから、最初の章を読むだけでも目

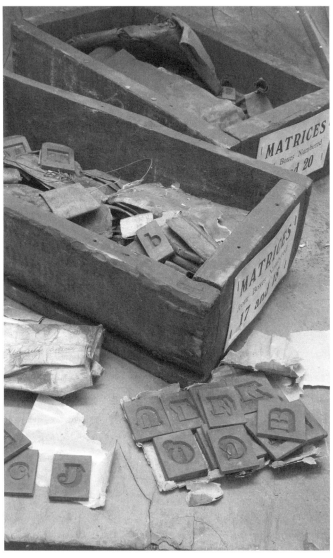

収集品目録に入るため、整備されるのを待っているタイプ・アーカイブの母型たち

まいがしてくる。「息をのむすごさだと思います」とショーが言う。「これをつくった人たちは、ひどい低賃金で、ほとんど真っ暗な部屋で働きました。これこそタイプ・アーカイブが伝えたいことなのです。つまり、人間の生きた証がこうして存在するという事実です」

　ショーの口癖は「20年間ずっと不景気なのよね」だ。タイプ・アーカイブは非常に貴重な場所だが、投資を必要としている。彼女はいつかデスクの上の設計図を実現させて、一般公開したいと考えているのだ。

　訪れた人はここで何を見つけるだろう。不思議な場所だ——手に取れる形で残された文字の歴史、陰ながら私たちの言葉を支えてきたもの。これらはすべて、その昔ガチャガチャと音を立てて絶え間なく動いていた。父型や母型の引き出しケースが2万3000、あらゆるサイズの活字が数百、平圧・円圧印刷機が数多、銅の文字板が60万、さまざまなキーボードに鋳造機・鋳植機、ヨークのデリトル社から受け継いだ木活字と印刷機のすべて、鉄鋼で有名なシェフィールドの歴史を物語る数々、世界に巨大な図書館をもたらした文化遺物——コンピューターの時代になり、すべてここに流れ着いた。今は静かな余生を送っている。

　コレクションがここに来たのは1990年代中頃のことだ。美術品輸送を手がけるモマート社に依頼したが、一部を近郊のサリーから運んでくるだけでも7週間を要した。作業を終えた彼らの言葉は「これでやっとヘンリー・ムーアの作品の運搬に戻れる。嬉しい」だった。最近ここを訪れた中には、インスピレーションを求め、インクのような漆黒の雰囲気を探していた「ハリー・ポッター」の映画関係者、そして、自分たちの業界がどこで始まったのか見に来たグーグルの一行がいた。

　スーザン・ショーは彼らに小冊子を渡した。Caslon と Gill Sans を使い、黒と赤のインクで手刷りした素晴らしいものだ。スペーシン

グは完璧で、パラグラフマークもある（¶という形の古い印刷記号で、段落の区切りや内容の小休止を示すのに使われた「後ろ向きのP」）。書かれているのは野心に満ちた計画だ。この貴重な品が収められた場所を一般開放するのは、霊廟にしたいからではなく、熟練を要する職人技、すなわち手で機械を動かして行う活字鋳造を、初心者が学べる施設にしたいからだという。そして、その手引書の第1巻はすでに完成している。字の削り方、型の打ち込み方、彫り方、磨き方、側面の削り方、旋盤へのかけ方、厚さ0.2インチの母型になるようにフライス盤をどう用いるか──その内容は使う機械と同じように細かい。「初めに深度を計測するマイクロメーター No. 60 を用いて、母型深度をテストせよ。深度の値は＋0.0045インチから0.005インチの間でなければならない。測定結果を監督者と確認すること」

　タイプ・アーカイブの設立者でディレクターのショーは、意見をはっきりと言うプラグマティストで、プライドをもったエリート主義者でもある。コンピューターが広まる前、彼女はペンギン・ブックス、チャットー＆ウィンダス、フェイバー＆フェイバーで働き（ショー曰く「堆肥についての本であろうと、私たちはきれいに仕上げましたよ」）、今もなお素晴らしい印刷に情熱を燃やしている。そのため、タイプ・アーカイブでの彼女のガイドツアーは、アメリカの資産家ポール・メロンと愛書家団体ロクスバラ・クラブが6年かけてつくった1500年頃の『Helmingham Herbal and Bestiary』（ヘルミンガムの植物・動物誌）のファクシミリ版にまで話が及ぶかもしれない。この本には動植物のイラストが、実在するものから空想上のものまで150点掲載されており、見出しに Stephenson Blake Caslon の24ポイントが使われている。

タイプ・アーカイブには、そのスティーブンソン・ブレイク活字鋳造所の目録もあり、そこには Caslon 以外の書体もきっと載ってい

るだろう。スティーブンソン・ブレイクは、シェフィールドとロンドンにあった古い鋳造所だ。2004年にはシェフィールドの鋳造所は閉鎖され、売却されてアパートになってしまったが、1830年から1970年の全盛期には、イギリスのほとんどの活字鋳造所の父型と母型を所有し、古くは16世紀の印刷工ジョン・デイのものまであった。さらに、ジョセフ・フライ、カスロン家、ウィリアム・ソローグッドの貴重な図面や道具ももっていた。スティーブンソン・ブレイクは世界中に向けて活字を製造し、書体の名前は王者のように近寄りがたく立派だった――Ancient Black（古代の黒）、Impact（衝撃）、Runnymede（マグナ・カルタの署名地の名）、Hogarth（18世紀のイギリスを代表する画家の名）、Olympian（オリュンポス山の十二神）、Monumental（記念碑的な）、Renaissance（ルネサンス）、Windsor（現イギリス王朝）――彼らはComic Sansの前身ともいうべき線の抑揚が少ないものももっていた。1894年につくられたRibbonface Typewriterだ。

　そんな会社が20世紀まで生き延びたのは驚きだった。なぜなら、スティーブンソン・ブレイクは活字鋳造にグーテンベルクの方式を使っていたからだ。400年間ほとんど変わらない、面倒な手作業のやり方。父型を柔らかい母型に打ちつけ、その母型を手もちの鋳型にセットする。流し込むものも変わらず、鉛、アンチモン、スズの合金だった。ニューヨークの鋳造工デイビッド・ブルース・ジュニアが、同じ文字を大量に製造できる小型の手回し式活字鋳造機の特許を取ったのは1845年のことだ。それから約40年後、リン・ボイド・ベントンがミルウォーキーでパントグラフを応用した父型彫刻機を発明した。これは金属活字をつくるための父型を鋼鉄から削り彫る機械であり（その後すぐに木活字にも応用された）、これが直接的に影響する形で、アメリカでは続いて2種類の重要な機械が発明された。それらは活字のつくり方を変えただけでなく、その後

80年間の活字の使われ方のほぼすべてを変化させてしまったのである。

その2種類の機械とは、ライノタイプ鋳植機（1886年）とモノタイプ鋳植機（1897年）だ。いずれも手で組むよりもずっと効率的に、安く早く、言葉を紙へ運んだ。モノタイプは溶けた（熱い）金属から活字を1本ずつ鋳造し、ライノタイプは100文字以上の硬い板状のかたまり（スラッグ）を1行ずつ鋳造した（それゆえ line-o-type ［1行分の活字］ という）。ライノタイプは行単位で出てくるため、訂正が必要になった場合に手間と無駄を要するが、素早く組むことができたので、主に部数の多い新聞の組版に広く活用された。一方、モノタイプは世界中の書籍印刷所や町の印刷所で重宝された。植字工の仕事はなくなったが、新しい出版社が誕生して出版事業が大変に栄えたおかげで、今までなかった勤め口も少しはできた。自動活字鋳造は、グーテンベルクに次ぐ可動活字における大革命となった。だが、この分野ではもう革命は起きないだろう。写真植字、レーザープリンター、そしてシリコンバレーの繁栄へと進んだからである。

　モノタイプとライノタイプはどちらも信じられない速さで普及した。当初はお互いが敵視しあい、恐れあっていた。1895年11月、まだ古い組版方式を使っていたイギリスの雑誌『ブラック・アンド・ホワイト』がライノタイプの全面広告を載せた。その内容は、ライバルを使用しないよう印刷業者に訴えるもので、ライノタイプがアメリカではまだ浸透していないという「完全に間違った」話に反論するものだった。広告＊には、「ニューヨーク・ヘラルド」（52台所有）から

＊ライノタイプの反対側のページには、粗野で無秩序な書体の数々で組まれた小さな広告がたくさん載っていた。「カーターの小さな肝臓薬」「キューティクラ・スキン・キュア」「マスグレイブのアルスター・ストーブ」（ビスマルク王子御用達）──それぞれがさまざまな書体を使い、まるで祭りの客引きのように読者に叫び続けていた。ドイツ的なブラックレターやイギリス的なサンセリフ、フランス的なセリフ書体など、こういう怪し

「ニューヨーク・タイムズ」（25台）、「グラバーズビル・リーダー」（1台）まで、実際にライノタイプを使用する300以上の新聞社のリストが載っていた。「現在イギリスで発売中のこの機械〔モノタイプ〕は……アメリカの新聞社オーナー関連団体から時代遅れと言われています。アメリカで足がかりをつかめなかったために、イギリスで売り込んでいるのです。モノタイプは使う人全員に、損失と失望をもたらすだけでしょう」。しかし、手遅れだった。モノタイプはすでに何百もの注文を受けていて、その数はまもなく何千にもなったのだ。

　イギリス・サリーのサルフォーズに拠点があったモノタイプは、社員のために鉄道駅が必要になるほどに成長を遂げた。そして印刷業界にもうひとつの大きな影響をもたらすことになる。書体デザインにおける変革である。モノタイプもライノタイプも、クライアントが Garamond や Bodoni 以外の書体を欲しがっていることにすぐに気づいたものの、まずは従来の書体を鋳植機で使えるようにすることに専念していた。そのため、新たな競争を勝ち抜くために合併したアメリカやヨーロッパの古い活字鋳造所は、デザインの多様性と永続性のおかげで生き残ることができた。しかし、すぐにモノタイプが主導権を握るようになる。特に、タイポグラフィ・コンサルタントとしてスタンリー・モリスンを、広報マネジャーとしてビアトリス・ウォードを雇ってから形勢は変わった（モノタイプは驚くべき数の女性を技術者として雇用した）。

　モリスンがやって来るまでは、モノタイプの書体は目新しさのない保守的なラインナップだった。最初に利用可能になった50書体の

い商品には合わない書体が多かった。つまり、植字工たちはよくわからないまま適当に選んでいたと思われるのだ。こうしたちぐはぐな書体づかいは、1920年代後半になって、販促担当者たちがブランディングの存在と可能性に気づきはじめ、書体が言葉を超えたメッセージを伝えることができるとわかるまで続いた。鋳造機モノタイプ・スーパーキャスターも、大きなサイズの見出し用文字を安く鋳造できるようにしたため、散らかった箱の中の古くて不揃いな活字に頼らなくても済むようになった。

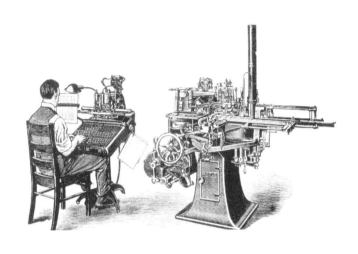

革命を起こした機械──1890年代のモノタイプ鋳植機（上）とライノタイプ鋳植機（下）の広告から

うち、約3分の1は重厚なドイツのブラックレターだ。重きが置かれたのは、手組みで使われていた有名な書体を機械で使えるようにすることだった。そして1923年、出版業界からモリスンがやって来ると、彼もまた Bembo や Baskerville といった有名書体を手がけたが、それらが今日でも人気なのは洗練された技術でセリフやウェイトを調整したからだろう。その目的は、自動鋳造に合うようにすることはもちろん、新しい印刷技術や機械生産した紙の特性にも合わせるためだった。そして彼の最も偉大な功績は、新たなデザインを発注して買い上げるということをした点だ。1930年代に「タイムズ」紙のリデザインに携わっても、1940年代に書評紙「タイムズ文芸付録」の編集指揮を執るようになっても、彼はモノタイプに残った。1960年代後半のモノタイプ見本帳でさえ、彼の影響の大きさを伝えている。

　そこに載っているのは、エリック・ギルの Gill Sans、Perpetua、Joanna だけでなく、Albertus、新しいバージョンの Bell、Walbaum、Ehrhardt、さらに Lutetia、Spectrum、Emerson、Rockwell、Festival Titling、そして最も普及している書体——モリスンがモノタイプで「タイムズ」紙のためにデザインした、かの有名な Times New Roman だ。もう同紙では使われていないが、あらゆる場所で目にするという意味で Helvetica や Univers に比肩する。毎年何千冊もの本がこの書体で組まれており、1992年からは Windows の全バージョンに搭載され、数え切れない数の書類、メール、ウェブページに姿を現している。

　20世紀の大部分が、モノタイプの書体とともにあった。その影響力は『モノタイプ・レコーダー』や『モノタイプ・ブレティン』、『モノタイプ・ニュースレター』を見ればわかる。どれも社内報、業界誌、学術論文の側面を組み合わせた意欲的な内容だ。そして、記

史上最悪の誤植？

事では優れた組版に必要な専門技術がいかにすごいものかが力説されている。モノタイプのオペレーターとして一人前になるまでには7年かかり、それまでの間、余白の感覚——行の見た目における白黒のバランス、行長、行末揃えへの感性——を鍛え続けたという。今のコンピューターでもうまく行うのが難しい部分だ。確かにこれがないと、文字と言葉は五線のない音符のようにさまようことになる。

　ビアトリス・ウォードは『モノタイプ・レコーダー』に「Recent Achievements in Bible Typography」（聖書の組版における近年の成果）という論文を書いている。一段組にすべきか、二段組にすべきか。書体は Bembo がよいか、Van Dijck か。ひとつ確かなことがあった。英国王室の印刷人クリストファー・バーカーが1631年に手がけた聖書のような過ちは、誰も繰り返したくないということだ。バーカーは、モーセの十戒の第七戒に否定語を組み忘れたため、「姦淫せよ」（Thou shalt commit adultery. 本当は shalt の後ろに not が入る）と、真逆の意味にしてしまったのだ。

　1940年代のある記事には、文章を読む能力を身につけるための新旧の方法と、その助けになる可能性がある書体について書かれている。1938年に発売された Ehrhardt は特によく、Univers と Century

Schoolbook も明快で混乱しないという。1950年代に入ると「印刷工による印刷工のためのデザイン」、Monotype Danteが発表された。設計者である「印刷工」とは、プライベート・プレスで印刷を手がけていたジョバンニ・マルダーシュタイク博士のことで、彼は単なる印刷工ではなく、書体デザインとそれが活字として彫られることの間に生じるギャップを理解していた学識ある物書きでもあった。また、「単語として組んだときに完璧な形になるような書体を描くために、デザイナーが理解しておくべき字形同士の間に存在する微妙な相互関係の数々」も非常によく把握していた。しかし、このとき Dante はただの新商品のひとつにすぎなかった。あらゆる種類の需要に応じて書体がつくられ、毎月何か新しいものが登場するようになったのだ。

そして1970年6月、『モノタイプ・ブレティン #81』に暗い見通しの時評が載った。「この業界において、金属活字には全体的に望みがもてなくなっている。業界誌のコラムは、写真植字に関する記事ばかりである」。新しい技術がやって来たのだ。しかし、モノタイプはその波にも乗れると考えていた。彼らにはすでに、モノフォト600という新しい電算写植機があったのだ。この号には、写植の話以外にもいろいろ載っていた。たとえば、コンピューターが収納された巨大な棚がぎっしり置かれている、温度管理された部屋の写真だ。当誌の予測では、金属活字はこうした白い機械にプログラミングされて動くだけになるだろうということだった。そう、まだ誰も、その

＊モノタイプの名は書体デザイン業界において今でも支配的な力をもち続けている。ただ、会社の方向性は1991年にアメリカ・パロアルトにシリコンバレーオフィスができてから、計り知れないほど変わった。マイクロソフト、アップル、アドビなどに対して書体のライセンスを与えるようになったのだ。ライノタイプやインターナショナル・タイプフェイス・コーポレーション（ITC）など、さまざまな会社を吸収し、それによって拡充した自社のライブラリーフォントを格安で販売している。かつて写字生が手書きし、その後の時代には何カ月にも及ぶ父型と母型の彫刻および鋳造を経て手作業で苦労の末に生み出されてきた高品質な書体は、今、パッケージで買えばひとつ2ドルほどだ。

白い機械が金属活字をのみ込んでしまうとは思っていなかったのだ。

　そういうわけで、これらの使われなくなった機械が、今ではランベスの馬の病院だった場所にある。精密で高い技術を要する、人の手で作業する昔のやり方に興味をもつ者にとって、とても貴重なアーカイブだ。1897年の一番初めのモノタイプ・キーボードもここにある（見た目はただのタイプライターのようだ。確認されているかぎり、同じものはスミソニアン博物館にしかない）。その隣にあるのは、キーボードの相棒である、圧縮空気で動く鋳植機だ。もう少し新しい機械も10台ほど置いてあり、これらはノートパソコンにつなぐこともできる。ただ実際にやってみると、1930年代のロウソク型電話機を光ファイバーに接続するようなのはご愛嬌だ。昔の感触、昔の光景、昔のにおい、昔のガチャンガチャンと響く金属音、そして、ボタンを押して指紋をすり減らすだけではなく、手全体を使って働くこと——私たちはこのすべてを懐かしく思うのだ。

　しかし、こうした技術が完全に消えたわけではない。タイプ・アーカイブは時折、昔のモノタイプのオペレーター数人を呼んで、熟練の技を実演してもらっている。建物の改修と収蔵品の修繕のための資金援助を申し出てくれそうな人たちに見せるためだ。また、この技術を残すべきだと考える訪問者や実習生にとっては、価値ある体験にもなる。スーザン・ショーは相変わらず楽観的だ。「これ以上、意義のあることがありますか？」と彼女は問う。「それに、もしこれが仕事につながらなかったとしても、やらない理由にはなりませんよ。詩集は読むけれど、それで仕事に就けないのと同じです」

今の時代、素晴らしい本をつくろうと思ったら、どうするのが一番よいだろう。ウィリアム・モリスのケルムスコット・プレスや、ゴールデンコッカレル・プレス、ダブズ・プレスにあった古い職人技はまだ失われていない。イギリス、大陸ヨーロッパ、アメリカには小

さい出版社が何百もある。最近登場したイギリスのホワイツ・ブックスは、2010年春の時点でたった8冊しか出していない。だがその内容はそうそうたるものだ。ジェーン・オースティンの『エマ』と『高慢と偏見』、エミリー・ブロンテの『嵐が丘』、シャーロット・ブロンテの『ジェーン・エア』、ロバート・ルイス・スティーブンソンの『宝島』、そしてチャールズ・ディケンズ、ウィリアム・シェイクスピア、アーサー・コナン・ドイルのコレクションだ。

　ホワイツ・ブックスの本は美しい。オリジナルの栞紐、鮮やかな見返し紙、布装の表紙のイラストは、本づくりにじっくりと取り組めた時代の作品のようだ。装丁を担ったのはデイビッド・ピアソン。ペンギン・ブックスに対して多くの仕事を手がけ、最も有名なものに『グレート・アイデアズ』シリーズがある。セネカからオーウェルまで幅広い作家のエッセイを集めた軽いペーパーバックの叢書だが、表紙のタイポグラフィへの力の入れようは目を見張る。

　『グレート・アイデアズ』シリーズやホワイツ・ブックスの本は、奥付の細部まで卓越した出来だ。著作権情報や印刷所名に加えて、書体の選択と文字サイズまで書いてある。たとえばペンギン・ブックスを見ると、Monotype Dante と記されている。書体のクレジットを載せることは最近では少なくなっており、悲しい話だ。大英図書館の棚から本を適当に手に取れば、デジタルへの移行とともに生じた変化が読み取れる。ソール・ベローの『フンボルトの贈り物』にはBaskervilleで組まれたとはっきり書かれてあるし、フィリップ・ロスの『ポートノイの不満』にはGranjonの名が載っている。P・G・ウッドハウスの『笑ガス』はLinotype Baskervilleだし、グレアム・グリーンの『名誉領事』はMonotype Timesだ。では、最近発売されたイアン・マキューアンやジュリアン・バーンズのハードカバーはどうだろう。自分で推測するしかない。ジョン・リチャードソンの『ピカソ』やイアン・カーショーの『ヒトラー』でも同じ

伝統を守る——ペンギン・ブックス『グレート・アイデアズ』シリーズのタイポグラフィックな表紙。デザイナーは左上から時計回りに、フィル・ベインズ、キャサリン・ディクソン、アリステア・ホール、デイビッド・ピアソン

だ。分厚く、内容も濃く、挿絵も入っているが、書体は明記する価値がないと判断されたようだ。

　ピアソンは、ホワイツ・ブックスの本では Monotype Haarlemmer を選び、「11・オン・15」——文字サイズを 11 ポイント、行間を 4 ポイント、つまり行送りを 15 ポイントに設定した。この書体は、1930 年代にヤン・ファン・クリンペンが描き起こしたセリフ書体を現代風にアレンジしたものだ。オリジナル版は戦争のせいで日の目を見なかった。x ハイトが高く、明快で風通しのよい感じがあり、昔の文章を現代的に見せるのに必要な条件を過不足なく満たしている。

　「仕事の腕とは〔単語間の空白が数行にわたって縦につながってしまった〕リバーも〔単語間がほかの行と比べて極端に空いている〕ギャップもない、心地よくて均質な、調和したものをつくれることなんです」。ピアソンはファーリンドンのオフィスでこう語った。ここからはセントラ

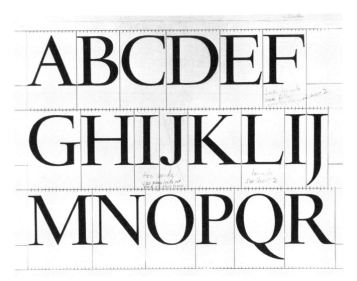

ヤン・ファン・クリンペンによる Haarlemmer の原図

ル・セント・マーチンズ芸術大学の分校が見渡せた。「見苦しい改行や余計な空白はいらないし、ハイフンもなるべく減らしたい。本を組むことはとても地道で退屈な作業なのかもしれません。来る日も来る日も繰り返して──出来がよくないときだけ、何か言われますから」

ピアソンはホワイツ・ブックスに Monotype Dante を使いたかったらしい。「金属活字の Monotype Dante の『10・オン・13』に勝るものはないですね」。しかし、ペンギンの『グレート・アイデアズ』シリーズでの経験から、デジタル版ではそんな風に美しくは組めないということがわかった。「一連の本のシリーズがあって、全部を通して書体をたった1種類だけ選ぶことになったら、どんな特異な指定が文章についていても実現できるかどうか確認しないといけないんです。『スモールキャップのイタリックはあるか』という問題にしょっちゅうぶつかるかもしれません。それはほとんどの書体にはありませんが、だからといって、変にごまかすこともできない。そうすれば、すべてが台無しになってしまいます」

彼の本にはタイプ・アーカイブの遺産に肩を並べる、さらなる特徴がある。右ページの下に「つなぎ語」が置いてあるのだ。これは次ページの最初の単語を先に見せるもので、本の音読をスムーズにするための補助だ。「ひとつの飾りです」とピアソンは言う。「ですが、心遣いでもあります。価値と魅力を備えたものとして本が築いてきた伝統を、あらためて見せているのです」

Sabon

This book – the main chapters and also this very paragraph that you are reading – is set in Sabon. It is not the most beautiful type in the world, nor the most original or arresting. It is, however, considered one of the most readable of all book fonts; and it is one of the most historically significant.

この本の英語版──読者が読んでいる各章、この段落も──はSabonで組まれている。世界一美しい書体でもないし、世界一独創性があるわけでも目立つわけでもない。しかし、あらゆる書籍用の本文書体の中で、Sabonは最も読みやすい部類に入るだろう。その歴史的な意味も大きい。

　Sabonは1960年代に、ドイツの印刷工たちの依頼でデザインされた書体である。彼らは、手組みでもモノタイプやライノタイプの鋳植機でも同じ組版結果が出せる、調和のとれた統一感のある書体が足りないことを不満に思っていた。求める書体の要件についてもこだわりが強かった。モダンでファッショナブルなものは受け入れず、16世紀の手堅い伝統的な書体──GaramondやGranjon系統のものを欲しがった。さらに、スペースと資金を節約するため、既存のMonotype Garamondよりも幅が5パーセント狭い書体を望んだ。

こうした要望に応えるために選ばれた男がヤン・チヒョルトである。ライプツィヒ生まれのタイポグラファで、1920年代、ドイツ語に「ユニバーサル・アルファベット」を導入しようとした人物だ。発音に即していないスペルを変更し、ちまたに氾濫する書体をシンプルなサンセリフ1種類に置き換えることを訴えた。彼はバウハウスに熱狂したモダンデザイン主義者で、ナチス・ドイツから逃れてスイスへ亡命する前には、ゲシュタポに共産主義者と見なされ拘束されたこともある。戦後の1947年から1949年には、モダンで時代に左右されないレイアウトと書体をペンギン・ブックスに導入し、イギリスのブックデザインの発展に大きく貢献した。

　チヒョルトは、1960年代頃までにはドイツ語に「唯一の書体」を与える考えを「若気の至り」として捨て去り、古典的な書体を可読性の最高峰として好むようになっていた。そのため、ドイツの印刷工たちの依頼に応

チヒョルトによる Sabon の設計図

じて、彼は古典を下敷きにしながら、セリフを均等にするなど文字のディテールを洗練させた新しい書体をつくることにした。ウェイトの与え方にも注意を払った。というのも、より人の手がかからなくなった新しい機械でのインクの載せ方は、押しつけたり転がしたりではなく、軽くキスするように必要最小限の圧力で載せる方式であり、そのようにして印刷されたものでもしっかりと読めるようにしなければならなかったのだ。

　そして出来上がったのがSabonである。その名前は、知られているかぎり最古の書体見本帳を刊行した16世紀フランクフルトの活字鋳造所所長、ジャック・サボンから取られた。Sabonはドイツの三大鋳造所、ライノタイプ、モノタイプ、ステンペルから合同で発表され、書籍や雑誌の印刷で大変な人気を博した。そして現在でも、鑑識眼のある人々に好まれる書体のひとつであり続けている。大きく使うと特に美しいため、『ヴォーグ』や『エスクァイア』といった雑誌は、少し変更を加えたものを見出し用書体に使っている。

　その人気と意義を最も適切に説明したのはチヒョルト自身かもしれない。彼の書いた専門書『Die Neue Typographie』（「新しいタイポグラフィ」）にはこうある。

> 新しいタイポグラフィの本質とは明快さだ。「美しさ」を志向した古いタイポグラフィに、意志をもって対抗する。古いタイポグラフィの明快さは、今日われわれが要求する基準には達していない。現代は極限まで明快であることが求められる。われわれが膨大な量の印刷物に囲まれ、あらゆる方面から注意を向けることを要請されるようになり、表現においては最大限の経済性が必要とされているからである。

　彼がこれを書いたのは1928年のことだ。

ルールを破る

書体は人生と同じでルールだらけだ。ルールは必ずしも悪いもので
はない。「きちんと座りなさい」も「汝、隣人の牛をむさぼるなか
れ」も大切だ。もし英語のスペリングに「i は e の前に書く。ただし
c のあとは例外」というルール〔friend や believe、receive や receipt といっ
たつづりを覚えるためのものとして有名〕がなかったら、混乱して仕方な
いはずだ。ルールは個性や創造性を殺すというが、一体それはどこ
までの話なのだろう。美術大学の 1 年生 100 万人が「素晴らしい書
体を制作せよ」という課題を出されたら、彼らの頭はどうなるだろ
う。きっと彼らも、考えなければならないことの多さに縛られ、創
造性は自由に発揮できない。まるで柔らかいセメントにパレットナ
イフ一本で取り組むかのように。

天賦の才あるデザイナー（つまり真のアーティスト）なら、何がうまくいって何を無視するべきか理解しているだろう。しかし駆け出しのデザイナーは、歴史の重みとマニュアル的な方法論から伸びてくるゾンビの手で身動きが取れなくなる。書体に関するルールの多くはタイポグラフィのルールから来ている。すなわち、文字の見た目だけではなく、ページ上での使い方も考えなければならないということだ。文字単独ではよくても、組んでみると機能しないということがある。

　存在するルールが、場合によってはいかに退屈で浅はかになるかを示そうと、グラフィック・デザイナーのポール・フェルトンは文章を書き、細工に凝った美しい本に仕上げた。この本を普通に手に取ると『The Ten Commandments of Typography』（タイポグラフィの十戒）という題が書いてある。しかし、上下を逆さにして裏返すと、そこには『Type Heresy』（書体異端論）という題が現れる。対立し合う両者（善と悪）をともに擁護するため、フェルトンは「書体十二使徒」としてパウル・レナーやエリック・ギルらの名前を挙げ、彼らを自分が英雄視するアナーキーなデザイナーら（「タイポグラフィの堕天使たち」）に対置させた。

　この本にフェルトンが記した、神の与え給う戒律がこれだ。

1. 汝、ひとつの文書に4書体以上使うことなかれ。
2. 汝、ページの最上部に大きく見出しをつけよ。
3. 汝、本文には8ポイントから10ポイント以外の文字サイズを用いることなかれ。
4. 読みづらい書体は真の書体ではないことを肝に銘じよ。

5. 文字と文字の間の余白が見た目に等しくなるように、カーニングを尊重せよ。
6. 汝、文中の強調箇所は控えめに目立たせよ。
7. 汝、長文を大文字のみで組むことなかれ。
8. 汝、常にベースラインに文字と単語を揃えよ。
9. 汝、左を揃え、右をラグ組み（不揃い）にせよ。
10. 汝、行長は長すぎず短すぎず定めよ。

本を裏返すと、そこからフェルトンは異端として自らの主張を始める。24の異なる書体を使い、堕天使たちにルールの欺瞞を暴けと求めるのだ。第七戒に異を唱えた部分は特に面白い。「大文字の文章は読者に負担をかけるかもしれないって、だからどうだっていうんだよ?」(CAPITALISED TEXT MAY MAKE MORE OF A DEMAND ON THE READER BUT WHAT THE HELL IS WRONG WITH THAT?)

このダークサイドへのまえがきとして、堕天使のひとり、Masonや Priori といった書体の設計者であるジョナサン・バーンブルックは、昔通った美術学校での体験を書いている。教員たちは学生を遊ばせすぎないようにすることだけを目的として、ルールを教え込もうとしていた。バーンブルックはこう主張する。「タイポグラフィは人間の生活の総体をまさしく反映するものであり、世代によって変化する。タイポグラフィが、時代の精神を表現する声色を最も直接的に視覚化したものとなることは十分にあり得るのだ」

書体デザインのルールと議論には長い歴史があり、16世紀のアルダス・マヌティウスにまでさかのぼる。どうやら書体デザインには哲学的な方へ向かっていく何かがあるようだ。

そのアプローチは原理主義的にもなればレトリカルにもなる。フレデリック・ガウディは1931年、「私は書体だ!」と宣言した。「私を

THOU SHALT APPLY AS MANY DIFFERENT TYPEFACES AS THOU WANTETH TO!

WOULDN'T THE WORLD BE INCREDIBLY BLOODY BORING IF ALL WE USED WAS ONE FONT FOR HEADLINES ANOTHER FOR SUBHEADERS

AND FINALLY ONE MORE TO SET ALL YOUR BODY COPY IN. IT DOESN'T GIVE YOU MUCH SCOPE TO BE VERY CREATIVE WITH YOUR WORK, DOES IT?

THE LORD GIVETH FONTS SO LET US USE THEM BEFORE HE TAKETH THEM AWAY.

ダークでサタンなものたち——ポール・フェルトンの異端宣言「汝、異なる書体を欲する
ままにいくつも使え！ もしわれわれが用いる書体が、見出しにひとつ、小見出しにもうひ
とつ、そして本文にもうひとつだけだったら、信じられないほど退屈な世界にならないだ
ろうか。クリエイティブに作品を生み出す余地は残るだろうか？ 主はいくつもの書体を与
え給うた。取り上げられる前に使おうではないか」

通して、ソクラテスもプラトンも、チョーサーも吟遊詩人たちも、諸君のそばで諸君を支え続ける誠実な友となったのだ。私は世界を征服する鉛の軍だ」。時には聖像破壊の形態をとる。ロバート・ブリングハーストが『The Elements of Typographic Style』（タイポグラフィのエレメント）で訴えたのは「必ずルールを破れ」だった。「美しく、意図をもって、巧くルールを破れ。それこそルールの存在意義のひとつだ」。さらに詩的になることもある。印刷者 J・H・メイソンは20世紀半ばに「書体は音楽のようだ。自らの美が宿っている点において。また、伴奏や解釈を伴って美しくある点において」と書いた。

　さらに頻繁にみられるのは、これはインターネット時代に一層顕著だが、辛辣な批判になることだ。1996年の AIGA（アメリカン・グラフィックアーツ協会）のジャーナル誌『AIGA Journal of Graphic Design』で、「オムツから漏れ出したような見た目の文字をつくる真っ当な理由など、タイポグラフィの観点では存在しない」と言ってのけたのはピーター・フラテルデウスだ（特に書体制作ソフト Fontographer で素人がつくった「退廃的な」書体に向けた言葉だった）。あるいは、デザイン批評家のポール・ヘイデン・ダンシングは、デジタル書体の世界を見てこう述べた。「Janson（17世紀の書体）をデジタル化するのは、バッハをシンセサイザーで弾くようなものだ」

　タイポグラフィのいわばルールブックは、1920年代に入って矢継ぎ早に出版された。人間が物事をなんでもコントロールできると考えていた頃で、活字に関する新技術がかなり定着した時代だ。西洋では自動鋳植機が大がかりな新聞からシンプルな名刺まであらゆるものを組むようになった。しかし、見れば見るほど小さく思えてくる世界でもあった。20世紀の最初の25年は、一貫性と形の美しさを担保するため、あらゆるものに決まりと統制が加えられた時期とも

いえる。それには逸脱を認めず、さらなる革新を遠ざける面もあった。新参者は先人たちの遺産を何十年もかけて理論化するまで、新しい書体を発売することがほとんどできなかった。この点で書体は絵画や建築に似ていた。広くエリート主義が存在し、制作物は評価の半分だけで、後の半分は何を語るかが重要だった。

スタンリー・モリスンは「タイムズ」紙のリデザインを担い、保守的な考え方を強めた。未熟な人々が個々好き好きにデザインを行うという風潮を案じて止めようとしたのだ。書体デザイナーと印刷工の仕事の基本は、大衆によく見慣れたものを提供することだ、というのが彼の弁だった。「印刷工は『自分は芸術家だ……だから自分だけの文字をつくる』と言うべきではない。よい書体デザイナーは……新しい書体の成功に必要な素晴らしさとは、その新しさに気づく人がほとんどいないというものだと知っている。もし友人が自分のつくったrの尻尾〔アーチ〕やeの唇〔開口部を形づくる終筆部〕を面白いと言ったら、そのどちらも捨てる方が、書体としてはよいことになる」

モリスンがつくった「タイム

"THE TIMES" IN NEW TYPE

HOW THE CHANGE WAS MADE

The change of type completed with this morning's issue of *The Times* has involved one of the biggest undertakings ever accomplished in a newspaper office. More than two years have been devoted to designing and cutting the type characters for ultimate use in the two systems of mechanical composition used on *The Times*—linotype and monotype. To equip the battery of linotype (including inter-

"THE TIMES"

LAST DAY OF THE OLD TYPE

MONDAY'S CHANGES

The Times appears to-day for the last time in the type to which the present generation has grown accustomed.

On Monday the changes already announced in the text and the main title will be made. Their object is to secure greater legibility on every page and to give the reader a type which will respond to every

モリスンによる「タイムズ」紙のリデザイン（上が新しい書体）

ズ」紙の専用書体 Times New Roman を見ると、この哲学が生きているのがわかる。アントワープのプランタン・モレトゥス鋳造所の16世紀の書体をもとに、視認性とスペースの節約を最大限にしたセリフ書体だ。この書体がプレゼンテーションされた現場にはきっと、極小サイズで狭いコラム内に組んでも素晴らしく機能すること、タイトなセリフ書体だがまったく風変わりには見えないこと、アセンダーとディセンダーが短いこと、大文字が控えめで目立ちすぎないこと、などを説明する男の声が聞こえていただろう。

　歴史的に見て、Times New Roman は非常に大きな成功を収めた書体だといえる。40年にわたって変わらず「タイムズ」紙に使われ、世界で受け入れられた。モリスンの考え方は、マシュー・カーターの Georgia でも同じように大切にされている。マイクロソフトに向けてスクリーン用書体としてデザインされたものだが（Verdana のセリフ版と位置づけられる）、これはいわばモリスンの Times New Roman を現代的に解釈した作品だ。

　モリスンはデザインの名匠というだけでなく、イギリスにおける活字史の大家でもあった。しかし、この頃はまだニュースがゆっくり広まる時代だ。ドイツのパウル・レナーやヤン・チヒョルトによる先駆的な近代化の影響は、「タイムズ」紙本社のあったプリンティング・ハウス・スクエアではまったく感じられていなかったか、あるいは、政治的に拒絶されたイタリアの未来派やロシアの構成主義とともに跳ね返されていたかもしれない。しかし大陸ヨーロッパからの波は、時を待たずしてイギリスの人々の身を引き締めるかのように打ち寄せ、左右非対称な組版や傾いたベースラインといったものが上陸した。

2004年10月中旬、印刷者、デザイナー、著述家として高い評価を受けているセバスチャン・カーターは、セントブライド印刷研究所

Times New Roman – a most enduring font

Georgia – not so different, great on screen

理念通りの書体──モリスンの Times New Roman とマシュー・カーターの Georgia

で「ビアトリス・ウォード記念講演」を行った。ウォード自身のあの有名な講演から74年が経っていたが、カーターの話した内容は、ウォードのものとまんざら離れている感じでもなかった。というのも、彼の講演が含まれていた3日間のシンポジウムのテーマは「悪い文字とは」だったからだ。

　ただしカーターの話は、ウォードとは逆のルールブック、黒い紙に白い文字で書いたようなものだった。彼はまず、書体とタイポグラフィに関するマニュアルで重要とされているものをいくつか取り上げ、「解決策と限られた選択肢を押しつけることになりがちだ」と評した。そして、小規模の印刷所が手がける仕事の重要性に言及し、すぐに捨てられてしまうようなありふれた印刷物（エフェメラ）の価値を強調した。カーター自身は、ケンブリッジにある、父ウィルの代からやっているランパント・ライオンズ・プレスという小さな印刷所で見事な作品を生み出している。しかし彼は、それほどの素晴らしさはない仕事──美しくもなければ、すっきりともしていない、単に興味を引くためだけにつくられるもの──も擁護するのだった。「かなり出来の悪い」ものをいくつか見せながら、こうした印刷物もまた、私たちの世界に大切なものだと示す。「バスの乗車券

に至るまですべてが非の打ち所ないデザインだという世界に、私は住みたくはありません」と彼は言うのだ。

　カーターの前に話したのは、チェルシー・カレッジ・オブ・アート・アンド・デザインの上級講師、ナイジェル・ベンツだ。彼は、完璧なルールでデザインされた完璧な書体はもう飽きたと言い切り、無秩序なものへの愛を吐露した。「私たちが必要としているのはマニフェストなんです」と、彼は聴衆のデザイナーを前にして語る。「斜めに縦に文字が組まれ、すべて手書き風書体の大文字でソフトシャドウつき、白抜きと下線が施され、約物はぐちゃぐちゃで何百個もハイフンがあり、紙の端まで版面が広がって見切れ、紙は蛍光色で文字は黄色、裁断はガタガタでひどい見た目をしたマニフェストです」

　このように述べた上で、「明日のデザイナーは後ろを振り返らない。私たちは彼らに、みじめに大失敗をするチャンスを与えましょう。皆がタイポグラフィのどん底に落ちるのです。そして負った傷をじっと見つめる者が出てくるでしょう」と言う。結果として、さらに失敗の数々が生まれる。しかし、そこから独創的で素晴らしい書体も生まれるだろう。「数え切れない残虐なデザインを通して、私たちはタイポグラフィの天才が集まる共同体に生まれ変われるかもしれないのです」というのが彼の持論だった。

　さて、私たちの状況はこうなっているだろうか。身の回りにある書体は私たちの生活をよりよくしているだろうか。理論書やマニュアルを調べてみてわかるのは、それに従って手を動かせるのはある程度までで、残りは必ず発想力を使わなければならないということだ。よい書体づくりのための、揺るがない、動かせないルールとは？面白くする、美しくする、書体の人間味と心を引き出す。味があって、気が利いていて、目的に合ったものにする。もちろん、読めるようにする。

もしくは、ネビル・ブロディに改名するかだ。もしあなたがネビル・ブロディなら、1981年にロンドン発の雑誌『ザ・フェイス』に加わって、かなり平凡な現行デザインを変え、それから数十年間にわたって雑誌だけでなく本や音楽、さまざまな商業デザインに至るまで、その影響が感じられるようにできるかもしれない。もしあなたがネビル・ブロディなら、リサーチ・スタジオというデザイン事業を立ち上げ、5つの国に事務所を置き、街で見かける高級ファッションや香水のブランドの外観を変え、ロイヤル・カレッジ・オブ・アートのコミュニケーションアート・アンド・デザイン学部長の地位に就けるかもしれない。自分の書体に Typeface Four や Typeface Six といった記念碑的な名前をつけられるし、マシュー・カーター以外のすべてのデザイナーが笑いものにされて切ってしまうポニーテールを、そのまま切らずにいられるかもしれない。

　ブロディは1970年代後半にロンドン・カレッジ・オブ・プリン

古き80年代の人々は大文字で書くのが好きだった——ネビル・ブロディのトレードマークとなった『ザ・フェイス』の表紙

ティングで学んだ。そこでパンクや慣習に従わないスタンスの魅力にとりつかれ、女王の首を横にひん曲げた切手をつくって退学になりかけた。これはセックス・ピストルズとそのデザイナー、ジェイミー・リードがハサミで古いタイポグラフィへの反抗を示した、あのパンクの系譜上にあるだけではなかった。ブロディにとっての英雄、ロシア構成主義の芸術家であるアレクサンドル・ロトチェンコのアナキズムの再現でもあった。ロトチェンコは創造性というものを、ルールをつくる側の人間が嫌う力だと考えていた。

　ブロディの表現活動は、スティッフ・レコードのバーニー・バブルスと、デザインスタジオであるロッキング・ルシアンのアル・マクドウェルに学んだ、レコードジャケットのデザインから始まった。そして『ザ・フェイス』では、書体を押して引いて、つぶして曲げて、形と識別性の限界を探り、これまた珍しい使われ方の Futura、Gill Sans Bold Condensed、Albertus とうまく合わせた。彼のデザインの荒々しい造形は古い方法（レトラセットやコピー機を駆使しながら、文字を描き、切り取る）から生み出されていたが、その大胆さは人々に衝撃を与えた。

1984年の『The Face』より、目次（contents）のグラフィック・イメージ

テキストがページ全体に広がり、文字同士重なり合って、スタイルもめちゃくちゃ、「contents」（目次）という単語は月刊5冊を通して次第に形が崩壊していった。ビアトリス・ウォードやヤン・チヒョルトが唱えたルールを嫌い、息が詰まりそうな彼らの影響を振り払おうと、あらゆることを試みた。

　ブロディは1986年に雑誌『アリーナ』に加わり、その2年後にはビクトリア・アンド・アルバート博物館で彼のタイポグラフィ作品の展覧会が開かれた。その頃には、彼の大胆なビジュアルジョークと人を困惑させたいという気持ちは、グラフィックデザインを専攻する世界中の学生の意識に浸透していた。デジタルの可能性にも熱心で、1990年頃のブロディ版FuturaともいうべきInsigniaや流体的なBlurから、2009年の鋭いPeaceまで、驚くような書体を生み出し続けた。その多くは（少なくともブロディの心の中では）重い感情や政治的メッセージと結びついていた。

　ロンドンのデザイン・ミュージアムで、目を輝かせた学生たちを前にブロディが語っている。それを聞けば、彼の世界観が昔からほとんど変わっていないことに気づく。キャリアを重ねた今でも、服従に対してどうしようもない憤りを覚え、リーマンショックをきっかけに、30年前に彼を燃え立たせたような文化的反抗が起きることを望んでいる。彼は「抗議する者の言語はどこにあるのか」と問う。「文化は金儲けのためだけにあると、僕たちは信じ込まされてきたのです」。マン・レイや、ファクトリー・レコードのデザイナー、ピーター・サビルのイメージを後ろのスクリーンに映し出しながら、危険と独創性について語るのだ。

　ブロディは最近手がけて評価されたプロジェクトを、短いスライドショーにして見せた。マイケル・マンの映画「パブリック・エネミーズ」のタイトル、雑誌『ウォールペーパー』やタイポグラフィ誌『ヒューズ』のデザイン、ロンドン・デザイン・ミュージアムの

スーパー・コンテンポラリー展でのインスタレーション「フリーダム・スペース」（地下に設けられたスペースの壁一面に監視カメラが設置されている）――そして、19世紀の「タイムズ」紙の画像でいったん止まった。2006年に彼が行ったリデザインとの比較だ。一層の明快さと力強さを与えることを目標に、本文書体には新しくデザインされた Times Modern を8.5ポイントで、また、狭いスペースでも映えるサンセリフの見出し書体にはオバマの大統領選キャンペーンで使われた Gotham を採用した。

このリデザインは時流に沿うものだった。紙面はウェブ版の見た目により近くなった。この前年には「ガーディアン」紙も Helvetica、Miller、Garamond の混植から、オリジナルの Guardian Egyptian へと書体を変えていた。これは縮小された紙面サイズに合うようにポール・バーンズとクリスチャン・シュワルツがデザインした、汎用性の高い96スタイルからなる穏やかな雰囲気のファミリーだ。

ブロディの言うこのプロジェクトの鍵とは、モリスンと不思議に呼応しているが、「紙面を刷新しつつ、誰にも気づかれないようにすることでした。アーティキュレーション、すなわち、劇場のようにどの面でも使えるレイアウトの設計に注力しました。新しいデザインの紙面をフォーカスグループでテストすると、誰も変化に気づきませんでしたね。でも、変わったことを伝えた途端、拒否しはじめました」

講演の休憩に入る前、彼は学生たちに、文化の多様性がなくなっていくことへの懸念を口にした。彼は言う。「どこへ行っても似た空間、似た看板です。デザイナーである僕たちはその共犯者でしょう。何か新しい方法を探さないといけない。そのとき大切なのは、革命（revolution）や進歩（progress）といった、僕たちがもう言わなくなってしまった言葉です」。しかし、この理想には限界がある。野心は事務所の家賃や従業員の給料を前にしぼんでいく。さまざま

な国の顧客に高級品を展開したいクライアントに対して、どういう
ブランディングなら納得してもらえるかもよく考えないといけない。

　ブロディ自身のブランディングを見ると、因習打破主義者として
の一面は、彼が純粋に逃げ込める場所——書体デザインに残ってい
る。2010年にデザインしたBuffaloとPopagandaは、大きく立派な
建築資材のようなインクブロックが互いに組み合わさって、ファッ
ショナブルな雑誌を彩っている。挑発的で目立ち続ける彼の書体は、
おとなしく鎮座して物語を話すだけでは、決して満足しないのだ。

The Interrobang

インテロバング

インテロバング（Interrobang、感嘆修辞疑問符）は書体ではない──ひとつの記号だ。しかし、非常にインパクトがあり、そのあまりに独創的で不完全なコンセプトゆえ、20世紀のタイポグラフィきっての冒険的な発明に数えられるといってよいだろう。インテロバングは疑問符の曲線に感嘆符の縦棒が結びついた、いわば合字である（名称は、疑問符「question mark」の別名「interrogation point」と、感嘆符を意味する植字工や印刷工の隠語「bang」を組み合わせている）。両者は合体したので、丸い点は下にひとつだけあればよい。

　インテロバングのルーツは1960年代の広告だ。ニューヨークの広告代理店幹部マーティン・スペクターは、大きな驚きを表現する方法を探していた。とはいえ「How much?!?!」（いくらだって ?!?!）や「You're not serious?!」（冗談でしょ ?!）などと、単に？と！とを組み合わせるのは格好が悪くて気乗りしなかった。そこでこの不満を、自身が編集を手がける書体雑誌に寄稿し、疑問符と感嘆符を合体させるというアイデアを披露した。そのときはまだ名前は思いついていなかったが、読者からエクスクラマクエスト（Exclamaquest、感嘆符の探検）やクイズディング（QuizDing、クイズと正解音）などの案が出され、結局インテロバングという名称に落ち着いた。

この新しい記号はすぐに人気となり、「ウォール・ストリート・ジャーナル」紙が記事で取り上げ、レミントンと IBM はタイプライターのキーボードにこのキーを追加できるようにした。だが成功は長続きしなかった。もしかしたら、人々は「what the ****?!?!??!!」という信じられなさを、？と！を大量に並べて強調するのが好きだったのかもしれない。あるいはインテロバングの見た目がそもそも悪かったのかもしれない。今、インテロバングは Microsoft Word で使える Wingdings 2 というフォントの中にあり、Calibri や Helvetica、Palatino にも入っている。小さい文字サイズだと、‽は実際にこの記号が伝える感情のように乱れて見える。そして、ほかにも定着しなかった理由がある。私たちにとってはそもそも新しい記号を受け入れること自体が難しいのに、こんなに目立つものではなおさらなのだ。下線はまあ受け入れられるし、商標マーク（™）もだいたい同じレベルだろう。「6」〔日本語配列では「へ」と同じキーにある「＾」もだ（サーカムフレックスやキャレットと呼ばれる）。しかし、インテロバングは「そんなの冗談でしょ‽」という、まさに書体界のエスペラント的存在だ。

　この流れをうまくすり抜けた記号がひとつある。アットマーク（@）だ（もっとも、1980年代に電子メールが普及しはじめたときから、代わりの選択肢はほとんどなかったのだが）。@ はどんなデザインの書体に対してでも、ある程度それに合うように描けるはずなのだが、結局は機械的だったり、何かを売りつけているかのように見えたりしてしまう（@ は会計で単価を表すのにも使われる）。しかし、今のデジタル時代に頻繁に使われていながら最近できた記号ではなく、アンパサンド（&）と同じぐらい古い可能性すらある。「アンフォラ」という名で計測単位としての壺を表し、何世紀にもわたって商売を連想させるものだったのである。現在、多くの国では @ に独自の呼び名がついている。たいてい食べ物か（ヘブライ語ではお菓子のシュトルーデルを意味する shtrudl、チェコ語ではニシンを巻いたロールモップスという料理を意味する zavinac）、かわいい動物か（ドイツ語では猿の尻尾を意味する Affenschwanz、デンマーク語では象の鼻の a という意味の snabel-a、ロシア語では犬を意味する sobaka）、その両方に関係している（フランス語ではエスカルゴ escargot だ）。

THE SERIF OF LIVERPOOL

セリフ・オブ・リバプール

ここはボストンのバックステージ、開演の2時間前。ポール・マッカートニーがしているのは、彼の一番得意なこと——あの輝かしい日々の再現だ。今は2009年8月。マッカートニーはボストン・レッドソックスの本拠地フェンウェイ・パークで、ちょうどサウンドチェックを終えたところだ。80人を前にして、キャバーン・クラブやアビイ・ロード時代からの馴染みの曲を弾いた。「それでは新曲を聴いてください」——彼はそう言って「イエスタデイ」を歌いはじめた。

　彼のバックステージトレーラーはまるで中東のスーク（市場）のようだ。壁にはラグが飾られ、贅沢な刺繍があちらこちらにあり、ローテーブルにはキャンドルが甘い香りを放っている。恋人のナンシー・シェベルは大きなワイングラスにアイスティーを用意し、

マッカートニーはソファの上に横座りしている。彼の茶髪は写真で見るほどひどくはない。今は2009年だから、彼は67歳だ。ビートルズの新しい裏話やそれを披露する情熱はとっくの昔に尽きただろうと、この隠れ家に来る人は当然のように思うかもしれない。だが、実際はそうではない。定年するような歳になれば、きのうの記憶はあいまいでも60年前の記憶はより鮮明ということがよくある。それはマッカートニーも同じで、彼は家族で過ごした休暇の思い出を語りはじめた。

　「子どもの頃、両親と兄弟とウェールズのプスヘリのバットリンズ・ホリデーキャンプに行ったんだ。そのとき僕には見えたんだ……ほら、何て言う？『エピファニー』、神が降りてきたみたいな感覚になった。僕はプールサイドにいたんだけど、僕たち家族は、ちょっとアラン・ベネットのコメディに出てきそうなおもしろい家族でね。それで、並んでた建物のひとつから男が4人、一列になって出てきた。それがみんな同じ格好だったのさ。全員がグレーのクルーネックセーターで、タータンのヤバい帽子、タータンの短パン、腕の下には白いタオルを巻いて挟んでたんだよ。『マジかよ！』って思ったね。で、彼らを見たくてタレントショーに行ったら、グレーのズートスーツを着ていて、ゲーツヘッドの出身で、優勝したんだ。今でもはっきり覚えてるよ。だからビートルズを結成したとき『あのさ』ってこのエピファニーの話をしてみた。それで、全員同じスーツの格好に決まったのさ」

　つまりビートルズの服装は、マネージャーのブライアン・エプスタインの案ではなかったということだろうか。

　「そう思うよ」

　マッカートニーはいつも物事の見た目に興味があったと語る。ボストンでのコンサートから数週間後、彼のその昔のバンドはついに初めてテレビゲームに登場した。「ザ・ビートルズ：ロック・バンド」

ザ・ビートルズ──自信満々な B に、垂れ下がった T。注目のバンドだ

というソフトである。プラスチックの楽器をビートルズの楽曲に合わせて演奏し、どれだけジョージと弾けたかやリンゴについていけたかが採点される。ゲームのパッケージにはアルバム「ハード・デイズ・ナイト」時代の彼らの特大ポスターもついていた。ゲーム内でバンド名の表記に使われている書体は、当時のもののようだ。黒く太い文字、小さく尖ったセリフ、B が自信満々に最初を飾り、ほかの文字よりも下に伸びたあの長い T もある。

　このロゴは、1965年8月に行われたニューヨークのシェイ・スタジ

アムでのライブにおいて、リンゴのバスドラムのヘッドに描かれていたもので（このヘッドは1989年8月にはサザビーズのオークションに出品された）、解散後に発売されたリパッケージ版やグッズのほぼすべてについている。

マッカートニーはこう語る。「それは書体じゃなくて、たぶん僕が思春期の頃に描いたものだと思う。エルビス、ギター、ロゴ、自分のサインなんかをずっとノートに落書きしてたのさ。その頃に僕らはビートルズを始めたんだけど、落書きの中でTを長くするアイデアを思いついたんじゃないかな。こんなこと主張してもなんのメリットもないけど、可能性は高いと思うんだ」。自分のデザインだと言う者はほかにもいる。ロンドンのドラムショップの店主で、5ポンドでデザインしたと主張するアイバー・アービター。彼のもとで働いていた看板職人で、昼休憩中によくドラムヘッドにペイントをしていたエディ・ストークス。しかし、誰が原案者だったにせよ、その文字のデザインは潜在的なレベルで、Goudy Old Styleから大きく影響を受けているように見える。もしそうであれば、史上最も有名なこのイギリスのポップバンドのロゴと20世紀初頭のアメリカのあの遺産との間に、つながりがあったことになる。

解散後の活動のロゴには、マッカートニーはもっと確信をもっている。「ウイングスのは僕だ」と彼は言う。「トミー・ウォールズを覚えてるかい？　ウォールズ・アイスクリームが漫画雑誌の『イーグル』に連載してたんだよね。しゃれた漫画でさ。いつも家に届くのを楽しみにしてたんだ。出てくるキャラクターのひとりがトミー・ウォールズっていう奴で、毎週冒険するんだけど、彼が見せるラッキーウォールズサインがこれだったんだ（と言って両手をくっつけてWの形をつくってくれた）。リンダがファンたちに『一緒にやって』って呼びかけたから、今でも僕らがウィングスの曲をやると、ファンはみんなそのポーズをするよ。僕はブランディングの才能が

あると思うんだよね。素晴らしいロゴに出合うと感動するよ。ローリング・ストーンズのベロマークを見たときは『うん、奴らわかってるな』と思ったね」

もちろん、ロゴやブランドのマークはフォントとは別物である。しかし、そこからすぐにフォントがつくられることもある。ビートルズのロゴをモデルに（あるいは「マジカル・ミステリー・ツアー」の文字やレノンの直筆などをもとに）アルファベットを全文字揃えた書体がインターネット上で公開されているが、それでたとえば、THE SMITHS や COLDPLAY と書いたら、かなり変だ。

　インターネットにはほかにも、ピンク・フロイドへの「トリビュートとして制作された」フォントの FLOYDIAN（漫画家ジェラルド・スカーフがアルバム「THE WALL」のために提供した走り書きの文字をまねたもの）、「あの有名なロックバンドのロゴに似せた音楽フォント」の Zeppelin II、漫画家のジェイミー・ヒューレットがデーモン・アルバーンのバーチャルバンドに提供した文字がモデルの GORILLAZ もある。*

　テレビゲーム「ザ・ビートルズ：ロックバンド」は、ビートルズの全アルバムのデジタル・リマスター版と同時に発売された。すべてのジャケットを広げて並べてみると、この（書体に関しても）卓越した独創性と実験性のあったバンドとそのデザイナーたちが、どのようにして身近な書体を活用し続けたかがわかる。「リボルバー」ではレトラセットの太いサンセリフ書体、「ホワイト・アルバム」ではエンボスの Helvetica、「アビイ・ロード」の裏面ではロンドンの

＊プロが手がけた書体の中には、音楽と関連のある名前でも、デザイン的にはそのバンドや音楽作品と無関係のものがある。たとえば、1999年にジョン・ロッシェルとリチャード・スターキンスがデザインした Achtung Baby、1996年のジャクソン・タン・ツン・タットによる Acid Queen、1989年のジョン・バイナーによる Tiger Rag、1999年のピーター・ファン・ロスマーレンによる Get Back など。

通り名表示を模したもの、ベスト盤の通称「赤盤」「青盤」では少し
サイケデリックな影つき文字が使われている。

注目すべき例外もいくつかある。アルバム「イエロー・サブマリン」
には、水中でLSDトリップしたら見えそうな、膨らみのあるサイケ
デリックな書体が使われている。1965年に発売された「ラバー・ソ
ウル」の手描きロゴは、当時のアングラ雑誌の幻覚的なグラフィック
をほうふつとさせる。レタリングアーティストのチャールズ・フロン
トは、重力に引っ張られたゴムから着想を得てこのロゴを描き、
報酬25ギニー（26.25ポンド）を受け取った。ところが2008年、彼
がこの原画をボナムスの競売にかけた際には、その値段は9600ポン
ドにもなった。

　ビートルズのような野心のあるバンドの楽曲は、今日では、書体
についても十分検討されてから発表される。ビートルズは、思春期
のマッカートニーがスケッチしていたのに、活動開始から数年はロ
ゴをもたなかった。しかし、今どきのアーティストは初めから自分
のスタイルを表現する書体を決めていることがほとんどで、たとえ
アートを勉強していなくても、書体についてよく知っている。書体
について歌うグループさえあるほどだ。

　シンガーソングライターのリリー・アレンがデビューアルバム
「オーライ・スティル」で使った書体は、この世の終わりを思わせる
ような姿だ。大きさは不揃いでガタガタ、スペーシングは積み木の
ように互いに組み合わせるやり方だ。しかし、次のアルバム「イッ
ツ・ノット・ミー、イッツ・ユー」のジャケットでは、書体自体を
メインイメージに据えた。ラウンジチェアのような大きなスラブセ
リフのLに、彼女はもたれて座っている（ちょっと窮屈で居心地が
悪そうだが）。ただ、個性を出そうとする頑張りは、時に痛々しく
も見える。このジャケットにきれいに添えられた手書き文字は、な

んだか「私はあなたと同じ人間よ。今はリッチなセレブになったけど」と言っているみたいだ。

　極端に振り切れる方が効果的なこともよくある。エイミー・ワインハウスのデビューアルバム「フランク」は、シャープで角の尖ったサンセリフで組まれ、タイトル名に重ねられた彼女の名前が目を引く。しかし、彼女のディーバとしてのイメージには、セカンドアルバム「バック・トゥ・ブラック」に使われた1930年代のアール・デコ風レタリングの華やかさの方がずっと合っている。このオーダーメイドの文字は、Gill Sans風の細い大文字をベースに、細い縦線を並べて画線を太くし、最後にもう1本、太い線を置いている。このようなスタイルのデザインは歴史的な意味合いが非常に強いが、正確にどこから来たのかはわからない。当時の大西洋の遠洋定期船か、はたまたガーシュインの新しい舞台作品のポスターだったのか。

「バック・トゥ・ブラック」の書体のルーツをたどると、有名なものに行き着く。K・H・シェーファーが設計した1933年のフランセ活字鋳造所の Atlas（Fatima とも呼ばれる）と、K・クランケが設計した1935年のシュリフトグス活字鋳造所の Ondina だ。このデザインの文字はワインハウスにぴったりだった。紫煙の薫るかつての時代からやってきたような彼女の声を表しているのに加え、彼女をブランディングするのにも近道だからだ。あの長い T を見ればビートルズだとわかるように、最初の A を見ればこのアルバムを思い出す。

ポップミュージックのように競争の激しい分野では、個性も鍵になりうる。ココ・サムナーによるポップバンド、アイ・ブレイム・コ

コは、彼女自身の手書き文字でプロモーションを行っている。それは、彼女がスティングとトゥルーディー・スタイラーの娘という七光りではなく、実力派のパフォーマーだと強調するためだ。また、2010年に最も熱い学生バンドとなったヴァ

手書き文字でパーソナルな雰囲気を

ンパイア・ウィークエンドは、モダンで実験的な **Futura Bold** と自分たちを熱心に結びつけようとしている。大ヒットしたアルバム「**CONTRA**」で大々的に使用しただけではない。「ホリデー」という曲では、「96 ポイントの Futura で」書かれた「bombs」（爆弾）という言葉をまだ見たことがない女の子について歌っているのだ。

　音楽と書体はこれまでも深い関わりがあったが、ここまで積極的に強調された時代はなかった。カイリー・ミノーグはテイ・トウワの手がけた「ジャーマン・ボールド・イタリック」という曲を歌っ

風変わりな書体のコンビ──木版の文字は、1820年代にロンドンで活字鋳造所を経営していたルイス・ジョン・パウチーによる装飾アルファベットのシリーズ

ているし、ボストンのグレイスピリオドというバンドには「退屈なArialのレイアウト」（Boring Arial Layout）という曲がある（アルバム「ダイナスティ」において「広告で先を行く方法」［How To Get Ahead In Advertising］という曲の次に収録されている）。そしてスタンリー・モリスンが墓の中でひっくり返りそうな曲が少なくとも2つある──アプリカンツの「Times New Roman」とモノクロームの「タイムズ・ニュー・ロマンス」だ。

　こうしたバンドの多くは、グラフィックデザイナーのピーター・サ

ビルの作品に影響を受けているのではないだろうか。サビルがファクトリー・レコードで手がけたジョイ・ディビジョン（ニュー・オーダーの前身）のデザインは、1980年代のアルバムジャケットにおける書体の使い方を決定づけた。サビルはタイポグラファというよりアートディレクターだが、書体をプロジェクト用にカスタマイズして主役として用いた。パルプのアルバム「ウィー・ラブ・ライフ」のジャケットでは、ビクトリア朝時代らしい木版のファットフェイスにダイモで打った文字が添えてある。このような新しい組み合わせのタイポグラフィックなデザインに影響を受けないでいるというのは、難しい話だ。

しかし、20世紀後半の音楽界で最も印象的な文字については、バンドやレコードジャケットを超えて、ある男に目を向けるべきだろう。その男は今、オープンカーでカリフォルニア州オークランドの自宅に向かっている。彼の名前はジム・パーキンソン。あごひげをたくわえ野球帽をかぶった彼は、Jimbo、Balboa、Mojo、Modestoなど、カリフォルニア・ドリームを体現した書体のデザイナーだ。パーキンソンの人生は、彼が昔アルバムジャケットを手がけたドゥービー・ブラザーズの歌のようだ。彼が愛するのはワイルドな書体、移動遊園地の看板に使われる書体、そして、激しいロックや青年時代の反抗といった自由奔放な人生のひとときを表現する書体だ。老境に差し掛かった今デザインする書体も、まるで子どもが試しにつくってみたもののような雰囲気がある。

　パーキンソンはカリフォルニア州リッチモンドで育った。子どもの頃にはよく年配のレタリングアーティストのところへ遊びに行っていた。その人は大文字にループをふんだんに使って、賞状や感謝状を美しく仕上げていた。美術学校を出たあと、グリーティングカードをつくるカンザスのホールマーク社に就職し、手書き文字に見え

る書体をいくつも手がけた。名前は適当に決めた——Cheap Thrills（束の間だけ満たしてくれるスリル）、Horsey（お馬さん）、Punk（パンク）。「『I Don't Know』って名づけたのもあったな。名前を聞かれたらそう答えたくてさ」

　覚えているかぎりでは、薄い紙にペンとインクで手書きしながら、いろいろなスタイルの書体を50か60はつくったという。そのうちのひとつを見せてくれた。こんな（実物は手書きの）文がつづられていた。

Though we think of our friends
many times through the year
And wish them happiness too
It's especially pleasant
when Christmas is here
To remember and say that we do.
Merry Christmas

　友のことを
　年に何度も考えて
　幸せであれと願うけれど
　いっそう幸せな気持ちになれる
　このクリスマスのとき
　友をあらためて思い
　その気持ちを伝えよう
　メリークリスマス

パーキンソンがサンフランシスコのカウンターカルチャーについて読んだのは、これらのホールマーク書体*をつくっているときだっ

た。そしてカリフォルニアに戻ると、得られる仕事は何でも受けた。カントリーロックバンドのニュー・ライダース・オブ・ザ・パープル・セイジのポスター、ポテトチップスの袋、ロックバンドのクリーデンス・クリアウォーター・リバイバルの書体、20年間使われたリングリング・ブラザーズ・アンド・バーナム・アンド・ベイリー・サーカスの書体などだ。

生活費のために暮らす地味な日々だったが、パーキンソンは新聞の「ウォール・ストリート・ジャーナル」や「ロサンゼルス・タイムズ」、雑誌の『エスクァイア』や『ニューズウィーク』などの題字の刷新も手がけた（ほとんどが世紀遅れのブラックレターを使っていた）。そんな中、彼の最も有名で印象的なレタリング作品は、かつて一時代を築いた雑誌の題字に使われている──『ローリング・ストーン』だ。がっしりしていながら流れがあり、立体的な影もついている。考えごとをしているときに、つい描いてしまうような文字だ。Rはギターの音の伸びのように曲線を描き、その先端はカールしながらoの下を超えてlまで届いている。gの下のボウルはニヤリと笑いながら、Sと組み合わさっている。力強くすっきりとしていて、きれいな包みのお菓子のように、見た者をいつまでも引きつける。小さなキオスクでも1文字見えただけでわかるし、ほかの雑誌の表紙を飾る数多のスターの顔にも埋もれない。「避けてたんだ。ほかにも実はいろんな仕事をしてきたことを人に話すのは。でも、今では全部誇りだよ」とジム・パーキンソンは語る。

ローリング・ストーンの題字ほどに60年代を思わせる力強いグラフィックイメージは、ほかにほとんどない。だがパーキンソンが

＊パーキンソンの初期の作品のいくつかは、自宅でオリジナルカードをつくれるソフト「ホールマーク・カードスタジオ・デラックス2010年版」の書体セレクションに入っている。1万種類以上のカードデザインと7500種類のグリーティングメッセージが用意され、驚くほど多彩な書体を──ネーミングがいまいちな（CarmineTango、Caslon AntT、Starbebe HMK）スクリプト書体に偏ってはいるが──選ぶことができる。

これに取り掛かったのは、実は1977年だった。「これが最初のデザインだ」と言って、彼はスタジオにあったローリング・ストーンの表紙に関する本をめくった。サイケデリックなポスターで知られたアーティストのリック・グリフィンが75ドルで描いたものだ。グリフィンはこれを単なるスケッチだと思っていたようだが、創刊したヤン・ウェナーはデザインを手直しする時間はないと判断してそのまま使った。このときにともに表紙を飾ったのは、軍服を着たジ

リック・グリフィンによる『ローリング・ストーン』創刊号の題字

ョン・レノンの写真と、モ
ントレーのポップフェスティ
バルの使途不明運営金の
記事だった。題字はその後
何年にもわたって手を加え
られた。Didot スタイルの
Pistilli Roman の設計で知
られるジョン・ピスティリ
が関わったこともあった。
そしてパーキンソンが題字
の変更を依頼されたのは、
1977年に創刊10周年記念
号が出されるタイミングだ
った（その表紙は、パーキ
ンソンならではの立体的な

パーキンソンによって描き直された『ロー
リング・ストーン』の題字──R を見れ
ばそれとわかる

影がついた巨大な X が置かれただけのシンプルなものだ）。

　彼は題字の変遷をパラパラと眺めて、1981年1月の表紙で手を止
めた。文字同士がつながった、今知られている有名なバージョンの
題字が初めて使われた号だ。「大きな変更さ。だけど誰も気づかな
かった」。なぜなら、読者の視線はその下の写真──裸のジョン・レ
ノンが服を着たオノ・ヨーコに抱きついているあのアニー・リーボ
ビッツの写真に集中していたからだ。それはレノンの殺害が取り上
げられた号だった。

　雑誌の中身全体にカスタム書体を使うことは、当時は非常に珍し
かった。しかし、デザイナーのロジャー・ブラックは、パーキンソ
ンにその設計も頼んだ。完成した書体ファミリーは15世紀のイタリ
アのセリフ書体に影響を受けている。パーキンソンはそのデザイン
を「Nicolas Jenson on acid」（クスリをやっているニコラス・ジェン

ソン）と呼ぶが、実際には1913年頃の人気書体 Cochin の要素も多く含んでいる。1990年代に書体ファミリーをデジタル化したとき、Rolling Stone というフォント名をつけようとしたが、似た名前のバンドとの著作権上の問題が生じて叶わなかった。それでパーキンソンの名前がつけられた。Parkinson Roman から **Parkinson Condensed Bold** まで、10のスタイルから構成されている。

　パーキンソンの自宅スタジオの壁を見れば、アメリカの書体史が概観できる。棚にはカスロンやドイツのブラックレターについての本、スピードボール社の手書き文字の本、さらには、1882年のニューヨークのブルース活字鋳造所、1926年のスティーブンソン・ブレイク活字鋳造所、そして1970年代のレトラセットの見本帳が収められている。そしてその隣には、かつて劇場の看板を優雅に飾り、彼の心を奪った実物の文字——U、F、C、K——が置いてある。

　「書かれている考えをしょっちゅう見失うのは、気づかないうちに書体が、読者と筆者の考えの間に入ってくるからだと思う」とパーキンソンは言う。「物事は面白くしなきゃいけない以上、シンプルさばかりを追求するわけじゃない。だけど、書体は目立ちすぎてもいけない。文字は試行錯誤を重ねて進化するものなんだ——世間の目や時代にさらされたりしながらね。今どきのデザイナーは、そういう根気をもっていないのが多いな」

Vendôme

Sometimes you just need a type that says Pleasure, possibly in French. A font for a luxury watch, maybe, or a restaurant. The name you need is Vendôme – a font designed in the 1950s by a stage designer, François Ganeau, at Fonderie Olive, the foundry that also gave us **BANCO** and Antique Olive.

至福の体験を告げる書体がまさに必要なときがある。それもフランス語で、たとえば高級時計やレストランのために。あなたが探すべき名前は Vendôme ──1950年代に舞台美術家のフランソワ・ガノーがデザインし、**BANCO** や Antique Olive で知られるオリーブ活字鋳造所から世に出た書体だ。

名前の由来はパリのヴァンドーム広場か、あるいはロワール川沿いの町、ヴァンドームだろうか。いずれにせよ確かなのは、名前にサーカムフレックス（＾）がつくということだ。Vendômeはバゲットのようにフランスそのものであり、誇り高く尊大だ。16、17世紀のクロード・ガラモ ンとジャン・ジャノンの活字をモデルにしてはいるが、セリフは同じ文字の中でも長さが違い（大文字 K、M、N では、長さが揃っている箇所とそうでない箇所が混ざっている）、尊重する様子はほとんどうかがえない。

ガノーは彫刻家であり舞台美術家だった。その経験がもたらした触覚的、立体的な要素は、彼の書体にもはっきり見てとれる。きれいにしようとも思わずに、黒い紙から急いで切り取ったかのようだ。ボールドやエクストラボールドを見ると自由を謳歌している感じがする。カジュアルなビストロや少しリッチなカフェの書体を選ぶとき、陳腐で古くさいアールデコ風のものが嫌だったら、この Vendôme がよい。スタイリッシュな客たちがこぞってやってくるだろう。

　「素晴らしく魅力的ですね」と語るのは、ブックデザイナーのデイビッド・ピアソンだ。「きわめて彫刻的で官能的です。もっと使いたいのですが、イギリスで見ることは少ない。逆にフランスだと使われすぎていて、Helvetica のように価値が下がっています」。完璧な形だと思う文字をひとつ選ぶとしたら、それはピアソンにとっては Vendôme Bold の C だ。合っていないコルセットや、ホッチキスの針を外す道具を思わせる歪んだ形に、特に引かれるという。彼は Vendôme を愛人と呼ぶ。「いつもは Baskerville です。でも、自由になりたいときもありますよね」

Bauer Type Foundry

バウアー活字鋳造所による
Vendôme の広告から

Fox, Gloves

キツネと手ぶくろ

いまだに The quick brown fox jumps over the lazy dog（すばしっこい茶色のキツネがのろまな犬を飛び越える）なのだ。これはアルファベットのすべての文字を含んだフレーズで、パングラムと呼ばれる。これほど長く使われ続けるのは、「セサミストリート」のアルファベットの歌のように個性があって、誰もこれ以上よいものを思いついていないからだ。そして、書体の世界の人間なら誰もがよく知っている。これを使えば書体におかしなところがないか、しっかりと確認できるからだ。

　繰り返し使われている文字の数がもっと少ない、完全なパングラム（アルファベットのすべての文字が1回ずつ使われているもの）に近いフレーズもあるが、それらはキャッチーさに欠けている。た

だ、決して努力不足ということではない。非常に短いものを2つ挙げよう。

Quick wafting zephyrs vex bold Jim.
速く吹くかすかな風が大胆なジムをいらだたせる。

Sphinx of black quartz judge my vow.
黒い石英のスフィンクスよ、私の誓いを裁け。

もう少し意味の通るパングラムにはこういうものがある。

Zany eskimo craves fixed job with quilting party.
おどけたエスキモーの人がキルティング・パーティでの定職を求めている。

Playing jazz vibe chords quickly excites my wife.
ジャジーな音楽を演奏すると私の妻はすぐに興奮する。

　しかし、これらはライバルとしては弱すぎる。なにせ相手は、実写のビデオがYouTubeで30万回再生を達成するような代物だ。そのビデオ（読者も必見だ）では、茶色というよりは少し灰色に近いキツネが犬を飛び越えている。成功まで何回かトライを重ねるキツネと、書体史に残る功績のことなどつゆ知らず、そこに立っているだけの犬。しかし、この驚くべき偉業が成し遂げられた瞬間を見た文字マニアにとっては、このビデオは革命的だった。Jackewiltonという人物は「うわー、こんなことが本当にあるのか」とコメントし、tmc515は長い歴史を総括して「皆さま、これでわれわれのなすべき仕事は終わりました」と書いた。

書体会社は手を替え品を替え、違うフレーズで書体を見せようとしてきた。昔の見本帳から今のオンラインカタログまで見ていくと、

本当にこんなことが——YouTubeで特技を楽しむすばしっこい茶色のキツネ

さまざまなものが使われている。その書体自体に関連する内容のものが多く、それがパングラムになっている場合もある。

　フレーズの中には書体デザイナー自身がつくった、自らの職業に関するものもある。ジョナサン・ヘフラーは「ツァップとベリョビチを混ぜたら変なベジェ曲線になる」（Mix Zapf with Veljovic and get quirky Beziers）という意見を書いた。一方、ヘルマン・ツァップの主張はこうだ。「タイポグラフィは2次元の建築として知られ、すべての工程において非常な尽力を要する」（Typography is known for two-dimensional architecture and requires extra zeal within every job）。ちなみに、このフレーズはドイツ語でも機能する（Typographie ist zweidimensionale Architektur und bedingt extra Qualität in jeder vollkommenen Ausführung）。そして、フランス

語や（「この古いウイスキーを、タバコを吸うブロンドの裁判官に
もっていけ」Portez ce vieux whisky au juge blond qui fume）オラン
ダ語の（「量子力学にかなりはまっているスウェーデンの元要人」
Zweedse ex-VIP, behoorlijk gek op quantumfysica）よいパングラム
もある。

　書体デザイナーはディスプレイツールとしてパングラムを重視し
ている。単なる ABCDE の文字列では心に訴えるものがないが、パ
ングラムだとある。しかし、フレーズが長くなりすぎるとどうなる
だろうか。もっと短くて目立つ方法はあるだろうか。

　パウル・レナーは Futura をデザインしたとき、Die Schrift unserer
Zeit（われわれの時代の書体）というフレーズを使って書体を見せ
ていた。だがこれは意志表明であり、新しい書体すべてがこれを主
張できるわけではなかった。Futura 以外にそれが可能だったものと
しては Univers がある。アドリアン・フルティガーによるスイス書
体の古典だ。彼の豪華な作品集の中の、この書体が紹介されている
ページには、フルティガー自身が書いた次の文がサンプルテキスト
として使われている。

> You may ask why so many different typefaces. They all
> serve the same purpose but they express man's diversity.
> It is the same diversity we find in wine. I once saw a list of
> Medoc wines featuring 60 different Medocs all of the same
> year. All of them were wines but each were different from
> the others. It's the nuances that are important. The same is
> true of typefaces.

> なぜこんなに多くの書体があるのか、疑問に思うかもしれない。使われる目的は皆
> 同じだが、それらは人の多様性を表しているのだ。同様の多様性はワインにも見ら
> れる。メドックのワインリストを見たことがあるが、そこには同じ年のメドックが
> 60種類載っていた。すべてワインだが、それぞれに異なっている。微妙な差異が重
> 要なのだ。これは書体においても同じである。

しかし、このフルティガーの本は、一般の新作書体のために使えるマーケティングツールではない。普通、製品を売るために利用可能なのは、せいぜいオンラインカタログの中の狭いコラムぐらいだろう。数十年間にわたって基本的にこれで十分と考えられていたのは、Hamburgers（ハンバーガー）または Hamburgerfont（ハンバーガーフォント、ハンブルク人のフォント）という単語だ。これを使えば、ほかの書体との違いが現れやすい文字をしっかり示すことができる。特に g と e には必ず個性が見てとれる。

マシュー・カーターは新しい書体をつくりはじめるとき、たいてい h を描き、そのあと o、p、d を描く。こうすることで、そのあと足していく文字のトーンが決まり、さらにうまくいった場合には、どのような高さ、幅、バランスが適切かがはっきりする。しかし、正しい方向へ進んでいるか、最初からやり直した方がいいかは、文字を並べてみて、つまり文字と文字とが関係し合う形にしてはじめて判断できる。

　Hamburgerfont のような単語を使えば、基本的な曲線や、文字から文字へのつながりが入っているので、すぐに判断できることが多い。そして長い候補リストからひとつ書体を選ぶときには、同じ単語を使って比較するとわかりやすい。書体会社の URW はドイツのハンブルクにあるが、この単語はこの会社が由来なのだろうか（Hamburgevons や Hamburgefontsiv というバリエーションもある）。ITC やモノタイプ、アドビといったほかの大手書体ベンダーのカタログでもこの単語は使われてきた。一方、アグファは Championed という単語を、レトラセットのカタログは Lorem Ipsum Dolor という文字列をそれぞれ好んで使っていた。

　そして今、（比較的）新しい単語として Handgloves（手ぶくろ）が登場したのである。

デジタル書体ライブラリーのFontShopは、世界中でデザインされた数千におよぶフォントを販売している。ベストセラーの名前には、たいてい OpenType を略した OT という文字がついているが、これはつまりいろいろな OS で使えるという意味だ。そのほとんどは当然ながら本文書体で、使いやすくプロの仕事にも堪える（つまり、FF Dirtyfax［紙詰まりの A4紙を無理やり引き抜いたときのような見た目］のように狂ってはいない）。こうした書体はさまざまなデザイナーによって生み出され、どこの書体会社とライセンス契約を結ぶかはデザイナー自身が決めている。デジタルの世界のさまざまな物事と同じように、これは昔からの体制を根底から揺るがした。

　100年ほど前のほとんどの国には、歴史ある活字鋳造所がごく少数だけ存在し、組版や印刷のサービスを依頼してきた顧客に対して書体の選択肢を提供していた。鋳造所には専属のデザイナーがいたが、彼らのデザインするものは保守的にならざるをえなかった。需要のない手の込んだ書体に何カ月も費やすことはできなかったからだ。そんな中でも、時には予期せぬブレイクスルーがあった。パウル・レナーがフランクフルトのバウアー活字鋳造所に Futura を、エ

あなたの目に問題があるのではない。Dirtyfax

リック・ギルがサリーのモノタイプに Gill Sans を、ルドルフ・コッホがオッフェンバッハのクリングシュポール活字鋳造所に Kabel を、それぞれつくったように。だが当時の状況は今とは違う。今日では珍妙な書体と革命的な書体を区別するのは難しい。

　FontShop のスタッフは、2週間ごとに新書体のリストを顧客にメールで送る。スタイリッシュで実用的なものが多いが、どこにも使えなさそうな非常に実験的な書体もある。どのような書体であれ、すべてまとめられたものが14日ごとに受信ボックスに届くのだが、興味津々の人でも完全についていくのは難しい。そんな中、書体の新たなディスプレイ方法が生み出された。Handgloves という 10文字を組んで残りの文字をその下に並べるやり方ではなく、それぞれの書体が、雰囲気、スタイル、想定用途に応じた単語でとりどりに組まれるのだ。

　Lombriz という書体は *Daily Special*（日替わりメニュー）というフレーズで掲載されている。なんだかケロッグのシリアルボックスにあるロゴみたいだ。

　Flieger という書体は **Mustang Turbo**（マスタング・ターボ）という単語でキマっている。キャデラックのトランクについているクロームメッキのエンブレムのようだ。

　FF Chernobyl（チェルノブイリ）という書体に使われているフレーズはやや思いやりに欠けている——**Removes unwanted hair**（ムダ毛を処理します）。

「好きな仕事のひとつですね」とスティーブン・コールズはサンフランシスコの FontShop オフィスで語る。「書体で遊んでるんです。面白い文字を選んで、やりたいことをする。いわば文字マニアにとってのポルノですね」

　コールズの肩書きは FontShop のタイプディレクターだ。街では

店の看板を見上げながら歩いているので、ときどき何かにぶつかってしまうと打ち明けてくれた。公式プロフィールによれば、書体「Motter Femina との長く激しい情事を卒業し、今は FF Tisa とデート中」らしい。彼はこのサンフランシスコのフリーアドレスのオフィスで、同僚とともに新作の書体に例のサンプルフレーズを与えている。**VOLTAGE**（「ボルテージ」金属的で工業的な書体 PowerStation に）、*Homage*（「オマージュ」曲線的で繊細な書体 Anglia Script に）、Bogart（「ハンフリー・ボガート」コロコロした小文字の Naiv に）といった言葉で書体を売っているのだ。

　「それぞれの書体のどのグリフに個性があるかを見て、それらがサンプルフレーズに含まれるようにします。どこでその書体が使われるかも想像します。たとえば、新聞用書体であれば見出しのようにするかもしれません。ですが、装飾的な書体の場合は、ただ結婚式の招待状風にするのではなく、少しいたずら心を出します。書体の見せ方を固定して、使い方があらかじめ決まっているような印象を与えるのは避けたいと思っています。いろいろなところに使えそうだと感じてもらいたいのです。見せ方は本当に大事です。よくできている書体でも、見せ方がよくないと売れません。ソファーも写真が悪いと買ってもらえませんよね」とコールズは説明してくれた（彼は古いモダニズムスタイルの家具の愛好家だ）。

　彼に「Handgloves」について聞いてみると、「h で直線がわかります。書体の違いが一番はっきりと現れる a と g も含まれていますね。そして n と d からはどのようにカーブが直線につながるかがわかりますし、丸みは o を、斜め線は v を見ればいいですよね。アセンダーもディセンダーもあるので、優れた形の単語だと感じます」。いわば、そして文字通り、ここには書体の D・N・A が含まれるのだ。「とはいえ、新たなスタンダードになる別の単語も探しています。Handgloves をやめたいのです。使いはじめてもう長いですから」

コールズはクリス・ハマモトに会わせてくれた。彼はコンピューターに、Handgloves に代わる言葉の長いリストを保存していた。オフィスの誰もが書き足せるようになっていたが、ガイドラインもあった。

　　鍵となる文字は重要な順に g、a、s、e。次に l、o、I。そして重要度は下がるが、入れるとよいものとして d（または b）、h、m（または n）、u、v。

　　動詞や普通の名詞がよい。フォントを描写していると思われたり（形容詞など）サンプルの言葉をフォント名だと勘違いされたり（固有名詞など）するのを防ぐため。

　　オルタネート文字を見せたい場合を除き、同じ文字が連続して出てくるのは避ける。

　　一単語にする。フレーズにスペースが入っていると、大きな文字サイズで見せたときにぽっかりと空いて邪魔になる。

　FontShop のスタッフが選んだ単語はこんな感じだ——Girasole（イタリア語でひまわり）、Sage oil（セージオイル）、Dialogues（対話）、Legislator（国会議員）、Coalescing（合着）、Anthologies（アンソロジー）、Genealogist（系図学者）、Legislation（立法）、Megalopolis（超巨大都市）、Megalopenis（超巨根）、Rollerskating（ローラースケート）、gasoline（ガソリン）。続いて次点のリストもあった——Majestic（壮麗な）、Salinger（作家のサリンジャー）、Designable（デザイン可能な）、Harbingers（先駆者）、Webslinger（スパイダーマンのニックネーム）、Skatefishing（エイ釣り）、Masquerading（な

りすまし）、そして……Handglovesだ。どういうわけか——よく使う単語だからか、何か見た目が本能に訴えるのか——誰もはっきりと説明できないが、やはりHandglovesが一番よい。

　私が訪ねた日、ハマモトは新しい書体見本を載せる次回のメールをつくっていた。本やネット検索、ラップ音楽から着想を得るという。前日に私のもとに届いた最新のメールには、ウィルス・ファウンドリーのイギリス人デザイナー、ジョナサン・バーンブルックが出した**Regime**（体制）という名前の書体が入っていた。19世紀の帝国時代のスラブセリフに影響されたものであり、ハマモトは政治的だと評した。そこで彼が用意したサンプルフレーズは、**first apparent heir**（第一継承者）、**election**（選挙）、**conservative progressive**（保守進歩主義）だった。

　そのメールにはほかにもAunt Mildredという蜘蛛の足のような書体がゴシック詩で組まれて載っていた。また、*Henrietta Samuels*というスウェーデンのカリグラファによる華やかなスクリプト書体は、FontShopのスタッフに古風なキャンディの包み紙を思わせたらしい（スティーブン・コールズは「Eが本当に美しい!」と言っていた）。そんな中、最近の書体でFontShopの人々を一番興奮させたのはRockyだ。宣伝文を見ると「伝説のデザイナー、マシュー・カーターの新作は滅多に出ないため、Rockyはもちろん私たち注目の書体です」とある。なぜBodoniスタイルの書体（細線と太線の差がはっきりしているハイコントラストのもの）にはオールド・ローマン体のセリフ（線ではなく三角形状）がついているものがないのか、という疑問から生まれたそうだ。Rockyはその答えで、Rocky Light、**Rocky Black**、Rocky Regularを含

む40スタイルからなる。

　Rockyは素性の知れないヒップホップのフレーズでお披露目されていた。**Extra rep – show him how you feel**（マジすげえオレら――あいつに見せてやれ）、Dough tops like a hot scoff（金はサイコー、笑われていこう）。非常に格好よく見えるが、言っていることに意味はない。そう、主導権は明らかに書体の方にあるのだ。

The Worst Fonts
In the World

世界最悪の書体

そんなことをまともに考え出したら、もう一冊、別の本が書けそう
だ。そもそもどこから手をつけたらよいのだろうか。

　書体は街で見かける車のようなものだ。極端に美しかったり醜かっ
たり、ものすごく滑稽だったり派手だったりするときだけ意識が向
く。つまり、大部分の書体は気づかれずに存在しているのだ。ある
書体が気に入らないとか、使っていいものだろうかと思うとき、そ
の理由はさまざま考えられる。使われすぎや世間での使われ方の悪
さはその一例にすぎないのだ。書体は香水のように、一瞬のうちに
鮮明な記憶を呼び覚ますこともある。Gill Sans は試験の問題用紙を、
TRAJAN は映画館でうっかり選んでしまったひどい作品や（この書
体がつまらない映画に使われている確率は、ほかの書体に比べて高

い）ラッセル・クロウに手に汗握ったあの夜を、思い出させるかも
しれない。A BEAUTIFUL MIND「ビューティフル・マインド」、
MASTER AND COMMANDER「マスター・アンド・コマンダー」、
MYSTERY, ALASKA「ミステリー、アラスカ」——彼は一時期、マー
ケティング担当者が、Trajanを使って古代ローマ感を装ったプロ
モーションをすると約束した映画にのみ出ているのかとさえ思えた
（YouTubeで「Trajan is the Movie Font」［Trajanが真の映画フォン
ト］と検索すると、笑えて、しかも怖くなるビデオが出てくる）。

　基本的に私たちは、使い方がおかしかったり時代に合わなかった
りしたときにだけ、書体の存在に気づく。1930年代、Futuraは人々に
は受け入れられず、一時的な人気で終わるだろうと思われていた。
今日だとグランジ系の𝐁𝐋𝐀𝐂𝐊𝐒𝐇𝐈𝐑𝐓や𝐀𝐅𝐓𝐄𝐑𝐒𝐇𝐎𝐂𝐊 𝐃𝐄𝐁𝐑𝐈𝐒
といった書体に腹が立っている人もいるかもしれない。しかし、こ
れらも10年後にはいろいろな場所に使われているかもしれないし、
さらに10年経てば造形が陳腐に見えて飽き飽きしているかもしれ
ない。

　世界最悪の書体を選ぶというのは、個人的なセンスや復讐心から
だけかと思いきや、素晴らしいことに本格的な研究も行われてい
る。2007年、アンソニー・カハランは、マーク・バッティ社から出
版された『タイポグラフィック・ペーパーズ・シリーズ（第1巻）』
の中で、書体の人気（と不人気）に関する調査結果を発表した。彼
は100人を超えるデザイナーにオンラインアンケートを実施し、次
の3点について質問した。

　　a）よく使う書体
　　b）使われていることに気づきやすいと思う書体
　　c）好きではない書体

それぞれの1位から10位は以下の通りとなった。

よく使う書体
1. Frutiger（23票）
2. Helvetica / Neue Helvetica（21）
3. Futura（15）
4. Gill Sans（13）
5. Univers（11）
6. Garamond（10）
7. Bembo、Franklin Gothic（各8）
9. Minion（7）
10. Arial（6）

使われていることに気づきやすいと思う書体
1. Helvetica / Neue Helvetica（29）
2. Meta（13）
3. Gill Sans（9）
4. Rotis（8）
5. Arial（7）
6. ITC Officina Sans（4）
7. Futura（3）
8. *Bold Italic Techno*、FF Info、Mrs Eaves、Swiss、
 TheSans、Times New Roman（各2）

好きではない書体
1. Times New Roman（19）
2. Helvetica / Neue Helvetica（18）
3. *Brush Script*（13）

4. Arial、Courier（各8）

6. Rotis、Souvenir（各6）

8. **Grunge Fonts**（グランジ系書体全般）（5）

9. Avant Garde、Gill Sans（各4）

11. Comic Sans（3）

　好きではない書体の調査結果には、簡単な補足がついていた。全回答者のうち、23人は世間での使われ方の悪さや使われすぎを理由にしていたが、18人は醜さから選んでおり、つまらなさ、時代遅れ、使いづらさ、陳腐さから答えた人もいた。さらに13人は、理由はわからないが本能的に嫌いということで決めていた。

このような調査はこれが初めてではない。どうやら毎年のようにインターネット上では行われているようだが、その内容は、当然のことながらよい書体について尋ねるものが多い。時には、このテーマに関して新しい説が唱えられることもある。たとえばマーク・シモンソンがTypophileフォーラムで披露した次のような考えだ。シモンソンは「初心者マグネット」とも呼ぶべき書体が存在すると言う。それは、書体を見る目は未熟だが、印象的なものをつくりたいという情熱はあるという人に刺さってしまうもののことだ。「一般の人々にとっては、だいたいの書体が同じように見えている。だから、何か強い特徴のある書体は注目を集めることになる。すぐに覚えられる書体——それは、覚えたという事実によって、自分は書体を少し知っているという気分にさせてくれる。そして、普通の（つまり退屈な）書体に比べて『スペシャルな』見た目なので、これを使えば彼らの文章も『スペシャルな』感じになる。一方、経験を積んだデザイナーにとっては、そういう書体はくせが強すぎるし、書体自身が悪目立ちするように感じられる。もちろん言うまでもなく、デザ

インに素人臭さが出てしまうということもある」

　これから行う世界最悪の書体の選定は、史上最も酷評されたポップシンガーや最も笑えるファッションを選ぶときのように、まったく主観的に見えるかもしれない。実際そうなのだが、とはいえ書体には、どういうものがひどいかという大ざっぱなコンセンサスはある。これまで見てきたように、たとえば **Comic Sans** がまるでだめだというのは、多くの人（専門家も素人も）がもつ意見だ。だが、この書体は誰も傷つけないし、むしろ温かみさえ感じる。Comic Sansが控えめに世に出てきたことを考えれば、のちに降りかかってきた嫌悪の嵐はかわいそうな気がする。では、究極に読みづらい書体、たとえば毛が生えている Grassy や、3歳児か103歳の老人が書いた字に見える Scrawlz はどうだろうか。

　こういう書体を批判するのは簡単すぎて、キリスト降誕劇を頑張って演じた子どもを叩くのと同じだ。以下に挙げる書体はそうではなく、プロが報酬と名声のためにつくり、すでにその報いも受けてきたものだ。さあ、私がつくった世界最悪の書体のワースト8をカウントダウンで見ていこう。

第8位　Ecofont

このような書体は好ましく思うべきものなのだろう。インク、コスト、果ては地球を守るためにつくられたものだが、なんと優れた書体まで私たちの敵と見なしてしまったようだ。Ecofontとは、印刷時のインク節約のためにフォントに白い穴を開けるプログラムである。Arial、Verdana、Times New Romanなどを、まるで芋虫に食べられたかのようにして出力する。もともとの形は残しつつも内部は変わるため、ウェイトや美しさが損なわれてしまう。11ポイントより大きなサイズで使うのには適さないが、11ポイント以下では使用インク量を25パーセント節約できるかもしれないという。

Ecofont——環境保護に熱心な人々には悪い「プレス」（論評・印刷）がお似合い？

　ヨーロッパ環境デザイン賞を2010年に受賞できたのはよかった。しかしウィスコンシン大学の研究によれば、Ecofont Vera Sans などEcofont のいくつかは、Century Gothic のような細い普通のフォントと比べて、インクとトナーの消費量が多くなってしまうということだった（もちろん Ecofont を使って Century Gothic を刷ることも可能ではある）。

　結局、メッシュのタンクトップやスイスチーズのようなこの書体は、分量のあるテキストの下書きを印刷したいときには使えそうだ。でもそれを印刷する必要って、そもそもあるのだろうか？

第7位　Souvenir

「お前が真の男なら Souvenir を使うな」と、書体研究者のフランク・ロマーノは1990年代初めに記した。その前から彼は10年以上にわたってこの書体への「キャラクター」（人格・文字）攻撃を行っていた。印刷物だろうがインターネットの記事だろうが、機会があれば酷評する。「Souvenir は破滅を招く魔性の書体だ……火星に飛ばしてもいいぐらいだが、宇宙空間は汚してはならないと国際条約で決まっている……友よ、お前の友に Souvenir を使わせるな」

　ロマーノだけではない。Souvenir は、数ある書体の中でも特にデザイナーの逆鱗に触れてきた。出版社フォリオ・ソサエティの本の

Great!
Yawn.
Next?

Souvenir Bold は 1970 年代のソフトコア・ポルノでよく使われた

デザインで知られるピーター・ガイは「何の Souvenir（記念品）な
のか知りたいよ」と思っていたという。ただ、彼の中にはもう、考
えられる答えはあった。「書体デザインでこれまで犯されてきたおぞ
ましい間違いをすべて集めて——しかも、それまで誰も思いつかな

かったようなひどい工夫まで加え
て——混ぜた記念品」。この書体
を販売している者からでさえ嫌悪
の声が聞こえてくる。Souvenir は
インターナショナル・タイプフェ
イス・コーポレーション（ITC）
ではベストセラーのひとつなのだ
が、この会社のマーク・バッティ
は「ひどい書体だ。白いフレアパ
ンツをはいているみたいで、『サタ
デー・ナイト・フィーバー』感が
ある……」と評している。

Souvenir は、その時代（パンク

26
good
reasons
to use
Souvenir
Light

「Souvenir Light を使うべき 26 の
理由」使う際はご連絡させていた
だきます……

登場以前の1970年代）には Comic Sans のような存在だった。親しみやすい雰囲気で広告の顔となり、実際ビージーズのアルバムや、言わずもがな、ファラ・フォーセットが出ていた頃の『プレイボーイ』誌にも使われていた。しかし奇妙なことに、Souvenir は70年代の本当の書体デザインのスタイルからは遠いものだった。実はこの書体は1914年にアメリカン・タイプ・ファウンダーズ（ATF）でつくられ、そのデザインは多作で知られたモリス・フラー・ベントンによるものだ。発売当初は少し注目を浴びたが、すぐに人気は下火になった。もし ITC が半世紀後に目をつけ、写植全盛期に売り込みをかけることがなかったら、そのまま忘れ去られていただろう。

　Souvenir はこの20年間、「温かみのあるぼんやりした」ものはすべて批判的に見られたデザイン業界で日の目を見ることはなかった。しかし不思議なことに、少なくともデザイン雑誌を見るかぎり、また流行りだしているようだ。レトロ趣味を皮肉っている可能性を疑う人ももちろんいるかもしれないが、この場合は本当によいと思って使っている。「どの文字も個性的なグラフィックなのに、書体としてまとまっている」とは、フォントスミス創業者で書体デザイナーのジェイソン・スミスの意見だ。すべての書体の文字の中で何が好きかという質問に、かつて彼は Souvenir Demi Bold の小文字の g を選んでいる（「柔らかい先端部と丸みのある有機的な形がとても魅力的だ」）。

第6位　Gill Sans Light Shadowed

Gill Sans Light Shadowed はつくられるべきではなかった続編で、これをよいと思うのは、仕事があまりにもつまらない税務署員ぐらいだ。エリック・ギルがノミや羽ペンを手に書体制作にとりかかったときには思いもよらなかったことだろう。これはその両方の道具で描いた文字を合わせたような書体だが、結果的には学級新聞でレ

0123456789&!?£$
box of tricks
SUGAR!
Queen & Country

Gill Sans Light Shadowed ──よい子はマネしないでね

トラセットをガリガリやっていた日々を思い出させるだけのものに
なってしまった。

　Gill Sans Light Shadowedは立体的な黒い影が特徴の、視覚効果を
利用した書体で、浮き出た細い文字に太陽の光が当たっているよう
なデザインである。エッシャーのドローイングと同じく、眺めてい
ると脳がその完璧さと正確さについていけず、すぐに頭が痛くなっ
てくる。

　立体的な効果をもつ書体は、ほかにもたくさんある。その大部分
が1920年代後半から30年代にさかのぼるもの（Plastika、Semplic-
ita、Umbra など）だ。そして、Refracta や Eclipse など多くのデジ
タル版からは、今でもその流行が過ぎ去っていないことがわかる。
旧式のタイプライターを再現した書体の多く（Courier、American
Typewriter、Toxica など）と同じように、この効果が目を楽しませ
てくれるのはほんの一時で、後に残るのはあまりの読みづらさにす
べての感情が失われる煩わしい言葉だけである。

第5位 *Brush Script*

もしあなたが1940年代に生きていて、*bathe with a friend*「〔水の節約のために〕シャワーは友人と一緒にしよう」、*dig for victory*「勝利に向かって頑張ろう」といった政府のポスターに心を動かされたことがあるなら、それらはおそらく Brush Script で書かれていただろう。もし1960年代から70年代にかけて大学やコミュニティの機関誌をつくっていたなら、Brush Script が *Use me. I look like handwriting*「私を使ってね。手書きみたいでしょう」と訴えてくるのを聞いたことがあるだろう。もし1990年代に地元のレストラン（星の輝く夜に「料理がけっこう得意だからお店をやってみよう!」と思いついてはじめたような店）でメニューをじっくり眺めたら、そこにはきっと *Pear, Blue Cheese and Walnut Salad on a Bed of Brush Script*「梨・ブルーチーズ・クルミのサラダ——Brush Script にのせて」があっただろう。そしてもし、この21世紀に Brush Script をどこかに使おうと一瞬でも思ったことがある人は、たとえ皮肉を意図していたとしても、センスのよさについて話す権利はない。

Brush Script は1942年に ATF から発売された。デザイナーのロバート・E・スミスは小文字同士をつなげ、伸び伸びした人物が書いたような、趣があって調和した書体に仕上げた。ただ問題は、実際にこのように書く人を、誰も見たことがないという点だった。線の太さは完璧に調整され、インクがダマになった部分もない（そしてもちろん、どの場所に出てくる f も g も h も同じ形だ）。しかしこのことこそ、特定企業と結びついていない形で広告を打ちたい政府機関や会社にとっては都合がよく、以後30年にわたって重宝された理由だった。さらに1985年には、カイリー・ミノーグとジェイソン・ドノバンの出世作であるドラマ「*Neighbours*」（ネイバーズ）で使われた。Brush Script で書かれたオープニングのクレジットは、年長のキャストの誰かの手書きのようで印象的だった。

この書体は *Mistral*、**Chalkduster**、*Avalon*、*Riva* など、ほか
の数々の手書き風書体に影響を与えた。その多くはなかなかよい出
来で、中には *Cafe Mimi* や *HT Gelateria* などとんでもなく華やかな

Brush Script——ほら、説明不要だ

ものもある。大きなデジタル書体ライブラリーであれば、子どもの落書きのようなものから精緻なものまで、手書きを再現した書体を幅広く用意している。ただ、どれもコンピューターの文字に見えないように努力はしているが、本当にだませるようなものはない。

　自分の筆跡からフォントをつくるサービスを提供している会社もある。fontifier.comのようなサイトを使えば、ほとんどすぐに出来上がる。アルファベットの枠に自分の文字を入れてアップロードすれば、フォント化できるのだ（有料）。数あるプロの作品と見比べてみれば、自分の書体は案外悪くないと気づくかもしれない。

第4位　Papyrus

「Avater」（アバター）は記録的な製作費がつぎ込まれた映画だが、3Dの特殊効果や青い人間をコンピューターで生み出すのにかかった費用を取り返すために、オリジナリティのまったくない、チープな書体が使われることになってしまった。それはPapyrus――どのMacにもWindowsにも入っている書体だ。ポスターでは少し調整されていたが、クレジットや登場する民族ナヴィの言葉の字幕ではそのまま使われていた。なんだか後ろで大きな力が動いたかのように感じられる出来事だ。というのも、Iheartpapyrus.com（Papyrus大好きドットコム）というウェブ

MY HOBBY:
GETTING TYPOGRAPHY GEEKS HEARTFELT CARDS PRINTED IN "PAPYRUS" AND WATCHING THEM STRUGGLE TO ACT GRATEFUL.

THANK YOU FOR THE *TWITCH* ...LOVELY... *TWITCH* BIRTHDAY CARD!

狂愛するPapyrusから奇妙な快楽を得る人々。「私の趣味：タイポグラフィオタクにPapyrusで印刷した愛情たっぷりのカードを贈って、反応に困っているのを見ること。『わあ、ありがとう！あ……す、すてきな……誕生日カード……だね……』」

サイトでは、監督のジェームズ・キャメロンが主演のサム・ワーシントンと話している様子を見られるのだが、着ているTシャツには堂々と「Papyrus 4 Ever!」（Papyrusよ永遠に！）と書いてあるのだ。

キャメロンのチョイスは謎だ。Papyrusは決して悪い書体ではないが、使われすぎていてステレオタイプなイメージも強いので、このようなジャンルをまたいだ複合的な作品に使うというのは変だ。しかもこの10年間に学校の地理の課題をした人なら、さらなる場違いさに気づくだろう。PapyrusはEgypt（エジプト）と書くための書体じゃないか、と。

クリス・コステロがデザインし、1983年にレトラセットから発売されたPapyrusは、古代エジプトのパピルス紙に羽ペンで文字を書いたようなデザインだ。文字には細かな切れ込みが入って粗く見え、チョークやクレヨンで書いたように輪郭はガタついている。簡単な文字は急いで書いたような印象だが、同時に統一感もある。たとえばEとFのクロスバーは、ともに通常よりも高い位置にある。小文字の形は20世紀初頭にアメリカの新聞でよく使われたCheltenhamに近く感じる。

この書体は世に出てまもなく、地中海料理のレストランや楽しいグリーティングカード、ミュージカル「ヨセフ・アンド・ヒズ・アメージング・テクニカラー・ドリームコート（Joseph and his Amazing Technicolor Dreamcoat）」（長いタイトルにはPapyrus Condensedがぴったりだ）のアマチュア公演などで好んで使われるようになった。そしてデジタル化されるやいなや、1980年代半ばのDTPブームに完璧に乗った。エキゾチックで冒険が始まりそうな雰囲気が、インディー・ジョーンズになった気分にさせてくれたのだ。「アバター」での使用はPapyrusにさらなる箔をつけ、人々のタイポグラフィのリテラシーが向上していることも示した。映画ファンたちが、あの

タイトル文字、どこかで見たことがあるような……と考えていたからである。

第3位　**NEULAND INLINE**

今夜アマチュア劇団のミュージカルを観に行く予定の人が、読者の中にいるかもしれない。ひょっとしてそれは、プンバァとかティモンとかいう動物が出てきたり、さらに小さなエルトン・ジョンが歌うやつじゃないだろうか？ もしそうならラッキーだ。劇場に着いたらポスターのご確認を。**NEULAND** か **NEULAND INLINE** が使われているに違いない。Papyrus がエジプトと結びつくように、Neuland ファミリーといえばアフリカだ。しかも、スラムやエイズのイメージではなく、サファリと槍ダンスのハクナ・マタタ（心配ないさ）なアフリカのイメージだ。角張っ

た字がぎっしり詰まったこの書体は、アニメ「原始家族フリントストーン」のフレッド・フリントストーンが岩に彫った文字を連想させる。インライン版からは強いエネルギーと独創性を感じる。この書体の評判の悪さは、デザインよりも使われすぎからくるのだろう。

　Neuland は 1923 年、後世にも影響を残したタイポグラファで、Kabel、Marathon、Neu-Fraktur などの書体デザインでも知られる

Neuland Inline──健康を害しそうな書体
|喫煙はあなたとあなたの周りの人に深刻な害を及ぼします」

ルドルフ・コッホがつくった。発売当時は、それまでのドイツの書
体（ブラックレターや初期モダニストのデザイン）とはあまりにも
かけ離れた造形だったため、不格好で柔軟性がないと冷笑された。
だがその個性はすぐに強みとなり、1930年頃には特別さを演出す
る書体として商品広告に広く使われるようになっていた。4段変速
オートバイの **RUDGE-WHITWORTH**、酸中和薬の **ENO'S FRUIT
SALTS**、タバコの **AMERICAN SPIRIT** などに使われたが、その後
しばらくたって、Papyrus のように映画で名を馳せることになる。
JURASSIC PARK の書体として劇中の恐竜と同じくらい有名になっ
たのだ。

　Neuland も Papyrus もテーマパークの書体といってよいだろう。
紙の上よりも、ユニバーサル・スタジオ、ブッシュ・ガーデン、ア
ルトン・タワーズのアトラクションの方が似合っている。このよう
な、書体としては嬉しくない連想をさせるディスプレイ書体はほか
にもたくさんある。MickeyAvenue.com というウェブサイトの管理
人は相当に熱意のある人物のようで、フロリダにあるウォルト・
ディズニー・リゾートに足しげく通い、書体をすべて調べ上げてい
る。Kismet はメインストリート・コーナー・カフェに、**JUNIPER**
はホーンテッド・マンションに、Jousting（中世の騎士の一騎打
ち）と書くためだけに生まれたような LIBRA はマジック・キングダ
ムのファンタジーランドにあるという。有名な書体も、そのデザイ
ナーがまったく予想していなかったであろう場所に使われている。
Albertus はアニマル・キングダムのオアシス（Animal Kingdom
Oasis）エリアの至る所にあり、Gill Sans はエプコットのイマジネー
ション（Epcot Imagination）ゾーンのサインを担い、Univers はい
つものように情報伝達という役割を交通機関やチケット売り場で果
たし、Futura はアニマルキングダムのダイノ・インスティチュート
（Animal Kingdom's Dino Institute）で見つかる。

MickeyAvenue の管理人に、この多大なる尽力への感謝の気持ちを伝えてみるのはどうだろう？ 丁寧な返事がくるに違いない。もちろん、Papyrus で。

第2位 Ransom Note

Ransom Note（身代金要求の手紙）という名前から想像されるように、急いで雑誌から文字を切り抜いて、不穏なメッセージを書いたかのように見える書体だ。似たような書体はいろいろあり、多くはフリーフォントとして利用できるので、Pay up or the kitten gets it「金を返せ。さもなくば子猫がひどい目に遭うぞ」などと書きたいときには使えるかもしれない。ただ、この書体で組んだ脅迫文は、当然ながら本物にはあまり見えない。実際には

セックス・ピストルズは、デジタルフォントで手間がかからなくなる前の時代、身代金要求風の書体の正しい使い方を示した

こんな風に遊びに使うのがいいだろう。Christian is having another bloody paintballing birthday party - please do come 「クリスチャンがまた血塗られたペイントボール・バースデーパーティを計画中。来てね」

このジャンルでは、書体そのものより書体名の方がよくできているということが往々にしてある。たとえばBlackMail（恐喝）、Entebbe（ウガンダの都市で、1970年代にはエンテベ国際空港で乗客を人質にしたハイジャック事件が起きた）、Bighouse（刑務所）などだ。だがどれも本物の身代金要求の手紙にある恐怖感、糊の香り、脅威が感じられない。もちろん、切り刻まれた文字で衝撃的なアート作品をつくり上げたセックス・ピストルズのあのレコードジャケットにも及ばない。

第1位　2012年ロンドンオリンピックの書体

ロンドンオリンピックが開幕するちょうど800日前、オフィシャルショップがダイカストのミニチュアタクシーの販売を始めた。ピンク、ブルー、オレンジなどさまざまな色で、各競技種目をイメージした計40のモデルの第1弾だった。ミニカーブランドのコーギーのように扉が開いたりヘッドライトが輝いていたりする精巧なミニチュアではなく、ロンドン中心部のレスター・スクエアで観光客が急いで買うようなものだ。これの何が問題かというと、ロンドンが近年意識して避けるようになっていた、ひどいデザインの典型だったからだ。特によくないのはパッケージで、オリンピックやパラリンピックに関するトリビアが載っている。そこには「ご存知でしたか？」という見出し

がついているのだが、その書体こそ、過去100年に世に出た書体で最悪のものだと断言できる。

　この2012年ロンドンオリンピックの公式書体は2012 Headlineという名前で、公式ロゴよりもさらにひどい気がする。しかし、発表された頃にはすでにロゴに対する憤激でみんな疲れ切っていたので、書体は特に注目されることがなかった。ロゴはそのままパロディの対象となり（「ザ・シンプソンズ」のリサ・シンプソンズがセックスをしているところだとか、鉤十字だとか揶揄された）、さらにこのロゴが脈打つアニメーションでてんかんの発作が起きたという話が広まって、警告がなされるようになった。デザイン評論家のアリス・ローソーンは「インターナショナル・ヘラルド・トリビューン」紙にこう書いている。「私にはだんだんとこのロゴが、われわれイギリス人が軽蔑して言う『ダッド・ダンシング』を表現しているように見えてきた。中年男性がダンスフロアで格好をつけようとして頑張っているのが痛々しいという、あれだ」

2012 Headline──いつかは好きな書体になる？

ロゴと同じく、この書体はとにかく格好が悪い。ガタガタして雑に見え、人々がスポーツと聞いて思い浮かべるような要素がない。ひょっとして若者受けを狙ったのだろうか。確かに1980年代のグラフィティのタグに見えなくもない。さらにいえば、見た目がどこかギリシャ風、少なくともイギリス人の目から見たギリシャの雰囲気で、ロンドンのケバブ屋やレストラン、たとえばディオニュソスという店にはこういうレタリングがある。傾いた文字なのかと思いきや、oは五輪マークをイメージしたのか、まん丸で直立している。ただしこの書体にもよいところがいくつかはある。すぐにオリンピックの文字だとわかるし、記憶に残りやすい。これから何度も見ているうちに慣れてきて不快感が消えるかもしれない。今はともかく、メダルには使われないことを祈ろう〔2010年執筆当時。結局メダルに使われた〕。

Just My Type

私の好きなタイプ

2001年9月、印刷機器会社のレックスマークは、ユーザーにある
プライベートな質問を投げた。「あなたはオタク？ セクシー？ プロ
フェッショナル?」これはメディアを通じた会社の宣伝戦略の一環
で、実際に効果があった。しかもこれを見たユーザーは、履歴書や
ラブレターを書く前にちょっとためらうようになってしまった。と
いうのもレックスマークがこの質問を通して伝えたのは、書体の選
択によって自分のセンスや時には性格までもが、はっきりと伝わっ
てしまうという話だったからだ。

　この数カ月前、レックスマークはある「マンハッタンの心理学者」
に対し、書体が心に及ぼす影響を検証するよう依頼していた。この
人物とは英国王立生物学会フェロー、英国心理学会アソシエイト・
フェロー、英国王立医学協会フェローのアリック・シグマンである。

テレビやインターネットが子どもの発達にどのような影響を与えるのかニュースでよく語っている人物で、書体の専門家ではなかったが、依頼を受けて、書体の設計や販売に関わるおよそ20名に聞き取りを行った。そしてわかったのは、回答者の大半が、すでに独自の考えをもっていることだった。時間が経ってからシグマンに聞いてみると、「あれは科学的研究ではなく市場調査でした」と振り返ってくれた。ここで調査対象だったのは彼が社会的コードと呼ぶもの、すなわち、書体を選んだ側ではなく、それで組まれたものを受け取った側がどのような感情や印象を抱くかだった。髪型、音楽、車の選択もまた、意図せずとも同じようなコードを伝達している。

　レックスマークはシグマンの発見を疑いようのない形で公にしたのだった。

> Don't use Courier unless you want to look like
> a nerd. It's a favourite for librarians and
> data entry companies.
>
> （オタクに見られたくなければ、司書やデータ入力会社が好きな書体、Courierは使わないようにしましょう）

> *Alternatively, if you see yourself as a sex kitten,*
> *go for a soft and curvy font like Shelley.*
>
> （そうではなくて、あなたがセクシーな人なら、Shelleyのような曲線のある柔らかい書体を使いましょう）

> People who use Sans Serif fonts like Univers tend to value
> their safety and anonymity.
>
> （Universのようなサンセリフを好む人々は、安全であることや匿名性を大切にする傾向にあります）

Comic Sans, conversely, is the font for self-confessed attention-seekers because it allows for more expression of character.

（反対に Comic Sans は、個性をもっと表現できるので、恥ずかしい部分も含めて自分のことをしゃべって、みんなの注目を集めたいという人のための書体です）

こういう強引な一般化では納得しない人のために、セレブが選ぶ書体についての簡単な調査も添えられていた。ジェニファー・ロペスとカイリー・ミノーグは、2人とも *Shelley* が好みのようだとか、実業家のリチャード・ブランソンは Verdana を使っていたとか、リッキー・マーティンは（2001年の話だが）Palatino を選んだとか。さらには、レイアウトに関するこんなアドバイスもついていた。「人生を左右する手紙は、小さくシンプルなデザインの書体で書くようにしよう。Less is more（少ない方がよい）は真実なのだ。大きな書体では、自信のなさが伝わってしまう」

興味深いことに、レックスマークのマーケティング部が報告書に使ったのは Arial だった。ということは、匿名性を欲しているし、もしかしたら厳格な会社の方針にも進んで従っているのかもしれない。

シグマン博士の報告書をすべて読むと、さらに細かい話が載っていた。「大きく丸い O や、伸びやかに下に広がるストロークをもつ書体は、人間の顔に見えるところがあるためか、人間らしさや親しみを感じさせるようだ。直線が多いものや角ばっているものは、厳しい、冷たい、テクノロジーに関係している、といった風に映る。……精神分析学の用語だとそれらは感情抑圧的、あるいは〔細々としたことにうるさい〕肛門性格的ということだ」

そして、シグマンはさらに状況別のアドバイスも書いてくれてい

る。お礼の手紙には、まっすぐで心がこもっていて、しかも前向き
な感じの書体、たとえば Geneva がよいかもしれない。退職願には
──それは仕事が楽しかったかどうかによる（もしそうなら、人間
らしさの漂う New York や Verdana がよい）が、地獄だったなら、
感情のない Arial にしよう。

　では、ラブレターに最適な書体とは？　大きく丸い O のある愛着
を感じさせるものが理想的だが、イタリック調のものも検討に値す
るだろう。たとえば *Humana Serif Light* は、古風な手書き文字を
連想させて、「まるで書き手が読み手の方に肩を寄せて直接語りか
けてくれているような、心のこもった柔らかな雰囲気（*a softening
emotional quality, as if the writer is leaning over to talk personally
to the reader*）」を感じさせるかもしれない。だが、気をつける
べきこともある。「このような書体は恋愛詐欺の道具にもなるの
だ（*Implementing such fonts may also serve as an aid to romantic
deception*）」

　最後に、恋愛関係を終わらせるのに使うべきものは？　「はっきり
と気持ちを伝えつつも、冷淡に見えないために」博士が処方するの
は、いたって普通の Times Regular だ。「穏やかに別れを告げるため
には、イタリック調のものもよいだろう。しかし、うっかり復縁を
期待させてしまう可能性もある。Verdana や Hoefler Text なら、重
くなく前向きで、相手を尊重する気持ちも伝わるかもしれない。別
れを受け入れてくれなさそうな人には、Courier などの堅い工業的
な書体を使えば、身勝手に解釈される恐れはなく、復縁は一切ない
ことが伝わる」

しかし、なぜ人気心理学者の調べたことばかりに耳を傾けるのだろ
う。自分自身の調査をしてみるのもよいのではないだろうか。2009
年の末にデザイン会社のペンタグラムが送ったグリーティングカー

ドは、電子メールを利用した非常に手の込んだものだった。それまでは小さな冊子の形をとっていたのだが、このときは「What type are you?」（あなたのタイプは?）というオンラインテストへのリンクが貼られたメールだった。

　このテストは（まだインターネット上にあるので、試すことができる。質問に使われているのは Neue Helvetica のボールドだ）ある面談室——木製の壁は白く塗られ、アイリーン・グレイのガラステーブルが置いてある——に腰掛ける「パーソナル・フォントアナリスト」の映像から始まる。彼は首から下だけが映っているので、膝の上のメモ帳や、身に着けているカフスボタン、コーデュロイパンツに目がいく。「あなたのタイプは何でしょうか?」とオーストリアか、ひょっとしたらスイスの可能性もあるアクセントで聞いてくる（つまりフロイトのように）。「4つの簡単な質問に答えるだけで、自己理解の『フォント』（書体・泉）を味わうことができるでしょう。あなたは真実に出合い、まさにどの『タイプ』（書体・性格）か

あなたのタイプは何でしょうか?　アナリストがあなたの答えを待っている……

がわかるのです。必要な情報を入力してください」。名前を書くだけだ。しかし、このアナリストは待つのが苦手なようで、「早く、さあ」と催促するやいなや、きしむ椅子に乗ってぐるぐる回りはじめる。単純なピアノの音色と刻まれてゆく時計の秒針の音が、ムードを演出する。

名前を記入すると、いよいよ4つの質問が始まる。「あなたは感情型、つまり喜んで物事を肯定したい人ですか？ それとも理性型、物事がよいか悪いかは五分五分なのだ、と指摘したい人ですか？ どちらかを選んでください」。彼はそう言うとペンで遊び出した。

私は「感情型」を選んだ。答えをメモに書くアナリスト。「あなたは感情型、と。わかりました」。2つめの質問だ。「あなたは、人から言われたことをそのままひとりで大事にしておくような、控えめな生き方をよしとする人ですか？ それとも、そういうのは大声で他人と共有するべきだと信じる、自信があって主張をしっかりしたい人ですか？ 決めてください」

私は「控えめ」を選んだ。アナリストが書き留める。「次に移りましょう。3つめの質問です。あなたは伝統を重視する人——アイデアはワインのように熟成したものの方がよいと思いますか？ それとも革新性を重視する人——アイデアはミルクのように新鮮な方がよいと思いますか？ さあ、早く選んでください」。コーヒーをかき混ぜはじめたアナリストを前に、私はもちろん「革新」を選んだ。

「あなたは革新性を重視する、と。では、これが最後の質問です。あなたは気の赴くままリラックスして生きている人ですか？ チョコレートの詰め合わせを開けたとき、最後に残るのが美味しいヘーゼルナッツクランチだろうが、微妙なオレンジクリームだろうが、気にせず食べていきますか？ それとも、ヘーゼルナッツクランチが最後に残るように最初はオレンジクリームから食べるような、自分の行動を律して生きている人ですか？ さあ、さあ」。アナリストの周り

でハエがブンブン飛びまわっているのを横目に、私は後者の「自分を律する人」を選んだ。

　アナリストが選択を再確認して分析している間、私の頭によぎったのは、20世紀半ばにエリック・ギルが残した言葉だ。「今日の文字の種類の豊かさは、愚かな人間の種類の数とほとんど同じくらいだ」。私はどのような種類の愚か者なのだろう。タイプは16あるが、アナリストが選んだのは Cooper Black Italic か、Bifur か、Corbusier Stencil か、それとも別のやつだろうか。そう思っていたら、私のタイプは Archer Hairline だった。この格好いい書体について、写真とともにこんな説明が読み上げられた。

Designed by Jonathan Hoefler and Tobias Frere-Jones, Archer Hairline has modernity class with a straightforward appearance, but a closer look at a rare-sized elegance and liny detail reveals a truly apparent caused over-connection. If you are someone who is outwardly composed but will occasionally run into the bathroom for a quick laugh or quiet cry—then one runs to the world outwardly composed again, then Archer Hairline is your type.

ジョナサン・ヘフラーとトビアス・フレア＝ジョーンズがデザインした Archer Hairline は、すっきりとした形の現代的な書体ですが、よく見てみるとエレガンスがほとばしり、血が通っていることがかすかにわかります。あなたは冷静な人に見えていますが、時には思わずトイレにかけこんで笑ったり、むせび泣いたりすることもあります。そしてまた、外の世界で冷静に生きていく。そんなあなたのタイプは、Archer Hairline です。

　私のタイプはどの程度多数派なのだろう。私の前に分析を受けたのはおよそ27万8000人で、多かった結果は順に Dot Matrix（13.3%）、Archer Hairline（11.4%）、**universal**（9.9%）、Courier（9.7%）、

Expanded Antique は選ばれし人々の書体

Cooper Black Italic（9.5%）だった。逆に最も少なかったのは、わずか1.6%の人だけが当てはまった **Expanded Antique** だった。

　このような分析ではプライドがひどく傷つくこともあるだろう。自分では Georgia だと思っていた人が、書体のフロイトに **Souvenir** だと言われたら悲しすぎる。

スティーブ・ジョブズがアップル・コンピューターに書体の選択肢を少しだけ与えた頃から、状況は様変わりした。Mac には、今では Avenir Next が24スタイル、Gill Sans が9スタイル、さらにあまり使う機会のない Herculanum や Luminari まで入っている。Windows のユーザーも今では書体が足りなくて悩むことはなくなったし、ア

ラビア文字、タイ文字、タミル文字までバンドルされている。

どの書体もしっくりこなかった場合は、自分でオリジナルのものをつくることだってできる。あなたが粘り強い人で、まだ見たこともない A や G をつくりたいと思うのなら、たくさんあるフォント制作ソフト（FontLab、Glyphs、RoboFont が有名だ）からひとつ選んで試してみればよい。

そうしたソフトのメニューから「新規フォント」を選ぶと、これから描かれるであろう文字とさまざまな言語のアクセントが、ひとつずつグリッドに入った状態で一覧表示される。「a」をクリックしたら、大きな四角のウィンドウが開く。サイドパネルには便利なツールが揃っている。しかし、やらなければならないのは、基本的には何世紀も前から続いてきたこと——美しく読みやすいものをつくることだ。

マシュー・カーターに、コンピューターが書体デザイナーの仕事を楽にしたかどうか聞いてみたことがある（思い出してほしい。カーターは、グーテンベルクの流れを汲む活字彫刻でキャリアをスタートさせ、実質的にはその後のすべての組版技術と仕事をしてきた人物だ。デジタルでの有名な作品としては Verdana や Georgia がある）。彼の答えはこうだった。「いくつかの点では楽になったでしょう。ただ、よい仕事をしたいと思っている人にとっては、難しくなったと感じられると思います。簡単になったような気がするときには注意した方がいいですね。怠けているだけだったりしますから」

パソコンや組版ソフトが登場して間もない頃、カーターはある書体カンファレンスで、ミルトン・グレイザー（I ❤ New York のロゴや、Baby Teeth、Glaser Stencil といった手描き文字をもとにした書体で有名なベテランデザイナー）と論争になったことがある。カーターは回想する。「彼は頑固な人でしたね。コンピューターでスケッチなんてできない、柔らかい線など引けない、と言っていました。

ミルトン・グレイザーの Baby Teeth

コンピューターから生まれてくるものは、すべて完成した状態のものだと考えていたのです。私はそれには同意しませんでした。コンピューターにはコンピューターのスケッチ方法があるのですから。どの書体デザインのソフトにも、形を描いて、反転して、いろんなところにペーストして、という作業ができる簡単なツールがあります。私が書体をデザインするとき——たとえば、小文字の b を描いたら、そこにはもうすでに p や q にも使えるような情報が詰まっています。それなのに、ひっくり返してみないというのはどういうことでしょう。あっという間にできるんですよ。そこから形をきれいにして整えればうまくいきそうです。小文字の n を描いたら、その時点で m や h や u に使えそうなあれこれを得ているのです。使わない手はないでしょう。昔も同じように、ある文字を描いたら、そこに入っている情報を他の文字に応用して書体を設計していました。でも、そうするためにはものすごく労力がかかったのです。コン

ピューターが唯一の答えではないけれども、役には立ちます」

　では、何が答えなのだろう。グーテンベルクの発明から550年以上も経って、なぜ仕事はまだ残っているのだろう。なぜ世界には、新しい文字をデザインし、素晴らしい名前をつけようと真剣に考えている人がたくさんいるのだろう。答えを探そうとすると、また別の疑問にぶつかってしまう。1968年に、影響力のあったグラフィックデザイン批評誌『ペンローズ・アニュアル』はまさに同じことを問うていた。「まだ仕事は終わらないのか。なぜ私たちは皆——Helveticaのような——新しい書体を必要としているのだろうか」

　答えはその頃も今も変わらない。世界と、世界を構成しているものは、常に変わり続けている。だから私たちは、自己表現のためのまだ見ぬ方法が欲しいのだ。

「『なぜ新しい書体を?』というタイトルで講演をしたことがあるのですが」と、マシュー・カーターはさらに話してくれた。「これは私が最もよく聞かれる質問です。テナーサックスを考えてみると、出せる音の数はわずか32ですから、絶対にそのすべてがこれまでに吹かれたことがあるでしょう。これは書体デザインと少し似ていると思います。私たちがやっているのは、パイを薄く、さらに薄くスライスしていくようなことなのです。けれども同時に今のこの世界には、史上かつてないほどの数の優れた書体デザイナーがいるんです」

　新しい技術は、私たちを新しい書体に出合わせてくれるし、隠れていた書体に光を当ててくれる。BlackBerryにはBlackBerry Alpha Serif、Clarity、Millbankといった書体があった。Amazon KindleはモノタイプのCaeciliaを使っている。iPadでは基本的にほかのアップルのデバイスと同じフォントを扱える。iBooksアプリだと使えるフォントが制限されているが、逆にTypeDrawingという贅沢

ピカピカの新しいアップルのデバイスで楽しく TypeDrawing を

なアプリもある。これは普通の書体からでも心が踊るような素晴らしい作品がつくれるもので、あのジョン・ブル・プリンティング・アウトフィットのように、子どもに書体のことを教えるのにも役立つかもしれない。自分の名前など何か言葉を打って画面上で指を動かすと、その文字列でペイントしていける。色、サイズ、書体——Academy Engraved LET から *Zapfino* まである——を選べば、「可動活字」にまったく新しい意味が与えられる。

　インターネットには「Cheese or Font」（チーズかフォントか）という、幼稚で何の意味もない、イライラするだけのゲームもある。名前が現れるので、推測してそれが……ええと、ああ、なるほど。Castellano は？ Molbo は？ Crillee は？ Taleggio は？ このゲームに挑戦する前に、まず「Type Trumps」（タイプトランプ）を買って準備した方がよいかもしれない。子どもが遊ぶよくあるカードゲー

AVANT GARDE #2

CONTENTS

FRANKFURTER

PRICE
£105

YEAR
1970

CUTS
02

RANK
17

WEIGHTS
04

LEGIBILITY
04

DESIGNER
ALAN MEEKS

FOUNDRY
ADOBE

SPECIAL POWER
DUNKIN' DONUTS

foundry	typeface
The Foundry	New Alphabet
designer	weights
Wim Crouwel	03
year	price
1967	£115
rank	cuts
11	01
Legibility	power
01	Wim Crouwel

Typeface	Futura
Designer	Paul Renner
Foundry	Adobe
Year	1927–1928
Price	£278
Weights	20
Rank	04
Cuts	05
Legibility	06
Special Power	Stanley Kubrick

「Type Trumps」で Know your fonts（己のフォントを知れ）
〔属性に少し間違いがあるのはご愛嬌〕

ムのデザイナー版で、それぞれの書体に、識別性やウェイトなどの値とスペシャルパワーなどの特性が与えられている。

　こうして遊んだあとは、インターネット上に住む「マックス・カーニング」と一緒に5分だけでも過ごせば、疲れが癒えるかもしれない。マックス・カーニングはカーニングのことで頭がいっぱいの人物で、見た目の悪いテキストを根絶するための正しい字間の設定に取りつかれている。オランダ人とドイツ人を混ぜたようなアクセントで話す彼は、黄色いセーターの下にネクタイをして、頭はカツラだろうか。ビデオには掃除機をかけたり、コロコロで袖の毛玉を取ったりしている様子が映っている。「きれいな活字には神が宿ります。私は文章のことを気にしているのです。私に対して考えすぎだと、『厳しすぎるよ、マックス！』と言ってくる人もいます。けれどもこれはルーズな人々の言うこと。文章が見事なスペーシングで組まれ、きれいに整っていれば、そのとき初めて完成だと考えます」

サンフランシスコのマーケット・ストリートの小さな事務所に、スクリーン上で文字列をあれこれ触っている書体デザインのホープがいる。彼は成功を求めて——少なくとも、事務所の家賃が払えるだけの何かが見つかればいいと思いながら——仕事をしている。名前はロドリゴ・ザビエル・カバゾス（頭文字をとって RXC とも）。PSY/OPS タイプファウンドリーの代表だ。PLEXO、Retablo、MARTINI @ JOE'S いった作品を生み出しており、どれも書体が到達しうる新たな極限を意欲的に追求している。

　書体制作の休憩中かと思ったら、実は別の書体の作業中。そういう生き方をしているのだと、彼は喜んで語る。事務所はクラブの端のチルアウトスペースのように設えてあり、たくさんのラバライトや布製のインテリアが置かれている。彼の書体の多くは、少し幻覚にも似た、夢の中のようなこの部屋の雰囲気を反映している。どの

椅子のそばにも、製図台をもっと小さくしたような傾斜デスクがある。午前に私たちが会ったときにはどの椅子も机も空いていたが、そのうちに PSY/OPS のスタッフがひとり、またひとりとやって来た。彼らはそれぞれ自分の Mac を、ほとんど音も立てずに机に置いて作業しはじめた。明日の書体はこうしてつくられるのだ。

　カバゾスは中年で、PSY/OPS を 1990 年代中頃に立ち上げた。その名前は、軍の極秘のプロパガンダ計画や心理操作をあらわす疑似科学の用語〔PSYOP［Psychological Operations〕。日本語では「心理作戦」〕から来ている。「書体は印象をコントロールしてくれる強力なツールです。消費者にとっては目に見えませんが、使い方を心得ているデザイナーにとっては超越的な力をもつように感じられるのです」。彼のクライアントの中で最も有名なのは、ゲーム会社のエレクトロニック・アーツ（EA）で、スポーツゲームの多くに使われているサンセリフ書体は彼の作品だ。これは工業的でやや保守的でもあるデザインだが、PSY/OPS の書体は大半が、アバンギャルドな雑誌やタトゥーのカタログを組むのに合いそうな感じである。

　カバゾスの書体への情熱は子どもの頃、「魔法のような」おもちゃの印刷機をもらったことに始まった。彼はこのときの純粋な興奮を、カリフォルニア美術大学での書体デザインの授業で学生に伝えようとしている。授業ではまず、紙ナプキンに文字をいたずら書きするように指示を出す。ただ、悲しいことにそこからはずっと下り坂だ。「落書きの中で光るものの多くは、はっきり存在しているわけではありません」と彼は残念そうに語る。「何か、たとえば点の大きさを腹をくくって決めて整えていこうとしはじめると、面白さは干上がっていきます。そのとき発想の調整が問題になってくる。デザインのスピリットを保ちながら、よい構造をもった、現実的で優れたアプローチをとるということです」

　しかし、どのようにすれば素晴らしい書体を設計する術を教えら

ABCDEFGHIJKL
PQRSTUVWXYZ
ÎÕ⌀Ü ABCDEFGHIJ
QPQRSTUVWXYZÀÅ

悪魔は細部に宿る──RXCによる Retablo

れるのだろうか。昔の書体──さまざまある Garamond、Caslon、Baskerville──を見るのはひとつの方法だ。これもカバゾスが学生に学ばせていることで、PSY/OPSの事務所の壁は昔ながらの活版印刷のポスターで埋め尽くされている。「過去に何があったのか、つまり古典的な書体を見て学ぶことは不可欠です。長く評価され続けるデザインには、何世紀経っても力を失わない理由があります。一方で、そうしたデザインはすでに成し遂げられてしまっているので、何か新しいものを生み出したいと同時に思うでしょう。まずはよい構成と、核になるものが必要で、それに自然に起きるアクシデントを組み合わせる。そうすれば、生き生きとした個性のあるよい書体が生まれます。よく観察し、眺めて、描く。身体的なセンスを培うことが必要です」

ヨーロッパに目をやると、そこではまた違う造形が生まれている。ベルリンのとある庭では今、オランダ人書体デザイナーのルーカス・デ・フロートが、なぜ名前に括弧をつけはじめたか〔彼のデザイナーとしての名前表記は Luc(as) de Groot だ〕を私に語ってくれている。数日前が彼の誕生日だったので、ロシアの大文字サンセリフビスケットで彼の名前をデコレーションしたケーキがまだ少し残っていた。私は括弧の片一方とAをもらった。

デ・フロートは、現代の書体デザインを牽引するひとりだ。彼によって、私たちのつづる言葉が10年後、15年後、どのような見た目をしているかが決まる。彼の文字への興味は小さい頃にさかのぼる。父親はチューリップを栽培、販売する仕事をしていて、特売の球根にはレトラセットの Baskerville Italic を使っていたのを覚えているという。父親のゴルフボールタイプライターは、ページ上で言葉の姿を変えていくことができたので、それにも夢中になった。6歳にして最初の「ろくでもない」書体をつくった。

デ・フロートの手がけた書体は、私たちにとって非常に使いやすいものが多い。彼が少年時代に夢見たのは、世界のどこでも使えて、平和で温もりのあるコミュニケーションを実現する書体、おそらくはシンボルで構成された書体である。この理想を今でも抱き続けているのだ。「自分の書体には親しみやすい雰囲気があると思っています。柔らかいカーブを備えた人間味のある書体、人と人とのやりとりが優しくなるような書体です」

デ・フロートには名声に値する実績が複数ある。Thesis は The Sans、TheSerif、TheMix（サンセリフ、セリフ、両者をミックスしたものの3スタイル）をまとめた書体ファミリーで、連関しあうウェイトと用途の広さの点で、いわばひとつの「タイポグラフィック・システム」というべきものだ（彼曰く、コンドーム、トイレットペーパー、石鹸のパッケージから、ポーランドの銀行、さらには

書体 Jesus Loves You

ドイツ東部の町ケムニッツのあちらこちらでも使われているのを見たという)。フォルクスワーゲンやアウディのロゴのリデザインも彼の仕事だ。また、彼は圏外ぎりぎりを攻めた書体もつくっている。Jesus Loves You という棘と有刺鉄線で覆われたクレイジーでアグレッシブなもの、Nebulae という軽い泡が浮いているものなどだ。

　2002年、デ・フロートは、自身の作品の中で最も意義のある仕事に取りかかった。それは書体の歴史の中で、ひとつの革命となった。電話が鳴ったときのことを彼は覚えている。「仲介者だという人物が、極秘のクライアントのために書体をつくってほしいと依頼してきたんです。あとでそれがマイクロソフトだとわかりました。最高の気分でしたね。すぐに壁を取り壊して事務所を模様替えしました。ただ、報酬を一回払いの買い切りにしてしまったんです。そのあとどんな風に使われるかをもし知っていたら、もっともらっていたのですが」

　マイクロソフトは ClearType（書体の読みやすさを向上させるスクリーン用の新技術で、はじめ電子書籍用に開発された）の導入を告げる書体を探していて、デ・フロートに問い合わせたのだった。彼はまず、個性的なデザインの Consolas を提供した。Courier の

Luc(as) de Grootは世界で最も広く使われている書体のデザイナーだ。その書体とは、彼の後ろの壁に飾ってある Helvetica ではない……

ようなタイプライター様式の単純明快さの上に、そうした実用的な書体では普通考えづらいような力と温かさを加えた書体で、すぐに Windows Vista の大切な要素となった。

　しかし非常に強い影響力をもったのは、デ・フロートが次に手がけた書体、Calibri だった。それは人々のコミュニケーションの外観を変えてしまったと言ってもよいだろう。Calibri は角が丸く使いやすいサンセリフで、しかも見た目のインパクトも大きい。2007年にはマイクロソフトを代表する書体として、Word（Times New Roman からの変更）のみならず Outlook や PowerPoint、Excel（Arial からの変更）で、欧米言語版のデフォルトとして設定されるようになった。

　こうして Calibri は西洋で最もよく使われる書体となった。だがこ

Calibri The quick brown fox jumps over the lazy dog abcdefgABCDEFG

Calibri は西洋を征服した──現時点では

れは、書体の中でいちばんよいとか、いちばん使いやすいという意味だろうか。魅力の点でも、意外性の点でも、美しさの点でも、これが最高なのだろうか。もちろん答えはノーだ。そのような書体がつくられるのは、これからの未来のことなのだ。

参考文献

Baines, Phil and Dixon, Catherine
Signs: Lettering in the Environment
Laurence King Publishing,
London, 2003

Baines, Phil and Haslam, Andrew
Type & Typography
Laurence King Publishing,
London, 2002

Ball, Johnson
William Caslon: Master of Letters
Kineton: The Roundwood Press,
Warwick, 1973

Banham, Mary & Hillier, Bevis (eds)
*A Tonic to the Nation: The Festival of
Britain 1951*
Thames and Hudson, London, 1976

Bartram, Alan
Typeforms: A History
The British Library & Oak Knoll
Press, London, 2007

Biggs, John R.
An Approach to Type
Blandford Press, London, 1961

Burke, Christopher
Paul Renner: The Art of Typography
Hyphen Press, London, 1988

Calahan, Anthony
*Type, Trends and Fashion (The
Typographic Papers Series)*
Mark Batty Publisher Academic,
New York City, 2007

Carter, Harry
*A View of Early Typography
Up to About 1600*
Hyphen Press, London, 2002

Cheng, Karen
Designing Type
Laurence King Publishing,
London, 2006

Child, Heather (ed)
*Edward Johnson:
Formal Penmanship*
Lund Humphries, London, 1971

Cramsie, Patrick
The Story of Graphic Design
British Library Publishing,
London, 2010

Dowding, Geoffrey
*An Introduction to the History of
Printing Types*
Wace & Company, London, 1961

Fenton, Erfert
*The Macintosh Font Book
2nd Edition*
Peachpit Press, California, 1991

Friedl, Friedrich; Ott, Nicolaus;
Stein, Bernard
*Typography: An Encyclopaedic Survey
of Type Design and Techniques
Throughout History*
Black Dog & Leventhal Publishers
Inc, New York, 1998

Frutiger, Adrian
Typefaces – the Complete Works.
Birkhauser, Basel, Boston, Berlin,
2009

Gill, Eric
An Essay on Typography,
London, 1936

Goudy, Frederic W.
Typologia
Berkeley, 1977

Gray, Nicolete
Nineteenth-Century
Ornamented Typefaces
Faber, 1976

Heller, Steven and Meggs, Philip B.
Texts on Type: Critical Writings
on Typography
Allworth Press, New York, 2001

Howes, Justin
Johnston's Underground Press
Capital Transport Publishing,
London, 2000

Johnson, Edward
Writing, Illuminating & Lettering
Sir Isaac Pitman & Sons,
London, 1945

Judson, Muriel
Lettering For Schools
Dryad Handicrafts
London, *c.* 1927

Kinneir, Jock
Words & Buildings
The Architectural Press,
London, 1980

Lawson, Alexander
Anatomy of a Typeface
Godine, Boston, 1990

Letterform Collected
A Typographic Compendium
2005–09
Grafik Magazine, London, 2009

Lowry, Martin
The World of Aldus Manutius
Basil Blackwell, Oxford, 1979

Loxley, Simon
Type: The Secret History of Letters
IB Tauris, London, 2004

MacCarthy, Fiona
Eric Gill
Faber and Faber, London 1989

Macmillan, Neil
An A-Z of Type Designers
Laurence King Publishing,
London, 2006

McLean, Ruari (ed)
Typographers on Type
Lund Humphries, London, 1995

McLuhan, Marshall
The Gutenberg Galaxy
University of Toronto Press, 1962

McMurtrie, Douglas C.
Type Design
John Lane The Bodley Head,
London, 1927

Middendorp, Jan and
Spiekermann, Erik
Made With FontFont
BIS Publishers, Amsterdam, 2006

Millman, Debbie
*Essential Principles of
Graphic Design*
RotoVision, Switzerland, 2008

Norton, Robert (ed)
*Types Best Remembered/
Types Best Forgotten*
Parsimony Press, Kirkland,
Washington, 1993

Pardoe, F.E.
*John Baskerville of Birmingham,
Letter-Founder and Printer*
Frederick Muller Ltd, London, 1975

*Penrose Annual 1957, 1962, 1967,
1968, 1969, 1976, 1980*
Lund Humphries, London

Perfect, Christopher
The Complete Typographer
Little, Brown and Company,
London, 1992

Perfect, Christopher and
Rookledge, Gordon
*Rookledge's Classic International
Typefinder*
Laurence King Publishing,
London, 2004

Rothenstein, Julian and
Gooding, Mel
*ABZ: More Alphabets and
Other Signs*
Redstone Press, London, 2003

Spiekermann, Erik and Ginger,
E.M.
*Stop Stealing Sheep & Find Out How
Type Works*
Adobe Press, California, 1993

Tidcombe, Marianne
The Doves Press
The British Library & Oak Knoll
Press, London, 2002

Truong, Mai-Linh Thi, Siebert,
Jurgen and Spiekermann, Erik
FontBook
FSI, Berlin, 2006

Unger, Gerard
While You're Reading
Mark Batty, New York, 2007

Updike, Daniel Berkeley
In the Day's Work
Harvard University Press,
Massachusetts, 1924

White, Alex W.
Thinking in Type
Allworth Press, New York, 2005

Willen, Bruce and Strals, Nolen
Lettering & Type
Princeton Architectural Press,
New York, 2009

Wolpe, Berthold
A Retrospective Survey
Merrion Press, London, 2005

Zapf, Hermann
*Hermann Zapf and His Design
Philosophy (Selected Articles)*
Society of Typographic Arts,
Chicago, 1987

参考ウェブサイト

著者セレクトによる動画、ブログ、書体ライブラリ、ディスカッションフォーラムのサイト

書体制作・販売会社

Adobe
www.adobe.com/type

Font Haus
www.fonthaus.com

Fonts.com (Monotype Imaging)
www.fonts.com

FontShop
www.fontshop.com

Fontsmith
www.fontsmith.com

Google Font Directory
fonts.google.com

Linotype
www.linotype.com

MyFonts
www.myfonts.com

TypeNetwork
fontbureau.typenetwork.com

本書で紹介のデザイナー

Jonathan Barnbrook
www.barnbrook.net

Rodrigo Xavier Cavazos and
PSY/OPS
www.psyops.com

Vincent Connare
www.connare.com

Emigre
www.emigre.com

Hoefler&Co.
typography.com

Luc(as) de Groot
www.lucasfonts.com

Jim Parkinson
www.typedesign.com/index.html

David Pearson
www.davidpearsondesign.com

Mark Simonson
www.ms-studio.com

Erik Spiekermann
www.edenspiekermann.com/en

書体・タイポグラフィ・デザイン関連

Eye (International Review of
Graphic Design)
www.eyemagazine.com

Identifont
www.identifont.com

I Love Typography
www.ilovetypography.com

Pentagram: What Type Are You
what-type-are-you.pentagram.com/
what-type-are-you

St Bride Library
www.sbf.org.uk

The Type Directors Club
www.tdc.org

TypArchive
www.typearchive.org

Typographica
www.typographica.org

Typophile
www.typophile.com

The Wynkyn de Worde Society
www.wynkyndeworde.co.uk

おすすめのYouTube動画

Helvetica vs Arial Fontfight
www.youtube.com/
watch?v=r0QccASR_H0

Mrs Eaves – "Write here":
www.youtube.com/watch?v=_
puTopd7RDw

Trajan is the Movie Font:
www.youtube.com/
watch?v=t87QKdOJNv8

著者あとがき

私が人生で初めて書体を意識したのは、5歳か6歳のときである。今でも、帽子をかぶったガソリンスタンドの店員に「満タンで」と言っている父の声が聞こえ、イルミネーションで照らされたシェル、エッソ、BP（ブリティッシュ・ペトロリアム）の巨大看板が目に浮かぶ。くすんだ風景の中ではじける色彩、きらめくロゴ、空から降ってきたような文字に、安心感、新たな冒険、そしてついでのキャンディーが期待できそうな文字——こうしたイメージは、石油にまだネガティブな響きのなかった昔は、私たちの目を楽しませてくれるものだった。それまで私は、書体の違いについて気に留めることなどなかったように思う。このとき抱いた興味もいつしか消え去ったか、少なくともはっきりと意識にのぼってくることはなかった。子どもの頃は漫画雑誌を夢中になって読んだが、『ザ・ビーノ』のタイトル文字がすべて大文字であったのに対し、『ダンディ』はそうでなかったことに気づいたのは、ずっと最近になってのことだ。

　大きな転機がきたのは1971 年、私が11 歳のときである。兄が買った

T・レックスの「電気の武者」とデヴィッド・ボウイの「ハンキー・ドリー」のアルバムジャケットを目にしたとき、自分の中で書体と感情とが結びついた。その頃は、皆がジャケットをじっくり眺めて楽しんだ時代で、私もそうやって視覚的な表現を見る力を身につけていった。金色の線で縁取られた大文字の「T. REX」がリーダーのマーク・ボランとアンプの周りを囲む光と呼応しているように感じ、膨らんでいるボウイの文字（今なら Zipper という書体だとわかる）は、レコード盤に針を下ろす前からイメージの広がりを実感できた。

以来、私の書体に対する知識欲は増し、さらに最近では本書の執筆に協力してくれた人々の膨大な知識と経験のおかげで、計り知れないほど充実したものになっている。最初に、そして最も感謝すべき人物は、プロファイル・ブックスの担当編集者、マーク・エリンガムである。彼は執筆から制作に至るまで、絶えず私に深い知識と励ましを与えてくれた。プロファイル・ブックスのスタッフたちも終始このプロジェクトを支えてくれたが、特にアンドリュー・フランクリン、スティーブン・ブラフ、ニーアブ・マリー、ペニー・ダニエル、ピート・ダイアー、レベッカ・グレイ、アンナ・マリー・フィッツジェラルド、ダイアナ・ブロカード、エミリー・オルフォード、マイケル・バスカー、ダニエル・クルー、ペニー・ガーディナー、キャロライン・プリティー、ダイアナ・レコーには感謝したい。また、この本の原案者で、初期の執筆作業の舵取り役をしてくれたダンカン・クラークにも大いに感謝している。ジェームズ・アレクサンダーは、並外れた才能と創造力、そして忍耐力で本書のデザイン

を手がけ、興味をそそる画像を多数集めてくれた。アマンダ・ラッセルは、画像を追加リサーチし、掲載許可の確認を取ってくれた。サイモン・シェルマーディンはその巧みな交渉術で、制作中のさまざまな問題や急な事態に対応してくれた。

インタビューを通じて自らの考えや経験を惜しげもなく披露してくれた人々——マシュー・カーター、エリック・シュピーカーマン、ルーカス・デ・フロート、ズザーナ・リッコ、ロドリゴ・ザビエル・カバゾス、ジム・パーキンソン、マーガレット・カルバート、マーク・ファン・ブロンクホルスト、サイモン・リアマン、トム・ヒングストン、ポール・フィン、デイビッド・ピアソン、ポール・ブランド、ジョナサン・バーンブルック、河野英一、サイラス・ハイスミス、ジャスティン・キャラハン、トビアス・フレア＝ジョーンズ、アリック・シグマン——には感謝の念に堪えない。書体やタイポグラフィに関しては素晴らしい著作が数多くある。その中でも特に有用であったものを巻末の参考文献・ウェブサイトのリストで紹介している。また、リック・ポイナー、フィル・ベインズ、故ジャスティン・ハウズの書籍、マーク・サイモンソン、デイビッド・アールズ、イブ・ピータースのウェブサイトもおすすめである。

　FontShopの元タイプディレクターであるスティーブン・コールズと、セントブライド印刷図書館（印刷史とグラフィックデザインの素晴らしいアーカイブである）の司書ナイジェル・ロックには、原稿の誤りや考え違いを指摘・修正してもらった。コールズとFontShopのメンバーには、本書で使用した多くの書体のライセンス購入でも

大変助けられている。また、セントラル・セント・マーチンズの
フィル・ベインズとキャサリン・ディクソンが深い知識とともに丹
念に原稿を確認してくれたおかげで、非常に重要な改善を加えるこ
とができた。レディング大学タイポグラフィ・グラフィックコミュ
ニケーション学科のマーティン・アンドリュースと彼の同僚たちか
らも、惜しみない協力を受けた。

　17章で取り上げたタイプ・アーカイブは、イギリスの貴重な国家
遺産である。この地がいつまでもインスピレーションの源であり続
け、発展していくことを切に願う。スーザン・ショーの忍耐強さ、
指導、サポートに心から感謝したい。

　そしていつものように、ロンドン図書館のフレンドリーで有能な
司書たちは、物書きであれば誰しも願うような、理想的な仕事ぶり
を発揮してくれた。

　本書はほかにも実に多くの人々からアイデアやアドバイス、インス
ピレーションを受けている。ベラ・バサーストの知恵には本当に助
けられた。デイビッド・ロブソン、スザンヌ・ホガート、ジェフ・
ウォード、トニー・エリオット、ルーシー・リンクレイター、フィ
ル・クリーバー、アンドリュー・バッドの知識と人脈に、そしてナ
ターニア・ヤンツの思いやりに感謝したい。

　ユナイテッド・エージェントのローズマリー・スクーラーとウェ
ンディ・ミルヤードは、いつもと変わらず、その素晴らしく豊富な
経験で私を支えてくれた。

　そして最後に、この本はまさに「私の好きなタイプ」、ジャスティ
ン・カンターの愛なしには実現しなかっただろう。

図版クレジット

著者・訳者プロフィール

［著者］

サイモン・ガーフィールド

1960年ロンドン生まれ。『Mauve』『The Error World』『The Nations Favourite』『On The Map』（邦題『オン・ザ・マップ 地図と人類の物語』）などノンフィクションを数多く著し、高い評価を得ている。マス・オブザベーション・アーカイブ（イギリス庶民の日常生活を記録する活動）の理事であり、アーカイブの日記をもとにした『Our Hidden Lives』『We are at War』『Private Battles』では、第二次世界大戦とその影響について独自の洞察を展開した。イギリスにおけるエイズをテーマにした『The End of Innocence』で、サマセット・モーム賞を受賞。

［訳者］

田代眞理

1990年代初めより、日英・英日の実務翻訳、校閲、編集に携わる。英文の書籍、冊子、報告書など出版物の制作にも多く関わり、欧米人編集者とのやり取りを通じて英文表記スタイルへの理解を深めるようになる。文章の見た目が読みやすさ、伝わり方に大きく影響するという体験をしたことから、組版にも強い関心を寄せている。近年では書体・タイポグラフィ関連の翻訳、公共サインの英語に関する記事執筆も行っている。訳書に『ロゴ・ライフ』『欧文タイポグラフィの基本』（以上、グラフィック社）、『図解で知る欧文フォント100』、共著書に『英文サインのデザイン』（以上、ビー・エヌ・エヌ新社）がある。

山崎秀貴

1993年生まれ。京都大学文学部美学美術史学専修在学中にベルリン自由大学美術史学科に留学し、美術史のかたわら、22章に登場するルーカス・デ・フロート氏より書体設計を学ぶ。モノタイプ社での勤務を経て、イギリス・レディング大学院修士課程書体デザイン専攻修了。現在ドイツ在住。書体制作、日本と欧米圏の書体開発・ブランディングプロジェクトの仲介・コンサルティング業務、タイポグラフィ分野の英日・独日翻訳に携わる。訳書に『［改訂版］ディテール・イン・タイポグラフィ 読みやすい欧文組版のための基礎知識と考え方』（Book&Design）がある。

私の好きなタイプ
話したくなるフォントの話

2020年10月15日　初版第1刷発行

著者　　　　サイモン・ガーフィールド
翻訳　　　　田代眞理 [はじめに、1–11章]、山崎秀貴 [12–22章]

デザイン　　駒井和彬（こまゐ図考室）
DTP　　　　コントヨコ
編集　　　　宮後優子

発行人　　　上原哲郎
発行所　　　株式会社ビー・エヌ・エヌ新社
　　　　　　〒150-0022　東京都渋谷区恵比寿南一丁目20番6号
　　　　　　Fax: 03-5725-1511
　　　　　　E-mail: info@bnn.co.jp
　　　　　　URL: www.bnn.co.jp

印刷・製本　シナノ印刷株式会社

ISBN 978-4-8025-1175-9
Printed in Japan